ART CAPITALISM

ART CAPITALISM

아트 캐피털리즘
서구를 넘어

이승현 지음

아트북스

일러두기

- 단행본·잡지·신문 제목은 『 』, 작품·영화·시 제목은 「 」, 전시회 제목은 〈 〉으로 표기했습니다.
- 인명, 지명 등의 외래어 표기는 국립국어원에서 규정한 표기법에 따르는 것을 기본으로 했으나, 국내에서 통용되는 고유명사의 경우 이를 우선으로 적용했습니다.
- 이 서적 내에 사용된 일부 작품은 SACK를 통해 ADAGP, ARS, DACS, Picasso Administration과 저작권 계약을 맺은 것입니다. 저작권법에 의하여 한국 내에서 보호를 받는 저작물이므로 무단 전재 및 복제를 금합니다.

- 이 책의 11쪽과 223쪽, 225쪽에 표기된 '참고도판'은 '작품 찾아보기'를 통해 볼 수 있습니다.

▲ 작품 찾아보기 ▲

미술이 자본이 된 이야기를 시작하며

피카소나 세잔의 그림이 1,000억 원이 넘는 가격에 팔렸다는 뉴스를 접할 때마다 서구 미술관이 소장하고 있는 작품의 천문학적인 가치를 상상해 보곤 합니다. 한 점에 1,000억, 2,000억 원이라면, 파리의 피카소미술관은 최소한 저런 작품 수백 점을 소장하고 있으니 보유자산의 가치가 수십조 원은 된다는 계산이 나옵니다. 그렇다면 아예 이런 명품들로만 도배한 오르세나 퐁피두미술관을 비롯해서 서구의 수많은 미술관은 모두 적게는 수조 원에서 많게는 수십, 수백조 원의 자산가치를 지닙니다. 사실상 이 도시를 방문한 전 세계인이 모두 인증샷을 찍는 장소가 이들 미술관이라는 사실을 감안하면 그럴 수도 있겠다 싶습니다.

지난 7월 유엔무역개발회의UNCTAD는 우리나라를 선진국으로 승인했습니다. 한국은 이미 25년 전에 선진국 모임인 경제협력개발기구 OECD에 가입했고, 2019년에 세계무역기구WTO에서 개도국 지위를 포기한다고 선언한 데 이어서 이번에는 유엔 총회 산하의 정부 간 기구에서 참여국 전원 만장일치로 선진국으로 인정받은 것입니다. 세계경제 10위의 한국은 경제 규모에서뿐 아니라 대중문화에서도 선진국이라고 말할 수 있습

니다. 한국 드라마와 케이팝이 전 세계를 휩쓰는 가운데 한국 영화와 영화배우가 아카데미상을 수상했으며, 한국 가수 BTS가 빌보드 싱글차트에 10주 연속으로 1위를 차지하기도 했습니다. 현재 BTS의 소속사인 하이브의 시가총액은 10조 원이 넘고, 이 회사의 현재 수익 대부분이 BTS의 활동에서 나오는 점을 감안하면, 가수 BTS의 시장가치는 10조 원에 육박합니다.[1] 그렇다면 우리 미술품의 가치는 어느 정도나 될까요?

미술품 가격과 한국의 위상

우리나라 미술품 중 최고가를 기록한 작품은 홍콩 크리스티 경매에서 132억 원에 낙찰된 수화 김환기金煥基, 1913~74의 두 폭짜리 점화點畵 「우주5-IV-71 #200」(1971)입니다. 점화 한 점을 완성하는 데 한 달 이상의 기간이 소요되는 점을 감안하면, 그가 첫 점화를 그린 1970년부터 사망하는 1974년까지 제작한 대작 점화는 최대 60폭 정도로 추정됩니다. 한 폭짜리 대작 점화 가격을 대략 70억 원으로 가정했을 때 총액은 4,200억 원이고, 여기에 작은 크기의 점화까지 합하면 점화의 총액은 5,000억 원가량으로 추정할 수 있습니다. 그 외에 수억 원에서 수십억 원대에 거래되고 있는, 1950~60년대 초기 유화작품의 평균가격을 10억 원으로 가정하고, 그가 해방 이후부터 뉴욕에서 생활하던 초기까지 전쟁의 혼란기를 제외하고 대략 15년가량 서울대와 홍익대 교수로 재직하면서 매년 스무 점 정도의 유화작품을 그렸다면, 약 300점의 총액은 대략 3,000억 원으로 추산됩니다. 그 외에 뉴욕에서 실험적으로 시도했던 다양한 작품과 소품, 구아슈gouache, 드로잉 등 나머지 작품을 모두 합쳐서 2,000억 원 정도로 추

산하면, 그의 전체 시가총액은 1조 원 내외로 추정이 가능합니다.

　　그런데 얼마 전 삼성그룹 이건희 컬렉션의 기증이 사회적으로 이슈가 되면서 그 구성과 가치 등이 공개된 바 있습니다. 이건희 컬렉션은 국보 서른 점, 보물 여든두 점이 포함되어서 우리나라 국보의 11.2퍼센트, 보물의 4.9퍼센트를 개인과 재단의 명의로 소유하고 있습니다. 이중 국보 열네 점과 보물 마흔여섯 점을 비롯한 2만 1,600여 점의 유물과 근대미술품 1,480여 점, 그리고 모네의 「수련」 등 모더니즘 작품 여덟 점을 포함한 해외미술품 119점이 국립중앙박물관과 국립현대미술관 등에 기증되었습니다. 조선시대 회화를 대표하는 겸재 정선의 「인왕재색도」와 고려시대의 고려불화 등 국보와 보물이 예순여 점이나 포함되어 있고, 김환기·박수근·이중섭의 대표작들이 대거 포함되어 있으며, 총 작품 숫자가 2만 점이 넘는데 신문에 보도된 감정평가액은 2~3조 원입니다.

　　동시대 최고 가수 BTS의 현재 가치가 10조 원인데, BTS의 멤버 RM(본명 김남준)이 가장 존경한다는 한국 역사상 최고가의 화가 김환기가 평생 동안 그린 작품 전체의 가치가 1조 원, 세계 10위 선진국의 국보와 보물 예순 점을 포함한 유물 2만여 점과 김환기의 대표작을 포함한 근대미술 대표 작가들의 수작 1,500여 점, 거기에 해외 미술품 120점까지 모두 합쳐서 평가한 가치가 2~3조 원입니다. 평생 3만 점의 작품을 남겼다는 피카소는 한 작품의 경매 최고가가 이 2,000억 원에 달하는데, 한국은 피카소가 태어난 스페인보다 경제대국이고, 심지어 5,000억 원짜리 세계 최고가 작품을 그린 레오나르도 다빈치의 나라 이탈리아와도 비슷한 경제 규모입니다. 그런데 미술품의 가격으로 보면 한국이 선진국이라는 사실이 납득이 가지 않습니다.

시장 중심적인 미술제도의 역사

이 책은 자본주의와 함께 걸어온 미술의 역사, 그리고 오늘날과 같은 시장 중심적인 미술제도의 역사를 돌아봅니다. 미술품의 가치를 금전적 가치로 환산하는 오늘날의 미술시장과 이를 중심으로 형성된 미술제도는 서구에서 19세기에 처음 등장했습니다. 역사를 돌아보는 이유가 대개 그렇듯이, 이 제도가 서구에서 어떤 과정을 거쳐서 형성되고 발전되어 왔는가를 추적하면, 앞에서 나열한 숫자의 이상한 크기를 이해할 수 있고, 어쩌면 이 불합리한 숫자를 바로잡을 방법을 찾을 수도 있습니다. 더 나아가 미술의 역할과 가치를 돈으로 환산하는 현재의 방식 자체를 재고할 수 있을지도 모릅니다.

오늘날의 미술시장을 만든 근대적인 갤러리는 절대왕정시대의 아카데미가 쇠퇴하자 아카데미가 수행하던 기능의 일부를 대신하면서 등장합니다. 그리고 아카데미는 르네상스가 시작되었던 이탈리아 도시에서 직물, 금속공예, 건축 등을 담당했던 수공업자 길드에 소속된 기능인 가운데, 오늘날 우리가 미술이라고 부르는 회화, 조각에 특화된 자들이 미술이 다른 기능과는 차별화된 독자적인 영역이라는 자의식을 가지면서 생겨났습니다. 즉 서구에서 미술은 아카데미가 생길 무렵, 혹은 르네상스와 더불어 처음으로 인간의 실생활에 필요한 기능과는 독립된 별도의 영역으로서 등장했습니다.

이 책에서 다룰 미술제도의 역사는 중세에 신의 영역, 즉 교회의 부속물로 존재했던 미술이 인간의 영역이었던 도시를 통해서 분화된 역사이며, 상공업의 발달과 함께 자본주의의 발자취를 따라온 역사이기도 합니다. 영주의 지배 아래에서 자급자족적인 경제를 유지했던 중세에 도시

는 그 외부에서 교역의 중심지로 등장했습니다. 길드는 바로 이 도시에서 처음 생겨났고, 환전과 신용거래, 은행, 복식부기와 같이 현대 자본주의 경제의 기본적인 기능도 모두 이들 도시에서 나타나고 발전했습니다. 그리고 당시 스페인으로부터 독립한 부르주아 시민의 공화국 네덜란드에서는 주식회사에 해당하는 동인도회사와 증권거래소, 중앙은행 등이 등장했으며, 오늘날과 유사한 미술시장도 그때 처음 나타났습니다.

아카데미는 모든 미술가를 대상으로 만들어진 기구가 아니었고, 왕실에 소속된 작가, 즉 소수의 특권적인 엘리트 작가를 위한 기구로 고안·운영되었습니다. 그리고 대혁명 이후 민주주의적 이념의 보급과 함께 국가 기구였던 아카데미의 살롱 운영권한이 대다수 미술작가가 소속된 작가협회로 이전되자, 이들과 자신을 차별화하고자 분리되어 나온 소수의 엘리트 작가를 수용하면서 화상畵商과 시장이 나타났습니다. 그래서 르네상스 이후 미술이라는 차별화된 영역을 인식하고 아카데미가 생기면서 미술이 실생활의 용도와 분리되었을 때, 그 미술에서는 무언가 엘리트의 향기가 풍깁니다. 예술품이 무언가 특별한 것으로 취급되는 것도 바로 아무나가 그린 작품이 아니라는 사실에 일정 부분 기인합니다.

절대왕정의 경제정책이 기본적으로 중상주의였으므로, 사실상 아카데미가 등장하고 쇠퇴하는 시기는 자본주의의 초기 단계인 상업자본주의 시대와 상당 부분 중첩됩니다. 그 이후 산업혁명과 프랑스혁명이라는 이중혁명을 거치면서 자본주의와 민주주의가 확립되었고, 그와 함께 시장이 아카데미를 대체했습니다. 결국 시장을 중심으로 한 미술제도는 오늘날 우리가 서구 근대라고 부르는 사회경제의 출현과 함께 나타난 것입니다. 따라서 미술제도의 역사를 돌아보는 일은 서구 근대의 역사를 돌아보는 일이기도 합니다.

자본의 논리를 내면화한 미술

아카데미가 쇠퇴하면서 화상이 등장했을 뿐 아니라 아카데미가 지지했던 미술양식, 즉 고전주의에 대항하는 모더니즘이 이때 함께 나타났습니다. 그래서 모더니즘의 역사는 미술시장의 역사이기도 합니다. 고전주의는 르네상스 시기의 기하학적인 일점투시 원근법을 이용한, 인간의 시각에 보이는 대상의 과학적인 재현을 추구합니다. 이에 반해 모더니즘은 서구 근대의 산물인 고전주의에 반발하면서 사실상 서구 근대를 비판하면서 등장했고, 미술은 외부 세계와 무관한 자율적인 영역으로 완전히 독립합니다. 자본주의의 성장에 따라 시장이 커지면서 새롭게 진입한 화상들은 새로운 작가와 미술을 필요로 했고, 마치 유행이 계속 바뀌듯이 모더니즘 미술은 끊임없이 새로운 양식을 만들어내면서 발달했습니다.

1차 세계대전과 함께 모더니즘과 인간 중심적인 근대사유에 대한 반발로 아방가르드가 등장했고, 아방가르드는 사회적 기능을 도외시하고 아름다움만을 추구한 모더니즘에 반발하여 미술을 다시 삶의 영역으로 가져오고자 했습니다. 그러나 미술과 삶의 통합은 미술이 아닌 문화산업에 의해서 이루어졌습니다. 아방가르드는 다다, 구축주의, 초현실주의라는 단지 새로운 하나의 양식으로서 자본주의 상품시장의 질서에 편입되었고, 모더니즘과 아방가르드의 제 양식은 상품 디자인으로 우리 삶의 공간을 채웠습니다.

다시 2차 세계대전이 발발하고 반이성적인 홀로코스트를 경험하면서, 전후에 등장한 후기 모더니즘도 물질과 신체적 행위를 강조하며 인간의 이성을 비판했습니다. 그리고 1960년대가 되면 근대를 벗어났다고 주장하는 포스트모더니즘 사조가 등장합니다. 앤디 워홀Andy Warhol,

1928~87이 활동을 시작하던 1960년대에 미국 자본주의는 대다수의 국민이 중산층인 부의 최전성기를 누렸습니다. 자본주의는 카를 마르크스Karl Marx, 1818~83의 예상과는 달리 사회주의로 나아가지 않았고, 대공황 이후 수정자본주의라는 방식으로 부를 적극적으로 재분배하면서 지속적으로 발달했습니다.

완숙한 소비사회에서 상품은 기능이 아니라 사회적 지위를 표시하는 기호체계로 작동하며 워홀은 그런 소비사회의 논리에 따라 자기 자신과 자신의 작품을 유명인사들 사이에 포지셔닝했습니다. 그리고 철저하게 표면에 집중하는 사회, 모두가 동일하게 먹고 입고 행동하는, 미디어에 의해 주조된 당시 사회의 모습을 미디어 이미지의 복제와 반복을 통해서 표현했습니다. 자본주의의 산업화된 사회를 단순히 소재로 취하는 수준을 넘어 그 내적 논리를 미술에 도입한 것은 워홀이 최초였습니다.

자본주의 사회의 소득과 불평등을 연구하는 토마 피케티Thomas Piketty, 1971~ 가 예외적이었다고 부른 이 시기가 지나고, 위기의 1970년대를 거치면서 다시 시장의 자율을 중시하는 신자유주의 정책이 도입되었습니다. 때마침 공산권이 붕괴하고 신자유주의는 전 세계로 확산되면서 잠시나마 하나의 지구촌이라는 희망찬 미래를 꿈꾸었습니다. 그런데 시장이 모든 것을 지배하는 세상에서는 많이 팔리는 베스트셀러가 좋은 것이고, 값이 비싼 것이 질도 좋은 것이어서 돈이 모든 가치의 척도가 됩니다. 데미안 허스트Damien Hirst, 1965~ 는 돈이 가치를 만드는 신자유주의 사회의 풍조에 부응해서, 원가 200억 원어치 다이아몬드와 백금으로 만든 작품(「신의 사랑을 위하여For the Love of God」, 2007)을 1,000억 원에 판매하면서 세계 최고가의 작가 반열에 올라섰습니다. 참고도판

허스트가 200억 원이라는 원가를 들여서 최고의 작가가 되고자 했

다면, 양적 완화가 지속된 오늘날 고가의 미술작품은 돈보다 나은 가치저장수단입니다. 특히 유행의 주기에 따라 동일한 대상이 아름다움과 추함 사이에서 번갈아 자리만 바꾸는 오늘날, 미술은 더 이상 아름다움을 추구하지 않습니다. 따라서 단순히 사회적 지위만을 표시하는 기호로서의 미술품은 초고액권 지폐와 다름없습니다. 그리고 안전한 화폐로서 서구 유명 작가의 작품에 대한 수요에 부응하기 위해, 이들을 전속 작가로 거느린 서구의 메이저 갤러리들은 한정판 복제판화를 찍어내며, 마치 발권은행과 같은 독점적 지위를 누리고 있습니다.

　　미술제도가 시장, 즉 미술자본을 중심으로 형성되면서, 이들의 사례처럼 미술도 자본의 논리를 내면화합니다. 그렇지만 한편에서는 외모지상주의와 금전만능주의, 그리고 모든 것을 가격으로 환산하는 시장을 거부하고 비판하는 아방가르드의 후속작업 역시 존재합니다. 쿠바 출신의 작가 펠릭스 곤잘레스토레스 Félix Gonzàlez-Torres, 1957~96는 마치 우리 몸에 기생해서 건강을 해치는 바이러스처럼 자본주의 체제 안에 들어가서 체제를 비판하는 작품을 만들었습니다. 그의 작업은 동시대 미술이 추구하는 미가 시각적인 것이 아니라 지적인 감응이라는 사실을 확인케 합니다.

흔들리는 근대의 위상

　　시장 중심적인 미술제도가 성립된 이후 모더니즘 미술부터 아방가르드를 거쳐 포스트모더니즘까지 서구 근대에 대한 비판이 한 세기 이상 지속되면서 과연 서구 근대를 벗어난 근대 이후의 시대가 정말 도래했는지 확인해 볼 필요가 있습니다. 일단 20~30대 젊은이들은 누구도 내

일이 오늘보다 나을 거라는 근대의 진보 신화를 신뢰하지 않습니다. 이제 근대의 에토스는 사라졌습니다. 서구 근대의 인간 중심주의로 인해 지난 200년 사이에 인구는 10억 명에서 80억 명으로 늘었고, 지금도 12년마다 10억 명씩 늘고 있습니다. 현 상태에서 기후변화에 따른 기후대재앙은 돌이킬 수 없을 듯 보이고, 그 시점도 훨씬 빨라져 다음 세대가 아닌 지금 세대가 당면할 가능성이 높습니다.

새로운 천년은 1997년 아시아 금융위기에서 시작해서, 2000년대 초의 닷컴버블, 2008년의 세계 금융위기에 이어 2020년의 코로나19 팬데믹까지 위기로 일관하면서, 그야말로 자본주의 자체가 위기상황임을 시사하고 있습니다. 과학과 기술은 여전히 빠르게 발전하지만 혜택보다 이제는 부작용의 무게가 더 커서 한편으로는 이상기후와 같은 심각한 환경문제를, 다른 한편으로는 기계가 인간을 대체하는 문제를 초래합니다. 그 상황에서 2020년 초부터 지속되고 있는 코로나19 팬데믹은 과거와는 전혀 다른 새로운 세상을 여는 단절을 가져왔습니다. 사실상 2000년대와 함께 시작한 이 단절은 '천년의 단절Millenial Divide'이라고 부를 수 있을 만큼 서구 근대와 급진적으로 단절되는 변화를 초래하고 있습니다.

계속되는 양적 완화에도 불구하고 인플레이션이 발생하지 않으면서 기존의 경제학으로는 설명할 수 없는 새로운 경제 패러다임이 나타납니다. 무엇보다 무한 방출되는 통화를 대체하기 위해 고안된, 공급이 제한된 비트코인의 등장과 블록체인 기술을 이용한 다양한 코인의 등장은 화폐에 대한 새로운 상상을 요구합니다. 게다가 팬데믹 상황으로 인한 비대면 일상이 이어지면서 메타버스와 같은 디지털 세상은 10대를 중심으로 일상의 공간을 대체하면서 디지털 세상에서 요구하는 증강현실과 가상현실 등의 다양한 기술에 대한 수요로 자본주의는 현실이 아닌 가상세계에서 새

로운 활로를 모색하고 있습니다.

사실상 디지털 세계에서 구현되고 있는 다중우주는 20세기 초반에 근대 이성의 신뢰를 가능하게 한 뉴턴 역학이 상대적일 뿐임을 증명했던 양자역학과 상대성이론 등의 현대물리학에서 실재하는 가설입니다. 그동안 너무 미시적이거나 너무 거시적인 세계를 다루는 이론으로 치부했던 이들 이론이 이제 우리의 일상 속으로 들어오고 있습니다. 또한 근대의 인간 중심주의에 대한 비판은 결국 사변적 실재론을 위시한 사변적이고 논휴먼적인 새로운 사상적 흐름을 낳았고, 이 새로운 사상가들은 인간과 사물, 즉 근대의 주체와 대상의 이분법 대신 인간과 사물, 기계 등이 모두 동등하게 주체로서 실재하는 새로운 우주를 그리고 있습니다. 이제 근대과학이나 인간 중심적인 근대철학은 더 이상 지배적이지 않습니다.

신자유주의 정책을 실시한 이래로 본격화된 양극화는 2000년 이후 지속된 양적 완화로 극단적인 양상으로 벌어지고 있습니다. 특히 최근의 양극화는 사회의 전반적 생활수준이 높아지면서 불평등이 커지던 과거와 달리 대다수 가정의 생활수준은 정체하거나 오히려 낮아지고 있습니다. 따라서 자본주의의 위기는 서구 근대를 지탱하는 양대 축의 하나인 민주주의까지 위협하면서 부르주아 계급사회를 향합니다. 자본주의를 유지하면 민주주의가 위협을 받고, 민주주의를 유지하려면 자본주의를 손보지 않으면 안 되는 갈림길에 서면서 근대는 총체적 난국에 처한 형국입니다.

서구 중심성의 약화

이제 글의 서두에서 다룬 숫자의 크기에 대해 이야기할 차례입니다.

서구 근대에서 근대는 앞서 살펴본 바와 같이 이미 위기진단을 받은 상태입니다. 그런데 근대의 앞에 항상 따라다니던 '서구'라는 수식어도 이제는 다소 색이 바랜 느낌입니다. 세계경제 1위의 미국 경제력은 여전히 막강하지만, 미국의 비중과 한중일 삼국을 합한 비중이 각각 25퍼센트씩으로 동일합니다. 서구의 다른 한 축인 EU의 비중은 이제 20퍼센트 아래로 내려갔고, 세계경제 규모 20위 국가 중에 비서구 국가가 절반을 차지하고 있어서 적어도 경제력에서 서구의 중심성은 현저하게 약화되었습니다.

서구 근대는 사실상 제국주의적인 식민지 쟁탈과 함께 이루어졌습니다. 따라서 서구는 서구의 식민지가 되었거나 서구의 힘에 위협을 느낀 비서구 국가들에게는 하루빨리 배워서 극복해야 할 대상이었습니다. 이들에게 근대화는 곧 서구화를 의미했고, 서구의 것은 곧 선진적인 것이었습니다. 미술도 예외가 아니어서 자국의 전통미술이 있음에도 불구하고, 전통은 낡은 것으로 치부되어 서구의 미술을 도입하는 것이 근대화이고 선진화로 평가되었습니다. 자연스럽게 근대화 과정에서 비서구 국가들의 미술사는 상당 부분 서구 미술의 도입의 역사로 기술되었습니다.

서구 열강의 절대적인 힘의 우위 속에 나타난 문화의 일원화 현상으로 인해 각국의 미술사가 서구의 미술사조를 순차적으로 도입한 역사로 기술되면서 서구 모더니즘은 원본의 지위를, 주변국의 미술은 모방의 지위를 부여받게 됩니다. 근대 이후 서구 모더니즘 미술을 전 세계 사람들이 줄을 서서 보고자 하는 이유는 바로 원본을 직접 보고자 하는 열망의 표출에 다름 아닙니다. 그런데 근대화 과정을 끝내고 서구와 동등해진 상태에서 자국의 미술사를 되돌아보면, 비로소 도입의 역사는 습작의 역사일 수밖에 없으며 서구를 도입했다는 사실이 자국 미술의 세계 미술에서의 위상 제고에 아무런 도움이 되지 않는다는 사실을 깨닫게 됩니다.

2008년 세계자본주의를 위기로 몰아넣었던 서구의 금융기관은 여전히 건재할 뿐만 아니라 막강합니다. 금융은 결국 돈장사인데, 돈을 찍어내는 기축통화국과 여타 국가는 원가에서 경쟁상대가 될 수 없습니다. 게다가 기축통화의 지위는 국가의 이권과 긴밀하게 연결된 문제인지라 이에 대한 도발은 정치 군사적인 문제로 쉽게 비화되곤 합니다. 그런데 선진국이 되어서 소득이 증가하면 국가의 전반적인 자산가격의 상승이 이어지면서 부의 증가가 뒤따르기 마련입니다. 정부의 강력한 억제의지에도 불구하고 지속적인 주택가격의 상승은 사실상 선진국 위상에 부응하는 자연스런 자산가격의 조정 과정이라고 보아야 합니다. 부동산에 이어서 문화자산의 가치에 대한 재평가 역시 당연한 수순입니다. 상대적으로 진입장벽이 낮은 대중문화에서는 이미 재평가가 급격히 진행 중에 있습니다. 문화자산은 일종의 기축통화이며 현재는 서구문화가 그 지위를 점하고 있습니다. 그러나 실제 통화가치의 재평가와 달리 문화적 기축통화의 지위를 분점하는 것은 민감한 정치적 갈등을 유발하지 않습니다.

　　우리는 동북아시아의 오랜 회화의 전통을 지니고 있으며, 서구와는 전혀 다른 사회경제적 발달단계에서 서구의 새로운 미술사조를 도입하면서 동일한 미술사조도 전혀 다르게 해석해 왔습니다. 최근 서구에서 주목하는 '단색화' 역시 처음에는 '한국적 모노크롬', '한국적 미니멀리즘' 등으로 부르며 서구 사조의 영향관계를 부각했으나 지금은 완전히 우리만의 독자적인 사조로 다시 읽고 있습니다. 서구를 추격하는 단계에서는 우선 배우는 것이 시급했지만 일단 동등한 수준에 이르면 추격의 강박은 해소됩니다. 우리보다 먼저 독자적 미술을 도모했던 일본과 오랜 폐쇄로 인해 서구의 영향이 제한적이었던 중국 등은 서구의 미술사와는 다른 자국 미술의 독자적인 역사를 새롭게 기술하고 있습니다. 단색화로 세계 미술에

신고식을 치른 한국도 이제 자신의 차이와 독자적인 성취를 부각하는 방향으로 미술사의 수정이 필요합니다. 그리고 이런 추세는 세계 미술을 지금보다 훨씬 다양하고 풍요롭게 만들면서 자연스럽게 현행 서구의 중심성에 변화를 초래할 것입니다.

이 책의 구성과 쓰임새

이 책은 미술과 자본이 긴밀하게 연결되어 있는 동시대 미술과 미술제도, 그리고 이를 둘러싼 경제상황에 대한 이해를 목적으로 합니다. 미술을 업으로 삼은 작가들과 미술시장의 종사자들에게는 직접 대면해야 하는 현실에 대한 정확한 이해를 돕고, 통상 시장은 자신의 영역이 아니라고 생각하는 비평, 기획, 미술사 등의 미술이론에 종사하는 이들에게는 과거로부터 2020년에 이르는 기간을 총괄하는 미술제도사의 교재가 될 수 있도록 고려했습니다. 보통 1인당 국민소득 3만 달러는 본격적으로 미술품 수집이 가능한, 여력이 생기는 경제적 수준이라고 말합니다. 문제는 현대 미술이 쉽지 않고 미술시장은 진입장벽도 높아서 컬렉션 입문에 불필요한 수업료를 지불하는 경우가 적지 않다는 사실입니다. 그래서 선진국 국민이 된 우리의 일반 미술애호가들에게는 미술과 미술시장에 접근하기 위한 유용한 입문서가 되도록 최대한 알기 쉽게 기술하고자 했습니다.

미술제도의 역사는 자본주의의 역사 내지 서구 근대 성립의 역사와 밀접하게 관련이 있습니다. 따라서 미술뿐 아니라 자본주의의 발전과 주요한 경제적 변화에 대해서도 적지 않은 설명을 곁들였습니다. 어느 정도는 미술로 보는 자본주의의 역사라고 생각해도 좋습니다. 자본주의의 역사

는 자본의 논리가 심화되는 방향으로 전개되어 왔으므로, 미술시장을 중심으로 형성된 오늘날의 미술제도와 미술 역시 그 영향을 받을 수밖에 없습니다. 체제에 순응할 것인지 저항할 것인지는 개인의 선택이지만, 순응이든 저항이든 그 체제를 정확히 이해해야만 성공의 확률이 높아집니다. 특히 최근과 같이 급변하는 상황에서는 세상의 거시적인 변화에 대한 이해가 필수적입니다.

서구 미술제도의 역사를 공부하는 것은 결국 우리 미술의 미래를 위해서 필요합니다. 근대 이후 우리 미술은 사실상 서구 미술의 도입으로 이루어졌으므로, 서구 미술사와 우리 미술사는 긴밀하게 연계되어 있습니다. 게다가 동시대 미술은 거의 전적으로 서구 미술계와 미술자본이 좌지우지하고 있습니다. 문화는 경제의 거울이라고 하지만 경제력이 커졌다고 하루아침에 문화가 선진화되는 것은 아닙니다. 이런 이유로 서구 미술제도의 발달을 설명하는 각 장 말미에 한국의 상황을 간략한 에피소드로 첨부했습니다. 우리 미술과 서구 미술 양자에 대한 균형 잡힌 이해를 위해서 함께 읽어보기를 권합니다.

이 책은 6개 장으로 구성했습니다. 1장은 근대적인 화상과 미술시장이 등장하기 이전의 전사前史를 길드, 아카데미, 그리고 네덜란드의 초기 시장을 통해서 알아봅니다. 2장에서는 아카데미가 쇠퇴하면서 근대적인 화상이 등장하는 상황을 상세하게 소개합니다. 이들 화상의 전방위 네트워킹을 통해서 현재의 시장 중심 미술제도가 만들어졌습니다. 3장은 화상과 모더니즘 양식이 상호 협력관계 속에서 발전하는 가운데, 그에 반발하며 등장한 아방가르드를 함께 다룹니다. 4장은 1960년대 소비사회의 도래와 이를 작품으로 표현했던 앤디 워홀을 중심으로 파악합니다. 미디어 이미지를 복제했던 앤디 워홀의 작품이 왜 비싼지를 이해하면 현대미술을

어느 정도 이해할 수 있습니다. 5장은 수정자본주의에서 신자유주의로 변화하면서 돈이 모든 가치의 척도가 되는 상황을 작품으로 구현한 허스트의 작업과 그런 체제에 대한 비판작업을 했던 토레스의 작업을 대비해서 살펴봅니다. 현대미술에 대한 이해를 위해서는 아방가르드는 3장, 포스트모더니즘은 4장, 동시대 미술은 5장, 그리고 코로나19 팬데믹 이후는 6장을 각각 읽어보면 됩니다.

마지막 6장은 2000년 이후의 상황을 다룹니다. 아직 미술사의 대상 영역이 아님에도 불구하고 자본주의의 계속된 위기, 동시대 과학과 철학의 근대에 대한 근본적인 부정, 그리고 팬데믹이 유발한 과거와 단절된 일상의 변화를 다루지 않고는 동시대 미술이 처한 현실을 설명할 수 없습니다. 따라서 자본주의의 위기와 경제의 변화, 양적 완화와 양극화, 비트코인과 통화에 대한 새로운 상상력, 경제력에 있어서 서구 중심성의 약화 등을 기술하면서 인간과 우주를 바라보는 동시대 과학과 철학의 입장, 그리고 미술에 대한 최근의 논의를 기존 학자의 견해와 최근의 논의로 나누어 각각 소개했습니다. 이런 동시대의 변화를 살펴보고 현재의 미술제도를 만든 서구 근대의 '근대'와 '서구', 그리고 '미술'에 대해서 독자 여러분의 사유를 펼쳐보기 바랍니다.

이 책은 기존에 학술지에 발표한 바 있는 논문을 다시 정리하고 보완한 것입니다. 원래의 학술논문의 문구를 일반인을 위한 글쓰기로 바꾸기 위해 경어체를 도입하며 최대한 구어체의 느낌으로 기술했습니다. 이론을 공부하는 연구자들에게도 도움이 되도록 학술적으로 핵심적인 내용들은 그대로 남겨 두었습니다. 대부분은 알기 쉬운 말투로 최대한 순화했지만, 6장의 경제·철학·과학·미학 등의 최근 논의에서는 아직 익숙지 않아서 낯선 용어들이 남아 있을 수 있습니다. 그리고 책의 앞부분은 역사적

내용을 다루고 있어서 다소 무거울 수 있습니다. 현대미술과 동시대 미술의 상황에 관심이 있는 독자라면 바로 4장부터 읽기를 권합니다. 뒷부분을 읽은 후 지난 역사에 관심이 생긴다면, 그때는 앞부분을 지루하지 않게 읽을 수 있습니다.

경제학도에서 미술사학자로

대학에서 경제학을 공부하고 졸업한 지 꼭 25년 만에 미술사학과 대학원에 입학했고, 그로부터 10년 만에 박사학위를 받았습니다. 증권회사에서 첫 사회생활을 시작했고, 7년 동안 정확히 일곱 개의 부서를 옮겨다닌 후에 동료들과 소형 금융자문회사를 차려 독립했습니다. IMF를 거치며 주요 금융기관에 리스크 관리 시스템과 업무 컨설팅을 하며 '선진' 금융을 보급했습니다. 회사 시절 외국회사의 값비싼 전문 컨설팅을 받고 외국 연수를 받으며 일찌감치 '선진'에 대한 환상은 깨졌지만, 아니나 다를까 '선진' 금융기관들은 결국 2008년 우리와 마찬가지로 후진적인 금융관행으로 전 세계를 위기에 몰아넣었습니다. 사실상 서구도 우리도 위기는 금융 노하우가 부족해서가 아니라 과도한 탐욕 때문에 발생했습니다.

2000년대 초반 즈음에 미술공부를 제대로 해보겠다고 작정하고 혼자 런던에서 2주일가량 매일 내셔널갤러리에 출근하다시피해 폐관할 때까지, 모든 작품을 설명문과 함께 꼼꼼히 읽어가며 본 적이 있습니다. 기대와는 달리 중세와 르네상스부터 시작하는 그림들을 계속 보는 일은 즐거움이 아니라 인내심 테스트에 가까웠습니다. 오히려 차링크로스의 헌책방에서 크리스티와 소더비의 철지난 경매도록을 연도별로 구입해 호텔방에서

뒤적거리며 미술사적 배경이 아니라 시장가격을 보면서 서구 미술과 친해졌습니다. 그렇게 시장에서 거래되는 작가들 위주로 작가와 작품을 기억하고 가격 추이를 살피면서 미술시장의 구성과 변화를 먼저 배웠습니다.

금융시장을 경험한 사람들에게 미술시장은 매우 단순하고 쉬워 보입니다. 일단 시장의 정보가 불투명하고, 담합과 작전이 얼마든지 가능해서 쉽게 시장가격을 조작하며 장난을 칠 수 있을 듯이 보입니다. 그리고 실제로 서구 미술시장은 지난 100여 년 동안 소수의 고급정보를 쥔 사람들이 그 정보를 이용해서 작품을 먼저 구매하고 담합하고 작전을 벌이면서 유지되고 발전해 왔습니다. 그런데 장기적이고 지속적으로 담합과 작전을 하기가 생각처럼 쉽지 않아서 우리 미술은 아직도 국력에 비해서 형편없이 낮은 가격에 머물러 있습니다. 서구의 시장 중심 미술제도의 역사를 배우는 것은 화상과 화가, 컬렉터, 미술관과 이론가 등의 다양한 이해당사자들 간의 지속적이고 주도면밀한 담합과 작전의 노하우를 배우는 일입니다.

경매회사 도록과 당시에 몇 권 없던 미술사 관련 서적을 대충 읽고 난 뒤 미술에 대해서 제법 아는 시늉을 하고 다니던 중 대부분의 일반 애호가가 그렇듯 현대미술이라는 장벽을 만났습니다. 도대체 앤디 워홀이 캠벨수프 상표와 메릴린 먼로Marilyn Monroe, 1926~62의 사진 따위를 그리지도 않고 복제한 작품을 왜 수백억 원씩 주고 사는 걸까? 그 외에도 서구 미술과 한국 미술 가격의 커다란 괴리, 당시 급등했던 중국 미술품 가격의 변화 등을 지켜보며 미술품의 가치는 도대체 무엇이며, 가격은 어떻게 정해지는 것일까? 등의 물음을 갖게 되었습니다.

인문학 배경이 전무한 상태에서 역사와 철학과 미술을 모두 알아야 하는 공부의 양이 만만치 않았고, 게다가 세계 미술의 중심에 있는 서구 미술의 동시대 경향과 담론을 알아야 제대로 된 이해를 할 수 있으리란 생

각에 한국 미술에서 서양 현대미술로 전공을 바꾸면서 공부해야 할 내용은 몇 배로 늘었습니다. 처음 공부를 하게 만들었던 물음에 대한 답으로 석사논문을 썼습니다. 이 책은 석사논문과 그 이후에 미술시장의 형성에 관해 학회에서 발표한 논문을 모아서 2장에서 5장까지를 채우고, 거기에 1장과 6장을 새롭게 보완해서 완성했습니다. 미술에 관심 있는 분이라면 제가 그랬듯이 저와 같은 궁금증을 가질 것이라 생각합니다. 그리고 이 답은 경매도록을 통해 미술사에 처음 입문한 저 같은 경제학도라야 제대로 전달할 수 있겠다는 생각에, 단행본 출간을 결정했습니다.

미술에 일자무식이었던 시절, 제게 맛집 기행과 함께 미술계 입문을 도와주신 정준모 선생님과, 함께 나오시마 답사를 떠났던 최열, 최태만 선생님은 무지한 저의 첫 스승들입니다. 미술사 공부를 결정하고 늦깎이 학생 대학원 보내기에 윤범모 선생님과 김현숙 선생님의 도움이 결정적이었고, 뒤늦게 미술사를 공부한다는 말에 설원기 선생님은 김영나 선생님의 조언을 들을 수 있도록 자리를 마련해 주셨습니다. 늦은 공부를 시작하는 과정에서 일일이 적을 수 없을 만큼 수많은 분들의 도움이 있었습니다. 그 중에 나이도 많은데 말까지 많은 학생을 지도해 주신 전영백 교수님께 특별한 감사의 말씀을 드립니다. 늦깎이 학생의 전혀 다른 생각을 권위로 무시하지 않고 존중해 주신 덕분에 10년간의 긴 공부를 이어올 수 있었습니다.

남의 사유를 학습하는 것은 혼자서 책을 읽어서도 할 수 있지만, 내 사유를 조리 있게 펼치는 것은 생각을 들어줄 사람이 필요합니다. 그런 점에서 제 강의를 들었던 홍익대학교의 학생들과 특히 거의 강권에 못 이겨 나의 첫 미술사 강의를 들어주었던 친한 벗들, 그리고 연세대학교 미술인문최고위 과정에서 네 학기 동안 제 강의를 들었던 원우 분들과 정동예술

구락부의 원우 분들께 감사의 말씀을 드립니다. 그 강의들을 통해서 단련된 생각으로 이 글을 마무리지을 수 있었습니다.

대학원에 입학할 때, 고등학생인 큰아이와 중학생인 작은아이에게 공부하는 아빠의 모습을 보여 준다는 생각을 내심 했는데, 어느새 아이들은 다 성장했고, 저만 혼자 공부를 하고 있습니다. 일도 공부도 가족을 위한다는 자기최면으로 실은 늘 제가 하고 싶은 것을 했을 뿐이어서 아빠로서, 남편으로서 늘 미안한 마음입니다. 그래서 10년 넘게 공부만 하고 있는 가장을 군소리 한번 없이 견뎌준 아내와 아무 말썽 없이 알아서 반듯하고 마음 따스하게 잘 자라준 우리 아이들을 제 주변에서는 모두 천사인 줄로만 알고 있습니다. 철없는 머글과 함께 살아준 저의 천사들에게 감사하고 사랑하는 마음으로 이 책을 드립니다.

끝으로, 어려운 시기에 이름없는 초보 저술가의 원고를 흔쾌히 믿고 출간을 결정하고 편집과정에서 세세한 부분까지 일일이 챙겨주신 정민영 대표님과 이남숙님, 그리고 디자인을 맡아주신 이보람님께도 심심한 감사를 드립니다. 한 권의 책이 나오기까지 여러분의 손길과 노고가 얼마나 요구되는가를 이번 작업과정을 통해서 이해할 수 있었습니다.

2021년 가을
이승현

차 례

미술과
미술제도의 등장
: 길드, 아카데미, 시장

ART CAPITALISM

1장

서구에서 미술제도는 중세도시의 길드에서 출발하여 도시가 왕이 지배하는 왕정으로 발전한 이탈리아에서는 아카데미로, 시민이 지배하는 공화국으로 발전한 네덜란드에서는 시장으로 대체되었습니다. 미술이라는 영역이 별도로 분화되어 나오고 미술제도가 출현하는 과정을 알아보기 위해 우선 서양의 중세로 거슬러 올라가보겠습니다.

당시에 그림을 그리고 조각을 하는 일은 오늘날처럼 미술이라는 하나의 전문 영역으로 분리되지 못한 채, 집을 꾸미거나 금속세공을 하거나 안료를 다루는 직능의 일부로 인식되었습니다. 중세에 이런 기능을 지닌 수공업자들은 대부분 동업자 조합인 길드에 가입되어 있었기 때문에, 조각가들은 돌을 주로 다룬다는 이유로 건축업자 조합Arte dei Fabbricanti에 소속되고, 화가는 안료를 다룬다는 이유로 의사, 약상, 소문물상 조합Arte dei Medici, Spexiali e Merciai에 소속되는 식으로 전혀 다른 직능조합에 섞여 있었습니다.[1]

미술은 그저 집이나 가구, 장신구, 옷 등을 만드는 데 부수적으로 요구되는 기능이었을 뿐입니다. 이런 이유로 미술제도가 나타나기 위해서는

우선 미술이라는 독립적인 전문 영역에 대한 인식이 선행되어야 했고, 미술에 특화된 첫 제도인 아카데미는 미술이 여타 기능과는 다르다는 의식의 산물이었습니다. 중세시대에 그림과 조각 기술을 배우고, 그 기술로 돈을 벌어서 생계를 유지할 수 있었던 것은 길드라는 조직을 통해서 가능했습니다. 이런 수공업자들의 길드, 화폐를 이용한 거래는 주로 우리가 알고 있는 중세 봉건사회의 외부에 위치한 중세도시에서 이루어졌습니다. 그래서 이 이야기는 바로 중세도시를 이해하는 데서 출발합니다.

중세 바깥에 위치한 중세도시

우리는 통상 고대의 노예제 생산양식과 산업혁명 이후의 자본주의적 생산양식 사이의 봉건적 생산양식이 지배한 시기를 서양의 중세로 이해합니다. 그런데 중세도시는 봉건적인 중세 영지의 단순재생산 경제 외부에 위치하고 있었습니다. 그래서 마르크스는 "상품교환은 공동체의 경계선에서 시작된다. 그러나 물건이 한번 공동체의 대외적 관계에서 상품으로 되기만 하면 그것은 반사적으로 공동체 안에서도 상품이 된다"라고 설명합니다.[2] 따라서 상품교환에 따라 등장하는 상품의 일반적 등가물인 화폐 역시 공동체 외부에서 옵니다.

중세 봉건사회의 외부에는 상품교환이라는 자본주의의 맹아가 존재했고, 그 장소가 바로 중세도시였습니다. 이처럼 봉건사회 외부에 존재하면서 자본주의를 결과적으로 촉발했던 중세도시는 중세 봉건시대와 근대 자본주의 시대를 매개하면서도 그 어디에도 전적으로 속하지 않아서 우리의 상식으로는 쉽게 포착되지 않습니다. 그러나 암흑시대라고 불리는 중세

를 화려하게 빛낸 모든 역동성은 바로 이들 도시에서 나왔습니다.

　봉건제의 도입으로 영주는 농민들을 노예화하고 그 소득을 빼앗았지만 봉건제 내부에는 취약하나마 촌락공동체가 존속하고 있어서 농민들은 자신들의 공동체에서 토지의 공동소유와 자치 사법권을 지켜내고자 했습니다. 특히 십자군전쟁을 계기로 지중해 연안의 북부 이탈리아 지역이 교역의 중심지로 발달하면서 11세기에는 주변 봉건영주들로부터 독립한 베네치아, 아말피, 피사, 제노바 등의 작은 도시공화국이 해안가를 따라 등장합니다. 이들 초기 도시는 주변 영주나 군주, 교황, 황제에 복속되어 여러 부담을 지고 있었으므로 실질적인 자율성은 크지 않았습니다. 그러나 각각의 도시는 이들로부터 자유를 인정받기 위해 수십 년씩 투쟁했고, 완전한 자립을 쟁취하기까지는 그 이상의 긴 시간이 소요되었습니다.[3]

　도시의 민회를 통해서 자치 사법권과 자치 경영권을 획득한 도시 주민들은 스스로를 보호하기 위해서 도시 구성원 사이의 협력과 연합에 의지해야 했습니다. 그 과정에서 구성원 서로가 평등하게 서로를 돕는 길드라는 새로운 제도가 등장합니다. 당시에는 상인, 건축가, 어부, 사냥꾼 등 공동의 목적을 위해서 사람들이 모이는 곳이라면 어디에서나 길드와 같은 조직이 생겨났습니다. 심지어 교역을 위해 배를 띄우면, 배 안의 구성원끼리 안전한 항해를 위해서 일시적으로 선상 길드를 결성했을 정도입니다.[4]

　이들 도시에는 대개 주민들이 소속되는 주민 길드와 동일 직종이 속하는 동업 길드가 있어서, 도시는 작은 주민 길드의 연합이면서 동시에 동업 길드의 연합으로서 이중의 연합체로 구성되었습니다. 종종 도시 내의 지역이 이들 길드에 의해 나뉘기도 해서 도시의 운영은 자연스럽게 중앙집권적이기보다는 지방분권적인 체제로 이루어졌습니다.

　당시 물품거래는 개인이 아니라 길드를 통해서 이루어졌으므로 가

격 결정을 할 때 협상력이 훨씬 높았고, 물건의 품질도 높게 유지되었습니다. 주로 공동체 내부에 판매할 목적으로 물건을 만든 덕에 품질이 좋았습니다. 구성원들은 노동의 대가를 길드에서 임금으로 받았고, 당시 성당에 기부하는 행위가 일반적일 정도로 생활에는 여유가 있었다고 합니다.

중세를 연구했던 찰스 그로스Charles Gross에 의하면, 당시 구성원을 위해 필수적인 생필품은 일종의 공유재로서 거래의 대상에서 제외되었다고 합니다.[5] 게다가 도시 내의 모든 교역에서 가격결정은 판매자·생산자 또는 구매자·소비자가 일방적으로 정하는 것이 아니라 제3자인 '사려 깊은 사람'에게 맡겨서 원가와 적정이익을 따져서 공정하게 정했습니다.[6] 말하자면, 중세도시 내부에서는 이익보다 공정이 더 중시되어서 자급자족적인 촌락공동체가 유지되고 있었던 것으로 보입니다.

12세기 이탈리아의 도시들을 시작으로 유럽 대륙 전반에서 동시다발적으로 많은 수의 도시가 자치권을 얻어서 자치도시가 되었습니다. 원시사회에서 장터는 항상 모든 부족이 모여서 특별한 보호 장치를 마련한 상태에서 열렸고, 중세에도 교역을 하러 온 장소에서는 분쟁을 벌일 수 없었다고 합니다. 그만큼 외부와의 교역은 생활에 필수적이었고, 도시는 무엇보다 교역의 중심지로서 존속했습니다.

그러나 도시공동체 내에서 분배되는 생필품이나 공정가격으로 거래되는 물건들은 사용가치로 바라볼 뿐 교환가치로 보지는 않았습니다. 그런 의미에서 아직 상품이 아니었습니다. 그런데 내부의 필요를 충당하고 남은, 여유 있는 물품은 공동체 바깥에서 교역의 대상이었습니다. 이때 비로소 교환가치를 지닌 상품이 됩니다. 중세도시는 중세의 외부에 위치했고, 상품거래는 초기에 그 도시의 내부가 아니라 외부와의 거래에서 주로 발생했습니다.

중세에 봉건영주, 즉 '시뇨르Seigneur'들은 부족한 재정을 보충하기 위해 양화良貨를 악화惡貨로 만들었습니다. 즉 시중에 나와 있는 금화나 은화에 구리 등의 불순물을 섞어 액면가보다 실제 가치가 떨어지는 화폐를 만들어서 화폐주조를 통한 차익을 챙긴 것입니다.[7] 오늘날 화폐발행차익을 시뇨리지seigniorage라고 부르는 것은 이런 사정 때문입니다. 그리고 이러한 이권 때문에 영주들마다 자기의 영지 내에서 사용하는 주화를 따로 발행했습니다. 덕분에 영지 외부의 도시에서는 이들이 발행한 거의 1,000여 종의 주화가 유통되고 있었습니다.

그래서 중세도시에서 열리는 시장에서는 국제 상인들끼리 모여 각 주화의 실제 금과 은의 함량을 비교해서 매번 화폐 간의 교환비율을 정해야 했습니다. 게다가 오늘날의 약속어음 거래와 같은 신용거래를 위해서는 시장이 열릴 때마다 환율이 변했기 때문에, 환율변동에 따른 위험이 따랐습니다. 그래서 교역을 위해서 화폐 간의 공정한 교환을 가능케 해주는 환전상은 당시 국제적인 주요 교역도시마다 퍼져 거주하며 서로 정보를 공유했던 유대인 상인들이 주로 담당했습니다.

도시가 주로 교역의 장소로 등장하면서 자연스럽게 교역을 담당하는 상인 길드가 먼저 형성되었고, 여기에는 지역의 대상인들이 거의 가입했습니다. 이들은 도시에서 자치권을 획득하고 행정에서 중추적인 역할을 담당하면서 점차 세습귀족처럼 자리를 잡아갔습니다. 그러나 이후 수공업 길드가 생겨나면서 상인들의 독점적인 권력을 일정 부분 견제했습니다. 도시 내의 상공인과 농민들 사이에는 근본적인 격차가 존재했고, 시간이 지나면서 상공인들 사이에서도 점차 부와 권력의 불균형이 심해졌습니다.

심지어 수공업 길드 내에서도 수공업자의 수가 늘어나자 기득권을 가진 자들이 장인이 되기 위한 조건을 어렵게 만들면서 장인이 되지 못한

직인이 넘쳐났습니다. 이들 직인이 자신들의 길드를 따로 만들어서 장인에 대항하거나 길드의 규제를 피해 도시를 떠나 농촌으로 들어갔습니다. 이처럼 도시는 길드의 공동체로 유지되었지만 길드 사이에도 위계가 있었으므로, 도시의 자율권을 유지하는 것 못지않게 도시공동체의 구성원 사이의 균형을 유지하는 일도 쉽지 않았습니다. 공동체로 출발한 중세도시는 이제 공동체 간의 다양한 이해관계를 조율하기 위해서 서로간의 계약을 통해 성립하는 사회로 변화했습니다.[8]

중세미술의 기능과 성격

1469년 교황청 도서관 사서인 조반니 안드레아Giovanni Andrea, 1417~75 라는 인문주의자가 중세media tempesta, Middle Age라는 말을 처음 사용했을 당시, 그 말에는 당대에 비해서 낡고 오래되었다는 부정적 함의가 있었습니다. 오늘날 고대, 중세, 근대라는 일반적인 시대구분에서도 중세는 그리스 로마 시대와 르네상스 이후 근대 사이의 어떤 진보의 공백 내지는 단절기로서 소극적으로만 정의되고 있습니다.[9]

이렇게 고대와 근대가 아닌 시기를 중세라고 정의함으로써 중세를 하나의 시기로 인식하고 있지만 사실상 하나로 정의할 수 있는 중세란 존재하지 않습니다. 게다가 중세는 적극적으로 정의된 적도 없어서 『귀납적인 과학의 역사History of Inductive Science』(1837)를 저술한 윌리엄 휴얼William Whewell, 1794~1866이 "양피지와 종이, 인쇄술과 조판술, 개량 유리와 강철, 화약, 시계, 망원경, 선박용 나침반, 개량된 역법, 십진법, 대수, 삼각법, 화학, 대위법 등 이 모든 것은 비난조로 정체의 시기라고 불리던 시대로부터 계

승된 재산이다"라고 말할 때, 우리 상식은 쉽게 동의되지 않습니다.[10]

서구의 문화는 대부분 고대 그리스에 뿌리를 두고 있어서, 미술에 대한 이해도 그리스의 사유에서 시작됩니다. 플라톤은 이데아의 세계와 그 이데아를 본떠서 만든 현실세계를 구분했고, 화가는 그중에서 현실세계, 즉 현상의 이미지를 다시 모방하는 부류라며 회화의 존재론적 위계를 아주 낮게 평가했습니다. 예를 들면 의자의 이데아, 즉 의자의 진리로부터 목수가 만든 의자와 화가가 그린 의자는 거리가 점점 멀어집니다.

이처럼 회화나 조각의 기능은 기본적으로 진리의 모사, 즉 대상의 재현이었습니다. 실제로 현재 남아 있는 그리스의 조각은 마치 실물을 그대로 옮긴 것처럼 정교하게 제작되었습니다. 그런데 중세에 와서 미술의 기능은 더 이상 재현이 아니라 기독교 교리를 교육하는 것이었습니다. 신성한 대상을 재현하는 경우에도 그 신성함을 최대한 부각할 수 있도록 상징적으로 다루었고, 성서의 내용, 즉 스토리 전달이 중시되면서 대상과의 닮음은 부차적인 것이 되었습니다. 따라서 대상은 단순화·양식화되고, 공간적 깊이와 원근법, 인체의 비례와 기능 등은 무시되었습니다. 그래서 그리스의 양식을 자연주의라고 한다면, 중세의 양식은 상징적이고 서사적인 양식이라고 할 수 있습니다. 미술의 사회적 기능이 달라지면서 미술의 양식상의 차이가 나타난 것입니다.

이러한 중세의 양식으로부터 점차 르네상스가 도래하는데, 중세가 하나의 의미로 정의되지 않듯이 중세미술의 양식적 변화도 하루아침에 이루어진 것이 아닙니다. 『서양 중세문명 La civilisation de l'occident medieval』의 저자 자크 르 고프Jacques Le Goff, 1924~2014는 단일한 르네상스란 존재하지 않으며, 8~9세기 카를로스 왕조 르네상스, 12세기 르네상스, 이탈리아의 12~15세기 르네상스, 여타 유럽의 15~16세기의 르네상스 등 다양한 르

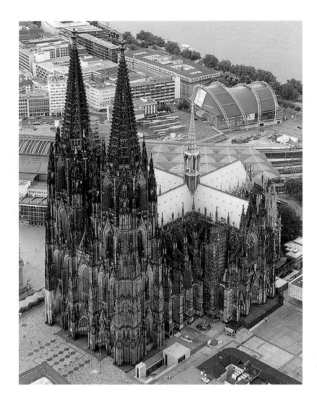

네상스가 존재했다고 말합니다.

중세의 건축물은 도시의 형성과 함께 예술적으로 장식되기 시작해서 브레멘의 옛 교회는 9세기에 건설되었고, 베네치아의 산 마르코 사원은 1071년에 완공되었으며, 피사의 돔은 1063년에 만들어졌습니다. 그런데 고대의 거대한 건축물이 대부분 노예를 동원해서 지은 것과 달리, 중세도시의 건축물은 도시공동체의 자발적인 상호부조로 이루어졌습니다. 예를 들어 1248년에 짓기 시작한 쾰른 대성당은 오늘날 고딕건축의 상징처럼 여겨지는 거대 사업이었음에도 막상 소요된 자금은 그다지 크지 않았다고

합니다.[11] 대부분 도시의 각 조합이 각자 필요한 자재와 노동을 제공했기 때문입니다. 중세의 거대 건축이 이와 같이 자발적인 공동사업으로 이루어진 사실에서 중세 사회, 특히 길드가 지닌 공동체적 성격을 잘 알 수 있습니다.

중세 길드에서는 일정 기간 도제로서 훈련기간을 거치면 직인journey man이 되었고, 직인으로 활동하며 다른 지역에서 일정 기간 기술을 배우고 온 후에 독립적인 활동을 할 수 있는 장인匠人, master의 자격을 얻을 수 있었습니다.[12] 동일 산업에 종사하는 장인들끼리 설립한 동업자 조합인 길드는 해당 도시에서의 특정 재화와 용역의 판매에 대해 독점적 지위를 행사하면서 소속 회원의 활동에 다양한 규범과 제약을 가하는 대신, 촌락공동체의 전통을 이어서 구성원의 생계를 책임졌습니다. 당시 길드의 규약집에는 조합원 간의 평등과 자치 사법권, 그리고 동업자로서의 상호부조의 의무 등이 명시되어 있습니다.[13]

근대에 시장 중심적인 미술제도가 정착된 이후, 대다수 미술가들이 작업으로 생계를 유지할 수 없는 상황에 처할 때마다 의지했던 것은 일종의 작가공동체였습니다. 즉 작가들끼리 재료를 공동구매하고, 구매자를 함께 모아서 전시를 하는 등 상호 협력을 위한 일종의 협동조합을 조직한 것입니다. 오늘날과 같이 양극화가 심화되는 상황에서, 중세의 길드에서 추구했던 상호부조의 정신은 본받아야 할 미덕이 아닐 수 없습니다. 그러나 당시 잘나가는 소수의 작가에게 길드는 무거운 구속일 뿐이어서, 왕실에 고용될 정도의 실력을 지닌 유명 작가들은 길드의 공동체적 굴레에서 벗어나고자 했습니다. 바로 그런 소수의 작가들이 새롭게 들어선 절대왕정 국가의 이해와 부합해서 만들어진 제도가 바로 미술 아카데미입니다.

군주국가의 등장과 미술의 분화

피렌체는 이탈리아의 중세도시 중 하나에 불과합니다. 그런데 우리가 르네상스의 중심지로 떠올리는 피렌체는 초기의 자유도시이자 시민공화국이 아니라 이미 군주국가로 변화된 근대적인 도시국가였습니다. 중세도시는 각종 길드의 연합체였으며, 피렌체 역시 길드도시였습니다. 13세기 말경 피렌체에서 길드는 도시의 지배권을 완전히 장악해서 로마의 호민관과 같은 대표자를 선출해서 다스렸습니다.

그런데 여기서 권력은 모든 길드에 공평하게 나누어져 있지 않았습니다. 일곱 개의 중요한 길드의 연합세력으로 이루어진 상인 자본가들이 권력을 쥐고 있었고, 이들이 실질적인 제1시민층을 차지했습니다. 경제적 협동체 길드는 이렇게 정치적 길드로 진화합니다. 따라서 길드 회원이냐 아니냐에 따라 시민 여부가 결정되었고, 어떤 길드 소속이냐에 따라 시민의 지위가 달라지는 계층구조가 도시 내에 형성되었습니다.

이와 같은 새로운 계급분화에 대항해서 14세기 들어서 피렌체에서는 지위가 다른 직종의 길드 사이에, 그리고 길드 회원과 하층 빈민 사이에 계급갈등이 빈발했습니다. 이렇듯 갈등이 첨예화된 것은 이미 중세도시가 공동체적 성격을 상실했다는 사실을 반증합니다. 더 이상 도시 내에서 상품은 '공정한 가격'으로 교환되지 않았고, 철저하게 합리적인 이윤추구를 위해 상품의 가치는 상대적으로 정해졌습니다. 이 시기에 자산과 부채, 이윤 등을 정확히 계산하기 위한 복식부기가 처음 개발되는가 하면, 환전과 신용거래를 담당하는 은행이 설립됩니다.[14] 1350년 전후로, 전 유럽에 페스트가 번져서 당시 유럽 인구의 1/3이 목숨을 잃게 됩니다.

또 황제와 교황의 권력다툼으로 황제를 지지하는 도시와 교황을 지

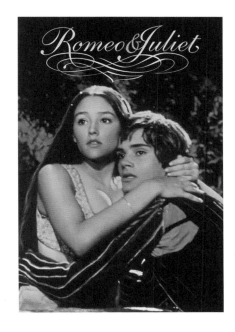

올리비아 핫세 주연의 영화 「로미오와 줄리엣」(1968)

로미오와 줄리엣의 배경이 되는 몬테규 가문과 캐플릿 가문의 오랜 원한 관계는 중세시대 때 가문 간에 실제로 존재했던 이권다툼과 갈등상을 보여 준다.

지하는 도시 간의 다툼도 일어났습니다. 도시에서는 계급 간의 극심한 갈등 외에도 가문 간의 이권다툼도 등장합니다. 우리가 잘 아는 윌리엄 셰익스피어William Shakespeare, 1564~1616의 『로미오와 줄리엣』에 등장하는 몬테규 가문과 캐플릿 가문의 원한 관계와 『베니스의 상인』의 고리대금업자 등은 중세사회에 실제로 있었던 모습을 그대로 재현한 것입니다.

　피렌체에서 이런 혼란한 상황은 몇몇 대부호 집안을 중심으로 지배권을 회복하면서 종식되었고, 이들 중 메디치Medici 가문이 최종적으로 권력을 잡았습니다. 피렌체를 길드가 지배하던 시기에 메디치 가문은 길드연합에 속했지만 그 당시에는 고리대금업으로 치부했던 스트로치Strozzi 가문보다 영향력이 떨어졌다고 합니다. 메디치 가문은 약제업에서 출발해서 14세기 초 모직물 교역으로 부를 쌓은 후, 14세기 말 베네치아에 은행

을 설립하고 당대 최고의 금융업자가 됩니다.

이때부터 유력 가문들을 제치고 권력을 잡았고, 이후 17세기까지 피렌체를 실질적으로 지배했습니다. 비록 몇 차례 국외추방을 당하는 공백이 있지만 메디치 가문은 네 명의 교황과 피렌체의 통치자들을 배출해 냈고, 피렌체는 메디치 가문이 집권한 이후로 실질적인 군주제 국가로 이행한 상태였습니다. 그런데 피렌체뿐 아니라 16세기경이 되면 유럽 전역에 절대왕정국가가 등장하면서 자치도시 내지 도시국가는 왕국에 편입되었고, 자치공동체가 누렸던 자유와 창의는 사라지게 됩니다.

앞에서 언급한 것처럼 우리가 알고 있는 르네상스 시기의 대부분의 예술가들, 예컨대 필리포 브루넬레스키Filippo Brunelleschi, 1377~1446, 도나텔로Donatello, 1386~1466, 파올로 우첼로Paolo Uccello, 1397~1475, 안토니오 델 폴라이우올로Antonio del Pollaiuollo, 1429~98, 산드로 보티첼리Sandro Botticelli, 1445~1510 등은 모두 금은 세공업 길드 출신이었습니다.[15]

중세에는 아직 자율적인 미술에 대한 인식도, 그리고 미술인이라는 별도의 직능에 대한 분화된 인식도 부재했습니다. 따라서 우리가 오늘날 르네상스 시기의 위대한 작가로 추앙하는 도나텔로는 후원자를 위해서 은제 거울을 만들었고, 보티첼리는 자수용 패턴을 만드는 등 당대 최고의 예술가였던 그들은 아틀리에에서 순전히 공예적인 성격의 주문을 처리하고 있었습니다.[16] 그러나 작가들 스스로는 자신들이 하는 일이 다른 장인과는 다르며, 단순한 기능 이상의 일을 한다는 인식이 이미 있었습니다.

대략 14세기 초반이 되면 서로 다른 길드에 소속된 화가와 조각가들이 일종의 자선을 목적으로 하는 신앙협회로 콤파냐 디 산 루카compagnia de San Luca라는 단체를 결성하여 모였습니다.[17] 당시 화가들은 4대 복음서의 하나인 「누가복음」의 저자 성 누가Luke가 마리아를 그린 화가였다고 믿

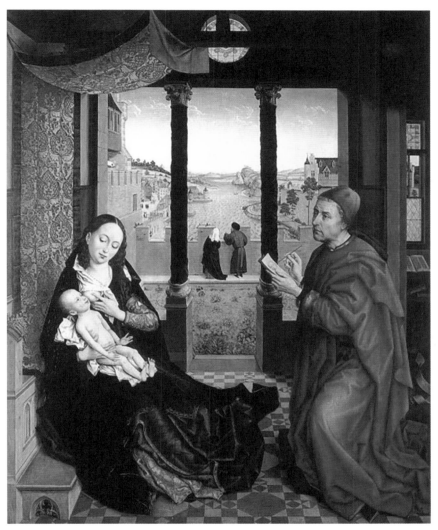

로히어르 판 데르 베이던, 「성모 마리아를 그리는 성 누가」, 패널에 템페라, 137.5×110.8cm, 1435~40년경, 보스턴미술관

었고, 직능별 길드마다 자신들만의 수호성인을 섬기던 관행에 따라 누가
를 섬기는 신앙 모임의 형식으로 자기들만의 모임을 결성했습니다. 이런 신
앙 모임의 존재는 오늘날 미술이라 부르는 작업을 수행하던 장인들 사이
에서 이 시기에 분화된 직능으로서의 미술에 대한 자각이 나타났음을 보
여 줍니다.

초기 르네상스 시기에 화가나 조각가들이 길드에서 받는 금액은 다
른 기능직에 비해 적은 금액은 아니었지만 유명 문인이나 학자보다는 적었
습니다. 중세도시에서 계층 분화가 심화되어 상위계층이 임대소득 계급으
로 진화하면서 이들은 육체노동을 차별하기 시작했고, 이때 지식인과 대학
교수들은 노동자와 달리 지적인 일에 종사하는 엘리트 집단에 속했으므
로 길드에 소속된 노동자와는 다른 계층이었습니다.[18]

르네상스와 초기 아카데미의 설립

통상 14세기 말에서 16세기에 일어난 문화 현상으로, 기독교로부
터의 탈피와 고대 그리스, 로마로의 복귀라는 특징을 갖는 르네상스가 나
타납니다. 르네상스 연구의 권위자인 야코프 부르크하르트Jacob Burckhardt,
1818~97는 『이탈리아 르네상스의 문화Die Cultur der Renaissance in Italien』(1860)
에서 '인간과 세계의 발견'을 르네상스(부활)의 가장 본질적인 요소로 중시
하는데, 그는 "르네상스 문화는 처음으로 인간의 완전한 실체를 있는 그대
로 발견하여 그것을 표면화함으로써 세계의 발견에 큰 도움을 주었다"라
고 했습니다.[19]

근대는 사실상 인간의 발견에서 시작한다는 점에서 르네상스를 종

종 근대의 출발로 여기지만 여전히 교회의 세력이 막강하고 중세적 생활
방식이 그대로 유지되던 당시를 근대라고 부르기에는 어려움이 있습니다.
다만 중세도시와 마찬가지로 르네상스는 근대적 사유가 태동하면서 근대
를 예고하고 준비한 중세시대의 중요한 문화적 변화로 볼 수 있습니다.

르네상스의 위대한 기술적 혁신이었던 원근법은 중세의 상징주의적
이고 서사적인 미술로부터 원근법적인 공간질서로 외부 실재의 진리를 재
구성하는 자연주의적인 미술로의 전환을 가져왔습니다. 이와 같은 시각
적 질서의 합리화는 당시 사회적 삶의 보편적인 합리화와 맥을 같이했습
니다. 그리스 시대의 회화는 주로 그리스 비극의 배경 무대를 그린 배경화
scænographia로 그려졌습니다. 이때 일점투시법은 아니지만 이미 음영과 단
축법을 사용해서 이를 보는 사람들이 실재 공간처럼 느끼게 하는 일종의
원근법을 채택했습니다.

이와 같이 대상을 실제처럼 보이게 재현하는 방식이라는 점에서 원
근법 역시 고대의 부활이라 할 수 있습니다. 그런데 당시 플라톤Platon은
이렇게 왜곡이나 변형을 가한 미술을 이데아를 왜곡한 것으로 비난했습니
다. 만약 미켈란젤로Michelangelo, 1475~1564가 만든 다비드상을 보았다면, 상
체로 갈수록 크게 만들어서 아래에서 볼 때 비례가 정확하게 보이도록 만
든 것을 크게 비난했을 것입니다. 그에게 회화는 이데아의 모사이므로 보
이는 것이 아니라 고대 이집트에서처럼 아는 것을 그려야 했습니다.

15세기 말에서 16세기 초가 되면 피렌체와 같은 도시국가의 지배
계층 외에 로마교황청이 미술시장의 주요한 수요자로 새롭게 부상하면
서 일부 작가에 대한 대우가 크게 변하게 됩니다. 다빈치는 밀라노의 궁정
화가를 거쳐 프랑스 왕 프랑수아 1세의 총애를 받았고, 라파엘로 산치오
Raffaello Sanzio, 1483~1520는 로마교황 레오 10세의 보호 아래 로마에 궁전을

갖고 추기경의 조카딸을 아내로 맞아 군주, 추기경과 대등하게 교제했다고 합니다. 베첼리오 티치아노Vecellio Tiziano, 1490?~1576는 신성로마제국의 황제 카를 5세에게 백작으로 임명을 받은 후 귀족의 권한과 특권을 누렸습니다.

게다가 미켈란젤로는 피렌체의 부유한 가문 출신으로, 그의 예술가로서의 자존심은 이런 공식적인 칭호나 명예조차 사절할 정도였습니다. 심지어 그는 교황 율리우스 2세를 만나러 갔다가 거부당해 기다리게 되자 바로 자리를 떠서 그 뒤 30년간 로마로 돌아오지 않았다고 합니다.

역사학자인 아르놀트 하우저Arnold Hauser, 1892~1978는 화가들의 이러한 신분상승을 미술품의 수요 증가로 설명했습니다. 그러나 당시의 인문주의적 분위기 속에서 미술을 인문학의 하나로 보려는 태도가 등장했습니다. 철학자이자 건축가인 레온 바티스타 알베르티Leon Battista Alberti, 1404~72는 비례의 학설과 원근법이 모두 수학에 속하기 때문에 수학이 예술과 학문의 공통 근본이라고 말했고, 다빈치는 실제로 미술교육에 있어서 기존의 도제교육과 달리 "우선 과학을 배우고, 다음에 과학에서 생긴 실천에 따라야 한다"라고 말하며 원근법과 비율의 이론을 가르쳤습니다.[20]

그가 강조한 소묘 교육이 이후 19세기까지 아카데미 교육의 토대가 됩니다. 그리고 미술이 과학과 같은 학문적 위상을 공유하면서 화가는 당연히 문인이나 학자와 동등한 위상을 주장하게 된 것입니다.

그런데 여기서 더 나아가 그는 회화가 정밀한 자연과학일 뿐 아니라 개인적 천재성을 요구하기 때문에 모든 학문 위에 군림한다고 주장했습니다.[21] 그리고 실제로 그의 말대로 예술가의 천재성을 인정하는 인식의 변화가 나타났습니다. 1539년과 1540년의 두 칙서에서 교황 바오로 3세는 "우리들의 시대에 전 세계의 조각가 중 최고의 위치를 차지한 우리들의 사랑하는 아들 미켈란젤로의 유일한 정신적 천성과 유명한 천부적인 덕성"

을 이유로 그를 "돌과 대리석을 조각하는 사람들의 법적 의무에서 영원히 자유롭게 해방할 것"을 명하고 있습니다.[22] 이 칙서는 예술가를 길드에 속한 수공예 기술자와 구분할 것을 명확히 하고 있으며 그 근거를 예술가의 타고난 천재성으로 들고 있습니다. 미켈란젤로에 와서 예술가는 이렇게 존경과 숭배의 대상이 됩니다.

　마치 동아시아에서 그림을 여기餘技로 여긴 문인화가들이 전문직 화가와는 신분이 달랐듯이, 당시 왕실의 총애를 받는 화가들은 길드에 소속된 화가와는 다른 신분이었습니다. 서구의 르네상스 시기나 동아시아의 송나라 시기는 모두 미술이 최고조로 발달해서 정점에 오른 시대입니다. 그 시기에 서구에서는 소수의 뛰어난 화가가 학자로 신분이 상승한 것이고, 동아시아에서는 사대부 계층이 직업화가와 차별화하기 위해, 자신들만의 문인화라는 장르를 새롭게 개발한 것입니다. 서구에서는 차별화의 근거를 일점투시법이나 해부학과 같은 수학과 의학의 전문지식을 지닌 자라는 점에서, 그리고 동아시아에서는 그림을 자신들이 글을 쓰는 데 사용되는 것과 동일한 붓과 먹으로 동일한 획을 구사하여, 자신들이 익히 아는 시문의 정취를 표현한다는 점에서 직업화가와 차별화했습니다.

　마침내 1562년에 조르조 바사리Giorgio Vasari, 1511~74가 아카데미아 델라르테 델 디세뇨Accademia dell'Arte del Disegno라는 최초의 본격적인 미술 아카데미를 설립했습니다. 그는 당시에 화가이자 건축가로 활동했으나 그보다 르네상스 시기 작가 200여 명에 대한 이야기를 담은 『미술가 열전Le vite de' più eccellenti pittori, scultori, e architettori』(1550)을 펴낸 인물로도 유명합니다. 아마도 이 전기를 쓰면서 인문주의자이자 천재적인 위대한 미술가들의 존재를 직접 확인했을 것입니다.

　그는 이름에서 보듯이 다빈치가 미술을 소묘 예술art of design이라고

피렌체에 있는 아카데미아 델라르테 델 디세뇨의 현재 외부 입구 모습과 내부 모습

말한 것을 따라 미술인들의 아카데미를 구상한 것이었습니다. 그가 설립한 아카데미는 무엇보다 길드의 제약으로부터 미술가들을 해방하고 사회적 지위를 격상하고자 하는 것이었습니다. 미술이 과학인 이상 단순한 수공업자와 구분되어야 하며, 그런 과학자이기 위해서 다빈치의 가르침대로 과학을 먼저 배우도록 교육해야 한다고 본 것입니다.

당시 그는 이 아카데미를 설립하고 코시모 1세 메디치Cosimo I de' Medici, 1519~74와 미켈란젤로를 모임의 총재로 추대함으로써 경제적 후원과 예술적 권위를 도모했으나 그가 주창한 소묘 교육을 제대로 시행하지는 못했습니다. 사실상 그가 설립한 아카데미의 의미는 미술가들의 신앙 모임이었던 콤파냐 디 산 루카를 하부조직으로 두면서 피렌체의 미술가들을 기존 길드의 제약에서 해방하고 새로운 길드에 통합하는 데 머물렀습니다.

16세기 메디치 궁정은 절대주의의 초기 국면을 대표하며, 아카데미를 통한 규범의 정립과 교육이라는 아카데미의 이상은 절대주의와 조화를 이루는 것이었습니다. 고대와 전성기 르네상스 미술의 중심지인 로마에서 아카데미는 "로마를 장중하고 화려하게 하는 가장 우수하고 귀중한 미술의 모범"을 유지·전파하기 위한 교육의 의미뿐 아니라 종교개혁이 한창이던 시기에 가톨릭의 중심지로서 종교적 함의도 가졌습니다.[23]

이런 배경하에 1593년 화가이자 건축가였던 페데리코 주카리Federico Zuccari, 1539~1609는 로마교황청의 도움 아래 산 루카 아카데미를 설립했습니다. 산 루카 아카데미는 화가들에게 강연을 제공하고 이를 책으로 출간하는 등 교육기관으로서의 기능을 강화했고, 따라서 그 후 이탈리아에서 미술 아카데미라는 말은 인체 데생을 위주로 하는 미술교육을 의미하게 되었다고 합니다.

그러나 실제 교육은 원활하게 진행되지 못했고, 아카데미와 '신앙회', 즉 하층 미술가들 모두를 규합한 하부 길드조직 사이의 갈등은 계속되었습니다. 결과적으로 이탈리아의 주요 미술가와 외국의 미술가들을 회원으로 하는 배타적 기구로 기능하고자 했던 아카데미는 길드에 대한 우위를 안정적으로 확립되지 못한 채 길드와 병존했습니다. 결국 1676년 로마의 산 루카 아카데미는 프랑스 아카데미에 합병되었고, 이를 기점으로 서양 미술의 주도권은 이탈리아에서 파리로 넘어가게 됩니다.

프랑스 미술 아카데미

오늘날 이야기하는 미술 아카데미는 통상 이탈리아가 아니라 프랑

스의 미술 아카데미를 지칭합니다. 프랑스에서 미술 아카데미는 1648년 왕실 예술가들의 자발적인 모임으로 출범했습니다. 정식명칭이 왕실 회화 및 조각 아카데미Académie Royale de Peinture et de Sculpture, Royal Academy of Painting and Sculpture로, 1655년부터 국왕의 승인과 지원금을 받게 되었고, 1661년 루이 14세의 재상 장 바티스트 콜베르Jean Baptiste Colbert, 1619~83가 이 조직을 맡으면서 국가의 행정조직으로 편입되었습니다.

절대왕정을 상징하며 태양왕이라 불렸던 루이 14세는 베르사유 궁전을 비롯해서 루브르, 앵발리드Invalides 등 다양한 건축물을 지으면서 국내외의 수많은 유명 작가를 필요로 했습니다. 이들 왕실 미술가를 길드 소속의 다른 미술가들과 분리해 하나로 통합하고 단일한 양식을 규범화해서 교육시키는 일은 절대왕정의 중앙집권적인 요구와 부합했습니다.

콜베르는 봉건시대 지방의 자주독립주의적인 잔재를 중앙집권화하기 위해서 사회경제적인 제도의 개혁뿐 아니라 과학과 예술에서도 국가의 단일 규범, 원칙의 정립을 위해 아카데미를 설치해 나갔습니다. 프랑스어의 표준화를 추진하기 위해 설립된 아카데미 프랑세즈(1635)에 이어서 미술 아카데미 외에도 무용(1661), 비문 및 순수문학(1663), 과학(1666), 음악(1669), 건축(1671) 등 각 분야별로 아카데미가 설립되었습니다.

콜베르는 1664년 왕실 수석화가 겸 아카데미의 종신원장으로 샤를 르브룅Charles Le Brun, 1619~90을 임명했고, 그는 아카데미 회원과 학생의 정기집회에서 10년간 '강좌'를 연 것으로 특히 유명합니다. 그의 강좌는 늘 하나의 조각이나 그림 분석에서 시작해서 자신의 평가로 끝났고 그 내용은 모두 기록되어서 표준적인 미적 원리의 근거로서 참조할 수 있도록 했습니다.

1680년에는 아카데미의 규칙을 요약하여 『법칙일람』이라는 이름으

라파엘로, 「황금방울새의 성모」, 패널에 유채, 107.0×77.0cm, 1506~07, 우피치미술관

니콜라 푸생, 「계단 위의 성가족」, 캔버스에 유채, 72.0×111.0cm, 1648, 클리블랜드미술관

로 출판했고, 심지어 유명한 그림을 0점에서 80점까지 미적 기준에 따라 평가하여 『화가의 비교』(1708)라는 이름으로 출판했습니다.[24] 이런 과정을 거쳐서 고대 그리스와 로마의 조각, 르네상스의 라파엘로와 동시대 프랑스의 니콜라 푸생Nicolas Poussin, 1594~1665을 중심으로 아카데미적 미의 전범이 확립되었습니다.

사실상 르네상스의 원근법은 근대 세계의 정치적·사상적·과학적·경제적 태도를 표상하는 것이었습니다. 루이 14세의 베르사유 왕궁은 왕을 중심으로 방사형으로 투명하게 뚫린 공간으로 설계되어서 원근법적으로 배열된 세계는 왕의 절대적인 단일 시선 아래 정렬됩니다. 그리고 근대

페테르 파울 루벤스, 「비너스와 아도니스」, 캔버스에 유채, 194.0×236.0cm, 17세기 전반, 메트로폴리탄미술관

철학을 정초한 르네 데카르트René Descartes, 1596~1650는 주체의 정신 속에 내재하는 자연 기하학이 자연세계와 일치한다고 믿으며 진리에 대한 확고한 상응이론을 주장한 실재론자였습니다.[25]

　　따라서 외부 세계를 기하학적으로 배열된 평면 위에 재구축하는 일점투시법은 우리 신체의 생리학적인 공간은 아니지만 당시 유클리드 기하학을 구현한 과학적 방법이었습니다. 그리고 플라톤이 비판한 원근법에 따른 형태의 변형에도 불구하고 내적 불변성을 가정하는 원근법의 논리적 승인은 과학적 일반화를 가능케 하는 공간의 균질성과 본성의 동질성을 회화에 적용한 것이었습니다. 그리고 추상화되고 균질적인 공간은 사실상

자본주의에서 전제하는 추상적이고 등가화된 화폐와 교환가치에 상응하는 것으로서 자본주의적 사고와도 연결되는 것입니다.[26]

당시에는 고전주의적인 푸생과 대비되는 바로크의 거장 페테르 파울 루벤스Peter Paul Rubens, 1577~1640나 하르먼스 판 레인 렘브란트Harmensz van Rijn Rembrandt, 1606~69의 유산도 있었지만, 아카데미는 푸생의 양식을 규범화했습니다. 선과 색으로 대비되는 이 오래된 논쟁에서의 선택은 동시대 사유와 관련이 있습니다. 존 로크John Locke, 1632~1704가 『인간오성론』에서 대상에 속하는 본유본성으로서의 제1성질과 주관적 경험에 따라 변화하는 제2성질을 구분하고, 형태는 제1성질과 색은 제2성질에 속하는 것으로 정의한 것에서 보듯이, 대상을 과학적으로 재현하고자 했던 근대적 사유에서는 당연히 형태, 즉 선이 색에 우선했습니다.

그에 따라 푸생과 대립되었던 루벤스의 감각적이고 회화적인 바로크 양식은 이후 공식적인 고전주의에 대립되는 진보적이고 자유로운 비공식적 양식으로 인식되는 양식적 구분이 이루어졌습니다. 그러나 르브룅의 노력과 바람에도 불구하고 이후 로코코의 등장과 신고전주의의 복귀, 그리고 다시 낭만주의의 등장으로 이어지는 양식적 전환은 아카데미의 전범에 대한 반작용이 지속적으로 나타났음을 보여 줍니다.

아카데미는 인체 데생을 가르칠 수 있는 유일한 교육기관이었고, 학생에게는 병역면제라는 특권이 주어졌습니다. 아카데미의 규범에 따라서 모든 교육이 이루어졌고, 학생들의 작품은 매년 그 기준으로 평가받았습니다. 이중 최고상을 받은 학생은 로마에 있는 프랑스 아카데미에서 4년간 공부하는 특전을 누렸습니다. 초기 유학생들이 로마의 회화와 조각을 모사해서 파리로 보냈던 것에서 프랑스 자본의 해외 유출을 막고자 했던 콜베르의 중상주의적 면모를 엿볼 수 있습니다.

학생은 이러한 과정과 평가를 통해 추후 아카데미 회원이 될 수도 있었고, 1667년 개최된 관전官展 살롱Salon des Artistes Français은 한동안 아카데미 회원만 참가할 수 있었습니다. 따라서 이탈리아에서와는 달리 프랑스에서 아카데미는 미술의 교육과 전시, 평가, 공적 주문과 공직 고용 등 미술가로서 중요한 문제를 모두 결정하는 독점적인 기능을 수행했습니다. 아카데미에 입학하는 순간부터 출세를 위한 명확한 길이 제시되었고, 아카데미의 권위와 유혹을 무시하기는 어려웠습니다.

아카데미는 미술가들의 지위를 기능공에서 학자의 수준으로 격상했지만, 그것은 이탈리아 도시국가의 발달과 프랑스 절대왕정의 발달에 따른 미술에 대한 수요 증대로 가능했습니다. 그리고 이때 지위가 격상된 것은 모든 미술가가 아니라 교회나 국왕과 같은 절대권력의 비호를 받은 극소수의 엘리트 작가에 한정되었습니다. 그리고 아카데미의 교육을 받은 후에 아카데미 회원이 되는 것도 극소수의 재능 있는 자에게만 열려 있는 기회였기 때문에, 결과적으로 아카데미는 교육 이외에 엘리트 화가를 선별하는 기능과 이들을 중심으로 하는 미술교육과 평가체계를 정하고 운영하는 권력기구로 기능했습니다.

길드가 도시 안에서 미술 관련 기술을 지닌 일반적인 기능인의 상호부조적인 자율적 조직이었다면, 아카데미는 절대왕정의 정치적·경제적 지원에 의존하는 국가기구로서, 실질적으로 왕실 소속의 일부 엘리트 작가만을 위한 제도였습니다.

최초의 부르주아 공화국 네덜란드

시장 중심 미술제도는 아카데미가 쇠퇴하고 그 빈자리를 대신 채우며 본격적으로 등장했습니다. 그런데 서구의 역사를 살펴보면 미술시장은 아카데미가 설립된 것과 비슷한 시기에 이미 꽤 발달된 상태로 나타납니다. 중세도시가 중세에서 예외적으로 다뤄지듯이 16세기 말에서 17세기에 네덜란드에서 발달했던 미술시장에 대한 이야기 또한 미술사에서는 예외적인 사례로 다루어지고 있습니다.

아카데미가 설립되었던 피렌체에서 메디치의 은행은 이미 현대식 복식부기 회계를 개발해서 사용하고 있을 만큼 자본주의가 상당히 발달해 있었습니다. 그렇다면 오히려 왜 이탈리아에서 먼저 미술시장이 등장하지 않았는가를 묻는 것이 더 타당할 수 있습니다.

16세기 말에서 17세기에 걸쳐서 이탈리아와 네덜란드라는 두 나라에서 전혀 다른 두 가지 제도가 등장했던 것은 다음과 같은 정치경제적 이유로 설명할 수 있습니다. 먼저 이탈리아의 도시들은 11~12세기에 도시공화국의 성격을 띠고 있었고, 13세기경이 되면 이미 실질적으로는 군주제와 유사한 체제로 변질되었습니다. 반면 네덜란드의 도시들은 스페인으로부터 독립을 쟁취하면서 16세기 말에 비로소 공화국임을 선포했습니다.

아카데미는 절대적인 군주 아래의 강력한 국가권력에 의존하는 제도인 반면, 시장은 다수의 수요자와 공급자에 의존하는 제도입니다. 또한 11세기 도시공화국에서 공동체 내부에서의 물품거래는 시장거래보다 배분에 가까워서 길드조직이 적합했던 반면, 16세기 네덜란드의 교역도시에서는 완전히 발달된 시장거래가 이루어지고 있었습니다. 같은 시기에 왕정국가에서는 아카데미, 공화국에서는 시장이 나타났던 것이고, 그리고 같

은 공화국 체제라도 시장의 발달 정도에 따라 시기별로 길드와 시장이라는 전혀 다른 제도가 나타났던 것입니다.

16세기에는 상공업이 발달했던 이탈리아의 도시국가에서도 아카데미와 함께 미술품의 주문제작이 아니라 미술품의 매매만을 전문으로 하는 화상이 등장했습니다. 지배계층에 부가 집중되면서 교회예술의 헌납 이외의 세속적인 예술품 수요가 생기면서 화상의 존재가 필요해진 것입니다. 기록에 남겨진 최초의 화상은 16세기 초반 피렌체에서 활동했던 조반니 바티스타 델라 팔라Giovanni Battista della Palla라는 인물로, 그는 프랑스 왕을 위해 미술품을 주문할 뿐 아니라 개인의 소장품을 구입하기도 했고, 순전히 투기적인 목적을 위해 그림을 주문하는 경우도 많았습니다.[27] 그런데 이 시기 유럽의 교역과 금융의 중심지 네덜란드의 미술시장은 이와 비교할 수 없는 규모였습니다.

네덜란드는 1581년에 북부 7개 지방이 스페인에서 독립해 네덜란드 공화국을 선포했고, 1609년에는 스페인으로부터 독립을 인정받았습니다. 1602년에는 강력한 해군력을 바탕으로 동인도회사를 설립하면서 식민지 쟁탈에 동참하고 국제무역으로 크게 성장했습니다. 당시의 네덜란드는 동시대 무역과 금융, 그리고 제조업의 중심으로서 이탈리아 도시국가에 나타난 초기 자본주의적 양상과 영국에서 산업혁명 이후 본격화된 근대 자본주의의 가교 역할을 하는 경제적 성장과 근대화를 이루었습니다.

특히 이 시기 네덜란드의 경제를 부흥한 것은 일종의 증권거래소와 중앙은행의 설립이었습니다. 그 이전에도 증권거래소는 있었고, 화폐나 환전상은 존재했지만 암스테르담 증권거래소와 암스테르담 은행이라는 두 축은 당시 네덜란드의 경제적 부흥의 초석이었을 뿐 아니라 근대 자본주의로의 이행에 결정적인 기여를 하게 됩니다.

암스테르담 증권거래소

먼저 1602년 동인도 회사Vereenigde Oost-Indische Compagnie, Dutch East India Company가 설립되었습니다. 그런데 동인도까지 상권을 확장하기 위해서는 유럽과 서아프리카 정도를 포함한 것과는 비교가 안 되는 거대자금과 위험, 기간이 소요되었고, 이 비용을 감당할 다수의 투자자와 이들이 중도에 자신의 지분증권을 유동화할 수 있는 유통시장이 필요했습니다. 이를 위해서 1608년 암스테르담 보르스Amsterdam Bourse, 즉 암스테르담 증권거래소가 설립된 것입니다. 당시 이 거래소의 브로커도 역시 하나의 길드를 형성하고 있었고, 이들은 거래소에서 위탁인을 대신해서 거래소 장내에서 매수 및 매도 거래를 대행해 주었습니다.

나중에는 동인도회사 증권을 기초로 한 선물 등의 파생상품이 거래될 정도로 증권시장이 발달하면서 동인도회사 증권의 가격이 17세기 말이 되면 액면가 대비 500퍼센트의 증가를 보였습니다. 이런 대규모 자금의 조달에 힘입어 네덜란드는 대략 300대 이상의 상선을 움직이며 동인도

해상의 무역을 독점했습니다. 당시 증권거래소는 사실상 오늘날의 거래 기법인 공매도나 작전 등도 존재했고, 심지어 튤립까지 거래되었을 정도로 활성화되어서 사실상 현재의 거래소와 유사했다고 볼 수 있습니다.

증권거래소가 설립된 다음 해인 1609년에는 암스테르담 은행이 설립되었습니다. 앞에서 이탈리아 도시의 시장에서 다양한 주화 간의 교환비율을 정하는 문제에 대해 언급한 것처럼 당시에는 함량이 서로 다른 1,000여 개의 주화를 공정하게 평가하면서 동시에 환거래의 위험을 최소화하기 위해서 통화가치를 안정할 필요가 있었습니다. 암스테르담 은행도 증권거래소와 마찬가지로 시민에 의한 민간기구로 발족했고, 그 목적은 철저하게 상거래를 활성화하기 위해서 통화가치를 안정하는 데 있었습니다.

그래서 환전 업무만을 수행했고, 대출은 공화국과 동인도회사에 한해서만 실행한 특수은행이었습니다. 은행은 상인이 금괴, 은괴, 금화, 은화 등을 은행에 예치하면 장부에 금액을 등록하고 은행권Bank Money의 수취증권을 발급합니다. 이때, 가져온 금은괴나 금은화의 금과 은의 정확한 함량을 분석해서 명목가치가 아닌 실질가치를 장부상에 등재하는데, 주변 국가들과 달리 네덜란드는 시민들이 세운 공화국이어서 왕이 없었기 때문에 화폐발행차익을 차감당할 염려가 없었습니다.

따라서 금과 은을 보유한 사람의 입장에서는 네덜란드에서 이 은행권을 받는 것이 가장 유리했고, 자연스럽게 주변 국가들로부터 자금이 대거 네덜란드로 유입되었습니다. 자금이 풍부해지니 실질금리는 낮아졌고, 통화가치가 안정되니 인플레이션도 매우 낮게 유지되어 경제가 번영할 수 있었습니다. 이런 이유로 암스테르담 은행은 독자적인 발권이나 시장개입 등의 기능이 없는 민간은행이었음에도 불구하고 잉글랜드 은행과 미국 연방은행제도에도 영향을 끼치면서 중앙은행의 효시로 알려져 있습니다.

초기 미술시장의 발달

이처럼 네덜란드는 경제가 번영하면서 부르주아 계급의 공화국 체제를 갖추었고, 종교개혁 이후 개신교를 국교로 선택함으로써 교황의 영향권으로부터 자유로웠습니다. 부유한 시민들의 존재와 자본주의적 화폐경제의 발달, 게다가 당시 미술 수요의 상당 부분을 차지한 성화 수요의 부재 등 세속적 미술시장이 발달할 수 있는 모든 조건이 갖추어져 있었습니다. 네덜란드에서 부는 귀족층보다 상공업에 종사하는 시민계층에게 집중했으므로 시민계층이 미술품의 주된 수요처였습니다. 이들은 귀족과 달리 역사화에 대한 이해나 관심이 없었고, 이들의 예술적 취향은 고작해야 실물과 닮게 그리는 것을 선호하는 정도에 불과했습니다. 따라서 당시 네덜란드에서는 미술제도에서뿐 아니라 미술의 내용에 있어서도 초상화·풍경화·풍속화·정물화 등을 고루 취급하며 주변국과는 전혀 다른 면모를 보여 주었습니다.

네덜란드에서도 공적인 주문이 있었으나 이는 교회나 궁정이 아닌 자치단체나 조합, 시민단체, 병원 등이었고, 이들이 요구하는 그림은 역사화가 아닌 집단 초상화였습니다. 당시 초상화가로 유명했던 프란스 할스 Frans Hals, 1581?~1666의 「성 조지 민병대 장교들의 연회」(1616)는 할렘시의 민병대 장교들을, 렘브란트의 「야경」(1642)은 야간정찰을 하는 민병대원들을 그린 대작입니다. 당시 네덜란드의 독립을 이끌어낸 것은 이와 같이 도시의 길드나 회사들의 자체 민병대였고, 따라서 시민들의 영웅은 왕이나 귀족이 아니라 바로 민병대였습니다.

이외에도 결혼식을 비롯해 의사와 같은 전문가 집단, 회사와 길드, 가족 등의 다양한 집단 초상화가 그려졌습니다. 고위 공무원 외에 일반 평

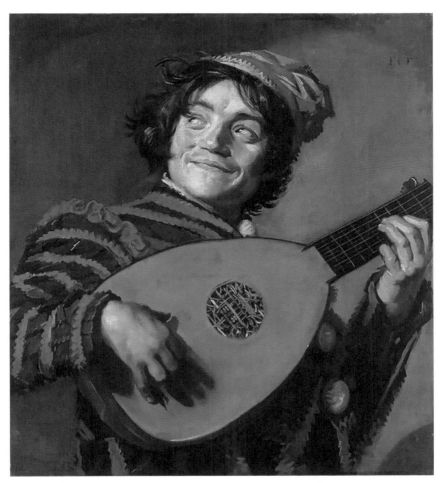

프란스 할스, 「류트 연주자」, 캔버스에 유채, 71.0×62.0cm, 1625, 루브르미술관

할스의 인물화는 왕이나 귀족, 성자의 근엄한 모습이 아닌 서민의 쾌활하고 생생한 표정을 담아내고 있다.

민의 초상화도 많이 그려졌는데, 일반적으로 경직되고 위엄 있는 표정으로 그려지던 이전의 초상화와 달리 할스의 초상화는 서민의 쾌활하고 정감 있는 모습을 마치 스냅사진처럼 생생하게 표현하고 있습니다. 이들은 또한 당시 시민들의 세속적 취향을 반영해서 그들의 일상을 담은 그림도 많이 남겼습니다.

오늘날 델프트 화파라고 불리는 얀 페르메이르Jan Vermeer, 1632~75를 비롯한 일군의 화가는 자그마한 화면에 그린 그림들을 통해서 당시 시민들이 살던 주거공간의 모습과 여인들의 일상 등을 있는 그대로 전해 주고 있습니다.

이런 일상의 모습 외에 자연을 담은 풍경화에 대한 수요도 많았습니다. 국토의 20퍼센트 이상이 간척지인 네덜란드는 17세기 내내 독립으로 쟁취한 국토를 홍수와 범람으로부터 지켜내기 위해 지속적으로 간척사업을 벌여왔습니다. 아마도 자신들의 국토에 대한 이런 노력은 바다와 풍차, 해변, 강변 등의 풍경화에 대한 수요로 이어졌을 것입니다. 특히 고전주의의 이상적인 풍경과 달리 이들은 실제의 풍경을 직접 사생함으로써 이후 프랑스 자연주의의 선례가 되었습니다.

또한 당시 네덜란드에서 유포된 캘빈주의의 개혁교회에서는 부의 축적을 죄악시하지 않은 대신 검약과 청빈의 미덕을 중시했습니다. 그래서 당시에는 값비싼 수입 과일이나 화려한 꽃, 진기한 그릇과 보물 등을 그린 정물화가 물질적 풍요와 아름다움을 과시하기 위해 큰 인기를 끌었습니다. 그런데 이러한 부의 추구는 검약의 교리에 어긋나므로 값비싼 물건을 자랑스럽게 늘어놓으면서 동시에 물질의 허망함을 상기하는 해골이나 골동품, 유리잔과 같은 것을 함께 그려 넣었습니다. 그래서 이 시기에 메멘토 모리, 즉 곧 죽을 존재라는 것을 상기하는 '바니타스vánĭtas' 정물화라는 독특

한 그림이 유행하게 된 것입니다.

　　그런데 당시의 기록에 의하면, 부유층뿐 아니라 일반 시민들까지 그림을 소장했습니다. 예를 들어 1641년 영국인 존 에벌린John Evelyn은 일기에, 로테르담의 정기시장을 방문하고 거기에 수많은 그림이 값싸게 나와 있다면서 평범한 농부의 집이 그림으로 가득 차고 정기시장에서 이를 이익을 남기고 파는 것을 쉽게 볼 수 있다고 적었습니다. 1640년에 암스테르담을 방문한 영국인 피터 먼디Peter Mundy는 푸줏간이나 빵집 주인들도 상점에 그림을 진열했고, 대장장이와 구두장이들도 약간의 그림을 갖고자 한다고 적고 있습니다.[28]

　　오늘날에도 네덜란드의 각 가정에서 흔히 볼 수 있는 미술작품은 이런 오랜 역사적 배경에 의해 생겨났습니다. 상대적으로 고르고 두터운 시민계층의 부의 수준과 마땅한 생산적 투자처를 찾지 못하면서 생긴 투기적 수요 등이 겹치면서 당시 네덜란드에서는 다른 나라에서는 상상할 수 없는 정도로 미술품의 보급이 광범위하게 이루어졌습니다. 1630년대 네덜란드에서 일어났던 튤립 투기에서 보듯이, 네덜란드에 넘쳐나는 부는 어딘가 투자할 대상을 찾고 있었고, 미술품도 그중 하나였습니다. 오늘날 미술품 구입에서 투자가치를 무엇보다 중요하게 생각하듯이, 당시 네덜란드에서도 미술품에 대한 투기적 수요가 일반적이었던 것으로 보입니다. 과거 교회나 왕, 귀족과 달리 부르주아 계층은 미술품도 자본의 논리를 따라 이윤을 창출해야 한다고 생각한 것입니다. 통상 화폐는 가치의 척도, 교환의 매개, 가치의 저장수단이라는 기능을 갖는 데 반해서 자본은 이윤을 낳는 돈이라는 새로운 기능을 추가적으로 요구합니다.

　　미술품에 대한 이런 수요에 힘입어 17세기 전성기 네덜란드 공화국의 화가 수는 650명에서 750명 사이로 인구 2,500명당 한 명꼴이었습니

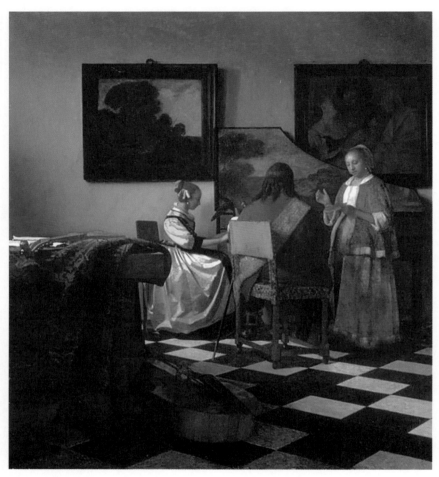

얀 페르메이르, 「콘서트」, 캔버스에 유채, 72.5×64.7cm, 1664, 이사벨라스튜어트가드너미술관(보스턴)

가정집 벽에 걸린 그림이나 피아노 뚜껑에 그려진 그림 등 당시 그림의 대중화를 엿볼 수 있다. 1990년에 도난 당한 후 현재 소재를 알 수 없다.

다. 이는 르네상스 시대 이탈리아에서 인구 3만 명당 한 명의 비율로 미술가가 있었던 것과 비교할 때 열 배가 넘는 수치입니다.[29] 국제교역에 의한 시장경제가 발달하면서 특정 지역 내의 주문생산에 기반한 길드는 더 이상 적합한 생산방식이 아니었습니다. 미술 생산에서 길드는 여전히 주된 공급처였지만, 미술품에 대한 안정적 수요를 기반으로 길드 외부에서도 미술가의 활동이 보장되었습니다.

주문제작이 아닌 상품수요에 대응하기 위해서 시장수요에 부응하는 소품 위주의 풍경화와 정물화 등의 상품생산이 붐을 이루었습니다. 심지어 특정 장르와 특정 소재만을 전문으로 그리는 화가별 전문화가 이루어졌습니다. 그와 동시에 화가는 의뢰인의 요청대로 그리는 전근대적 생산방식에서 벗어나 본인이 원하는 대로 그릴 수 있는 완전한 창작의 자유가 처음으로 보장되었습니다.

그러나 시장생산이라는 조건 아래에서 얻은 창작의 자유는 상품성을 위해서 예술성을 희생하는 대가를 치렀고, 이런 이유로 전성기 네덜란드 미술을 대표하는 렘브란트, 할스, 페르메이르 등 오늘날 동시대의 위대한 거장으로 추앙받는 화가들은 이탈리아에서와는 달리 모두 가치를 인정받지 못하고 경제적 어려움을 겪었습니다. 이들뿐 아니라 네덜란드 경제의 황금기가 지나면서 일부 투기적 수요를 비롯해서 미술품에 대한 수요가 감소하자 화가들의 생계에 직접적인 위협이 되었습니다.

17세기 중반에 길드 대신 회원들의 상호부조를 위한 미술가협회가 설립된 것은 생산에 있어서 자율성을 확보하면서도 판매부진에 따른 위험에 대비하기 위한 자구책의 하나로 이해할 수 있습니다. 당시 이 협회에서는 회원들이 제작한 작품을 상설전시하면서 판매할 수 있도록 했다고 합니다.

네덜란드에서 아카데미는 이러한 시장이 쇠퇴한 이후에 비로소 설립되었고, 이는 여타 국가에서 아카데미가 쇠퇴한 이후 화상이 등장한 것과는 순서가 정반대입니다. 네덜란드에서는 퇴직 후 시정을 담당한 시민계급 관리를 레헨트Regent라고 불렀는데, 이들이 점차 세습적인 새로운 귀족 계층으로 변질되었습니다. 이 레헨트들은 프랑스의 귀족문화를 동경했고, 17세기 후반 무렵에 정착한 프랑스식 아카데미가 도입되면서 네덜란드의 미술은 기존의 시장생산에서 후원에 의한 주문생산으로 오히려 복고화되었습니다.

공교롭게도 1648년 독일·스웨덴·프랑스 등의 여러 나라가 체결한 베스트팔렌조약으로 최종적으로 독립을 인정받은 네덜란드는 대서양에서의 제해권을 두고 영국과 1652년부터 매 10년마다 모두 세 차례의 전쟁을 치렀습니다. 결정적으로 1672년 세 번째 영란전쟁英蘭戰爭에서 네덜란드는 영국과 밀약을 맺은 프랑스 루이 14세의 공격으로 세력이 크게 약화됩니다. 이렇게 해서 네덜란드의 미술과 미술시장은 이후 등장한 아카데미에 의해 가려졌고, 미술사에서 단지 예외적인 현상 정도로만 언급되고 있습니다.

17세기 네덜란드 공화국은 서양의 일반적인 근대화의 역사에서뿐 아니라 자본주의의 보편적 발달사에 있어서, 그리고 서양미술사에 있어서도 모두 매우 예외적입니다. 이런 때 이른 역사적 전개가 이후의 복고화로 인해서 빛이 바래지면서 보편사에서는 종종 생략되고 무시되지만, 이 시기 네덜란드 사회의 근대적 성격과 경제의 자본주의화, 그리고 다양한 장르의 미술의 등장과 미술시장의 발달은 이후 서구 역사의 발달에 있어서 중요한 전조로 기능합니다.

만약 역사가 반복한다면, 회화를 미적 대상인 아닌 투기의 대상으로

삼으면서 나타났던 위대한 화가들에 대한 무시와 미술시장의 붕괴와 함께 화가들이 겪었던 어려움 등은 당시 못지않게 미술품을 투자의 대상으로 생각하는 오늘날에 시사하는 바가 있습니다.

에피소드 1

겸재의 그림을 북경에서 팔다

홍순주는 …… 그 치마를 가져다가 그림 바탕으로 삼아 진한 먹으로 한 그루 포도를 그려 …… 연경에서 온 상역에게 부탁하여 중국시장에서 팔아 옷을 사는 자금으로 쓰게 했다. 상역이 그의 나라에 가서 팔았더니 과연 값을 많이 쳐주었으니 남색 비단과 붉은 비단으로 좋은 것을 각각 몇 단과 바꾸어 돌아왔다.❶

한 중인의 …… 비단치마가 정선의 집에 와 있다가 더럽혀지자 …… 그 치마폭에 「풍악도」와 「해금강」 두 폭을 그려냈다. …… 비단치마 주인이 「풍악도」는 가보로 삼고, 「해금강」 두 폭을 사행에 딸려 북경에 가져가 그림시장에서 팔게 했다.❷

위의 글은 각각 조선 후기 문인 남태응南泰膺, 1687~1740의 『청죽화사聽竹畫史』와 신돈복辛敦復, 1692~1779의 『학산한언鶴山閑言』에 실린 내용입니다. 두 글 모두 겸재謙齋 정선鄭敾, 1676~1759의 그림을 치마폭에 그려 받아 이를 북경에서 팔도록 한 이야기를 담고 있습니다. 이 기록에 따르면, 정선의

정선, 「인왕제색도」, 종이에 수묵, 79.2×138.2cm, 1751, 국립중앙박물관(국보 제216호)

작품이 중국에서도 거래되었고, 중국에서 더 높은 가격을 받을 수 있었음을 알 수 있습니다.

　　최근의 연구에 따르면, 조선 중기까지 인구의 대다수를 포괄하는 농촌사회에서는 자급경제, 재분배경제 등 여러 형태의 비시장경제가 상당한 비중으로 존속했습니다.[3] 일례로 예조참판과 사헌부 대사헌을 역임하고 전라감사를 지냈던 유희춘柳希春, 1513~77의 『미암일기眉巖日記』에 의하면 1570년경 66개월간 2,796회, 월평균으로는 42회 선물을 주고받은 반면, 그사이 물품을 구입하거나 제작을 의뢰한 것은 월평균 1~2회에 불과했습니다.[4]

　　다만 상대적으로 지위가 낮고 시기적으로 후대인 오희문吳希文, 1539~1613의 『쇄미록瑣尾錄』에서는 유희춘에 비해 선물의 비중은 줄고 시장교환이 크게 증가한 것으로 나타납니다. 사회적 지위에 따라 선물교환이 가능한 인맥의 폭에서 차이가 나기도 하겠지만, 전체적으로 16세기에는

아직 전국적인 시장이 발달하지 못했고, 17세기가 되면 필요한 물품을 시장에서 거래하게 되었음을 추정할 수 있습니다. 미술품 거래에 대한 기록이 따로 남아 있지는 않아서 주로 선물교환 방식으로 거래되었으리라 추정하지만 그 답례만으로 생계가 가능해서 직업화가가 존재할 정도였는지는 의문입니다.

그런데 18세기가 되면 신분적 상하관계에 종속되어 작품제작을 의뢰받거나 친교 차원으로 무상 제공하는 데 그치지 않고, 그림주문이 화폐나 물물교환, 물품제공을 통해서 이루어지는 기록이 보입니다.❺ 그래서 늦어도 18세기가 되면 조선 사회에 직업인으로서 화가가 활동할 수 있는 공간이 생겼다고 추정할 수 있습니다.

특히 정선의 경우에는 주문만이 아니라 상품으로서의 작품도 제작했던 것으로 보입니다. 작가가 아닌 소장자가 이를 팔아서 바로 현금화가 가능할 정도로 조선의 미술품 유통시장이 발달하지는 않아서 북경에 보내서 팔도록 했음을 짐작할 수 있습니다. 따라서 18세기까지 조선 사회에서의 그림의 제작과 거래는 중세 길드처럼 주로 주문제작에 의존한 것으로 추정됩니다.

한편, 서구에 궁정화가들을 위한 미술 아카데미가 존재했던 것처럼, 조선시대에도 도화를 담당하는 기관이 있었습니다. 조선은 고려시대에 도화 업무를 담당하던 도화원圖畵院을 그대로 유지하다가 1471년경 도화서圖畵署로 이름을 바꾸었습니다. 도화서는 예조 아래에 소속된 기관인데, 책임자는 사대부 문신이 담당하고, 잡직雜職으로 화원畵員 스무 명을 두었습니다. 따라서 미술이라는 분화된 전문적 기능에 대한 인식은 다양한 길드에 분산되어 있던 서구에 비해서 오히려 빨랐습니다. 그러나 이들의 지위는 아카데미 화가들과 같지 않았던 것으로 보입니다.

당시 의관과 역관 등이 잡과라는 과거시험을 통해 선발되어 관직에 오른 것과 달리 화원은 수시 취재를 통해서 선발되어, 신분은 중인보다 낮은 천한 기능인에 불과했습니다. 화원의 신분이 잡직에서 관직으로 상승하고 도화서 운영에 직접 관여하게 되는 것은 조선 후기 영조대에 와서야 가능하게 됩니다.

그러나 동북아 사회에서 그림은 글씨를 쓰는 먹과 붓을 그대로 사용했기 때문에 시를 짓고 글씨를 쓰던 선비들이 그림을 여기로 널리 즐겼고, 따라서 인체를 해부하고, 비행기를 설계하며 인문주의자를 자처했던 다빈치와 같은 지위를 누린 것은 이들 사대부 문인화가들이었습니다. 국가기관에 소속되든 아니든, 전문적으로 그림만 전적으로 그리는 화가는 오히려 서구 중세의 길드 소속 작가들처럼 기능인에 불과했습니다.

광통교에 그림 울긋불긋 걸렸으니, 여러 폭 긴 비단으로 병풍을 만들 만하네. 근래에 가장 많은 것은 도화서의 솜씨로다. 사람들이 많이 좋아하는 속화는 산 듯이 묘하도다.

그런데 강이천姜彝天, 1769~1801의 「한경사」에 적힌 위의 구절에 따르면, 18세기 말에 도화서 화원들이 지전紙廛을 통해서 서화를 판매하고 있었음을 알 수 있습니다. 아카데미에서 말단 회원들이 동료의 작품을 거래하는 데 거간 노릇을 했다면, 이들은 직접 시장에 내다팔 상업용 그림을 그렸던 셈입니다.

강이천의 글에서 보듯, 18세기 말이 되면 조선시대에 서화는 광통교 일대에 위치한 지전에서 종이류와 함께 유통되었습니다. 당시 서화 거래의 양상은 개항기에 지전 내지는 서화관을 개업하면서 신문에 광고한

서울 소공동(지금의 서울시청과 프라자호텔 사이)에 있던 '천연당 사진관'은 1913년 '고금서화관'도 함께 운영했다.

내용을 통해서 파악이 가능합니다.[6] 서화가였던 해강海岡 김규진金圭鎭, 1864~1933이 1913년 고금서화관을 열면서 신문에 낸 광고에 의하면, 주문 생산, 유명 서화가의 작품 상설 판매, 표구, 비문/상석/나무주련/나무현판/ 간판의 크고 작은 글씨, 조각/도금/취색, 이와 관련된 알선, 서화용 재료판 매, 고서고화古書古畵 매입, 수탁전매 등 서화와 관련한 모든 업종을 취급하고 있습니다.[7]

　　마치 르네상스 시기 유명 화가들이 소속 길드에서 받은 주문을 처리하기 위해 잡다한 공예작업을 동시에 했던 것처럼, 비문이나 현판 제각 題刻, 그리고 재료와 조각, 도금 등의 작업을 함께 했음을 알 수 있습니다.

아카데미를 대체한
거대화상의 네트워크

: 세계 미술시장의 형성

ART CAPITALISM

2장

공화국 시절 미술시장이 발달한 네덜란드는 절대왕정으로 바뀌면서 미술 아카데미가 설립되었고 이후 유럽 대륙에서 미술 아카데미는 미술에 관한 주된 권한을 행사하는 미술의 제도적 기관으로서 자리 잡게 됩니다. 미술가들의 길드와 일부 화상은 여전히 존재했지만, 이 시기에 군주와 국가의 권위는 공동체나 돈보다 훨씬 강력했습니다. 그러나 절대왕정에 의존하는 국가기구로서의 아카데미는 부르주아의 세력이 강화되고 왕권이 쇠퇴하면서 그와 같은 운명을 겪게 됩니다. 이제 미술제도는 절대왕정의 중앙집권적 의도가 아니라 부르주아의 논리, 즉 자본의 논리에 의해 형성되고 작동하게 됩니다. 이 장에서는 아카데미가 쇠퇴하고 오늘날과 같은 현대적인 화상과 미술시장이 미술에 관한 주된 제도로서 등장하는 과정과 그 내용을 살펴보겠습니다.

이중혁명에 의한 근대의 도래

루이 14세는 재위 초중반 침략전쟁을 통해서 영토를 확장하고, 내부적으로는 봉건귀족을 제압해서 절대왕권을 확립했지만 말년에는 잇따른 전쟁의 패배로 국고를 바닥내면서 엄청난 부채만 남기고 세상을 떴습니다. 그의 뒤를 이어서 루이 15세와 루이 16세도 궁정화가제를 존속했으나 이런 상황에서 예전과 같은 미술품 수요가 지속될 수는 없었습니다. 그리고 이런 국가수요의 부족분을 네덜란드에서와 같이 경제력을 갖춘 시민들이 상당 부분 충당했습니다.

예를 들어 로코코의 대가인 장 앙투안 바토Jean Antoine Watteau, 1684~1721의 후원자들은 궁정도 교회도 아닌 은행가, 출판인쇄업자, 직물업자, 화상 등 시민들이었습니다. 시민들이 애호하는 풍속화나 정물화를 그렸던 장 바티스트 시메옹 샤르댕Jean Baptiste Siméon Chardin, 1699~1779이나 장 바티스트 그뢰즈Jean Baptiste Greuze, 1725~1805, 장 오노레 프라고나르Jean Honoré Fragonard, 1732~1806 등은 역사화와 초상화를 높게 평가한 아카데미에서는 낮은 위치에 머물러야 했고, 주로 시민을 위한 작품을 제작했습니다.[1] 절대왕정에 의해 만들어진 아카데미 외부에 이와 같이 화가들의 활동공간이 존재했다는 사실은 사회변화와 더불어 미술제도의 변화를 예고했습니다.

18세기에서 19세기에 걸쳐서 인류의 역사를 바꾼 산업혁명과 프랑스대혁명이라는 두 중요한 사건이 발생합니다. 영국의 역사학자인 에릭 홉스봄Eric Hobsbawm, 1917~2012이 이중혁명이라고 부른 이 두 사건을 통해서 서구 사회는 자본주의와 민주주의를 기반으로 하는 근대사회에 본격적으로 진입합니다. 르네상스 이후 인문주의자들은 계몽사상과 자연과학 발달

의 기초를 마련했지만, 그것이 인간의 경제적·정치적 삶을 완전히 변화시킨 것은 이중혁명에 의해 가능했습니다.

이런 이유로 앞에서 소개했던 자크 르 고프는 고대 로마와 산업혁명 이후의 19세기 근대의 사이, 즉 4세기로부터 18세기에 이르는 기간을 모두 중세로 정의하는 장기 중세를 역설한 바 있습니다.

인류는 산업혁명이 도래하기 전까지 성장률이 거의 0퍼센트인 사회에서 살았습니다. 영국의 경제학자 토머스 맬서스Thomas Malthus, 1766~1834는 주저 『인구론』(1798)에서 인구가 증가하면 토지에 노동력을 증가시켜도 생산량 증가가 인구 증가 속도를 따라잡지 못해서 결국 늘어난 인구를 먹여 살릴 수 없음을 우려했습니다. 실제로 세계 인구는 중세 봉건시대까지 생산력의 확대가 한계에 달해서 정체되고 흑사병과 같은 전염병의 유행과 잦은 전쟁으로 인구가 그다지 증가하지 못했습니다. 세계 인구가 급속히 증가하기 시작한 것은 18세기 중반에 시작된 산업혁명 이후의 일입니다. 그의 우려는 오늘날 우리가 당연시하는 성장이라는 현상이 이 시기 영국에서 얼마나 낯설게 여겨졌던가를 실감케 합니다.

산업혁명은 사실상 17세기 말에서 18세기 초에 영국에 도입된 윤작법과 품종개량 등의 농업혁명에서 시작했고, 이러한 농업생산성의 향상을 통해서 맬서스가 우려한 인구 증가에 따른 식량문제를 해결했습니다. 이후 18세기 중후반에 증기기관의 발명에 의한 방직업의 급격한 발전을 시작으로 교통과 제철산업의 발달 등이 복합적으로 진행되었고, 프랑스와 독일을 포함한 유럽 전역으로 확산되는 데에는 제법 긴 시간이 소요되었습니다.

프랑스에서는 산업혁명에 앞서 1789년에 자유·평등·박애를 주장하며 프랑스대혁명이 일어났고, 곧이어 나폴레옹의 유럽 정복을 통해 혁

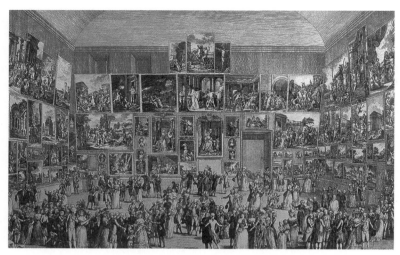

피에트로 안토니오 마르티니, 「1787년 살롱」, 에칭 판화, 32.2×49.1cm, 1787, 메트로폴리탄미술관

살롱에서 하는 전시는 작품을 벽면에 걸 때 위쪽으로 삼단 정도로 가득 채워서 이루어졌으므로, 작품이 어디에 걸리느냐가 출품 작가들의 큰 관심이었다.

명이 추구했던 계몽사상은 주변 국가들에 전파되었습니다. 프랑스 내부에서는 1830년과 1848년의 두 차례의 추가적인 혁명과 공화정과 왕정의 교체가 반복되는 우여곡절을 겪으면서 1871년 파리코뮌의 실패와 함께 부르주아 혁명으로 마무리되었습니다. 이렇게 지난한 과정의 산업혁명과 부르주아 혁명에 의해서 오늘날의 자본주의와 민주주의가 실현되었고, 서구 중심의 근대가 시작했습니다.

19세기가 되면 영국에 이어 프랑스에도 근대적 시민사회가 성립되었고, 귀족과 성직자를 대신하여 부르주아가 경제적 주도권을 행사하게 됩니다. 게다가 대혁명 이후에 본격화된 박물관과 미술관의 설립은 대중에게 미술품을 감상할 기회를 확대해 주었고, 그즈음 급격히 보급된 판화와 삽화 잡지들도 미술품에 대한 대중의 관심을 높이는 데 기여했습니다. 혁명

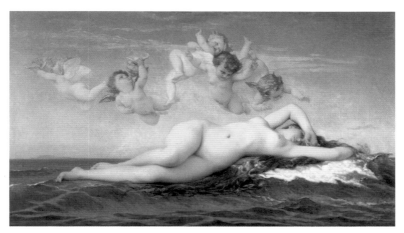

알렉상드르 카바넬, 「비너스의 탄생」, 캔버스에 유채, 130.0×225.0cm, 1863, 메트로폴리탄미술관

은 기존의 전통과 권위 일반에 대한 의심을 불러일으켰고, 이와 더불어 미술의 양식에 대한 회의도 생기기 시작했습니다.

네덜란드의 사례에서 보았듯이, 새로운 미술 수요층인 부르주아 계층은 세습귀족과는 달리 미술이나 서사에 대한 사전지식이 없었고, 이들의 취향을 겨냥해서 역사화 대신 초상화·풍경화 등이 주종을 이루게 된 살롱은 최고의 화가였던 장 오귀스트 도미니크 앵그르Jean Auguste Dominique Ingres, 1780~1867조차 시장통이 되었다고 외면할 만큼 상업화되었습니다. 예를 들어 1863년 살롱전에 에두아르 마네Édouard Manet, 1832~83의 「올랭피아」와 함께 전시되어 금상을 수상했던 알렉상드르 카바넬Alexandre Cabanel, 1823~89의 「비너스의 탄생」은 여신의 누드이지만 명백하게 남성의 관음증적 욕망에 부응하는 벌거벗은 여체로 그려져 있습니다.

살롱과 아카데미의 쇠퇴

　아카데미 제도의 일환으로 열리던 살롱은 대중에게 작품을 보여 주는 주된 창구였습니다. 살롱은 1737년에 아카데미 회원이 아닌 사람들에게도 개방했고, 프랑스혁명 이후 1791년에는 무심사 전시를 하고 외국인들에게도 문호를 개방하면서 출품작이 크게 늘고 대중적 인기가 함께 상승했습니다. 작가와 관료들의 반대로 1798년 다시 심사제도가 채택되었으나, 과거의 살롱이 아카데미의 규범에 따라 작품의 내용을 주로 심사하던 것과 달리 작품의 우수성을 심사하는 것으로 심사기준이 변화했습니다. 대략 1740년부터 1890년까지 약 150년간 살롱은 세계에서 가장 권위 있는 미술전시회였습니다.

　전시가 열리는 기간 중 무료입장이 허용되는 일요일에는 약 5만 명, 8주간의 전시기간 동안 총 50만 명에 달하는 관람객이 방문할 정도로 인기 있는 행사였습니다. 18세기부터 프티 부르주아뿐 아니라 심지어 하층민과 하인들까지 살롱을 찾았고, 1810년부터는 온갖 사람들이 다 찾는 대중적 전시가 되었습니다.[2] 이는 사실상 오늘날 전시에서는 상상하기 어려운 수치여서 당시 살롱이 얼마나 대중적인 행사였는지 짐작게 합니다. 그러나 이와 같은 살롱의 성공과 성장은 역설적으로 아카데미의 지위를 위태롭게 만든 요인이었습니다.

　살롱의 대중적 인기로 무엇보다 화가의 수가 크게 증가했습니다. 살롱 전시의 출품자는 1673년 50명에서 1810년에는 330명, 1850년에는 1,663명으로 크게 증가했습니다.[3] 1863년 기준으로 프랑스의 화가는 남성 화가만으로 파리에 최소한 3,000명, 지방에 1,000명가량으로 추정됩니다.[4] 애초에 수십 명의 왕실 소속 작가를 염두에 두고 구상된 아카데미가

이들을 위한 충분한 전시공간과 일거리, 부상을 마련할 수는 없었습니다. 또한 길드는 산업화에 의한 대량생산과 자유시장을 옹호하는 자본주의의 발달에 장애만 되는 구세대의 유물로 간주되었고, 프랑스에서는 1791년 길드의 독점권을 폐지하면서 기능을 거의 상실했습니다.

그나마 상호규제와 부조를 통해서 사회적 안정망을 제공했던 길드가 사실상 해체된 이후 미술가는 이제 안정된 직장을 잃은 비정규직 노동자와 다를 바가 없었습니다. 1830~40년대에 들어와서는 대다수 작가들이 생계유지가 이슈가 되는 예술노동자로 전락했습니다.[5] 네덜란드에서 많은 수의 화가가 시장수요의 감소에 대응하기 위해 상호부조를 위한 협회를 조직했던 것처럼 이들 대다수 작가는 자율적인 조직을 결성해서 소수 엘리트 작가 중심의 아카데미·살롱 체제에 도전했습니다.[6]

아카데미의 교육기구였던 에콜 데 보자르Ecole des Beaux-Arts는 살롱의 인기로 인해 파리로 몰려드는 지방과 외국의 작가들의 교육수요를 충족하지 못하면서 아카데미 줄리앙Académie Julien, 아카데미 쉬스Académie Suisse 등의 사설 아카데미가 설립되었습니다. 이중 아카데미 줄리앙은 1868년 학교를 열었고, 1872년에 레종 도뇌르 수상자인 쥘 르페브르Jules Lefebvre, 1836~1911와 귀스타브 불랑제Gustave Boulanger, 1824~88를 교수로 영입하고 매달 학생의 작품 중에서 선발하여 상금과 메달을 수여하는 제도를 도입하면서 크게 인기를 모았습니다. 그래서 당시에 아카데미 줄리앙은 마치 동네마다 하나씩 있는 빵집처럼 도처에 흔했다고 합니다.

아카데미 줄리앙에서는 어떤 원칙이나 교수들의 간섭 없이 자유롭게 그림을 그릴 수 있었고, 특히 아카데미 쉬스는 그림을 배우는 곳이라기보다는 그냥 모델을 제공하여 언제든지 와서 그림을 그릴 수 있도록 한 공용 아틀리에와 같은 곳이었습니다.[7] 1950년대 파리로 유학 간 한국 화가

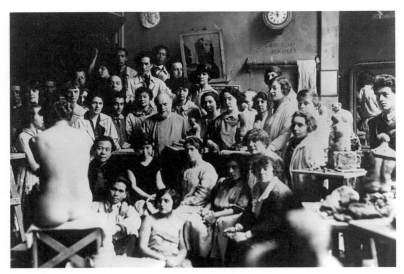

그랑 쇼미에르 아카데미의 부르델과 학생들, 1922~25

현재 파리의 그랑 쇼미에
르 아카데미 외관

들 대다수가 비정규 유학생 비자 발급을 받아 다녔던 아카데미 그랑 쇼미에르 역시 정식 학교라기보다는 공용 아틀리에에 가까웠다고 합니다.

　작품의 질과 취향을 결정하는 미술의 규범적인 활동에서도 원래 회원들의 작품만 전시했던 살롱이 비회원들에게도 문호를 개방하면서 전문

적 비평가라는 새로운 계층이 생겨났습니다. 살롱에 대한 대중적 관심은 자연스럽게 미술비평에 대한 수요를 낳았고, 1740년대에 처음 익명으로 발표하기 시작하여 1783년경에는 매년 30편가량을 정례적으로 발표했습니다. 특히 백과전서로 유명한 드니 디드로Denis Diderot, 1713~84가 1759년부터 1781년까지『문예통신Correspondance litteraire』지에 살롱에 대한 비평문을 발표한 것은 유명합니다.

19세기가 되면 언론인·문인·학자 등이 전체 필자의 과반수 이상을 차지하는 전문적인 미술비평이 이루어지게 됩니다. 1800년대 프랑스 평론가 94명의 전기를 썼던 슬론J.C. Sloane의 조사에 따르면, 미술 비평가 중 미술계 인사는 공무원과 화가들을 합해도 25퍼센트밖에 안 되는 것으로 나타났습니다.[8]

새로이 등장한 비평가들은 아카데미의 통제를 벗어나는 새로운 평가기준을 설정하여 대중에 영향력을 행사하기 시작했습니다. 이처럼 아카데미의 일원적 규범이 다원화되면서 19세기 후반에는 다수의 참여자가 살롱 출품의 심사가 자질이 아니라 아카데미의 규범에 따라 이루어지는 것에 대한 불만을 드러내기 시작했습니다. 이윽고 1863년에 5,000여 점의 출품작 중에서 3,000여 점이나 되는 작품이 출품을 거부당하면서 심사의 공정성에 대한 이의제기와 반발이 거세게 일어났습니다. 당시 나폴레옹 3세는 거부된 작품들을 따로 전시하여 심사의 공정성을 대중이 직접 판단할 수 있도록 최초의 낙선전Salon des Refuses을 개최했습니다.

이미 귀스타브 쿠르베Gustave Courbet, 1819~77는 1855년 파리 만국박람회에 출품한 길이 6미터에 달하는 대작「화가의 아틀리에」가 출품을 거절당하자 인근에 임시건물을 짓고 '사실주의'라는 간판 아래 이 작품을 비롯한 40여 점의 작품을 전시한 바 있었습니다. 또한 1967년 파리 만국박

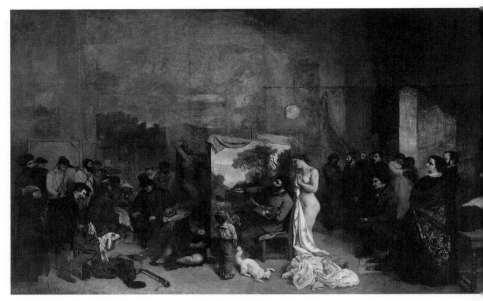

귀스타브 쿠르베, 「화가의 아틀리에」, 캔버스에 유채, 361.0×598.0cm, 1854~55, 오르세미술관

람회에서는 쿠르베 외에 마네도 부근에서 별도의 개인전을 열었습니다.

이 시기에 이미 살롱은 화가들에게 유일한 발표의 장이 아니었습니다. 1862년 루이 마르티네Louis Martinet, 1814~95의 갤러리는 국립미술협회Société Nationale des Beaux-arts라는 작가들의 조직을 만들어 화가들이 자신들의 작품을 발표할 수 있는 대안적 수단을 마련했습니다. 이를 시작으로 화상을 중심으로 조직된 작가들의 모임은 19세기 말 파리에서 작품을 발표하는 새로운 양식으로 자리 잡았습니다.[9] 살롱의 운영에 대한 다양한 문제가 계속 불거지면서 정부는 1880년 살롱의 관리 권한을 프랑스예술가협회Société des Artistes français에 넘겨주었습니다.

당시 협회는 가장 많은 스튜디오를 운영하고 있던 아카데미 줄리앙

출신 화가들이 다수의 회원을 차지하고 있었으므로 아카데미 줄리앙이 자연스럽게 협회의 주도권을 쥐었습니다. 아카데미 줄리앙은 그 대중적 기반으로 인해 자연스럽게 다수의 예술노동자들의 이익을 대변해서 살롱을 운영했습니다. 그러나 다수의 작가들이 발언권을 행사하며 평등주의에 입각하여 운영되는 살롱은 엘리트 작가의 반발을 야기했고, 이들은 1890년 국립미술협회에 다시 모여 살롱에서 분리해 약칭 '나쇼날'이라는 별도의 전시를 샹 드 마르스Champ de Mars에서 갖게 되었습니다.[10] 이처럼 엘리트 작가가 빠져나가면서 기존의 살롱은 국가 최대의 미술 전시로서의 권위와 기능을 상실하고 점차 아마추어 작가의 경연장으로 변질되었습니다.

그 외에도 1884년에는 오딜롱 르동Odilon Redon, 1840~1916, 조르주 피에르 쇠라Georges Pierre Seurat, 1859~91, 폴 시냐크Paul Signac, 1863~1935 등이 설립한 독립예술가협회Societe des Artistes Indépendants에 의해서 모든 신청자를 심사 없이 전시할 수 있도록 하는 앵데팡당 살롱Salon des Indépendants이 개최되었습니다. 1903년에는 가을에 개최하는 살롱도톤Salon d'Automne이 새롭게 열렸습니다. 이와 같이 아카데미에 의해 독점되던 미술전시회가 민간 단체들이 주도하는 복수의 전시회로 대체되면서 아카데미의 영향력은 급격히 쇠퇴했습니다.[11]

이제 아카데미의 교육기능은 다수의 사설 아카데미로 이전되었고, 예술의 규범을 정하고 작품을 평가하는 기능도 전문적인 비평가들이 대신했습니다. 작가들이 작품을 대중에게 보여 주는 발표의 장으로서 그동안 누렸던 살롱의 독점적 지위가 퇴색되고, 무엇보다 그 운영권마저 작가협회에 넘겨주면서 아카데미는 그동안 미술에서 실질적으로 누려왔던 특권적인 지위를 모두 상실하게 됩니다.

화가들이 수적으로 증가하고 다수 화가들의 발언권이 점차 강화되

는 시대적 변화에 국가의 가장 중요한 미술기구로서 아카데미는 아무런 해법도 제시할 수 없었고, 단지 소수 엘리트 작가가 아카데미 회원으로서의 명예와 특전을 누리는 의전기구로 축소되었습니다. 이렇게 아카데미가 무력화되면서 아카데미의 역할을 대신할 새로운 제도가 요구되었습니다.

현대적 미술시장의 태동

네덜란드의 화상들은 자국 내 시장이 크게 위축되자 암스테르담을 중심으로 회화와 사치품의 국제적인 유통을 담당했습니다. 이들은 개인 수집가를 위한 작품중개뿐 아니라 주로 남부유럽 귀족들의 유산을 정리하는 데 주도적인 역할을 수행했습니다. 오늘날 네덜란드의 조그만 국경도시 마스트리흐트Maastricht에서 세계 최고의 미술품 및 골동품 시장인 유럽미술박람회The European Fine Art Foundation, TEFAF가 열리는 것은 이런 네덜란드 미술시장의 역사를 배경으로 합니다. 프랑스에서 아카데미는 회원의 상거래를 금지했으나 18세기에 이미 일부 마이너 작가들이 작품 창작을 포기하고 다른 작가들의 작품거래를 중개·알선하기 시작했습니다.

그러나 프랑스 내에 새로운 부유층이 등장하고 귀족들이 사망하거나 재정적 필요로 소장품을 매각하면서 자국 내에서도 화상의 필요성이 대두되었고, 길드의 쇠락과 함께 동시대 미술작품의 거래를 위한 길이 열렸습니다. 그리고 18세기 후반이 되면 이미 주요 소장품의 판매 시에 이들 화상이 큰손 역할을 수행하게 됩니다.[12] 그러나 단순히 과거 미술품을 거래하거나 화가의 작품을 중개하는 화상이 아니라 동시대 작가를 전속해서 작가의 경력과 시장을 관리하며 작가 및 컬렉터와 중장기적으로 함께 커

가는 오늘날과 같은 갤러리는 19세기 중반 프랑스에서 처음 나타났습니다.

프랑스에서 동시대 작가들과 거래한 초창기 화상들은 1825~30년 경 주로 미술재료 판매와 프레이밍, 브론즈 캐스팅 외에 장식품이나 골동품 판매를 함께 취급했습니다. 화가들이 재료대금을 지불할 능력이 없는 경우 작품을 대신 받기도 하면서, 이들 재료상은 자연스럽게 미술작품을 취급하게 되었습니다. 빈센트 반 고흐Vincent van Gogh, 1853~90가 그린 초상화의 주인공이었던 줄리앙 프랑수아 탕기Julien François Tanguy, 1825~94는 당시의 재료상이자 화상의 대표적인 사례입니다.

폴 세잔Paul Cézanne, 1839~1906이 유명해지기 전에 그의 작품을 가장 많이 볼 수 있던 곳도 탕기의 상점이어서 그가 재료값 대신 작품을 많이 받아주었음을 알 수 있습니다. 뿐만 아니라 그는 작가 작품의 위탁판매도 해서 상점 내부와 창가에 고흐나 쇠라 등의 동시대 작품을 전시했습니다. 작가들이 자주 드나들면서, 고흐는 그곳에서 에밀 베르나르Émile Bernard, 1868~1941를 처음 만났고, 폴 고갱Paul Gauguin, 1848~1903과는 만남의 장소로 종종 이용하는 등 그곳은 작가들 간의 사교의 장소이기도 했습니다.

인상주의 작가들을 초기부터 지원하면서 현대적인 갤러리 운영방식을 최초로 도입한 것은 폴 뒤랑-뤼엘Paul Durand-Ruel, 1831~1922이었는데, 그의 아버지도 대대로 집안에서 운영하던 종이공장과 연계하여 작가들이 사용하는 종이와 캔버스, 그리고 염료를 파는 상인으로 화상을 시작했습니다.[13] 같은 시기의 화상 아돌프 구필Adolphe Goupil은 판화출판업을 위해 그림을 구입하기 시작해서 국제적인 화상으로 성공한 경우입니다. 프랑스에서 전문적인 화상은 이처럼 화가들과 거래관계가 있었던 재료상과 인쇄업자에서 출발했습니다.

이들에 이어서 19세기 중후반에는 '기업가적' 화상entrepreneurial dealer

빈센트 반 고흐, 「탕기 영감의 초상」, 캔버스에 유채, 65.0×51.0cm, 1887, 로댕미술관

이 등장했습니다. 기업가적 화상이란 초대받은 손님이나 지나가는 불특정 다수를 위해 작품을 걸어두고 파는 전통적인 상인과 달리 특별한 주제전이나 역사적인 특별전을 열어서 대중과 언론의 관심을 적극적으로 불러일으키는 새로운 상인을 말합니다.[14] 이들은 거대자본으로 미술관과 같은 화려한 전시장을 갖추고 살롱에서 유명해진 작가들의 작품만을 취급했습니다. 이들 중 일부는 엄청난 자본과 상류사회의 폭넓은 인맥을 바탕으로 한 기업 규모의 화상들이어서 우리 미술시장 초기의 소규모 상인과는 출발부터 전혀 달랐습니다.

그런데 당시 뒤랑-뤼엘은 이들과 달리 살롱의 유명 작가가 아니었던 인상주의 작가들을 조직적으로 후원해서 역사적 중요성을 인정받도록 한 최초의 화상이었습니다. 이렇게 '기업가적' 화상 중에서도 장기적인 안목으로 아직 유명하거나 알려지지 않은 잠재적 대가를 키우는 화상을 '이데올로기적' 화상ideological dealer이라고 별도로 정의합니다.[15] 이들은 당시에 오직 파리에만 배타적으로 존재했고, 뒤랑-뤼엘과 같은 극소수의 화상만이 이에 해당됩니다.

그리고 이즈음 작가들과 직접 연계하여 작품을 파는 화상과 더불어 소장자의 미술품 재판매를 담당하는 경매회사도 설립되었습니다. 근대적 경매회사는 소더비의 창립자 새뮤얼 베이커Samuel Baker가 영국에서 1744년 도서관 고서를 처분한 것에서 시작합니다.[16] 그러나 베이커는 고서만 취급한 반면 경매의 꽃인 미술품 거래는 1766년 영국에서 크리스티를 세운 제임스 크리스티James Christie, 1730~1803에 의해 시작되었습니다.

크리스티의 미술품 경매 사업이 폭발적으로 성장한 계기는 1789년에 일어난 프랑스혁명으로 혁명정부가 귀족들로부터 압수한 미술품과 장식품, 귀금속 등의 판매를 크리스티에 위탁하면서 단시간 내에 세계적인

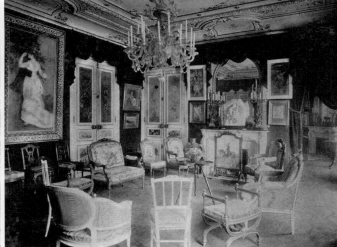

폴 뒤랑-뤼엘 뒤랑-뤼엘의 자택 거실에 르누아르와 모네 등의 그림이 걸려 있다.

경매회사로 이름을 알리기 시작했습니다. 프랑스에서는 1852년에서야 자국 내 미술품 유통수요를 소화하기 위해서 '오텔 드루오 Hôtel Drouot'라는 정부 후원의 경매회사가 설립되었습니다. 동시대 미술을 다루는 뤽상부르 미술관의 소장품이 고작 200점도 안 되었던 1850년경 드루오는 동시대 미술을 알리는 데 핵심적인 역할을 수행했습니다.

 그런데 경매회사의 설립은 미술시장을 형성하는 데 있어 단순히 미술품의 유통시장으로서의 기능만 수행한 것이 아니었습니다. 국영 경매회사의 운영에 자문을 담당했던 뒤랑-뤼엘과 조르주 프티 Georges Petit, 1856~1920와 같은 당대 주요 화상은 작품의 보증, 위험에 대한 안내, 작품의 소장이력 등의 서비스를 제공했습니다. 이와 함께 작품 판매에 도움이 되도록 전문 비평가나 역사학자를 통해 출품작가 및 출품작의 미학적·역사적 가치를 설명하도록 했습니다.

오텔 드루오 경매장 내부, 1852

뒤랑-뤼엘과 같이 살롱의 유명 작가가 아닌 잠재적 유망 작가를 키우기 위해서 '이데올로기적' 화상은 아카데미 살롱이 누렸던 권위를 대신할 만한 전문적인 비평가나 역사학자들의 도움이 필요했습니다. 마침 경매회사에서 전문 미술사 지식은 상업적 거래에 동원했던 경험을 통해 화상과 평론가 또는 역사학자와의 연계가 자연스럽게 형성된 것입니다.

공개된 경매시장에 전속작가의 작품이 출품되면 오늘날에도 작가의 시장을 보호하거나 때로는 조성하기 위해서 이해 당사자의 응찰이 뒤따르게 됩니다. 19세기 후반 무렵 공급을 독점하면 엄청난 이윤을 얻을 수 있다는 사실은 이미 산업계에는 널리 알려져 있었습니다. 그리고 1850년대 중반부터 1870년대 말까지 판화인쇄업을 겸했던 구필과 어니스트 감바트 Ernest Gambart, 1814~1902는 모두 작가와 전속계약을 맺고 판화제작에 관한 독점권을 계약해서 상업적인 성공을 거두었습니다.

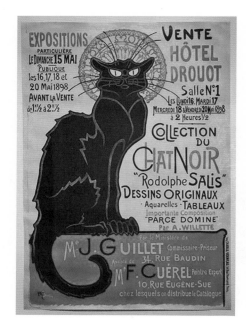

카바레 '검은 고양이'의 컬렉션 경매 포스터

카바레 '검은 고양이'는 1897년 문을 닫았는데, 1898년 오텔 드루오 경매장에서 컬렉션 매각 전시회를 열었다. 이 포스터의 배경 그림은 데오필 스타인렌이 1896년에 세계 최초의 카바레 '검은 고양이' 공연팀의 지방순회 선전용 포스터로 제작한 것이다.

　　이들의 성공은 미술시장에서도 독점의 이익이 작동함을 보여 준 사례입니다.[17] 1866년 뒤랑-뤼엘은 아버지가 죽자, 화상 엑토르 앙리 브람 Hector-Henri Brame, 1831~99과 연합하여 바르비종 화파의 작품에 투자하고, 그들 간의 내부거래를 통해 경매시장에서 가격을 인위적으로 올렸습니다.[18] 이렇게 구입한 바르비종 화파의 작품을 오랜 기간에 걸쳐서 분할 매도하여 수익을 올렸고, 이 성공은 인상주의 작가들의 작품을 초기부터 구매하는 동력이 되었습니다.

　　그는 인상파 화가들의 경력 초기부터 비록 독점적인 전속계약은 아니지만 작가들과 밀접한 관계를 유지하면서 오랜 기간에 걸쳐 꾸준히 작품을 구입했습니다. 갤러리의 작가 전속제도가 정착하기 이전에 경매시장은 갤러리가 작가의 작품을 매집하고, 시장을 방어하거나 혹은 조성하기

위한 주요 수단이었으며, 작가와의 거래에서도 갤러리가 위험을 무릅쓰고 작가의 작품을 선구매하는 것이 일반적이어서 단순히 작품의 매매를 중개하는 딜러와 달리 갤러리는 위험을 감수해야 하는 사업이었습니다.

거대 화상의 네트워킹으로 형성된 국제 미술계

주목할 사실은 이 시기 서구에서 활동했던 주요 화상들의 엄청난 투자 규모와 사회적 네트워크입니다. 이들은 크고 화려한 전시공간을 마련하고 작가들의 협회를 조직하거나 이들과 연계해서 사적 갤러리가 아니라 마치 공적 미술관인 듯한 분위기를 연출했습니다. 앞에서 언급했던 마르티네는 국립미술협회라는 작가들의 협회를 통해 전시를 하면서 마치 판매에는 관심이 없는 듯 갤러리를 운영했습니다.

당시 국립미술협회의 주요 회원이었던 테오도르 루소Théodore Rousseau, 1812~67는 "우리는 결국 화가인데, 콘서트와 파티와 여흥을 제공한다"라고 푸념을 했다는데, 이는 마르티네 갤러리의 고급스런 분위기와 명사들이 참여하는 상류층 사교모임의 성격을 잘 보여 줍니다.[19] 특히 그의 갤러리는 전시작품의 역사적 의미를 부각하여 홍보했고, 이를 위해 최초로 전시 카탈로그를 제작하기도 했습니다.[20] 프티의 경우에도 부친에게 화랑과 함께 300만 프랑이나 되는 유산을 물려받아 1881년 영국의 그로스브너 갤러리를 모방하여 넓고 고급스러운 갤러리 공간을 마련하고 1882년 저명한 미술계 인사들을 위원회 회원으로 위촉한 '국제순수미술협회Société internationale de peinture et de sculpture'라는 단체를 조직해 매년 협회전 형식의 국제적인 전시를 개최했습니다.

그로스브너 갤러리 입구와 서관의 판화, 1877
영국과 프랑스의 초창기 기업가적 화상의 갤러리는 이와 같이 미술관을 방불케 하는 거대한 규모였으며, 따라서 엄청난 재력이 요구되는 사업이었다.

　　프티는 각국의 명사와 주요 컬렉터들로 명예회원 위원회를 조직했고, 명예회원들로 구성된 위원회에는 영국·스페인·이탈리아·벨기에 등 각국의 대사들이 포함되었으며, 모이스 드 카몽드 백작Count Moïse de Camondo, 1860~1935, 너새니얼 로스차일드 남작Baron de Nathaniel Rothschild, 1940~1915, 리처드 월리스 경Sir Richard Wallace 등 당대의 유대인 거대 수장가들, 그리고 미국의 메트로폴리탄박물관 관장, 런던의 로열아카데미 관장 등 주요 미술기관의 수장을 포함하고 있었습니다.[21]
　　이 명단은 사실상 동시대 미술계의 유력인사들 대부분을 망라하고 있어서 갤러리와 미술관, 거대 컬렉터가 연결된 오늘날 세계 미술제도가 이미 당시에 그 골격을 갖추고 있었음을 알 수 있습니다. 그리고 그가 주로 다룬 작가들은 살롱의 유명 작가나 대개 이미 확고하게 인정받은 거장들

이었습니다. 당시 살롱의 유명 작가들은 프티, 구필 등과 같은 최상위 갤러리에 의해 미국 고객들에게 팔렸으며, 이들이 뒤랑-뤼엘이 후원한 인상주의 작가들이나 이후의 후기인상주의 작가들에 뒤처지는 일은 없었습니다.

모더니즘 미술의 장을 새롭게 열었던 인상주의가 처음 등장한 것은 1860년대였지만 막상 인상주의 화가들은 프랑스 내에서조차 오랫동안 평가를 받지 못했습니다. 프랑스 모더니스트들을 구원한 것은 미국인들이었습니다. 남북전쟁이 끝난 후 미국은 1865년부터 1918년까지 2,750만 명이나 되는 이민자의 값싼 노동력을 바탕으로 급격한 산업화를 이루었습니다. 그리고 바로 이 시기에 독점과 무자비한 노조 탄압으로 막대한 부를 축적해서 '강도남작robber baron'이라고 불리는 대부호가 등장했습니다. 소설가 마크 트웨인Mark Twain, 1835~1910은 1868년부터 1890년대를 안은 완전히 부패했는데 겉만 화려한 '도금시대gilded age'라고 풍자한 바 있습니다.[22] 철도산업의 코르넬리우스 밴더빌트Cornelius Vanderbilt, 1794~1877와 아마사 릴런드 스탠퍼드Amasa Leland Stanford, 1824~93, 철강산업의 앤드루 카네기Andrew Carnegie, 1835~1919, 석유산업의 존 데이비슨 록펠러John Davison Rockefeller, 1839~1937 등은 모두 이 시기에 등장한 부호들입니다.

그런데 갑작스럽게 큰 부를 얻은 이들은 자신들의 새로운 위상에 걸맞은 교양을 갖추기 위해 프랑스를 찾았습니다. 1865년 필라델피아의 부유한 가문 출신인 메리 카세트Mary Casset, 1844~1926가 그림을 배우러 파리에 왔고, 그녀의 소개로 1876년 당시 열여섯 살의 루이진 엘더Louisine Elder, 1855~1929는 에드가르 드가Edgar Degas, 1834~1917의 파스텔 작품을 100프랑에 샀습니다.[23]

엘더는 후일 설탕 정제업으로 큰 부를 축적하게 되는 헨리 오즈번 헤브마이어Henry Osborne Havemeyer, 1847~1907와 결혼하여 남편과 함께 사모

컬렉터인 루이진 엘더 헤브마이어와 헨리 오즈번 헤브마이어 부부

은 인상주의 컬렉션을 메트로폴리탄미술관에 기증하게 됩니다. 미국인의 인상파 작품 구매에는 이와 같이 인상파 화가 카세트가 중요한 역할을 담당했습니다. 그러나 그들의 엄청난 재정적 능력은 화상에 의한 거래금액을 급격히 증가시키면서 프랑스 살롱 시스템의 결정적 붕괴를 가져왔고, 살롱 전시에 대한 상업 갤러리의 우위를 확고히 해주었습니다. 뒤랑-뤼엘은 1886년 뉴욕에서의 첫 전시를 성공적으로 열었고, 1888년에는 직접 뉴욕에 지점을 열었습니다.

한편 프랑스에서는 국립미술협회가 살롱에서 독립하여 개최한 국제적인 미술전이 결과적으로 1890년대 국제적으로 분리파가 등장하는 시발점이 되었습니다. 뮌헨에서는 정부가 주도한 전시에 반발하여 1891년 소수의 역량 있는 작가들을 위한 분리된 전시를 인가받아 최초의 분리파를 형성했습니다. 1897년 빈에서는 구스타프 클림트Gustav Klimt, 1862~1918가 일군의 작가들과 함께 '유겐트 스틸Jugendstil'이라는 독자적인 미학을 추구하면서 분리파를 결성했습니다. 1898년 베를린에서도 위대한 작가에 대한 지원보다 대다수 작가들의 삶의 조건을 개선하는 데 더 관심이 있었던 정부의 미술행정에 반발하여 분리파가 등장했습니다.[24]

베를린 분리파의 창시자였던 막스 리버만Max Liebermann, 1847~1935은 이미 인상주의를 접하고 있었습니다. 그리고 유대인 사업가의 아들로 베를린 대학에서 법학과 철학을 공부한 그의 사교모임은 베를린의 최상류층 모임으로 미술관 관장들도 대거 포함되어 있었습니다. 실제로 1896년 리버만은 당시 국립미술관 관장이었던 후고 폰 츄디Hugo von Tschudi, 1851~1911와 함께 파리를 여행했고, 거기서 츄디는 마네의 「온실에서」(1878)를 미술관의 소장품으로 구입했습니다.

베를린 분리파는 뮌헨이나 빈과는 달리 정부의 지원을 받지 못한 채 자체적으로 공간과 자금을 마련하면서, 1898년에 베를린에 갤러리를 세운 파울 카시러Paul Cassirer, 1871~1926의 도움에 크게 의존했습니다. 뒤랑-뤼엘은 미국에 이어서 1900년부터 카시러와의 협력하에 인상파를 독일에 소개했습니다. 독일은 나폴레옹 지배하에 봉건적 구습을 개혁하고 1840년대부터 본격적인 산업혁명에 진입했습니다.

이후 비스마르크를 중심으로 독일통일을 이루고, 1870년 프랑스와의 전쟁에서 승리하면서 프랑스를 추월해서 영국과 더불어 유럽의 대국이 되었습니다. 1870년에서 1900년 사이 베를린의 인구가 두 배로 증가할 만큼 경제성장이 가팔랐으며, 특히 이 과정에서 막대한 부를 축적했던 독일계 유대인은 1871년 독일에서 시민권을 획득하고 인상주의의 주된 고객이 되었습니다.[25]

카시러는 뒤랑-뤼엘의 화상으로서의 이력을 모범적 사례로 생각했으며, 작품 선택에 있어서나 그 프로모션에 있어서나 뒤랑-뤼엘의 전략을 따라했습니다. 따라서 다른 화상들과 달리 고흐의 유족과 처음부터 접촉했고 당시 그리 알려지지 않았던 에드바르트 뭉크Edvard Munch, 1863~1944와 전속계약을 맺었습니다. 그리고 그는 이들 새로운 작가의 미술

에두아르 마네, 「온실에서」, 캔버스에 유채, 115.0×150.0cm, 1878, 베를린국립미술관

사적 의의를 설명하기 위해 월간지 『예술과 예술가*Kunst und Kunstler*』를 발행했습니다.

그는 동시대의 비평적 논의들이 이들 작가의 역사적 중요성을 확인시켜 준다는 것을 이해하고 있었습니다. 츄디는 베를린미술관에서 관장으로 재직한 1906년까지 마네·모네·피사로·드가·세잔·고갱 등의 작품을 구입했고, 뮌헨의 노이에 피나코테크*Neue Pinakothek* 관장으로 옮긴 후에도 1911년 세상을 뜰 때까지 인상주의와 후기인상주의 작품을 구입했습니다. 당시 브레멘미술관은 드가·마네·고흐의 작품을, 그리고 프랑크푸르트는 알프레드 시슬레*Alfred Sisley, 1839~99*의 작품을 구입하는 등 독일은 딜러뿐 아니라 평론가와 미술관도 인상주의의 도입에 적극적이었습니다.[26]

파울 카시러가 발간한 순수미술 및 응용미술에 관한 월간지 『예술과 예술가』 표지

다수에 대한 평등한 대우에 반발하여 분리되어 나온 소수 엘리트 위주로 결성된 분리파의 설립과정은 내부적으로 추가적인 분리의 위험성을 태생적으로 안고 있어서 빈 분리파를 주도했다가 거기에서도 다시 탈퇴한 클림트의 사례에서 보듯 뛰어난 작가는 결국 개별적으로 활동했습니다. 그리고 이렇게 궁극적으로 분리되어 나온 이들 뛰어난 작가는 뒤랑-뤼엘과 같은 전문 화상에 의존했습니다. 따라서 시장 중심적인 미술제도가 도입되면서 대다수 예술노동자들을 국가가 지원하고, 특출한 개별 작가들을 화상이 담당하는 것으로 국가와 화상의 기능이 새롭게 정의되었습니다.

당시의 '기업가적' 화상들은 미술관 같은 분위기의 거대한 화랑을 운영하며 엘리트 작가들과 연계하면서 '딜러-작가'제도를 낳았고, 뒤랑-뤼엘과 같은 '이데올로기적' 화상의 등장은 여기에 더해서 잠재적인 거장을 발굴하여 이들을 역사적으로 자리매김해 주기 위해 비평가와의 연계를 시도하여 '딜러-비평가'제도를 낳았습니다. 그리고 해외 시장을 공략하기 위해서 해외 화상들과 협력하는 과정에서 자연스럽게 국제적인 화상 간의 네트워크가 구축되었습니다.

거대한 자본으로 시작했던 초기 거대 화랑들은 자신의 사교계 인맥을 통해서 거대자본 및 미술관과도 연결되어 있었습니다. 이와 같이 당시 갤러리들이 비즈니스를 위해서 유명 작가, 유명 비평가, 국제적 화상, 자본가·컬렉터, 미술관들과 다각적으로 촘촘한 연계를 만들어나간 결과물로서 오늘날의 시장 중심적인 미술제도가 탄생한 것입니다.

걸작에서 천재 거장으로

미술품의 가치평가에 있어서 각각의 작품이 독립적으로 고려되어야 하는가, 아니면 작가가 먼저 고려되어야 하는가? 오늘날 이 질문에 대한 답은 두말할 여지없이 작가가 우선입니다. 그러나 이러한 기준은 절대적 진리라기보다는 의외로 비교적 최근에 정립된 관행입니다. 그리고 지금과 같이 작품의 내용보다 누가 그렸냐가 더 중시되는 풍토에서 대다수 일반 작가들의 기회는 더욱 위축될 수밖에 없습니다.

아카데미는 평가에 있어 작가가 아니라 작품에 초점을 맞추는 제도입니다. 작가의 개성이 아닌 아카데미의 단일한 규범에 따라 그릴 때에는 작가보다 작품을 중심으로 평가하는 것이 타당합니다. 살롱에서의 포상이 늘 유명한 대가들에게만 주어지지 않았다는 사실은 살롱의 심사가 개별 작품의 질적 평가에 치중한 결과라고 추정할 수 있습니다. 그러나 이런 아카데미에서도 심사위원들이 심사할 역량을 초과하는 수준으로 살롱 출품작 수가 너무 많아지자 일정 자격을 갖춘 작가들은 심사를 면제해 주면서 심사에서 작가를 고려하게 되었습니다.

19세기 말과 그 이후까지도 영국의 딜러들은 작가의 전 경력보다

윌리엄 파웰 프리스, 「더비 경마일」, 캔버스에 유채, 101.6×223.5cm, 1856~58, 테이트미술관

는 대개 거대한 서사적 작품이 지닌 명성을 중시했습니다. 예를 들어 벨기에 출신의 영국 화상 감바트는 윌리엄 파웰 프리스William Powell Frith, 1819~1909의 「더비 경마일Derby Day」(1856~58)이란 단 한 작품만으로 순회전을 가졌습니다. 판화인쇄업자 출신인 그는 해당 스케치와 복제권한을 사들여, 다양한 크기의 판화를 제작하여 판매했습니다.

영국에서는 이미 1770년에 벤저민 웨스트Benjamin West, 1738~1820가 「울프 장군의 죽음The Death of General Wolfe」(1770)을 유료로 공개한 사례가 있습니다. 그리고 이 선례를 따라 1785년 자크 루이 다비드Jacques Louis David, 1748~1825는 로마에서 그린 「호라티우스 형제의 맹세The Oath of the Horatii」(1784)를 파리 살롱에 보내기 전에 로마의 아틀리에에서 공개했고, 대혁명 이후에는 「사비나의 여자들The Intervention of the Sabine Women」(1796~99)을 유료로 공개한 바 있습니다.

또한 테오도르 제리코Théodore Géricault, 1791~1824는 파리 살롱에 출품

한 대작 「메두사호의 뗏목The Raft of the Medusa」(1819)을 1820년 영국으로 보내 순회전시를 한 바 있습니다.[27] 그러나 특정 작품이 아니라 작가에 대한 지속적인 투자를 통해 작가를 후원하는 뒤랑-뤼엘과 같은 화상이 등장하기 위해서는 작품보다 작가가 중시되어야만 합니다.

1860년대 화상들의 경제적인 이해관계와 더불어 '기질temperament'이 천재의 전제조건 또는 그 대명사로서 비평용어로 처음 등장했습니다. 1863년에 낙선전이 열리고 1865년에는 마네의 「올랭피아」가 살롱에 전시된 후, 1866년 에밀 졸라Émile Zola, 1840~1902는 「예술의 순간The Moment in Art」이라는 글을 기고하여, 현대의 예술작품은 개성의 표현이며, 작품이 작가의 눈과 '기질'에 충실해야만 하고, 만약 '기질'이 없다면 회화는 사진과 다를 바가 없다고 주장했습니다.

그는 이 글에서 작가의 독특하고 정렬적인 손에 의해서 자발적으로 넘쳐 나온 작품들에 경탄한다면서 작가의 개성과 손길을 강조했습니다.[28] 각각의 작품은 특정 주제, 크기, 매체, 완성 여부와 상관없이 작가의 개성과 '기질'로부터 가치를 보증받았고, 하나의 걸작보다 작가의 손에서 나온 작은 드로잉부터 거대한 살롱 출품작에 이르는 작품 전체가 동일하게 중요해졌습니다.

1860년대 들어와 마네, 제임스 애벗 맥닐 휘슬러James Abbott McNeill Whistler, 1834~1903, 그리고 쥘 바스티앵 르파주Jules Bastien Lepage, 1848~84 등을 설명하는 데 '기질'이 널리 주장되었습니다. 따라서 1870년과 1880년대의 관람객들은 작품의 가치를 주제와 상관없이 작업 표면에 남겨진 작가의 터치로 평가하는 데 익숙했습니다.[29] 당대 영국에서 권위 있는 평론가였던 존 러스킨John Ruskin, 1819~1900은 휘슬러의 「녹턴」(1874)이라는 작품을 보고 "불과 이틀 만에 그린 작품을 200기니나 받느냐"라고 혹평했습니

다. 매년 한차례 열리는 살롱에 출품하기 위해 모든 작가가 수개월씩 준비해서 하나의 대작을 완성했던 당시 관행을 고려할 때 그의 평가는 타당해 보입니다.

그러나 이에 대해서 휘슬러는 "나는 내 일생을 통해 얻은 지식에 대한 대가를 청구한 것이다"라고 답합니다. 그에게는 전체 작품의 가치가 개별 작품의 가치에 우선하는 것이었습니다.[30] 당시 휘슬러는 러스킨을 명예훼손으로 고소해서 재판에 승소했지만 손해배상액은 단돈 1파딩farthing(옛 영국의 화폐단위로, 4분의 1페니에 해당)에 불과해서 결국 막대한 재판 비용으로 파산하게 됩니다. 그러나 이 사건은 작품의 가치가 그 작품에 들인 노력이 아니라 궁극적으로 작가의 기질, 즉 작가에게서 나온다는 것을 상징적으로 보여 주었습니다.

특정 작품을 구입하는 것이 아니라 한 작가의 작품 다수를 오랜 기간에 걸쳐서 꾸준히 구입하면서 작가와 함께 성장하는 '이데올로기적' 화상이 존립하기 위해서는 개인적인 '기질'을 예찬하는 자세가 전제되어야 합니다. 살롱 심사에 반기를 들어 자신의 작품만 따로 전시했던 쿠르베와 마네의 예외적인 사례를 제외하면, 그룹전을 통한 전시와 판매가 일반적이던 당시에 뒤랑-뤼엘은 1867년 데오도르 루소의 작품 일흔 점으로 개인전을 열었고, 1883년에는 클로드 모네Claude Monet, 1840~1926, 피에르 오귀스트 르누아르Pierre Auguste Renoir, 1841~1919, 카미유 피사로Camille Pissarro, 1830~1903, 시슬레 등 인상주의 작가들의 개인전을 연속해서 개최했습니다.

그런데 뒤랑-뤼엘이 개인전을 제의하자, 모네를 제외하고는 이들 모두가 반대했다고 합니다. 심지어 시슬레는 전시는 작품을 팔기 위한 것이므로 소수의 수작으로 단체전을 열어야만 한다고 뒤랑-뤼엘에게 편지를 써서 자신의 답답한 심정을 표했습니다.[31] 당시에 개인전은 작가 유고 시,

제임스 애벗 맥닐 휘슬러, 「녹턴」, 캔버스에 유채, 60.2×46.7cm, 1874, 디트로이트미술관

작고한 작가의 작품들을 모아서 전시하는 회고전으로 열렸고, 전시된 작품을 경매를 통해 매각하여 유족들의 생활자금을 마련해 주기 위한 자선적 의도의 전시방식이었습니다.

그러나 뒤랑-뤼엘은 그런 개인전(회고전)이 광범위한 대중의 관심을 모아서 작가의 명성을 만들어준다는 사실을 확신하고 있었습니다. 개인전은 그 형식상 전시작가와 작품을 역사화하는 성격을 가지기 때문에 살롱에서의 수상이라는 제도적 헤게모니에 도전했고, 아카데미와 살롱에 대해서 대안적인 역사를 수립하는 데 기여했습니다. 그리고 위대한 작가만이 회고전을 가질 것이라는 믿음은 작가의 작품 가격에 일정한 지지선을 마련해 주었습니다. 이와 같이 당시의 개인주의 성향과 화상의 경제적 이해가 맞물리면서 걸작보다 거장이 중시되는 관습이 자연스럽게 강화되었고, 특정 작가를 위한 개인전(회고전)은 세기말에 지배적인 전시방식이 되었습니다.[32]

아카데미를 대체한 이 새로운 시장 중심의 미술제도는 과거 교회와 국왕, 귀족들을 대신해서 새롭게 사회의 최상위계층으로 부상한 부르주아 계층, 즉 산업자본가들에 맞도록 생겨난 제도입니다. 아카데미가 왕실에 소속되었던 소수의 엘리트 작가에 의해서 처음 결성되었던 것처럼, 새로운 수요층인 부르주아 고객들과 연결된 국제적인 화상들의 네트워크에도 소수의 선택받은 작가들만이 포함되었습니다. 많은 수의 작가가 동시에 작품을 선보일 수 있었던 살롱은 더 이상 작가의 등용문으로서 기능하지 못했고, 걸작보다 천재를 찾으면서 그룹전보다 개인전이 선호되었습니다.

자연스럽게 일반 작가들이 전문적인 기량을 선보일 기회는 크게 감소했고, 작가의 발굴 루트는 점점 더 사적이고 비공개적인 방식으로 전환되었습니다. 독점적이었지만 공적이고 공개적이었던 아카데미의 규범이 폐

기된 대신 훨씬 비공개적이고 사적인 소수의 취향이 새로이 영향력을 행사하게 되었습니다. 제도의 변화는 인상주의를 필두로 하는 모더니즘의 도입과 함께 표현의 자유를 가져왔지만, 그 자유를 펼쳐 보일 기회는 제한적이었습니다.

낙랑파라, 그리고 한국의 뒤랑-뤼엘

나는 다시 다방 '낙랑' 안, 그 구석진 테이블에 앉아 있었다. 두 가닥 커튼이 나의 눈에서 그 살풍경한 광고들을 가려주고 있었다. 이곳 주인이 나를 위하여 걸어준 엔리코 카루소의 엘레지가 이 안의 고요한, 너무나 고요한 공기를 가만히 흔들어 놓았다.　　　　　　　　(박태원, 「피로」, 1933)

구보도 이상도 나타나지 않는다. 비는 한결같이 구질구질 내린다. 유성기 소리가 나기 시작한다. 누구든지 한사람 기어이 만나보고만 싶다.
　　　　　　　　　　　　　　　　　　　(이태준, 「장마」, 『조광』, 1936. 10)

서울 안에 있는 화가, 음악가, 문인들이 가장 많이 모이고, 그리고 명곡 연주회도 일주일에 두어 번 열리고, '문호 괴테의 밤' 같은 화합도 가끔 열리는 곳이다.　　　　　　(「인테리 청년 성공 비결」, 『삼천리』, 1933. 10)**❶**

위의 글들은 모두 1930년대 다방 '낙랑파라'를 언급하고 있습니다. 지금의 소공동 조선호텔 옆에 이순석이 1932년 개업한 낙랑파라는 당시

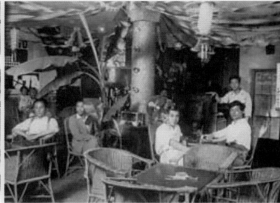

소공동 환구단 앞에 위치했던 다방 낙랑파라의 외관과 내부

조선인 미술가 단체인 목일회와 문인 단체인 구인회의 회원들이 애용하던
곳으로, 위층에는 전시공간을 마련해서 미술전시회를 개최하곤 했습니다.
파초와 등나무 의자로 꾸며진 인테리어는 서구적이고 이국적인 분위기를
연출했습니다. 당시 이런 분위기의 다방들은 선전 중심의 보수적인 화단
외부에 모더니스트 예술가들이 모이고 대화를 나눌 수 있는 일종의 재야
예술의 아지트 역할을 수행했습니다.

실제로 1927년 영화감독 이경손이 '다방 카카듀', 1928년 영화배우
복혜숙이 '비너스', 1929년 영화배우 김인규가 '멕시코', 그리고 1933년 시
인 이상이 '제비', 극작가 유치진이 '장곡천정' 등 예술가들이 직접 다방을
경영하면서, 다방은 미술전시 외에 출판기념회, 영화개봉축하회 등의 다양
한 문화행사가 열리는 다목적 문화공간으로 기능했습니다.❷

다방과 더불어 화가들의 전시공간으로 이용된 곳은 1930년대에 생
겨난 백화점들이었습니다. 1931년 지금의 신세계 본점이 위치한 자리에 미
쓰코시 백화점, 그리고 1934년 종로에 화신백화점이 설립되고 이들이 갤

러리를 오픈하면서 백화점은 본격적인 전시공간의 역할을 수행했습니다. 백화점 갤러리는 특히 서양식 건물에 어울리는 서양화의 전시공간으로 각광을 받았으며, 백화점의 고급 이미지에 부합하는 일본과 한국의 유명 작가의 전시들이 열렸습니다.

특히 화신백화점에서는 일종의 연속기획전을 마련하면서 단순 중개상을 넘어서 근대적인 화랑의 면모를 보여 주기도 했습니다.[3] 해방 이후에는 미도파백화점, 동화백화점 등이 화랑을 운영하면서 백화점은 이후에도 주요한 전시공간으로 기능했습니다.

해방과 전쟁의 혼란기를 거쳐 최초의 화랑으로 언급되는 반도화랑은 당시 한국에 살던 외국인 부인들에 의해 조직된 '서울아트 소사이어티'가 1956년 3월 반도호텔 로비 한구석에서 당대 저명화가였던 김종하와 미군 사이에서 유명했던 박수근의 2인전을 개최하면서 오픈했습니다.

반도화랑은 이후 경영난으로 문을 닫은 후, 아시아 재단의 후원으로 1958년 재오픈했다가 1959년 화가 이대원이 인수해서 1969년까지 운영되었습니다. 그사이 천일화랑, 파고동, 수화랑 등의 화랑이 있었으나 모두 단명했고, 반도화랑에서 근무했던 박명자가 1970년 현대화랑을 설립하면서 본격적인 화랑시대가 열렸습니다.

현대화랑에 이어서 인사동과 관훈동을 중심으로 화랑들이 잇달아 생겨나 명동화랑, 동산방화랑, 선화랑, 진화랑, 예화랑, 조선화랑 등이 1970년대를 통해 생겨나면서 화랑은 급속도로 불어나기 시작했습니다.

현대화랑이 박수근, 이중섭과 같이 작고한 근대작가의 재평가에 주력했다면, 명동화랑의 김문호 사장은 뒤랑-뤼엘과 같이 당대의 새로운 작가를 발굴하는 이데올로기적 화상의 면모를 갖추어나갔습니다. 1970년 겨울 명동성당 앞에 오픈한 이후, 이일·유준상·유근준 등의 비평가를 통

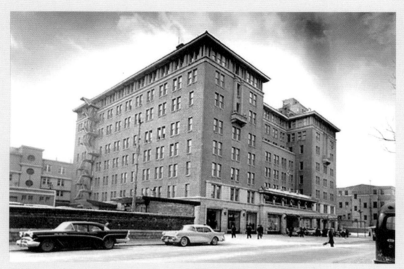

대한민국 최초의 상업 화랑인 '반도화랑'이 위치했던 반도호텔(현 롯데호텔 자리)

1930년대 경성우편국과 미쓰코시 백화점 경성점(현 중앙우체국과 신세계백화점 자리)

해서 〈繪畵 오늘의 韓國전—30代의 얼굴들〉(1971), 〈한국현대미술 1957–
1972〉(1973), 〈현대 美術 73年展〉(1973)과 같은 동시대 미술 기획전을 개최

하여 한국 현대미술의 이정을 마련했습니다.

당시 재일작가였던 이우환(1972)을 비롯해서 박서보, 윤형근(1973), 권영우, 하종현(1974)의 개인전을 열고, 일본 동경화랑, 무라마츠 화랑과 함께 〈한국 5인의 작가—다섯 가지 흰색〉 전을 교류전으로 기획하면서 사실상 단색화의 산파 역할을 해냈습니다.

그 외에도 이강소(1973), 강국진, 박석원(1974) 등 신인 작가들의 첫 개인전과 오리진, 신체제, AG, ST 등 1970년대의 전위적인 미술단체의 그룹전을 개최했던 명동화랑은 실질적으로 한국 현대미술 태동기에 작품 발표의 장이면서 이를 지원한 유일한 상업공간이었습니다. 그러나 명동화랑의 이런 노력은 당시 대중의 몰이해로 인해 판매로 이어지지 못한 채 단명했고, 김문호 사장도 지병으로 1982년 사망하면서 이런 지원은 이어지지 못했습니다.

1970년대 현대화랑의 매출 80퍼센트가 동양화고 나머지 20퍼센트의 서양화도 모두 구상화 일색이었던 사정을 감안하면, 이런 작품의 판매를 통해 화랑을 유지했던 여타 화랑에 비해 명동화랑의 행보가 얼마나 파격적이었는가를 짐작할 수 있습니다. 당시 한국의 경제 여건하에서 이와 같이 앞서가는 미술에 대한 이해를 기대하는 것은 사실상 무리였습니다.

그 이후 1981년 구기동에 설립된 서울미술관은 1980년대에 신학철, 임옥상, 권순철, 민정기, 박불똥 등 민중미술 작가들의 전시를 개최하면서 명동화랑이 단색화가들이나 현대미술 작가들에게 했던 것과 유사한 기능을 수행했으나 IMF로 인해 폐관되어 지금은 남아 있지 않습니다.

다른 화랑에 비해 다소 늦은 1983년에 설립한 가나화랑은 유명 작가들이 대부분 이미 기존 화랑과 긴밀한 관계를 맺고 있는 상황에서 1984년 국내 최초로 전속작가제를 도입하여 김병기·박대성·권순철·임

옥상·고영훈·황재형·사석원 등의 작가들과 함께 성장했습니다. 반면 1982년에 오픈한 국제갤러리는 가나화랑과는 달리 해외 미술에 주력했고, 1990년대에 국제미술계의 주요 작가들을 국내에 소개하면서 국제미술 전문화랑이라는 입지를 확실하게 구축했습니다. 그리고 해외 작품의 주요한 국내수입 창구로 기능하는 중에 세계 유수의 화랑들과 긴밀한 관계를 맺으면서 이들의 노하우를 가까이에서 배울 수 있었습니다.

이후 미술시장이 세계화되는 과정에서 국제갤러리는 국내 제일의 갤러리로 올라섰고, 반면 국내 유통시장에서 우월한 입지를 다진 가나화랑과 현대화랑은 각각 1998년 서울옥션과 2005년 케이옥션을 설립하면서 국내 미술품 유통시장에 진출하여 시장을 분점하고 있습니다. 우리도 서구처럼 발달된 미술시장을 갖추는데 거의 반세기가 소요된 것입니다.

현대미술이 파리에서 시작했지만 미국과 독일의 컬렉터의 유입으로 크게 일어설 수 있었던 것처럼 한 나라 미술의 발전은 그에 대한 수요층의 존재에 크게 의존적입니다. 뒤늦은 경제성장으로 인해 우리의 미술품 컬렉션은 최근까지 재벌그룹 중에 사실상 삼성이 유일했을 정도로 수요층이 두텁지 못했고, 그로 인해 서구와 같은 거대자본의 화상들이 나타나지 못했습니다.

이런 이유로 국민소득 3만 달러를 넘긴 최근에 와서야 화랑의 자본력이 확충되고 국제적인 갤러리와 자본가들과의 연계가 폭넓게 이루어지면서 100여 년 전 서구에서와 같은 시장 중심적인 미술계, 즉 미술제도가 온전한 모습으로 만들어질 여건을 마련하고 있습니다.

모더니즘과
아방가르드의 변증법

ART CAPITALISM

3장

민주주의와 자본주의라는 새로운 정치경제적 조건이 마련되면서 오늘날 우리가 '서구 근대'라고 부르는 사회가 도래했습니다. 왕과 귀족, 성직자와 같은 과거의 지배계급은 약화되고 부르주아의 영향력이 강해지면서 미술에서도 아카데미가 쇠퇴하고, 화상이 아카데미의 역할을 대신하게 되는 제도적 변화가 이루어졌습니다. 이와 더불어 르네상스 시기에 도입된 원근법과 인체 해부학에 근거한 고전주의라는 아카데미 규범에 의문을 갖게 되었습니다.

바야흐로 근대사회가 무르익어서 근대에 대한 인식이 가능해진 순간에 등장한 모더니즘 미술은 기하학적인 투명한 시선이 아니라 우리 신체의 실제 눈에 보이는 대상을 그리면서 등장했습니다. 그리고 인상주의에서 시작된 모더니즘이 반세기 후에 자기지시적이고 자율적인 유미주의 내지 추상미술에 도달한 순간, 다시금 모더니즘 미술에 대한 반발로 아방가르드avant-garde가 등장합니다. 일단 아방가르드가 기존의 미술 전체를 전면적으로 부인하고 나자, 미술은 자율적인 미술, 정치적인 미술, 아니면 실용적인 미술로 자신의 목적과 용도를 정하고, 매체와 범위, 정체성을 매번

새롭게 정의하도록 요구받게 되었습니다.

현대의 화가, 인상주의

모더니즘 미술을 이야기할 때 종종 「악의 꽃」의 시인 샤를 피에르 보들레르Charles Pierre Baudelaire, 1821~67가 말한 모더니티의 의미를 가져옵니다. 보들레르는 1863년 「현대의 삶을 그리는 화가」라는 글에서 모더니티를 "그것은 일시적인 것, 순간적인 것, 우연적인 것으로서 예술의 절반을 차지하며 나머지 절반이 영원한 것, 변하지 않는 것"이라고 정의했습니다.[1] 그 이후에 사회학자인 게오르그 짐멜Georg Simmel, 1858~1918은 대도시에 사는 인간은 빠르고 다양한 경제적·직업적·사회적 삶을 경험하면서, 급격하게 밀려오는 이미지에 의해 신경과민이 된다고 보았습니다.[2]

보들레르는 이런 급변하는 대도시의 삶에서 순간적인 이미지를 그리고자 하는 인상주의를 정확하게 설명하고 있습니다. 그리고 이런 근대적 감수성의 형성은 사진 및 인쇄물의 막대한 제작 물량과 신속한 배포와도 관련이 있습니다. 1839년 다게레오타이프daguerreotype라는 사진술이 최초로 발명되었고, 1858년에는 명함판 사진이 개발되면서 본격적으로 대중화되었습니다.

게다가 1861년까지 영국에만 거의 500개의 삽화 잡지와 1,000개의 삽화 신문이 간행될 정도로 도판 간행물이 성장해서 바야흐로 볼거리가 넘쳐나는 이미지의 시대가 도래했습니다.

르네상스 이후 지속된 카메라 옵스큐라camera obscura에 의한 무시간적인 시각은 사실상 카메라의 발명으로 인해 기술적·기계적으로 구현되

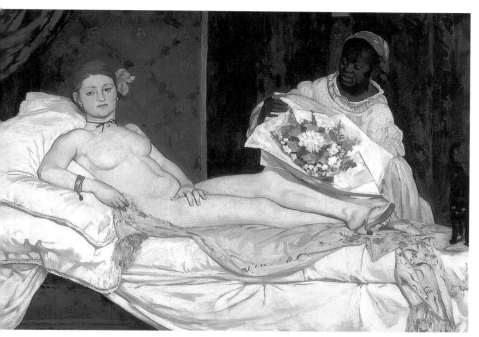

에두아르 마네, 「올랭피아」, 캔버스에 유채, 130.5×190.0cm, 1863, 오르세미술관
1863년 파리 살롱에 출품하여 물의를 일으킨 작품이다.

었고, 이후로 회화에서는 데카르트적인 원근법주의에 대한 대안적 시각체
계가 요구되었습니다. 인상주의는 캔버스 위에 관념적이고 기하학적으로
구획한 원근법적 공간을 옮겨 넣기보다 그들 눈의 망막 위에 남겨진 빛과
색채의 경험을 옮기고자 했습니다.

　　자연의 대상이나 스토리보다 시각적 경험이 주제화되면서 어떻게 그
렸느냐가 중요해졌고, 객관적이고 관조적인 거리감 대신 작가 신체의 시각
에 의존해서 촉각적이라고 부를 차원을 회화에 회복시켰습니다. 사진과
일본의 우키요에浮世繪 판화의 영향을 받아 화면은 평면화되고 단축되었으

며, 관람자의 응시를 되돌려주는 마네의 「올랭피아」에서 보듯이 이들의 회화는 칸트가 말하는 무관심한 시선의 권위에 도전했습니다.[3]

그런데 모더니티의 개념을 정의한 보들레르는 사실상 본인의 예술론을 정리한 글에서 인상주의 화가가 아니라 콩스탕탱 기Constantin Guys, 1802~92라는 신문 삽화가를 다루고 있습니다. 외젠 들라크루아Eugène Delacroix, 1798~1863와 마네와도 가까운 사이였고, 살롱에 대한 비평문을 다수 기고하기도 해서 미술에 정통했던 그가 동시대를 대표하는 작가들을 놔두고 하필 대중미술가를 택한 것입니다. 그러면서 그는 인간의 끊임없는 갈망에 다가가는 유행이 미를 향한 새롭고 행복한 노력이라면서 덧없는 유행으로부터 영원한 것을 끌어낼 것을 강조했습니다.[4]

그런데 1930년대의 문화비평가 발터 벤야민Walter Benjamin, 1892~1940은 현대의 예술가를 거리 산보자라고 부른 보들레르에 대해서 "거리 산보자가 탐닉하는 도취, 그것은 고객의 물결에 부딪히는 상품의 그것"이라고 단언합니다.[5] 벤야민은 보들레르가 생각한 예술가의 모습, 즉 자기의 모습이란 상품을 내면화한 상태에서 스스로를 유행에 따라 끊임없이 모습을 바꾸며 관중을 매혹해서 구매자를 발견하려는 사람이라고 본 겁니다.

마르크스가 프롤레타리아트 계급을 "자신들의 노동력밖에는 다른 상품을 소유하지 못한 자들의 인종"이라고 정의했다면, 보들레르는 실제로 자기 스스로를 상품으로 표현하고 있었던 것입니다. 보들레르가 예술가로서의 자기의 처지를 순수화가가 아니라 대중삽화가를 빌려서 말한 것은 이처럼 예술가와 예술작품이 상품화되고 있는 사정을 암시하고 있습니다.

> 매일 먹는 것은 아니네. …… 거의 아무것도 못하고 있지, 물감이 없으니까.
> 일주일 동안, 빵도 부엌불도 등잔도 없이 지냈어. 끔직해.[6]

이 글은 1869년 여름 르누아르와 모네가 각각 친구 프레데리크 바지유Frédéric Bazille, 1841~70에게 쓴 편지글입니다. 원래 부르주아 출신이었던 마네와 드가와 달리 르누아르와 모네, 피사로, 시슬레 등은 인상주의가 시장에서 인정을 받게 되는 1880년대 후반까지 이런 궁색한 편지를 수도 없이 써야만 했습니다. 이들의 삶은 사실상 일거리 없는 노동자와 다를 바가 없습니다.

그런데 모네는 수시로 이런 편지를 써야 하는 궁핍한 형편임에도 하녀를 고용했습니다. 모네의 이런 모순된 생활은 당시 예술가의 애매한 계급적 지위를 잘 보여 줍니다.

과거 아카데미 회원으로서의 반귀족적 지위를 누렸던 예술가는 시장의 경쟁상황에 노출된 상태에서 여전히 자신이 노동자계급이 아니라고 생각하고 있었습니다. 그래서 미술사가인 T.J. 클라크Timothy James Clark, 1943~ 는 이런 예술가들을 부르주아와 프롤레타리아 사이에서 계급적 정체성을 결정짓지 못한 프티 부르주아 계급이라고 보았습니다.

어쨌거나 아카데미의 지원이나 길드의 보호망이 모두 사라진 채 시장으로 내몰린 예술가들은 친지의 도움이 없는 한 스스로를 상품화하지 않고는 생계를 도모할 수 없는 처지가 된 것입니다.

인상주의 화가들은 본격적인 화상의 등장에도 불구하고 1880년대 말까지 그림으로 생계를 유지할 수 없었습니다. 아카데미 체제하에서 아카데미 회원은 왕실과 국가의 보호 아래 귀족 같은 삶을 살 수 있었습니다. 그런데 아카데미가 쇠퇴하고 화상이 활약하기 시작한 19세기 후반에 새로운 구매자로 등장한 신흥 사업가들은 아카데미의 유명한 화가만을 찾거나 사실적으로 그린 그림만을 선호했습니다.

따라서 아카데미의 규범을 거부하며 새롭게 등장한 인상주의 화가

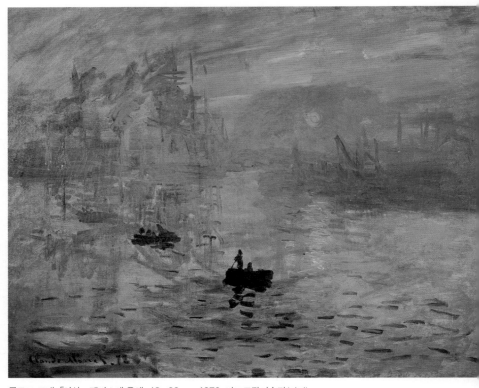

클로드 모네, 「인상」, 캔버스에 유채, 48×63cm, 1872, 마르모탕미술관(파리)

들은 대중의 뒤떨어진 취향을 한탄하며 진정한 미술을 식별할 수 있는 세련된 미적 감각의 소유자가 나타나기를 기다려야만 했습니다.

그래서 이들은 극소수의 컬렉터에 의존하면서 작품의 판매를 위한 모든 노력을 강구했습니다. 1874년에는 르누아르를 대표자로 해서 일종의 상호협동조합과 같은 합자회사를 만들어 첫 〈인상주의전〉을 개최했습니다. 인상주의자들의 전시는 1886년까지 총 여덟 차례나 열렸고, 그 외에 그들의 작품을 경매에 내놓기도 했지만 결과는 항상 비참했습니다. 역설적

이게도 작품 판매를 위해 모든 노력을 기울였고, 화상에게 전적으로 의존해야 했던 이들은 여전히 상업적으로 팔리지 못했고, 당시에는 아카데믹한 것이 훨씬 더 상업적이었습니다.

절충주의를 통한 인상주의의 수용

근 20년간 프랑스 외부에서 마네는 인상주의가 아니라 절충주의의 대표자로 칭송되었고, 영국에서 휘슬러는 인상주의와 동일시되었습니다. 인상주의가 대중에게 알려지기 위해서는 상업적으로 성공한 엘리트 작가와 함께 소개되는 과정이 필수적이었습니다. 이런 이유로 특히 프랑스 바깥에서 인상주의라는 용어는 한동안 오늘날 우리가 알고 있는 소수의 인상주의자를 넘어 절충주의juste milieu라고 불리는 일군의 작가와 동일시되었습니다.

1883년에도 평론가 앙리 후사이Henry Houssaye, 1848~1911는 "마네, 르누아르, 드가 등을 언급할 때 인상주의는 온갖 냉소를 받고, 바스티앵 르파주, 에르네스트 앙게 두에즈Ernest-Ange Duez, 1873~96, 앙리 제르벡스Henri Gervex, 1852~1929, 장 베로Jean Béraud, 1849~1935 등을 언급하면 모든 영예를 받는다"라고 쓰고 있습니다.[7] 우리는 미술사에서 인상주의가 등장한 시기에 이미 이들이 대세였을 것이라고 생각하지만 당시에는 우리에게 이름도 낯선 화가들이 인상주의보다 훨씬 유명했습니다.

원래 절충주의라는 용어는 프랑스 7월 왕정기에 왕정과 공화정의 절충이라는 의미로 사용되었고, 그것이 미술에 적용되어 고전주의와 낭만주의의 절충을 의미했습니다. 그런데 미술사학자 앨버트 보아임Albert Boime은

이를 1880년대 인상주의의 팔레트와 아카데미즘을 절충한 양식에도 확대해서 적용했습니다.[8] 이들은 결코 명확하게 정의된 양식을 주장하지 않아서 미학적으로도 절충주의 내지는 다원주의를 나타냈습니다. 이들의 공통점은 어떤 양식이냐가 아니라 작품의 전체적인 '수준'이나 '질'을 중시하는 점에 있었습니다.

이와 같이 일정 '수준' 이상의 엘리트 작가 간의 단합은 그들의 사회적 지위, 지인관계, 예술적 '기질'에 대한 중시, 미술관과 언론매체와의 네트워크 등에 의해서 이루어졌습니다. 과거 살롱과 아카데미의 영예는 누리면서도 이미 힘을 잃은 아카데미 외부에서 활동하고자 했던 이들 엘리트 작가는 당시 인상주의를 압도하는 상업적 성공을 누렸습니다.[9]

프랑스에서 이들은 1890년에 아카데미를 주관하는 프랑스예술협회에서 탈퇴하여 국립미술협회를 재결성했고, 이들이 주관하는 별도의 살롱은 정부의 지원을 얻어냈을 뿐 아니라 엘리트 작가만의 전시로서 언론의 주목을 받았습니다. 사실상 이들의 분리는 그동안 살롱에서 아카데미 회원으로서 누린 특권을 우회적으로 되찾은 것으로서 절충주의의 제도적 승리였습니다.

이들의 국제적 이미지와 엘리트적 성격으로 인해서 파리뿐 아니라 독일·이탈리아·오스트리아·러시아 등의 여타 유럽 국가와 영국·미국의 유명 작가들이 이 전시에 참여했습니다. 아카데미의 정확한 소묘의 전통과 인상주의의 밝은 화면과 거친 붓질이라는 혁신적 성격을 함께 갖고 있는 이들은 파리를 찾은 외국인 작가들의 존경을 샀습니다.

예를 들어 스페인의 작가 호야킨 소로야Joaquín Sorolla, 1863~1923는 모네를 만나기 위해서가 아니라 르파주를 만나기 위해 파리를 찾았고, 일본 서양화의 아버지로 추앙받는 구로다 세이키黒田清輝, 1866~1924는 1880년

쥘 바스티앵 르파주, 「10월」, 캔버스에 유채, 180.7×196.0cm, 1878, 빅토리아국립미술관

대부터 1893년까지 파리에 머물면서 르파주의 동료이자 친구였던 라파엘 콜랭Raphaël Collin, 1850~1916에게 그림을 배웠습니다. 구로다 세이키의 친구였던 쿠메 게이치로久米桂一郎, 1866~1934는 1900년 파리박람회를 다녀온 후 다음과 같이 적고 있어서, 심지어 절충주의를 인상주의 이후의 최신사조로 이해하고 있었습니다.

인상파의 행동이 세상에 알려진 것은 이미 30년이 지났다. 따라서 외광파는 그것에 고무되어 일어났고, 제2의 혁신을 기획한 것으로써, 인상파

구로다 세이키, 「나물 캐기」, 캔버스에 유채, 126.3×92.5cm, 1891, 미츠비시1호관 미술관

일본 서양화의 아버지로 불리는 구로다 세이키의 그림은 인상주의가 아닌 절충주의의 영향을 받았다.

이후에 발생한 일파라고 인식된다. ······ 마네 사후에 이 파〔인상파〕를 대표하는 드가, 르누아르, 모네, 피사로, 세잔 모든 작가의 작품은 회고전에 진열되었어도 현대부에는 출품되지 않았다.[10]

이런 이유로 일본에서는 메이지 유신 이후 1876년 코부工部미술학교에 이탈리아의 안토니오 폰타네지Antonio Fontanési, 1818~82를 미술교사로 영입해서 아카데미즘을 처음 배운 이후 인상주의를 건너뛰어서 절충주의를 도입하게 됩니다. 그래서 1910년대에 일본으로 유학 간 고희동高羲東, 1886~1965이나 나혜석羅蕙錫, 1896~1948 등 초기 한국 작가들이 처음 배워온 서양미술은 아카데미즘도 인상주의도 아닌 절충주의였습니다.

베를린 분리파는 2장에서 살펴본 바와 같이 카시러에 거의 전적으로 의존했고, 이런 상업적 성격으로 인해 베를린 분리파는 베를린을 파리 다음으로 큰 미술시장의 중심으로 키우는 데 기여했을 뿐 아니라 모더니즘을 국제적으로 널리 보급시켰습니다.[11] 분리파에 의한 세기말의 모더니즘 회고전은 대부분 프랑스 모더니즘의 역사적 계보를 공고히 하는 것이었으며, 이들 전시에서 세잔, 고흐, 고갱 등은 판매용이라기보다는 미술관급 작품으로서 대접을 받았습니다.

이들 전시를 통해 모더니즘에 대한 올바른 이해가 형성되면서 1900년 이후 마침내 절충주의의 명성은 급격히 추락했습니다. 미국과 독일을 거쳐 마지막으로 마침내 영국에서 비평가 로저 프라이Roger Fry, 1866~1934가, 프랑스의 새로운 미술을 영국에 소개하기 위해 기획한 〈마네와 후기인상주의자들Manet and the Post-Impressionists〉(1910~11) 전은 원래 인상주의전으로 명명하려고 했다가 참여 작가들의 요구에 의해 후기인상주의로 바꿨다고 합니다. 이 전시회에는 마네 외에도 고흐, 고갱, 르동, 세잔,

마티스, 드랭, 블라맹크 등의 후기인상주의와 야수파 화가 등 다양했습니다. 이들은 인상주의의 영향을 받았지만 이를 비판적으로 계승했습니다.

이렇듯 후기인상주의자들은 그들의 직속 선배인 인상주의의 자연주의적 입장에 도전하며 그들의 '적자'로서의 배타적 권리를 주장했습니다. 시장은 인상주의가 등장한 1860년대로부터 거의 반세기가 지난 이후에 비로소 인상주의에서 후기인상주의로 이어지는 새로운 미술, 즉 모더니즘의 계보를 온전히 정립하게 된 것입니다.

새로운 화상과 새로운 사조의 등장

뒤랑-뤼엘이 오랜 기다림의 세월을 견디고 인상주의 화가들을 전 세계에 널리 알리면서, 이전의 미술을 완전히 낡은 것으로 만든 유행의 변화가 도래했습니다. 그러나 아카데미의 규범은 이미 무력해진 상태에서 작가들은 저마다 새로운 시대의 수요에 부응하는 미술을 추구하고 있었습니다. 그들의 동료였던 세잔과 〈인상주의전〉에서 함께 전시했던 고갱이나 쇠라 등은 이미 인상주의와 전혀 다른 새로운 양식을 각자 추구하고 있었습니다.

19세기 말 20세기 초가 되면 세잔, 고흐 등의 후기인상주의 화가들과 피카소, 마티스 등을 발굴한 앙브루아즈 볼라르Ambroise Vollard, 1867~1939를 비롯해서, 독일의 카시러 등 다수의 화상이 새로운 화가들을 찾아나서기 시작했습니다. 자본주의의 발전은 부의 증가와 미술품에 대한 수요 증가를 가져왔고, 미래의 거장이 될 새로운 유망 작가를 필요로 하는 신규 화상과 컬렉터들이 계속 시장에 진입하면서 모더니즘은 새로운 양식

적 발전을 가속화시킬 수 있었습니다. 그리고 실제로 수많은 사조와 대가를 양산한 모더니즘의 발전을 통해서 미술시장은 미술제도로서 그 효율성을 유감없이 증명했습니다.

이 과정에서 가장 중요한 공헌을 한 화상은 단연 뒤랑-뤼엘입니다. 뒤랑-뤼엘은 초기부터 마네와 모네를 비롯해서 인상주의 화가의 작품을 사들였고, 이들의 개인전을 열었으며, 미국을 비롯한 해외에 소개했습니다. 사실상 인상주의는 오랫동안 거의 팔리지 않았고, 그나마 마네가 인상주의가 아닌 절충주의로 분류되면서 팔렸을 뿐입니다. 그런데 1883년 마네가 사망하자 1884년 프티는 모네를 자신의 '국제회화협회전'에 포함시켰고, 1886년에는 모네와 더불어 르누아르를 포함시켜서 마네처럼 이들을 절충주의와 함께 소개하면서 본격적으로 팔기 시작했습니다.

프티의 전시에 참여하는 조건으로 인해 모네와 르누아르는 마지막 〈인상주의전〉에는 참여하지 못했습니다. 1887년에 이들은 프티의 협회전에서 심사위원으로 승격되었고 베르트 모리소Berthe Morisot, 1841~95, 피사로, 시슬레 등이 추가로 포함되었습니다. 뒤랑-뤼엘과 경쟁하던 프티는 인상주의가 팔리자 그동안 인상주의 외부에 있던 작가들과 일부 절충주의 화가들을 인상주의로 포장했으나, 이제 진짜 인상주의 작가들을 팔기 시작한 것입니다.

적어도 미국에서는 절충주의보다 바르비종 화파가 잘 팔렸고, 뒤랑-뤼엘이 바르비종 화파와 함께 소개한 인상주의도 팔렸습니다. 1900년경까지 인상주의 작품에 대한 수요는 거의 미국시장에 의존했고, 신대륙 부호들을 고객으로 유치하기 위해 이제 모네의 작품에 프티와 뒤랑-뤼엘, 부소&발라동Bousod et Valadon(과거의 구필 갤러리)까지 당시 프랑스 최고의 갤러리들이 서로 경합하게 되었습니다.

뒤랑-뤼엘이 미국에 인상주의를 소개하는 것이 가능했던 것은 이보다 앞서 1889년 파리만국박람회 때 열린 경매에서 장 프랑수아 밀레Jean-François Millet, 1814~75의 「만종」이 55만 3,000프랑에 낙찰된 것에 일정 부분 기인합니다. 1860년에 고작 1,000프랑에 팔렸던 이 그림의 경매는 프랑스와 미국의 자존심 경쟁으로 비화되면서 세간의 관심을 끌었고, 결과적으로 그때까지 현대미술품의 경매가로는 최고가를 경신하며 현대미술이 돈이 된다는 것을 보여 주었습니다.

공화국으로 독립했던 미국인들은 귀족적 취향의 아카데미즘보다 자연을 사실적으로 그린 바르비종 화파를 더 선호했고, 그중에서도 노동의 미덕을 드러내는 밀레의 작업은 청교도적 정서에 부합했습니다. 앞에서 본 것처럼 뒤랑-뤼엘은 인상주의 이전에 바르비종 화파의 작업을 매집해서 이를 먼저 미국의 고객에게 소개했습니다. 그런 그가 인상주의를 바르비종 화가들의 작품과 함께 소개하면서 미국인들은 인상주의를 신뢰할 수 있었던 것입니다.

아카데미즘이라는 과거의 오랜 전통을 극복하는 데에 수십 년이 걸리면서, 인상주의와 후기인상주의 작가들은 사실상 시장에서 거의 함께 소개되었습니다. 인상주의자들의 전시에서는 오늘날 인상주의로 분류되는 화가 외에도 세잔, 고갱, 쇠라 등 후기인상주의 작가도 함께 전시했으므로 인상주의와 후기인상주의의 시차는 크지 않습니다.

따라서 인상주의보다 늦게 화상의 눈에 띈 후기인상주의 화가들의 작품가 상승은 그보다 훨씬 빨랐습니다. 인상주의 시장에 뒤늦게 편승한 프티나 부소&발라동과 달리, 뒤랑-뤼엘처럼 그다음 세대의 작가를 미리 알아본 화상은 볼라르였습니다. 1893년 갤러리를 연 그는 인상파 작가를 다루고 싶었지만 뒤랑-뤼엘과 이미 밀접한 관계에 있는 그들과 거래를 할

장 프랑수아 밀레, 「만종」, 캔버스에 오일, 55.5×66cm, 1857~59, 오르세미술관

수는 없었습니다.

따라서 그는 당시로서는 아직 알려지지 않았던 세잔과 고흐의 전시를 1895년 잇따라 열었고 1898년 다시 세잔의 개인전을 열면서 세잔의 화상이 되었습니다. 그리고 이어서 1901년 파블로 피카소Pablo Picasso, 1881~1973의 첫 개인전을, 1904년에는 앙리 마티스Henri Matisse, 1869~1954의 첫 개인전을 열면서 인상주의 이후의 모더니즘 계보를 잇는 주요 작가를 발굴해 나갔습니다.

기존의 유명 작가들이 이미 다른 갤러리에 전속되어 있는 상황에서 새롭게 시장에 참여하는 갤러리는 상대적으로 알려지지 않은 유망한

작가를 새로 발굴해야만 생존할 수 있었습니다. 이와 동시에 하나의 규범이 준수되었던 아카데미와는 달리 경쟁적인 경제논리가 작동하는 시장 메커니즘은 보들레르가 말한 상품으로서의 예술가나 예술을 요구했고, 이는 끊임없이 갱신되는 인위적인 유행, 즉 새로운 사조의 창출을 유발했습니다.

이렇게 새로운 예술을 추구하는 작가와 새로운 작가를 추구하는 갤러리들이 함께 모인 시장은 자연스럽게 모더니즘의 새로운 계보를 지속적으로 만들어낼 수 있었습니다. 뒤랑-뤼엘이 인상주의를, 이어서 볼라르가 후기인상주의를, 그리고 다니엘 헨리 칸바일러Daniel-Henry Kahnweiler, 1884~1979는 큐비즘을, 이런 식으로 새로운 세대의 사조는 언제나 새로운 화상과 함께 나타났습니다.

투자 대상으로서의 미술: 곰의 가죽

뒤랑-뤼엘과 같은 화상이 겨냥한 새로운 미술 수요층은 기본적으로 자본주의를 이끌어나가는 자본가들이었으므로, 공화국 시절 네덜란드에서와 같이 미술품 역시 투자 대상으로 보는 관점이 새롭게 나타났습니다. 1904년 선박유통업을 하던 앙드레 르벨Andre Level, 1863~1947은 가까운 친지를 설득해서 미술품에 공동투자하는 일종의 아트펀드를 만들었습니다. 공교롭게도 1903년에 마티스는 1년에 스물네 점을 그려주는 대가로 2,400프랑을 지불할 수집가 조합을 만들고자 했는데,[12] 이 아이디어를 실현한 것은 작가인 마티스가 아니라 사업가인 르벨이었습니다.

자본이란 역시 작가의 후원이 아니라 투자수익을 좇는 돈입니다. '곰

의 가죽'이라고 불리는 이 공동투자는 1904년부터 11팀(인원은 13명)이 매년 250프랑씩 갹출하여 10년 동안 60여 명의 작가의 작품 145점을 꾸준히 구입해서 10년째 되는 1913년 오텔 드루오 경매장에서 전부 매각했습니다. 10년 동안 투자한 2만 7,500프랑(91년 기준 약 20만 달러에 해당)에 비해 매각대금은 그 네 배가 넘는 11만 6,545프랑입니다. 모든 경비를 제하고도 6만 3,207프랑의 순이익을 남겼으며, 이중 5분의 1을 작가들에게 분배했습니다.[13]

르벨이 미술품에 공동투자하기 직전인 1903년에 젊고 진보적인 작가들의 데뷔무대가 된 살롱 도톤이 설립되었습니다. 이미 10여 년간 베른하임 죈Bernheim-Jeune 갤러리의 단골로 미술품 수집을 하던 그는 볼라르의 거래에서 영감을 받았다고 합니다. 1895년 탕기의 유품에서 세잔의 작품을 100~200프랑씩에 사들인 볼라르는 바로 그해 세잔의 개인전에서 이를 1점당 500프랑씩에 팔았고, 조만간 후기인상파는 인상파만큼 인기를 얻었습니다.

때마침 시작되었던 살롱 도톤은 동시대 미술에 대한 세간의 관심을 모으면서 1905년에는 마티스 등의 작품을 야수라고 평한 야수파 스캔들이 일어나고, 주요 수집가와 화상들이 20세기 작가들의 작품을 수집하는 계기가 되었습니다.

볼라르의 교훈을 따라 그는 당시 볼라르가 선점해서 이미 가격이 오른 후기인상파 작품 대신 젊은 작가들에 주목했습니다. 그래서 그는 볼라르가 아니라 1901년에 개업해서 피카소와 마티스의 작품을 처음으로 판매한 여성 화상 베르트 베유Berthe Weill, 1865~1951를 비롯한 개인적인 딜러와의 관계를 통해서 작품을 구입했습니다. 실제로 그가 마티스와 피카소의 작품을 주로 구입했던 10년간은 이들이 미술계에 두각을 나타내던 시

기와 정확하게 일치합니다.

1905년 피카소와 마티스는 시인이자 컬렉터인 거트루드 스타인
Gertrude Stein, 1874~1946의 소개로 만난 이후, 서로를 의식하면서 경쟁적으
로 새로운 스타일의 작업을 내놓았습니다. 1905년 야수파 작가들은 이
미 아프리카 원시 가면을 보고 영향을 받아서, 마티스는 「모자를 쓴 여인」
(1905)에서 아내의 모습을 원색의 물감으로 아프리카 가면처럼 그렸습니
다. 1906년 피카소는 스타인의 집에서 마티스가 들고 온 아프리카의 흑인
두상 가면을 보고 영감을 받은 후, 마티스와 달리 이베리아 조각에서처럼
아몬드 모양의 눈을 가진 「거트루드 스타인의 초상」(1906)을 그렸습니다.

또한 마티스가 회화에 대해 자신이 생각하고 있는 바를 한 화면에
집대성한 대작 「생의 환희」(1905~1906)를 보고 나서, 피카소는 이에 대한
답변의 형식으로 1907년 「아비뇽의 여인」(1907)을 그렸습니다. 마티스가
대상의 단순화와 평면적인 화면의 처리, 그리고 비재현적이고 자의적인 색
채를 사용한 데 반해, 피카소는 대상을 여러 시점에서 포착해서 기하학적
인 선이나 형태로 표현하고, 색채의 다양성을 억제해서 모노톤의 큐비즘
을 예시하는 작업으로 화답했습니다. 이처럼 차별화된 자신만의 양식을
만들려는 작가의 노력은 모더니즘이 발전하는 데 주된 동력이 되었습니다.

최초의 동시대 미술 전문 화상으로, 최근 다시 재조명받고 있는 베
유는 알자스의 유대계 출신으로 1901년부터 1939년까지 파리에서 갤러
리를 운영했습니다. 그녀는 아메데오 모딜리아니Amedeo Modigliani, 1884~
1920의 유일한 전시를 개최한 것을 비롯해서 동시대의 주요한 작가들을
선보였는데, 그의 갤러리에서 전시를 열고 거쳐 간 작가들은 대부분 르벨
의 투자 대상이었습니다. 르벨이 구입한 작품은 피카소와 야수파, 나비파
등에 47퍼센트, 모리스 위트릴로Maurice Utrillo, 1883~1955, 마리 로랑생Marie

폴 세잔, 「앙브루아즈 볼라르의 초상」, 캔버스에 유채, 100.0×81.0cm, 1899, 파리시립미술관 프티 팔레

Laurencin, 1885~1956 등 기타 작가에 36퍼센트, 그리고 인상파와 후기인상파에 16퍼센트로 나누어 투자했습니다.[14]

　베유는 당시 피카소와 마티스의 작품을 판매했고, 야수파로 분류

아메데오 모딜리아니, 「큰 모자를 쓴 잔느 에뷔테른느」, 54.0×37.4cm, 1918~19, 개인 소장

파블로 피카소, 「곡예사의 가족」, 캔버스에 유채, 212.0×229.0cm, 1905, 내셔널갤러리

되는 라울 뒤피Raoul Dufy, 1877~1953, 앙드레 드랭André Derain, 1880~1954, 모리스 드 블라맹크Maurice de Vlaminck, 1876~1958, 키스 반 동겐Kees van Dongen, 1877~1968과 큐비즘의 조르주 브라크Georges Braque, 1882~1963, 장 메칭제Jean Metzinger, 1883~1956, 위트릴로, 멕시코의 국민화가 디에고 리베라Diego Rivera, 1886~1957 등의 전시를 열어서 모더니즘의 주요 작가들이 그곳을 거쳐 갔습니다.

르벨은 특히 피카소의 작품에 많은 돈을 투자했는데, 그가 구입한 피카소의 장미시대 대표작 「곡예사의 가족」은 구입가의 열두 배가 넘는 1만 2,650프랑에 팔렸습니다. 이 그림은 바로 칸바일러의 비즈니스 파트너

Galerie B. Weill
5o rue Taitbout Paris (9me)

EXPOSITION
des
PEINTURES
et des
DESSINS
de

Modigliani.

du 3 décembre au 3o décembre 1917.
(Tous les jours sauf les dimanches)
베르트 베유 화랑 1917년 모딜리아니 개인전 포스터

였던 저스틴 탄하우저Justin K. Thannhauser, 1892~1976가 구입한 것입니다.[15] 1907년에 파리에서 화랑을 연 유대계 독일인 칸바일러는 이미 알려진 작가를 다루지 않고 당시 몽파르나스에 모였던 외국 작가 중에서 아직 전속 갤러리가 없는 재능 있는 화가를 지원했습니다. 무엇보다 그는 브라크의 첫 개인전을 열고, 그와 피카소의 만남을 주선해서 1908년부터 1914년까지 큐비즘이 형성되는 데 결정적인 지원을 했습니다.

그는 자신의 작가들이 살롱에 출품하는 것을 금지해서 대중이 이들에 쉽게 접근할 수 없도록 했고, 이런 이유로 인해서 당시 일반 대중은 큐비즘을 생각할 때, 피카소와 브라크가 아니라 살롱에 출품했던 메칭제, 알베르 글레이즈Albert Gleizes, 1881~1953, 페르낭 레제Fernand Léger, 1881~1955, 로베르 들로네Robert Delaunay, 1885~1941 등을 떠올렸다고 합니다.

1차 세계대전이 발발하자, 독일 국적이었던 그의 소장품은 적국자산으로 몰수되어 전후에 경매로 매각되었습니다. 그 전체 작품이 1,500점에 달해서 네 차례에 나누어 경매가 진행될 정도였다고 하니 그가 젊은 작가들에게 얼마나 많은 후원을 했는가를 짐작할 수 있습니다. 그도 뒤랑-뤼엘처럼 젊은 작가의 작품을 사서 가격이 오를 때까지는 팔지 않고 매집에만

2001년 구겐하임미술관의 탄하우저 컬렉션 전시장

주력했던 것입니다.

　　미국에 이어서 인상주의에 관심을 보인 곳은 독일이었습니다. 모더니즘 계보를 형성하는 데 있어 독일의 유대계 갤러리는 파리의 화상 못지않게 중요한 역할을 담당했습니다. 뒤랑-뤼엘의 소개로 1900년에 인상주의 전시를 열었던 독일의 카시러는 이후 볼라르와 베른하임 죈 등을 통해서 세잔과 고흐를 초기부터 취급했습니다. 그러나 무엇보다 독일에서 모더니즘의 계보가 생성하는 데 가장 큰 기여를 한 곳은 탄하우저 갤러리입니다.

　　1909년 뮌헨 시내의 쇼핑 중심가에 거대한 유리 돔으로 오픈한 탄하우저 갤러리는 프랑스 모더니즘을 전시하는 외에 1909년 바실리 칸딘스키Vasilii Kandinskii, 1866~1944를 중심으로 한 뮌헨 신미술가협회Neue Künstlervereinigung München의 첫 전시를, 이어 1911년에는 청기사파Der Blaue Reiter의 첫 전시를 개최했습니다. 1912년에는 미래파 전시를 열었고 1913년에는 미국의 아모리쇼에 참여하고, 피카소의 개인전을 여는 등 모더니즘 미술을 소개하기 위해 활발한 활동을 벌였으며, 말년에는 구겐하임미술관에 자신의 피카소 컬렉션을 기증하기도 했습니다.

1914년 3월 2일, 파리의 드루오 경매에서 '곰의 가죽' 경매를 지켜본 당시 시인이자 미술평론가 기욤 아폴리네르Guillaume Apollinaire, 1880~1918와 앙드레 살몽André Salmon, 1881~1969 등의 평론가는 자신들이 하지 못한 일을 대신해서 아방가르드의 지위를 높여준 이 경매와 그 결과에 환호했습니다.[16] 이 경매는 미술품 투자의 성공사례로 기억되면서, 젊은 작가의 작품에 투자하면 예술적 평가가 상승한 후 작품가도 오를 수 있다는 인식을 심어주며 미술시장에 적지 않은 영향을 끼쳤습니다.

실제로 인상주의, 후기인상주의, 피카소, 마티스 등의 작품가는 이후 소더비, 크리스티 등의 경매에서 꾸준히 상승하면서 미술품이 훌륭한 자본의 증식수단이 될 수 있음을 웅변적으로 보여 주었습니다. 그리고 이런 시장의 확인을 통해 미술사에서 모더니즘의 계보가 확고하게 자리매김할 수 있었습니다. 자본주의 시대에 미술사에 남는 주요 작가는 비평가나 미술사가, 그리고 무엇보다 자본이 지배하는 시장이 함께 선별합니다.

그런데 이 경매는 거래된 아방가르드 미술가들이 체제의 아카데미를 거부한다는 점, 다수가 외국인이라는 점, 그리고 이 경매의 중심 작품이었던 「곡예사의 가족」의 최종 구매자가 독일인이었다는 점 등의 이유로 정치적으로 해석되었습니다. 그리고 그다음 해에 1차 세계대전이 발발하면서 미술이 투자 대상이라는 생각은 사라지고 실제로 정치적인 아방가르드 작가들이 나타났습니다.

모더니즘과 아방가르드

아방가르드라는 말은 원래 전근대적인 전투에서 대열의 맨 앞 열을

차지한 전위부대를 지칭하는 군사용어였습니다. 이 용어는 19세기 초부터 사회변화의 첨병이라는 의미로 관습적으로 사용되었습니다. 그리고 이런 의미에서 아카데미즘에 반발해서 등장한 인상주의자로부터 시작해서 모더니즘 미술 전반에 대해 이 용어가 사용되었습니다. 그러나 이런 첨병 내지 전위라는 일반적 의미를 넘어 미술사에서 특정적으로 사용되는 아방가르드라는 용어에 대한 정의는 1974년 페터 뷔르거Peter Bürger, 1936~2017의 『아방가르드의 이론』이라는 책을 통해서 이루어집니다.

그는 시민사회가 발달하면서 이윤추구를 위해 조직된 자본주의 사회 내에서 예술이 독립된 부분 체계로서 완전히 분화된 '예술을 위한 예술', 즉 유미주의에 이르면, 그때 비로소 모더니즘 예술은 인식 가능한 상태에 도달하고, 이 순간 아방가르드는 이윤추구의 자본주의 논리 체계와 단절된 상태에서 다시 현실과 관계를 맺고 사회를 재조직하고자 한다고 정의합니다.[17]

과거 예술은 주로 제의적인 기능을 수행했고, 르네상스 이후에도 직접적인 의례적 도구로 기능하지는 않았다 해도 여전히 성서의 가르침을 담거나 절대왕정의 위업을 과시하면서 종교적·정치적 용도를 지니고 있었습니다. 그런데 이후 주류 모더니즘의 발전과정은 예술이 이러한 사회적 기능과 단절되는 과정이었습니다.

인상주의는 기하학적 원근법에 따라 대상을 객관적으로 화면에 옮긴 아카데미즘에 반해서 주체의 시각에 비친 상의 재현을 추구했습니다. 후기인상주의의 쇠라는 그 시각상의 보다 과학적인 재현을 도모했고, 세잔은 양안兩眼 시각의 시간적 경과에 따른 상을 재현하고자 했으며, 고갱은 주체의 정신을, 그리고 고흐는 주체의 감정 상태를 화면에 옮기고자 했습니다.

카지미르 말레비치, 「검은 사각형」, 캔버스에 유채, 79.5×79.5cm, 1915, 트레챠코프미술관

이와 같이 모더니즘에서는 회화의 관심이 외부의 대상이 아니라 작가 주체로 향하면서 점차 형태가 변형되고 원래와 다른 색채가 사용되는 등 외부 세계와의 연계는 약해지는 대신 회화 자체의 아름다움에 보다 집중하게 됩니다. 1915년 피터르 몬드리안Pieter Mondriaan, 1872~1944의 「구성 10」에서는 캔버스 위에 검은색의 수직과 수평선만 남았습니다. 같은 해 카지미르 말레비치Kazimir Malevich, 1879~1935가 그린 「검은 사각형」에서는 검은색의 사각형만이 남았습니다.

이들의 추상회화는 회화의 기본적인 요소인 선과 색마저 수직, 수평 선과 모든 색의 합인 검은색으로 환원해 버렸습니다. 이 시점에서 외부 세계와 분화되어 회화 내적인 문제에 집중했던 모더니즘 회화는 마침내 화가 주체마저 사라지고 회화의 틀인 사각형의 캔버스로 해체되어 버리는 논리적 종착점에 도달했던 것입니다.

1차 세계대전이 발발하자 유럽 여러 국가의 젊은이들이 중립국 스위스로 몸을 피했습니다. 1916년 독일의 배우이자 작가인 후고 발Hugo Ball, 1886~1927은 아내인 시인 에미 헤닝스Emmy Hennings, 1885~1948와 함께 취리히로 건너가, 전위예술가와 시인들을 위한 공간인 카바레 볼테르를 열었습니다. 거기서 트리스탕 차라Tristan Tzara, 1896~1963, 마르셀 얀코Marcel Janco, 1895~1984, 장 아르프Jean Arp, 1886~1966, 리하르트 휠젠베크Richard Huelsenbeck, 1892~1974 등과 만나 부조리극, 소음이 섞인 음악이나 시, 퍼포먼스 등을 벌인 것이 다다의 시작입니다.

그러나 다다 이전에 사회개혁을 외치며 등장한 미래주의는 시각 이외의 다양한 감각에 대한 강조, 음성시 등 기존의 질서를 파괴하는 작업을 시작한 바 있었고, 마르셀 뒤샹Marcel Duchamp, 1887~1963은 그의 레디메이드 작업과 부조리한 작품들을 이미 시작하고 있었습니다.

다다는 미래주의의 뒤를 이어 몇 편의 시를 서로 다른 언어로 동시에 낭송해서 시의 의사소통 기능을 공격하는 '동시 시simultaneous poems'를 낭독하거나 이미 모든 의미가 저속하게 타락한 언어를 음성으로 환원해 언어를 파괴하는 '음성시'를 낭독하기도 했습니다.

이 젊은이들은 모두 전쟁이라는 범죄를 저지른 당시 부르주아 사회의 가치와 문화, 즉 기존 예술의 관행 일체를 전면적으로 거부하고자 했고, 그것은 곧 이성에 대한 비판으로서 부조리의 표현이었습니다. 전쟁으로 인

해 데카르트 이후 인간의 이성과 과학에 대한 무한한 신뢰를 바탕으로 확립된 근대사유에 대한 회의와 비판의 움직임이 서구 지식인들 사이에서 나타났고, 이런 동시대의 사유는 아방가르드 운동의 밑거름이 되었습니다.

모더니즘 자체가 근대의 기하학적인 원근법적 시각체계에 대한 부인이었던 것에 더해서, 이제 모더니즘을 비판한 아방가르드는 서구 근대의 인간이성에 대한 더욱 근본적인 부정이었던 것입니다. 예술 외부의 합목적적인 세계와 단절되어 예술 자체의 미만을 추구한 모더니즘을 공격하면서 아방가르드는 더 이상 아름다움을 예술의 핵심 가치로 추구하지 않습니다. 그리고 이 미적 가치와의 단절은 오늘날의 다양한 현대미술을 이해하는 데 필수적입니다.

전쟁의 혼란기에 등장한 다다가 기본적으로 무정부주의적이고 지역별로 분산되었던 것과 달리 1924년 다다와의 분리선언을 하면서 등장한 초현실주의는 앙드레 브르통André Breton, 1896~1966이라는 강력한 지도자를 중심으로 시민사회의 이성적 합리성 일반에 대한 다다의 거부를 일관된 운동으로 이어나갔습니다. 다다가 의미와 의사소통을 거부하는 부정에 머문 것과 달리 초현실주의는 우연의 객관성을 믿었고, 그런 이유로 그들은 '객관적 우연'이라는 방법을 중시했습니다.

브르통은 1919년에 자동기술법automatism을 시작했고, 그는 막스 에른스트Max Ernst, 1891~1976의 전시 서문에 이것을 '사고의 사진'이라고 쓴 바 있습니다. 과정에 주관이 개입하지 않아서 사진의 객관성을 드러내는 방식이라고 본 것입니다. 초현실주의에서 자동기술법이나, 무관한 오브제의 병치, 그리고 사진의 사용 등은 모두 이런 맥락에서 이해할 수 있습니다. 이들은 하나같이 모더니즘에서 강조한 작가 주체를 배제하면서 동시에 원근법과 같은 기하학적 객관성도 배제한 채, 개념화할 수 없는 세계와

사물 그 자체에 다가가고자 했습니다.

그런데 뷔르거는 모더니즘에 대한 안티테제로 등장한 아방가르드는 단순히 과거의 개별적인 예술적 처리수법을 거부하는 것이 아니라 그 예술 전체를 거부하며, 시민사회에서 형성되어 온 예술제도 자체에 반기를 든다고 보았습니다.[18] 그는 개별 예술작품의 수용이 작품과 수용자 외에 예술이 시민사회에서 차지하는 위치라는 이미 주어져 있는 제도적 틀 속에서 이루어진다고 보았던 허버트 마르쿠제Herbert Marcuse, 1898~1979의 사유를 차용해 예술제도라는 개념을 새롭게 정의했습니다.

시민사회의 예술제도는 앞에서 보았던 화상과 시장, 미술가와 미술관, 비평가, 컬렉터의 네트워크로 이루어져 있습니다. 그런데 뷔르거는 이 시민사회의 예술제도가 과거 예술품이 종교의례의 제의적 가치를 지닌 것처럼 오늘날에도 종교를 대신하는 의례적 가치를 갖게 한다고 정의합니다.

즉 모더니즘 예술작품은 사회와 분화됨으로써 기존의 사회적 기능에서 자율적이 되었고, 그래서 새로이 재활용이 가능한 상태가 되어서 시장에 의해 물신화가 이루어졌다고 봅니다.[19] 말하자면 아방가르드의 비판보다 자본주의의 재활용이 더 빨랐는데, 그래서 뷔르거는 아방가르드는 이에 대한 해독제로서 기능해야 할 뿐 아니라 한발 더 나아가, 자본주의사회를 새롭게 재조직해야 한다고 주장합니다.

아방가르드의 전개와 의의

뷔르거는 아방가르드 미술을 다다와 초기 초현실주의, 그리고 러시아 구축주의에 한정하고, 여기에 미래파와 초기 독일표현주의, 그리고 큐

비즘을 제한적으로 포함할 수 있다고 보았습니다.[20] 시기적으로 가장 앞서고 여타 아방가르드에 다각적인 영향을 끼친 아방가르드의 원조는 당시 상대적으로 산업화가 뒤진 이탈리아에서 예술의 사회적 역할을 명시적으로 주창한 미래주의입니다.

1909년 파리의 『피가로』지에 발표한 미래주의 선언문에서 필리포 토마소 마리네티Filippo Tommaso Marinetti, 1876~1944는 로마시대의 유물에 둘러싸여 전통에 억눌린 분위기를 일소하기 위해 과거의 도서관, 박물관, 아카데미, 도시의 파괴를 요구하며 혁명, 전쟁, 속도, 기계기술의 역동성을 찬양했습니다.

미래파는 1912년 러시아 미래주의의 형성을 촉발했고, 문학과 언어학에서 러시아 형식주의와 미술에서 러시아 구축주의의 등장에 영향을 끼쳤습니다. 다다의 음성시音聲詩나 부조리극은 1914년 마리네티가 발표한 「장툼툼」과 같은 음성시나 루이지 루솔로Luigi Russolo, 1885~1947가 기계, 호루라기, 대포 등 일상의 다양한 소음으로 작곡한 소음음악 등에 영향을 받았으며, 다다와 영국 소용돌이파Vorticism에서 기계 이미지를 사용하는 것은 미래파의 기계에 대한 예찬과 연결됩니다. 무엇보다 미래파의 혁명, 전쟁에 대한 예찬은 파시즘과 직접 연결되면서 아방가르드가 원하는 것과는 전혀 다른 방향이었지만, 예술의 사회적 영향력을 보여 주었습니다.

그런데 우리가 앞에서 본 것처럼 시장의 힘으로 움직이는 모더니즘은 마치 유행이 항상 새롭게 갱신되듯이 새로운 사조의 출현을 통해 전개되어서 단지 새롭기만 한 전위는 아방가르드일 수 없습니다. 뷔르거는 유기적 작품과 비유기적 작품을 구분하고, 작품의 각 부분들을 작품 전체의 지배에 종속되지 않도록 함으로써 의미를 개방하는 몽타주와 같은 비유기적인 작품을 아방가르드의 특징으로 보았습니다.

루이지 루솔로, 최초의 소음악기, 1913
루솔로는 소음을 내는 악기를 만들고, 생활의 소음을 음악에 도입해서 1940년대의 구체음악이나 존 케이지의 「4분 33초」에 영향을 주었다.

　　고전적인 유기적 작품에서 수용자는 부분은 전체로부터, 그리고 전체는 부분으로부터 이해하는 해석학적 순환과정을 따라서 작가 주체에 의해 만들어진 통일된 서사를 파악합니다. 그런데 회화적 콜라주는 현실의 파편들이 작품에 삽입되면서 그런 유기적인 통일성이 파괴됨으로써 수용자가 의미 이해에 도달하지 못하고 충격을 받게 됩니다. 이는 필연적으로 수용자가 그 개개의 파편을 살펴보고 스스로 사고하는 과정을 유발합니다. 이런 이유로 큐비즘의 콜라주는 화면 전체의 미적 구성을 고려한다는 한계에도 불구하고 몽타주의 원형으로서 아방가르드로 분류됩니다.[21]

　　게다가 피카소가 종이 면을 이어 붙이고 철사를 달아서 만든 3차원 조각 작품 「기타」는 러시아 구축주의에 직접적인 영향을 주었습니다. 1914년 블라디미르 타틀린Vladimir Tatlin, 1885~1953은 피카소의 「기타」(1912)의 영향을 받아 「재료의 선택」이라는 작품을 발표했습니다. 그의 작

품에는 철·유리·나무 등이 사용되었는데, 작가의 의도가 아니라 각 재료가 가진 속성에 따라 작품의 구조가 결정되는 유물론적 사고를 따르고 있습니다. 그의 이런 유물론적 방법론은 1917년 러시아 공산혁명 이후 작가의 자의적인 '구성'이 아니라 물질의 속성과 과학적 원리에 의거하는 '구축construction'을 예술 원리로 하는 구축주의를 낳게 됩니다.

구축(건축)이라는 단어는 강한 철재는 무게를 떠받치는 기둥에, 유리는 밖을 내다보는 창으로, 쌓기 쉽고 단단한 돌은 벽에, 마감은 나무로 등 건축에 있어서 재료의 사용이 그 재료의 물성과 더불어 과학적 원리를 따르는 것과 같다는 취지에서 정해진 것입니다. 대상에 주목했던 이들의 작업은 이후 미니멀리즘과 아르테 포베라Arte Povera, 모노하物派 등에 영향을 주었고, 심지어 오늘날 사물에 대한 관심에도 선례가 되었습니다.

아방가르드는 부르주아 사회의 예술제도 전반을 부정했지만 막상 자신들의 작업을 물리적으로 지원해 줄 제도를 새롭게 마련한 것은 혁명에 성공한 러시아에서의 국가지원뿐이었으며, 이 점에서 러시아 아방가르드의 행보는 주목할 필요가 있습니다. 타틀린의 유물론적 구축작업이 혁명 전에 제작되었지만, 러시아 구축주의가 사회를 재조직하기 시작한 것은 혁명 이후의 일이었습니다. 러시아 미술가들은 자의적이고 불필요한 과잉과 낭비를 수반하는 부르주아 향락주의 미술에 반하는 과학적 방식과 조직화에 근거를 둔 구축주의를 정의했습니다.[22]

그리고 알렉산더 로드첸코Alexander Rodchenco, 1891~1956는 빨강·파랑·노랑의 모노크롬 회화 세 점을 전시하고, "나는 회화를 그것의 논리적 귀결로 환원시켜서 세 개의 캔버스로 전시했다"면서 회화의 종말을 선언했습니다.[23] 구축주의자들은 예술과 생산의 다리 역할을 끝내고 곧 생산에 투입되었지만, 막상 생산현장에서 그들은 환영받지 못했습니다. 그들의

블라디미르 타틀린, 「재료의 선택」, 철·스투코·유리·아스팔트, 크기 미상, 1914

예술이 유용해야 한다면, 그들의 기여는 혁명을 선전하는 영역에서 나왔습니다.

결국 러시아 아방가르드는 예술을 사회주의 리얼리즘이란 단일한 재현적 양식에 국한한 채 정치적 선전도구로 활용한 사회주의 리얼리즘으로 귀결되었습니다. 이처럼 러시아 아방가르드는 그 시작은 혁명과 함께 사회를 재조직하는 것이었으나 결말은 정치선전의 도구로 전락했습니다.

뷔르거가 아방가르드의 방법론으로서 가능성을 보았던 몽타주기법

은 특히 베를린 다다에서 '포토몽타주Photomontage' 기법으로 구현되어 사회비판을 실행했습니다. 그러나 파시즘의 가속화에 따라 이들의 작업도 보다 정치화되면서, 즉각적인 메시지의 전달이 가능하도록 제목을 크게 달거나, 중심 이미지를 크게 키우면서 파편의 병치라는 몽타주 형식이 갖는 정치적 의미는 퇴색되었습니다. 공교롭게도 미래파와 구축주의, 그리고 베를린 다다까지 정치적 미술의 종착지는 하나같이 정치적 목적에 복무하는 선전도구였습니다.

뷔르거는 이 시기의 아방가르드를 역사적 아방가르드라고 부르면서 이들은 결과적으로 예술제도에 편입됨으로써 실생활을 혁신하겠다는 목표에는 미치지 못했지만 적어도 그 운동의 의도만큼은 보존하고 있다고 말한 바 있습니다.[24] 그런데 정치적 미술이 정치적 도구로 전락하지 않고 정치적일 수 있는 방법, 그것은 여전히 풀리지 않는 숙제로 남아 있습니다.

한편 1917년 뒤샹은 대량생산된 남성용 변기에 차명으로 사인을 하고 「샘」이라는 명제로 전시회에 출품했습니다. 부르주아 사회에서 예술의 상품화에 대해서 그는 거꾸로 아예 상품을 갖다 놓고는 예술이라고 주장한 것이면서, 동시에 모든 사물을 기능화시킨 현대사회에 사물을 그 일상적 맥락에서 떼어내 있는 사물 자체를 바라보도록 한 것이기도 했습니다.

1912년 그는 항공우주박물관에서 비행기의 프로펠러를 보고 이보다 더 아름다운 것을 만들 수 없다며 동행했던 콩스탕탱 브랑쿠시Constantin Brâncuși, 1876~1957에게 "회화는 이제 망했다"라고 말한 바 있습니다.[25] 1920년대 이후 미국에서는 소비사회가 도래하면서 이미 이런 상품의 이미지들이 넘쳐나기 시작하지만, 이 시기에 벌써 고가의 상품을 장식한 디자인은 예술품 못지않게 미적이었습니다. 그는 상품에 있어서 아름다움이란 단지 유행에 의해 갱신되는 상대적 가치일 뿐임을 간파해서 그의 작

품은 유행을 탈 아무런 디자인이랄 게 없는, 단지 기능만을 구현한 사물을 레디메이드로 가져왔습니다.

게다가 그는 작가가 그리지도 만들지도 않고 이미 만들어진 산업생산물을 단지 작품이라고 선택하는 것만으로 예술이 될 수 있다는 것을 보여 주었고, 따라서 예술을 정의하는 것이 미술관에서의 전시와 같은 예술제도라는 사실을 명백히 드러냈습니다.

모더니즘이 도래하면서 '무엇을 그리느냐'에서 '어떻게 그리느냐'로 작가들의 관심이 이동했다면, 뒤샹의 이 과격한 행위는 '어떻게'에 몰두한 작가들의 방법론적 고민을 '미술이란 무엇인가'라는 보다 근원적인 물음으로 다시 돌려놓았습니다. 이를 통해 예술의 매체와 장르의 경계를 넘어 예술을 새롭게 정의해 나가는 현대미술의 장을 열었습니다. 그래서 역사적 아방가르드의 실패 이후에 아방가르드 예술작품에 대해서 뷔르거는 다음과 같이 말합니다.

> 이제 예술과 현실의 관계는 변화했다. 현실이 구체적이고 다양한 모습으로 작품 속에 침투했을 뿐만 아니라 작품 자체도 더 이상 현실에 대해 폐쇄되어 있지 않게 되었다. 물론 작품이 미치는 정치적 영향은 시민사회에서 예나 지금이나 실생활로부터 유리된 영역을 이루고 있는 예술제도에 의해 그 한계가 설정되어 있다.[26]

역사적 아방가르드가 예술제도에 편입되면서, 예술은 더 이상 현실과 단절되어 있지 않습니다. 뿐만 아니라 회화와 조각이라는 예술의 전통적인 매체의 한계와 예술 장르 간의 경계도 허물어졌습니다. 이제 아방가르드 예술이란 직접 실생활을 혁신하기를 목표로 하지 않고, 뷔르거가 말

한 대로 운동의 의도를 보유한 채 현실과 긴장관계를 유지하는 것, 즉 유기적이고 총체적인 현실에 구멍을 내면서 현실에 정치적 각성을 주입하는 과제를 부여받고 있습니다. 아마도 그것은 아방가르드가 예술의 자기부정에 이르지 않고 예술로서 수행할 수 있고 수행해야 할 사회적 기능일 것입니다.

미술과 산업생산

예술이 실생활에 도움을 주는 사회적인 기능은 중세 길드에서처럼, 건축·가구·금은세공 등의 실제 삶 속에 적용하는 것입니다. 중세시대에 예술은 벤야민의 말처럼 제의적 기능을 지니고 있었지만, 당시의 성모상이나 성화는 예배의 대상 이전에 교회라는 건축물의 건축과 가구, 장식의 일부로서 제작되었습니다. 그리고 왕실 소속의 일부 작가가 아카데미에 편입된 이후에도 여전히 다수의 작가들은 기존 길드에 소속된 채로 국가의 산업경쟁력을 제고하기 위한 사회적 기능을 지속적으로 수행하고 있었습니다.

프랑스에서 아카데미를 총괄했던 르브룅은 1662년 '르브룅 매뉴팩처'라는 공장을 정비해서 국가의 모든 예술 및 공예품 생산도 함께 총괄하고 있었습니다. 중상주의 시대에 예술은 국가의 이익을 위해 봉사할 필요가 있었고, 콜베르는 이를 통해서 수출용 예술품과 왕의 대외 선물용 예술품을 제작하도록 했습니다. 18세기에 들어 서구 각국의 미술 아카데미는 사실상 직조공, 가구공, 견직공, 모직공, 청동주조공과 금은세공사, 도공과 유리공 등의 각종 기능직공에 대한 소묘 교육을 함께 실시하고 있었습

파리 시내에 있는
파리 아르데코 외관

니다.

오늘날 에콜 데 보자르와 함께 프랑스의 양대 명문 예술대학인 파리 아르데코는 1767년에 직인에 대한 소묘 교육을 담당하기 위해 국립장식미술학교École nationale supérieure des arts décoratifs, ENSAD로 설립되었습니다. 그리고 19세기가 되면, 다른 나라에서도 미술 아카데미와 공예학교, 공업학교 등의 분화가 나타납니다.

아방가르드가 예술과 삶의 통합을 도모하고자 했다면, 따라서 가장 쉬운 방법은 길드로 돌아가는 것입니다. 실제로 프랑스에서 인상주의가 등장한 시점에 영국에서는 르네상스 이전으로 돌아가자는 라파엘 전파가 등장했습니다. 그리고 산업생산으로 만들어진 물품이 조악하고 추한 것에 반발하여 과거 중세의 수공업적 공예로 돌아가자는 운동이 러스킨과 윌리엄 모리스William Morris, 1834~96 등을 중심으로 일어났습니다.

민중을 위해서 작업하고 예술을 통해 사회를 구원하고자 했던 모리

스는 1861년 '모리스 마셜 앤드 포크너'라는 회사를 설립해서 수작업으로 태피스트리 직물, 가구, 금속제품, 스테인드글라스 등을 만들어서 판매했습니다. 사회와 분화의 길을 걸었던 모더니즘과 달리 이들이 촉발한 아트 앤 크래프트Art and Craft 운동은 다시금 수공업과 분화되지 않은 길드 시절의 예술로 돌아가고자 했습니다. 실제로 1888년 설립된 수공예 길드 학교Guild and school of Handicraft는 중세와 똑같은 생활공동체를 시도했다고 합니다.

아트 앤 크래프트 운동은 프랑스와 벨기에에서 아르누보Art Nouveau 의 등장을, 그리고 독일에서는 1907년 독일공작연맹Deutscher Werkbund의 등장을 유발했습니다.[27] 독일공작연맹의 설립목적은 미술, 공업, 수공예가 협력해 더 나은 공업제품을 생산해서 국가의 산업경쟁력을 높이는 것이었습니다. 그리고 그 연장선상에서 1919년 미술학교와 공예학교를 통합한 바우하우스가 설립되어 나치에 의해 1933년 폐교될 때까지 운영되었습니다. 당시 라이로넬 파이닝어Lyonel Feininger, 1871~1956, 칸딘스키, 파울 클레Paul Klee, 1879~1940와 같은 모더니즘 작가들이 교수진에 포함되어 있었고 요제프 알버스Josef Albers, 1888~1976는 학생으로 입학해서 교수진에 합류하기도 했습니다.

1920년대에는 러시아의 예술가들도 노동자로 생산현장에 투입되어 기능적이고 실용적인 임무를 맡았습니다. 로드첸코가 1925년 파리 〈아르 데코전〉의 러시아 전시관에서 선보인 「노동자 클럽Workers' Club」과 엘 리시츠키El Lissitzky, 1890~1941의 선전 포스터 「붉은 쐐기로 백군을 강타하라」 (1923) 등은 그 대표적인 사례입니다. 특히 리시츠키는 독일 등 유럽을 자주 오가며 주요 전시회에 참여하고, 바우하우스에서 강연을 하고, 『메르츠Merz』지의 편집을 맡는 등 당시 러시아 구축주의와 바우하우스, 데 스

알렉산더 로드첸코, 「노동자 클럽」, 파리 〈아르데코전〉, 1925
사회주의 국가 러시아의 전시장으로 꾸며진 이 공간은 노동자들이 휴식시간에 신문이나 책을 읽고
체스게임을 하는 등 쾌적하게 쉴 수 있는 환경을 조성하고 있다.

틸de still, 다다이즘dadaism은 서로 긴밀하게 교류하고 있었습니다. 이들의
공통점은 예술을 다시 생활에 필요한 건축이나 제품, 글자, 포스터 등의 기
능적인 디자인 작업에 종사케 하여 예술에 사회적 기능을 부여한 것이었
습니다.

　　바우하우스는 자본주의의 산업논리에 의한 것이었지만 효율적이고
기능적인 건축이나 가구 디자인은 많은 이에게 주택을 제공하고, 대다수
사람들의 생활에 편리함을 제공하고자 해서 현대 산업디자인에 지대한 기
여를 했습니다. 그러나 프랑크푸르트 학파의 문화이론가인 테오도어 아도
르노Theodor Adorno, 1903~69는 예술이 산업에 동원되어 삶과 통합되는 것은
결과적으로 그 상품을 생산하는 자본에 의한 잘못된 통합이라고 간주합
니다. 그는 문화산업으로 인한 소비의 조장이 대중에 대한 정치, 사회적 통
제를 강화하고 더욱이 자본주의 체제의 현상유지를 대중의 의식에 내면화
하여 현 체제에 순응하게 한다고 보았습니다.

바우하우스는 러시아 아방가르드와 독일의 하노버 다다, 데 스틸 등과 교류하며 삶과 실생활의 디자인이라는 영역을 개척했고, 사실상 삶과 예술을 통합하려는 아방가르드의 이상은 이들의 노력에 의해서 최고의 성과를 냈습니다. 그 이후 러시아 아방가르드는 정치의 도구로 전락해서 사회주의 리얼리즘으로 대체되었고, 다다는 파리에서 초현실주의가 분리선언을 한 뒤로 세력이 약해진 가운데, 독일에서는 나치에 의해 금지되었습니다. 그리고 나치는 정치의 심미화를 위해 미술을 도구화했습니다.

유일하게 초현실주의는 뒤샹 등 다다 출신 작가를 일부 흡수해서 예술제도 안에 정착하면서 2차 세계대전 이후까지 활발하게 활동했으나 이미 아방가르드로서의 성격은 상실한 상태였습니다.

뒤샹의 자문하에 페기 구겐하임 Peggy Guggenheim, 1898~1979은 피카소와 칸딘스키, 몬드리안 등 모더니즘의 주요 작가들의 작품을 고루 수집했습니다. 특히 에른스트, 후안 미로 Joan Miro, 1893~1983, 이브 탕기 Yves Tanguy, 1900~55, 만 레이 Man Ray, 1890~1976, 르네 마그리트 René Magritté, 1898~1967, 살바도르 달리 Salvador Dalí, 1904~89 등 초현실주의 작가들의 작품을 대거 수집했습니다.[28]

2차 세계대전의 발발로 미국으로 이주한 그녀는 1942년 뉴욕에서 금세기 미술화랑 Art of This Century Gallery을 열고 파리에서 망명한 주요 작가들을 소개했습니다. 구겐하임을 통해서 초현실주의 작가가 대거 미국으로 이주하면서 당시 미국 작가들에게 큰 영향을 끼쳤고, 이들을 통해서 유럽 미술의 적통을 넘겨받은 추상표현주의의 출현으로 미국은 전후 미술의 주도권을 파리에서 뉴욕으로 가져올 수 있었습니다.

내 이름은 빨강

우리 세계의 그림은 의미가 형식보다 우선하기 때문이라네. …… 유럽인과 베네치아인 화가들을 모방해 그림을 그리기 시작하면, 의미의 세계가 끝나고 형식의 세계가 시작될 걸세.❶

오스만튀르크제국(1299~1922)의 세밀화가 이야기를 다룬 오르한 파묵Orhan Pamuk, 1952~ 의 소설 『내 이름은 빨강Benim Adım Kırmızı』에는 당시 르네상스 원근법을 사용해서 대상을 실제처럼 모사하던 베네치아 회화를 비롯한 유럽의 그림을 모방하거나 화가가 자신의 개성적인 표현을 하고 심지어 그림에 서명을 남기는 행위 등을 모두 금기시하는 내용이 나옵니다. 이슬람교에서는 우상숭배를 금하는 율법으로 인해서 그림 자체를 높게 평가하지 않았고, 그나마 대상을 실제와 동일하게 묘사하는 그림을 좋은 그림이라고 생각하지도 않았습니다. 회화에서 추구하는 가치가 서구와 전혀 달랐던 것입니다.

이런 사정은 우리도 다르지 않아서 처음 서구 미술이 전해졌을 때, 우리는 그 그림이 실제와 닮았다고 생각했지만 우리도 그런 식으로 그림

「후메이와 후마윤 공주와의 꿈속 데이트」 세밀화, 아프가니스탄 헤라트, 1430년경, 파리장식미술관

을 그려야 한다고 생각하지는 않았습니다. 북경의 천주당에서 서양인의 성화를 본 연암燕巖 박지원朴趾源, 1737~1805은 그 사실성에 "번개처럼 번쩍이면서 내 눈을 뽑는 듯한 무엇이 있다"라고 놀라워하며 그림의 내용을 상세히 기술하고 있는데, 그럼에도 불구하고 그림은 다음과 같이 외면이 아니라 뜻을 그리는 것이라고 적고 있습니다.❷

> 무릇 그림을 그리는 자가 거죽만 그리고 속을 그릴 수가 없음은 자연의 세勢이다. 대체로 물건이란 불거지고 오목하고, 크고 작고, 멀고 가까운 그 세가 있음에도 불구하고, 그림에 능한 자는 붓대를 대강 몇 차례 놀려 산에는 주름이 없기도 하고, 물에는 파도가 없기도 하고, 나무에는 가지가 없기도 하니, 이것이 소위 뜻을 그린다는 법이다.

강세황, 「송도전경」, 종이에 수묵담채, 32.8×53.4cm, 국립중앙박물관

1757년경에 그린 표암^{豹菴} 강세황^{姜世晃, 1713~91}의 「송도기행첩」에서는 어렵지 않게 음영법과 원근법을 확인할 수 있습니다. 다산^{茶山} 정약용^{丁若鏞, 1762~1836}은 「칠실관화설^{漆室觀畫設}」이라는 글에서 카메라 옵스큐라의 원리를 자세히 설명하고 있고, 실제로 이를 직접 만들어서 그림을 그린 기록도 있어서 서양화의 영향은 확실히 존재했습니다.❸ 그러나 그 영향으로 우리의 전통적인 화법을 완전히 바꾸지는 않았습니다. 우리도 서양처럼 나름의 원근법을 사용하고 있었고, 그 원근법은 우리가 생각하는 회화의 용도와 정확하게 부합해서 바꿀 이유가 전혀 없었습니다.

서양에서 회화는 플라톤 이래로, 그리고 르네상스 이후로 대상을 모사하는 것이었으나, 동아시아에서 회화는 와유^{臥遊}의 수단이었습니다. 그것은 직접 산수를 유람하기가 어려울 때, 방에 누워서 그림을 보면서 산수

안중식, 「풍림정거도」, 비단에 색, 164.4×
70.4cm, 1901, 삼성미술관 리움

를 유람하는 경험을 대리 체험하는 도구입니다. 그래서 서양의 원근법은
관람자가 화면 바깥의 한 점에서 화면 속의 공간을 바라보는 반면, 동아시
아의 그림에서는 관람자가 그림 속의 인물을 아바타 삼아서 그려진 산수
속을 유람합니다.

전통적 산수화는 이와 같이 산을 유람하며 보게 되는 다음 세 가지 시점을 모두 갖춘 '삼원법三遠法'이라는 원근법을 사용했습니다. 이는 각각 산을 멀리서 바라보는 모습인 평원平遠, 그리고 산 아래 도달해서 산 위를 올려보는 고원高遠, 그리고 마지막으로 산 위에 올라가서 산 아래를 멀리 내려다보며 조망하는 심원深遠입니다. 게다가 이렇게 그려진 풍경은 실제 풍경이라기보다는 실경을 바라보며 작가의 마음속에서 일어난 정취를 담은 사의화寫意畵로 그려져서 실제를 그대로 옮기는 서양화와는 추구하는 바가 전혀 달랐습니다.

이 사의화의 의미를 이해하기 위해서 이제 조선 말기의 화가 심전心田 안중식安中植, 1861~1919이 그린 「풍림정거도楓林停車圖」를 한번 보겠습니다. 이 그림을 제대로 보기 위해서는 먼저 두보杜甫의 시 「산행山行」 중 다음 문장을 알아야 합니다. "정거좌애풍림만, 상엽홍어이월화停車坐愛楓林晚, 霜葉紅於二月花." 이 글은 "수레를 세워 늦단풍 숲을 즐기니, 서리 맞은 잎이 동백꽃보다 더 붉구나"라는 의미입니다. 화면 우측 상단에 '풍림정거'라는 글귀는 바로 이 두보의 시를 염두에 두고 그린 것임을 뜻합니다.

따라서 이 그림은 실제 풍경을 그린 것이라기보다 두보의 시에서 느껴지는 그 풍취를 그림으로 옮긴 것입니다. 이 그림은 두보의 시를 모르는 이는 제대로 감상할 수 없으며, 그런 이유로 옛 한시가 몸에 배어서 생활화되어 있지 않은 우리는 이 그림을 온전히 즐길 수 없습니다.

이번에는 조선의 건국공신 삼봉三峯 정도전鄭道傳, 1342~98의 "김 거사가 살고 있는 시골집을 찾아가다"라는 뜻의 칠언절구 시 「방김거사야거訪金居士野居」를 함께 읽어보겠습니다. "추운막막사산공秋雲漠漠四山空 낙엽무성만지홍落葉無聲滿地紅 입마계교문귀로立馬溪橋問歸路 부지신재화도중不知身在畵圖中." 글의 의미는 다음과 같습니다. "가을 구름 어둑하고 온 산은 텅 비었

는데 낙엽은 소리 없이 온 땅을 붉게 물들이네. 시냇가에 말 세우고 돌아가는 길 물으니, 내 몸이 그림 속인지도 모르겠구나(『삼봉집三峯集』 권2)." 여기서 정도전은 수레 대신 말을 세우고, 붉은 단풍잎을 동백꽃에 비유하는 대신 온 땅을 붉게 물들인다고 바꾸어 두보의 시를 응용하고 있습니다.

그 시절 문인들은 단풍이 물든 풍경에서 두보의 이 시를 떠올렸을 것이고, 따라서 그가 보는 풍경은 마음속에 각인된 두보 시의 정취가 투사된 모습이었을 것입니다. 그래서 이 시를 읊던 정도전은 그 자리에서 마치 두보의 시 속 모습이 그려진 그림 속에 있는 듯이 느낀 것입니다. 이처럼 조선의 문인들에게 시는 그림과 같았고, 그림 역시 시와 같았습니다.

우리는 흔히 산수화를 서양의 풍경화와 동일한 소재를 취한다는 이유로 동일한 장르의 그림이라고 생각합니다. 그러나 우리 그림에는 풍경을 한 시점에서 바라보는 주체와 저 멀리 떨어져 있는 대상으로서의 풍경이란 존재하지 않습니다. 서구 근대의 원근법적 시점은 나와 떨어진 타자로서의 객체를 만들어냈을 뿐 아니라 이 대상을 한 시점에서 바라보는 통일된 주체를 만들어내는 장치이기도 했습니다. 그래서 일본의 사상가 가라타니 고진柄谷行人, 1941~ 은 서구 근대의 도입과 더불어 일본의 회화와 문학에 내면성이나 자아라는 관점, 대상의 사실적 묘사라는 관점이 역사적으로 출현했다고 보았습니다.[4]

우리는 서양의 힘에 의해 나라를 빼앗긴 후 부국강병을 위해 서구를 배웠고, 그래서 이제는 이전의 우리 산수에서 나타나는 나의 심상과 대상의 정취가 일치하는 상태를 더 이상 상상하지 못합니다. 파묵의 책에서 빨강은 말합니다. "나를 보지 않은 사람은 나를 부인하겠지만 나는 어디에나 존재한다"라고. 분명한 것은 나 이외의 것을 대상화하는 관점에서는 빨강이 들려주는 이야기를 결코 들을 수 없습니다.

앤디 워홀은 왜 비싼가?

: 소비사회와 포스트모더니즘

ART CAPITALISM

4장

1차 세계대전이 끝나고 1920년대가 되면 미국에서는 플래퍼flapper, 일본에서는 '모던걸'이라고 불리던 소비하는 여성이 등장합니다. 화장을 하고 멋진 옷을 차려입고서 담배와 술, 그리고 댄스를 즐기는 여성, 게다가 당시로서는 보기 드물게 자동차를 운전하는 자유분방한 현대 여성은 소비사회의 도래를 상징합니다. 1920년대 미국에서는 신문, 잡지의 전국적 유통망이 발달했고 1927년에는 전국 네트워크의 방송국인 NBC가 설립되어서 이들 대중매체는 연일 상업광고를 쏟아냈습니다. 미국은 이때 이미 소비문화가 확산되어 있었습니다.[1]

돈이면 무엇이든 살 수 있고, 그래서 돈에 목숨 거는 당시의 황금만능주의적 세태를 1926년 프랜시스 스콧 피츠제럴드Francis Scott Fitzgerald, 1896~1940는 소설 『위대한 개츠비』에서 생생하게 그리고 있습니다. 그 후 세계 대공황과 2차 세계대전으로 인한 공백기를 지나서 전후 서구사회는 본격적인 소비사회에 진입하게 됩니다. 그리고 중산층의 꿈이 영글던 전후 자본주의의 전성기를 살던 워홀은 소비사회라는 전혀 새로운 단계에 도달한 자본주의의 모습을 자신의 작품에 정확하게 담아냈습니다.

1920년대에 소비하는 진보적인 여성을 지칭하는 플래퍼의 전형적인 패션

후기자본주의와 소비사회의 도래

대공황으로 촉발된 경제난은 1930년대 내내 지속되었고, 사실상 2차 세계대전으로 전쟁 물자에 대한 수요가 크게 일어나면서 비로소 복구되었습니다. 고전경제학은 "시장은 보이지 않는 손에 의해서 문제가 생기면 자체적으로 해답을 찾는다"라는 입장이었고, 공급과잉에 의한 공황이 주기적으로 반복되고 있음에도 "공급은 스스로의 수요를 창출한다"라는 믿음이 확고했습니다.[2] 그러나 영국의 경제학자 존 메이너드 케인스John Maynard Keynes, 1883~1946는 공급과잉에 대처하기 위해서 정부가 개입해서

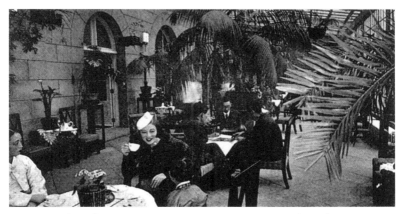

한국의 대표적 '모던걸'이었던 무용가 최승희가 1930년대 조선호텔 양식당 '팜코트'에서 차를 마시고 있다.

심지어 빈 병을 땅에다 파묻고 정부가 인력을 고용해 빈 병을 다시 파내는 식으로라도 인위적으로 수요를 창출해야 한다고 주장했습니다.

10년 넘게 계속되는 불황에 실업자가 양산되고 임금이 삭감되는 등 사회적 불만이 비등해지고, 정부지출에 의한 뉴딜정책이 어느 정도 성과를 거두면서 그의 주장은 미국을 시작으로 전 세계적으로 받아들여졌습니다. 마르크스는 자본주의가 결국 공산주의 혁명으로 전복될 일시적인 체제라고 보았지만, 정부의 적극적인 개입이라는 그가 전혀 예상하지 못했던 수정이 가해졌고, 이후 1970년대 말까지 수정자본주의적인 정부의 개입정책은 지속되었습니다.

1954년 역사가 데이비드 포터David M. Porter가 미국인을 다시 '풍요로운 국민People of Plenty'이라고 부를 만큼 미국 경제는 회복되었습니다. 경제성장의 결실이 정부개입에 의한 부와 소득의 재분배를 통해서 대다수 국민에 고루 분배되면서 이 시기의 미국은 중산층의 삶이 상당히 보편화된

자본주의의 전성시대였습니다. 두터운 중산층의 존재와 새롭게 도입된 소비자 신용에 힘입어 값비싼 소비재들이 팔려나갔고, 1957년에는 거의 전체 가구 수와 맞먹는 4,000만 대의 텔레비전이 보급되었습니다.

특히 TV방송 초기에는 광고주가 프로그램을 직접 결정하고 제작까지 관여하면서 전 국민을 광고 화면으로 끌어들였고, 바야흐로 어디서나 볼거리들이 넘쳐나는 이미지의 사회가 도래했습니다. 그리고 이런 미국의 소비문화는 1950년대를 지나며 유럽으로 확산되어서 전 세계 경제는 필요해서가 아니라 단지 편리함과 즐거움을 위해서 소비하는 소비사회로 진입하게 됩니다.

이처럼 나라에 따라서 이르면 1920년대, 늦어도 1960년대가 되면 서구에서는 자본주의에 구조적 변화가 나타납니다. 에르네스트 만델Ernest Mandel, 1923~95은 1972년 그의 저술『후기자본주의*Late Capitalism*』에서 후기 자본주의 사회를 자본 진화의 세 번째 단계이자 선행한 어떤 단계보다 자본주의가 더 순수해진 단계로 정의했습니다. 산업화의 대상영역이었던 생산품의 시장이 포화상태에 이르면서 그동안 시장의 외부에 놓였던 취미와 여가, 가사노동 등이 모두 자본의 논리에 포섭되어 우리 삶의 전 영역이 순수하게 자본주의에 귀속되었다고 본 것입니다.

프랑스의 정치사상가 앙드레 고르André Gorz, 1923~2007는 이때 자본주의는 필연적으로 생산 중심 사회에서 소비사회로 전환한다고 보았습니다. 자본주의가 소비자가 필요로 하는 생산량을 충족시킬 만큼 생산력(생산기술)이 발전하면, 생산을 늘리는 생산력의 증대보다 이렇게 초과 생산된 상품을 소비할 수요의 창출이 훨씬 더 중요해지기 때문입니다.[3]

그런데 수요창출을 위해서는 우선 노동계급에게 구매력 감소를 충당할 재원을 제공해야 합니다.

생산력 발달에 의한 노동계급의 소득 감소분은 생산성 향상에 기여한 자본의 소득으로 이전되는데, 이미 과도하게 축적된 자본이 추가적으로 소비되지도 않고 생산과잉으로 인해 더 이상 생산에 투자되지 않으면서 이 금액은 자연스럽게 금융자본으로 전환하게 됩니다. 바로 그 금융자본이 소득이 감소한 노동계급에게 다양한 형식의 부채를 제공하고 이렇게 창출된 신용이 줄어든 구매력을 증대시킵니다. 생산이 관건이었던 시절에 자본은 산업자본으로 주로 작동했으나, 이제 산업에 투하되지 않는 잉여분이 소비를 늘리기 위한 금융자본으로 이동하면서, 자본주의는 점차 부채에 의존하는 금융자본주의로 전환하게 됩니다.[4]

일단 구매력을 제공한 후에는 필요 이상의 소비를 유발해야 합니다. 따라서 필요를 충족시킬 생산성을 확보한 상태에서 이루어지는 자본주의의 성장은 생활의 필요가 아니라 이윤 증식을 추구하는 자본의 필요, 즉 자본주의의 유지를 위한 시스템상의 필연성에 따른 것입니다. 이러한 인식에 근거해서 장 보드리야르Jean Baudrillard, 1929~2007는 『소비의 사회』(1970)에서 소비를 생산체계의 명령이라고 보았습니다. 과거의 생산체계가 근면·절약·성실과 같이 노동자가 지켜야 할 덕목을 요구했다면, 소비체계의 미덕은 욕망의 해방, 개성, 향유, 풍부함 등 소비의 이데올로기로 대체되었습니다.[5]

구멍 난 양말도 꿰매어 신던 과거와 달리 오늘날에는 멀쩡한 옷과 가구 등을 버리고 새것을 사는 것이 미덕이고, 열심히 일하는 것 못지않게 열심히 놀고 소비하는 것이 미덕이 되었습니다. 소비사회는 '소비자는 왕'이라고 부추기면서, 노동자로서의 인간에서 소비자로서의 인간으로 거듭나기를 요구합니다.

또 다른 전쟁, 그리고 '또 다른 예술'

도처에 상품이 넘쳐나는 소비사회가 시작하면서 1차 세계대전 이후 아방가르드는 이미 생활용품이나 기계와 같이 삶의 영역에 속하는 재료를 예술의 영역에 도입하며 삶과 예술의 경계를 문제시했습니다. 그런데 두 차례의 세계 전쟁을 치르면서 세계 미술의 중심이 파리에서 뉴욕으로 옮아왔고, 소비사회를 대변하는 본격적인 미술은 유럽이 아닌 미국에서 나타나게 됩니다. 미술의 변방이었던 미국에 유럽의 모더니즘을 알린 것은 1908년 오픈한 앨프리드 스티글리츠Alfred Stieglitz, 1864~1946의 291갤러리와 1938년 문을 연 구겐하임의 금세기 미술화랑이 중요한 역할을 담당했습니다.

전후 세계 미술의 주도권을 미국으로 가져오게 한 추상표현주의의 등장에 있어서 구겐하임은 잭슨 폴록Jackson Pollock, 1912~56을 발굴해서 지원했고, 그녀가 베네치아로 떠난 뒤 베티 파슨스Betty Parsons, 1900~82는 폴록을 비롯한 추상표현주의 작가들을 지원했습니다. 곧이어 재력가인 시드니 재니스Sydney Janis, 1896~1989가 갤러리를 열고 폴록과 마크 로스코Mark Rothko, 1903~70 등의 추상표현주의 작가들을 몬드리안, 자코메티, 뒤샹 등

뉴욕 베티파슨스 갤러리의 잭슨 폴록 개인전 초청 포스터, 1951

유럽 모더니즘 대가들과 함께 소개하면서 미국의 추상표현주의를 모더니즘 계보에 자연스럽게 합류시켰습니다.[6]

추상표현주의는 유럽 추상미술의 합리적이고 기하학적인 추상을 감성적이고 회화적인 추상형식으로 근본적으로 혁신하면서, 후기 모더니즘 Late Modernism이라는 이름으로 모더니즘을 전면에 다시 귀환시켰습니다. 여기에는 전후 세계의 정치경제적 주도권과 함께 문화적 주도권마저 확보하려는 미국의 국가적 이해가 함께 작용했습니다. 그 과정에서 미국의 비평가 클레먼트 그린버그Clement Greenberg, 1909~94는 추상표현주의의 우월성을 이론적으로 뒷받침했습니다. 그는 칸트의 비판이론을 가져와서 모든 예술은 자기 고유영역에 집중함으로써 경쟁력을 발휘할 수 있으며, 각 예술 장르의 배타적인 고유성은 바로 각 장르가 사용하는 물리적 매체에 의존한다고 주장했습니다.

조각이나 무대예술 등과 차별화된 회화 고유의 매체는 캔버스라는 평편한 2차원 평면이므로 그 2차원 평면에 풍경이나 인물과 같은 3차원 사물을 그리는 것은 환영일 뿐입니다. 따라서 그는 르네상스 이래로 원근법에 충실했던 유럽의 전통회화를 환영주의로 비판하면서, 유럽의 이젤화보다 회화 고유의 영역인 평면성에 충실한 미국의 추상표현주의가 훨씬 뛰어나다고 주장한 것입니다. 그는 이렇게 추상표현주의를 동시대의 주류 미술로 자리매김했으며, 이미 정점을 지난 서구 모더니즘과 서구 근대사유를 다시금 복귀시켰습니다.

미국에서 그린버그가 미국 미술에 의한 모더니즘의 부활을 위해 고군분투하고 있을 때, 모더니즘의 본고장인 파리에서는 추상표현주의와 매우 유사한 양식적 특징을 지닌 작품을 앙리 루이 베르그송Henri-Louis Bergson, 1859~1941에서 가스통 바슐라르Gaston Bachelard, 1884~1962, 장

폴 사르트르Jean-Paul Sartre, 1905~80, 모리스 메를로퐁티Maurice Merleau-Ponty, 1908~61로 이어지는 당대 사상가들의 영향 아래 전혀 다른 시각에서 정의 했습니다. 종이에 한 장씩 그림을 그려서 마치 팬케이크처럼 이를 쌓아올린 장 포트리에Jean Fautrier, 1898~1964의 「인질」 연작이나 타르, 아스팔트, 시멘트, 석고, 모래, 자갈, 풀 등을 섞어서 반죽으로 그림을 그린 장 뒤뷔페 Jean Dubuffet, 1901~85의 오트 파트Haute Pâte 작업은 거친 몸짓으로 물감을 뿌리고 담배꽁초나 여러 이물질을 물감과 함께 사용한 폴록의 드립 페인팅drip painting과 동일하게 안료 이외의 재료의 물성에 관심을 가지고 작가의 익명적인 신체적 제스처가 중시된 작업입니다.

서구 근대의 인간 이성에 대한 신뢰는 두 번의 전쟁을 통해 완전히 무너졌고, 따라서 인간의 이성이 아니라 물질과 몸이 이끌어내는 반근대적인 양식이 파리와 뉴욕에서 동시에 나타났던 것입니다.[7] 그린버그와 달리 파리에서 평론가 미셸 타피에Michel Tapié, 1909~87는 전후미술의 거친 분위기를 '또 다른 예술Un art autre'이라고 폭넓게 정의하면서, 특히 모더니즘을 포함한 과거의 질서 및 구성과 급진적으로 단절한 전후 유럽 회화에서의 경향을 '앵포르멜informel'이라고 명명했습니다.[8]

장 포트리에가 「인질」을 작업하기 위해 캔버스에 반죽을 바르고 있다.

그리고 이 새로운 미술에서 물질과 제스처가 주요한 특징이라고 정의했습니다. 뉴욕에서 그린버그가 이를 추상회화로 정의하고 모더니즘을 다시 소환했다면, 파리에서 타피에는 오히려 근대의 이성주의에 대한 아방가르드의 불신을 계승하고 심화한 것으로 본 것입니다.

유럽의 앵포르멜과 미국의 추상표현주의가 전후미술에서의 힘겨루기를 끝낸 이후 미국 미술, 나아가 세계 미술의 전개에서 중심적인 역할을 한 사람은 레오 카스텔리Leo Castelli, 1907~99였습니다.[9] 1957년 갤러리를 오픈하고 바로 다음 해에 열린 당시 20대에 불과한 재스퍼 존스Jasper Johns, 1930~ 의 전시는 뉴욕현대미술관MoMA에 작품이 소장이 되는 등 대성공을 거뒀고,[10] 이 전시의 성공은 추상표현주의에서 팝아트와 미니멀리즘으로 향후 미술의 방향 전환을 예고했습니다.

존스는 뒤샹의 유산을 이어받아 우리가 익숙한 성조기나 과녁과 같은 2차원 사물을 그대로 회화에 가져왔습니다. 그는 2차원 회화 평면에 2차원 사물을 그려서 그린버그의 3차원 환영에 대한 비난을 피했고, 그래서 그의 작품은 그림이면서 동시에 성조기 또는 과녁이라는 사물이라고 볼 수도 있습니다.

과거 모더니즘이 추상에 도달하면서 아방가르드를 촉발했듯이, 추상표현주의와 함께 모더니즘이 귀환하자마자 이에 대한 반발로 아방가르드 역시 복귀한 것입니다. 그러나 뒤샹의 변기가 미술관 안에 자리를 잡으면서 이미 예술작품이 되어버린 상황에서 존스나 로버트 라우센버그Robert Rauschenberg, 1925~2008가 예술작품에 가져온 사물은 더 이상 충격적이지 않았습니다. 그래서 뷔르거는 뒤샹의 유산을 이어받아 사물과 회화의 경계를 흐린 존스의 작업과 이후의 전후 아방가르드는 단지 과거 역사적 아방가르드의 기법을 반복하는 공허한 제스처일 뿐 예술제도의 자율성을

파괴하지도, 삶의 실천으로 나아가지도 못했다고 평가했습니다.

그런데 소비사회에서는 끊임없이 새로운 욕망을 만들어내야만 하므로 상품에 비교 불가능한 자기만의 배타적이고 독점적인 품질을 부여하기 위해 예술작품과 유사한 지위를 부여하게 됩니다.[11] 아이폰이 기능보다는 디자인 때문에 비싼 가격에도 불구하고 선호되듯이 오늘날 상품의 차별화된 가치는 디자인에서 나오며, 따라서 상품은 내용보다 외양에 신경을 쓰게 됩니다. 제품 디자인은 모더니즘 시기를 거치면서 예술만큼 아름답고 창조적이 되었고, 아방가르드마저 흡수하면서 예술 못지않게 파괴적이고 충격적이기까지 합니다.

기존 예술의 문법을 파괴하는 아방가르드의 새로운 기법은 예술제도에 편입되었을 뿐 아니라 비판적 요소가 거세된 채로 상품과 문화산업에 도입되었고, 아도르노는 당대에 삶과 예술의 통합이라는 아방가르드의 이상이 문화산업(자본)에 의해서 이루어졌다고 보았습니다.

모더니즘은 현실과 괴리된 채 예술 자체의 아름다움을 추구했고 아방가르드는 현실 사회와 괴리된 예술을 다시 일상의 삶에 통합해 사회적 영향력을 회복하고자 했으나, 모더니즘이 추구한 아름다움을 아방가르드가 추구한 삶의 영역으로 통합하는 일은 예술이 아닌 상품에서 이루어졌습니다. 아방가르드가 의도했던 사회적 비판기능은 오히려 상품에 대한 욕망을 부추기는 데 전용되어 소비사회를 더욱 공고히 할 뿐입니다. 문화산업이라는 새로운 포식자를 상대하면서 소비사회의 예술가가 선택할 수 있는 길은 많아 보이지 않습니다.

그대로 예술이라는 자율적인 영역에 안주하며 새로운 아름다움의 방정식을 풀어나갈 것인지, 아니면 산업에 포섭되지 않을 '또 다른 예술'을 거칠게 시도해 볼 것인지? 그런데 100년 이상 쌓인 모더니즘의 엄청난 유

산과 이윤을 위해서라면 어떤 탈주도 서슴지 않는 문화자본의 압박 아래 양쪽 모두 쉬워 보이지는 않습니다.

앤디 워홀 1: 이미지의 소비사회

2018년 뉴욕의 소더비 경매에서 워홀의—자동차 사고 장면을 찍은 사진을 그대로 캔버스에 전사하고 그 위에 은색물감으로 덧칠한—작품이 1,000억 원이 넘는 가격에 팔렸습니다. 어디서나 구할 수 있는 신문기사의 사진 이미지, 그것도 아름답기는커녕 참혹한 사고 장면을, 심지어 그린 것도 아니고 그냥 복제했을 뿐인데, 도대체 누가 왜 산 걸까요? 단지 작품가격이 비싸기만 하다면 그저 돈 많은 호사가들끼리의 유별난 취미라고 무시할 수도 있습니다.

그런데 2008년 워홀의 탄생 80주년을 맞아 하버드 대학에서 '워홀 80년'이라는 학술회의를 열었고, 이 학회를 주관했던 미술사학자 벤저민 부클로Benjamin Buchloh, 1941~ 는 1913년 이후의 수십 년이 뒤샹에 의해 미학적으로 정의되었듯이, 1960년대 이후의 수십 년은 워홀의 미학에 의해 정의될 수 있을 거라며 학회의 의의를 설명했습니다.[12] 워홀 작품의 가치는 시장에서뿐 아니라 학계에서도 이미 검증된 것입니다.

워홀의 시대, 즉 1950년대와 60년대에 미국은 소비사회에 완전히 진입했는데, 워홀은 작가가 되기 전에 이미 패션업계의 잘나가는 디자이너였습니다.[13] 소비사회의 중심에 있는 패션업계와 『하퍼스 바자harper' bazaar』와 같은 유명 패션잡지와 백화점 등을 위해 일을 하던 그는 누구보다 소비사회의 메커니즘을 정확하게 파악할 수 있었을 겁니다. 그리고 그는 1962년

2018년 뉴욕 소더비 경매
에서 워홀의 「은색 차사고」
가 1,000억 원이 넘는 가
격에 낙찰되었다.

캠벨수프 깡통 그림으로 순수미술 작가로서의 첫 전시를 열었습니다.

이후 그는 코카콜라 병, 달러화 지폐와 같이 미국을 대표하는 아이
콘적 이미지와 메릴린 먼로, 엘비스 프레슬리, 엘리자베스 테일러와 같은
유명 인사의 이미지, 그리고 자동차 사고나 흑인인권 시위대를 공격하는
경찰견의 사진과 같이 신문 헤드라인을 장식한 시사적인 이미지를 복제
해 나갔습니다. 그래서 그의 작업은 우선 대중매체의 발달과 관련이 있습
니다.

소비사회는 무엇보다 광고와 선전의 발달을 요구하며, 거기에서 다
시 동력을 얻습니다. 최초의 PR 전문가라 불리는 에드워드 버네이스Edward
Bernays, 1891~1995는 20세기 초 이미 패션에 있어서 유행의 유포를 당연
시했습니다.[14] 정신분석의 창시자 지크문트 프로이트Sigmund, Freud, 1856~
1939의 조카인 그는 대중의 무의식을 움직여서 상품이 아니라 상품을 필
요로 하는 환경, 즉 집단습관을 만들고자 했습니다. 당시에 광고와 심리학
의 연계는 이미 일반적이었고, 광고 심리학과 소비자 심리학은 사실상 학
교가 아닌 기업에서 주로 연구되고 발전되었습니다.

에드워드 버네이스의 대표적인 저서 『프로파간다』

 반면 조지 갤럽George Gallup, 1901~84은 소비자의 욕구와 행동에 대한 과학적인 여론조사를 시작하면서 광고에 통계학을 접목했습니다. 그리고 갤럽사의 조사원으로 일했던, 오늘날 광고의 아버지라 불리는 데이비드 오길비David Ogilvy, 1911~99는 제품에 대한 철저한 조사를 통해서 해당 기업이 약속하고 보장하는 브랜드의 가치를 홍보했습니다. 그리고 광고는 거기서 한 발 더 나아가 상품을 파는 것이 아니라 새로운 시장을 만드는 마케팅으로 발전했습니다.[15] 필요가 충족된 상황에서 새로운 필요, 즉 수요를 만들어내는 단계에 이른 것입니다.

 광고는 이런 발달과정을 거치면서 동시대 소비자 대중의 무의식에 자리 잡고 있는 욕구에 호소해서 새로운 가치를 만들어냈습니다. 그리고 그렇게 만들어진 가치의 구현체가 광고의 대상인 상품입니다. 광고는 상품을 홍보하는 것이 아니라 거꾸로 소비자의 욕망을 주조하고, 그래서 상품은 광고와 미디어를 통해서 만들어진 나의 욕망과 동어반복적인 가치가 됩니다. 필요에 의한 소비는 필요가 충족되면 그치지만 욕망에 의한 소비는 무한합니다. 따라서 필요를 넘어선 소비의 욕망은 물욕이 아닌 부를 늘

앤디 워홀, 「캠벨수프 I: 토마토」(10점 중 1점),
실크스크린, 약 81×48cm, 1968

앤디 워홀이 즐겨 그린 캠벨수프 캔

리려는 치부욕과 동일해집니다.

　그렇다면 워홀이 그리고 있는 흔해빠진 상품은 우리의 욕망 그 자체
이며, 사실상 소비사회의, 나아가 자본주의의 궁극적인 가치인 부를 표상
하고 있습니다. 고대 그리스와 중세에는 신들이, 그리고 왕정시대에는 왕이
나 귀족이 동시대의 중요한 가치로서 회화의 주된 소재가 되었듯이, 소비
사회에 모든 사람이 욕망하는 가치인 상품은 동시대 회화의 소재로서 일
순위에 해당할 겁니다.

　특히나 캠벨수프나 코카콜라처럼 전 국민이 애호하는 상품이라면
더욱 그러할 겁니다. 그런데 워홀은 여기서 그치지 않고 모두가 욕망하는
상품의 이면을 함께 보여 주고자 했습니다. 그래서 캠벨수프 전시로 이름
을 확고히 했던 다음 해에 발표한 「참치 재난Tunafish Disaster」(1963)은 식중

독 사고를 일으킨 통조림 캔을 반복 복제하고 그 아래에 그것을 먹고 사망한 활짝 웃는 매커시 부인과 브라운 부인의 사진을 나란히 복제했습니다.

그 밖에도 그는 1950년대 부의 상징이었던 자동차의 사고 사건을 소재로 다수의 작품을 만드는 등 「재난」 연작을 만들었습니다. 이들 이미지는 마치 캠벨수프처럼 대중에게 널리 알려진 사건이지만, 우리의 욕망을 주조하는 소비사회의 위험에 대한 경고의 메시지를 담고 있습니다. 그는 상품과 부가 우리의 욕망이라는 사실뿐 아니라, 그 욕망의 추구가 초래할 위험 또한 간파한 것입니다.[16]

소비사회에서는 미디어, 특히 TV와 같은 이미지 매체가 일상화되면서 우리의 욕망이 광고에 의해 주조되듯이 우리 자신의 정체성도 미디어에 의해서 만들어집니다. 우리는 TV에 나오는 스타들을 보면서 헤어스타일과 패션, 그리고 행동거지를 배웁니다. 그래서 워홀은 상품뿐 아니라 먼로, 프레슬리와 같이 대중이 흠모하고 닮고 싶은 유명인의 그림을 많이 그렸습니다.

그런데 워홀이 첫 전시를 열었던 1962년 역사학자 대니얼 부어스틴Daniel Boorstin, 1914~2004은 『이미지』에서 "유명인들이 우리를 닮았고, 우리는 유명인들을 닮았다. 우리는 우리가 대표하는 것을 대표하고 우리가 이미 되어 있는 상태가 되려고 애타게 노력하는 동어반복적 상태에 빠져 있다"라고 주장합니다.[17]

워홀은 1963년부터 회화작업과 함께 영화도 찍었습니다. 1966년의 영화 「첼시 걸」에서 그는 자신의 주변 인물들이 뉴욕 첼시호텔에서 생활하는 일상의 모습을 담았는데, 모두가 항상 하던 대로, 즉 그들 자신의 평소 모습을 촬영한 것이라고 말합니다. 우리는 그렇게 찍은 「첼시 걸」을 보면서 영화 속 인물이 정말 영화배우들과 유사하게 행동한다는 사실을 보

1968년 앤디 워홀의 영화 「첼시
걸」 영국 포스터

게 됩니다.

　그래서 우리 자신의 평소의 행동도 촬영해서 화면으로 보면 그들과
유사할 거란 사실을 새삼 깨닫게 됩니다. 그래서 그는 상품처럼 우리의 욕
망의 대상이 된 유명인의 이미지를 복제하여 회화작품을 만들면서, 동시
에 소비사회에서 광고나 미디어의 이미지들은 우리를 조종하고 구성한다
는 사실을 그의 영화를 통해서 보다 선명하게 보여 주고 있습니다. 이와 같
이 워홀은 소비사회를 설명했던 어느 사상가보다 먼저 소비사회의 도래에
따른 변화를 정확히 읽어낸 통찰력의 소유자였습니다.

앤디 워홀 2: 유행과 아름답지 않은 미술

위홀에 대한 높은 평가는 소비사회에 대한 자신의 통찰을 작품으로 구현했기 때문이며, 따라서 우리는 그의 작품을 통해서 거꾸로 소비사회를 이해할 수 있습니다. 미디어 이미지를 그대로 가져다 쓰는 위홀의 소재는 사실상 아름다움과는 거리가 있으며, 특히 「재난」 시리즈의 경우에는 역겹고 추하기까지 합니다. 그런데 그가 아름다움에 무심한 이유 역시 소비사회와 직접적으로 관련이 있습니다. 사실 변기와 같은 아방가르드 작품이 제도화된 순간 예술은 더 이상 아름다움을 필요조건으로 요청하지 않게 되었습니다.

그러나 이런 미술 내부의 사정과는 무관하게 소비사회는 절대적인 아름다움을 부인하는 사회입니다. 만약 절대적으로 아름다운 옷이 있다면, 사람들은 그 옷만 입고 다른 옷은 사지 않을 것이어서 소비의 유발, 그리고 자본주의의 번영은 불가능해지기 때문입니다. 소비사회에서 아름다움과 유행의 이런 관계를 보드리야르는 다음과 같이 설명합니다.

> 아름다움은 유행의 주기 안에서만 효력이 있을 따름이다. 아름다움에는 증거가 없다. 참으로 아름다움, 결정적으로 아름다운 옷은 유행을 끝장낼 것이다. 그러므로 유행은 그러한 옷을 부인하고 억누르고 없애버릴 수밖에 없다. …… 이처럼 유행은 아름다움에 대한 근본적인 부인을 근거로 해서, 아름다운 것과 추한 것의 논리적 등가에 근거해서 아름다운 것을 끊임없이 만들어낸다.[18]

유행은 소비사회를 지탱하며, 유행이 유효하기 위해서 아름다움의

기준은 유행에 따라 반드시 변해야 합니다. 미니스커트가 유행하면 롱스커트는 촌스럽고 추해지고, 반대로 롱스커트가 유행하면 거꾸로 되어야 합니다. 따라서 아름다움과 추함은 유행에 따라 위치를 바꿉니다. 가장 예쁜 것과 가장 추한 것, 가장 세련된 것과 가장 촌스러운 것은 유행의 주기에 따라서 정해지는 것이어서, 이미 철지난 고물도 레트로, 빈티지 등의 이름 아래 멋진 것으로 복귀할 수 있습니다.

아름다움과 추함, 새것과 옛것은 논리적으로 동일한 가치를 지니므로 지금 아름다운 것은 유행이 바뀌면 곧 추한 것이 될 수 있습니다. 소비 사회에서 유행은 모든 것을 진부화하기 때문에, 영원하거나 절대적인 관심의 대상이 되기 위해서는 아름답기보다 오히려 어떤 미적 관심이나 흥미도 유발하지 않아야 합니다. 뒤샹은 자신의 레디메이드 작업을 할 때 이미 이런 상황을 직감하고 있었습니다. 그래서 그에게 레디메이드로 어떤 사물을 선택하느냐는 물음에 대해서 뒤샹은 다음과 같이 답했습니다.

> 일반적으로 작가는 대상의 '겉모습'을 주의해야 한다. 수주일 후에 당신이 그것을 좋아하거나 혐오하게 되기 때문에 대상을 선택하는 일은 어렵다. 당신은 당신에게 너무 무심해서 아무런 미적 감정도 가지지 않을 대상을 취해야 한다. 레디메이드의 선택은 언제나 좋거나 싫은 취향의 완전한 부재뿐 아니라 시각적 무관심에 기초해야만 한다.[19]

뒤샹은 유행의 위험을 알고 있었고, 따라서 유행을 기피할 수 있는 조건을 최대한 살폈습니다. 그리고 워홀의 시대에 미니멀리즘 작가들은 뒤샹의 교훈에 따라서 미적 감정이 들어설 여지를 갖지 않는 미니멀한 사물을 작품으로 가져왔습니다. 반면 워홀의 경우에는 최신 상품보다는 오랫동

안 전 국민이 애용해서 각인이 된 상표들, 지금 가장 핫한 인물이 아니라 이미 어떤 방면에서 역사가 된 인물들, 그래서 진부화의 위험이 없는 대상을 신중하게 선택했습니다. 뒤샹과 미니멀리즘의 전략이 미적 관심의 부재였다면, 워홀의 전략은 이미 각인이 되어버린 상품이나 역사적 인물을 택한 것입니다. 적어도 이들은 유행을 타지 않으니까요.

기술의 발달에 의해서 과거에 비해 삶의 변화속도가 아주 빠르고 그와 함께 유행의 진부화 속도 또한 훨씬 빨라졌습니다. 뒤샹과 워홀의 선택을 보면 아이폰의 미니멀한 디자인이 왜 롱런하는지, 그리고 요즘 미술관이나 갤러리에서 미술사에 이름이 남거나 남을 작고한 작가와 원로 작가들만 주로 취급하는 이유를 이해할 수 있습니다.

앤디 워홀 3: 반복과 복제

워홀의 작품은 기존 이미지를 복제하는 것에서 시작하며, 같은 이미지를 다양하게 반복하면서 일련의 연작을 만듭니다. 그가 채택하는 반복과 복제는 산업사회의 대량생산 시스템과 관계가 있습니다. 1930년대에 미국의 미술사학자 마이어 샤피로Meyer Schapiro, 1904~96는 산업사회에서 예술은 분업화의 논리에 따르지 않고 유일하게 손수 작업하는 영역으로 남아 있다고 말했습니다. 그러나 그 이후 세대의 벨기에 미술사학자 티에리 드 뒤브Thierry de Duve, 1944~ 는 예술가 역시 산업화의 영향으로 자신의 신체를 기계화한다고 보았습니다.[20] 뒤브의 관점을 따르면, 워홀이 동일한 이미지를 반복적으로 사용해서 작업하고, 그걸 그리지 않고 심지어 조수를 통해서 스크린프린트로 복제하는 것은 산업사회의 대량생산 방식을 내

면화하여 자신의 작업에도 적용한 것으로 볼 수 있습니다. 그리고 그 내면화는 제품의 계열화를 따르는 작품의 계열화, 그리고 생산라인에 따른 대량 복제라는 두 방향으로 나타납니다.

소비사회에서 소비는 필요가 아니라 욕망에 의해 이루어지므로 사물은 사용가치가 아닌 기호가치에 의해 소비됩니다. 당시 세탁기는 단지 세탁기능뿐 아니라 부와 지위를 나타냈고, 오늘날 에르메스 지갑은 지갑의 용도보다 부의 상징으로 기능합니다. 이처럼 상품들은 사회 전체 계층 구조에 대한 일종의 기호체계로서 작동합니다. 상품은 브랜드에 따라 고가, 중가, 저가군으로 계열화되고, 그리고 동일 브랜드 내에서도 한정판 여부에 따라 계열화됩니다.

지갑이 얼마나 멋있고 튼튼한가가 아니라 어느 브랜드냐가 더 중요하고, 걸작보다 어느 화가의 작품이냐가 더 중요합니다. 이처럼 기능이나 필요가 아니라 기호가치에 의해 소비가 이루어진다면, 작가의 작품도 굳이 매 작품이 독특하고 개별적일 필요가 없을 뿐 아니라 심지어 소비자가 판단을 쉽게 하도록 도와주기 위해 계열화가 요구됩니다. 워홀은 하나의 이미지로 크기와 색을 달리한다거나, 이를 하나, 둘, 넷, 여섯 등으로 복제하면서 여러 작품을 만들었습니다. 그래서 그의 작품은 크게 상품 시리즈, 인물 시리즈, 재난 시리즈로 계열화되고, 그 하부에 다시 캠벨 시리즈, 코카콜라 시리즈, 먼로 시리즈, 엘비스 시리즈 등으로 계열화되어 있습니다.

이렇게 작품들이 계열화하면 적어도 그 계열 내에서 일정한 균질화가 보장되어서 작가로서는 매번 새로운 이미지를 찾는 수고와 그에 수반되는 위험을 굳이 감당할 필요 없이 하나의 이미지를 중심으로 미세한 차이를 통한 연작을 제작할 수 있습니다. 균질적이지 않은 작품은 사실상 작가보다 오히려 돈은 있지만 안목은 훈련받지 못한 부르주아 구매자에게 더

모네의 「루앙성당」 연작들, 1892~93

큰 위험입니다. 그리고 어차피 균질적인 하나의 계열이라면 연작은 산업생
산품이 제작되는 대량생산의 논리를 따르게 됩니다.

사실 이런 연작은 이미 모네가 그의 작품이 본격적으로 팔리기 시작
한 1890년 건초더미 연작을 그린 것을 시작으로 포플러, 루앙성당 등과 말
년의 수련 연작에 이르기까지 즐겨 시도했던 방식입니다. 다만 당시 모네
는 시시각각으로 변화하는 모습을 전혀 다른 색채로 일일이 그린 반면, 워
홀은 일단 크기와 한 화면에 넣을 이미지 수, 색상 등을 정한 후에 공장에
서 제품을 찍어내듯이 작품을 찍어냈습니다.

뒤샹의 레디메이드는 작가가 작품을 만들지 않고 그냥 선택만 했던
전례가 있었습니다. 워홀의 시대에 미니멀리즘 작가들은 직전 추상표현주
의 선배들이 자필적인 작업을 통해서 작가 주체를 부각한 것에 대한 반발
로 강판·형광등·벽돌 등과 같은 산업생산품으로 작업을 하거나 공장에
주문해서 제작했습니다. 워홀 역시 1964년에 팩토리라는 작업 스튜디오에

서 조수를 고용하여 작품을 제작했습니다.

그는 스스로 "나는 기계가 되고 싶다"라고 말한 바 있는데, 미술사학자 할 포스터Hal Foster, 1955~ 는 이것을 사회가 연속적으로 생산한다면 나도 기계처럼 연속적인 생산품의 이미지를 만들겠다는 의지의 표현이라고 해석합니다.[21] 즉 워홀 스스로 대량생산 메커니즘을 내면화함으로써 그 과도함을 드러낸다는 것입니다. 모네가 살던 시대와 달리 삶의 모든 영역이 자본주의에 편입된 후기자본주의 사회에서 워홀의 작업은 더 이상 연작이라는 형식뿐 아니라 생산방식에서도 산업생산을 따르고 있는 것입니다.

앤디 워홀 4: 표면의 사회

위홀은 항상 이미지만을 소재로 했고, 따라서 그의 소재나 그의 작품이나 모두 깊이가 없는 표면뿐입니다. 미술사적으로 그의 작업은 존스의 「깃발」처럼 당시 그린버그가 요구했던 회화의 평면성, 즉 2차원 회화에 3차원 사물을 재현해서 환영을 만들지 말라는 요청에 대한 화답이었습니다. 그런데 그의 표면은 이런 미술사적 요구 이상의 의미를 갖습니다. 그의 먼로 이미지는 그녀를 세계적인 섹스 심벌이자 할리우드의 톱스타로 만들어준 영화 「나이아가라」(1953)의 스틸 컷에서 그녀의 이미지를 화면에 얼굴이 가득 차도록 잘라낸 것입니다. 먼로의 본명은 노마 진 모텐슨Norma Jeane Mortenson입니다. 먼로의 이 사진은 그녀의 삶의 어떤 것도 드러내지 않는 그녀가 출연한 영화의 한 장면 속 모습일 뿐입니다.

고아로 불운한 어린 시절을 보내며 인종과 성별에 따른 차별에 반대하는 진보적인 의식의 여성으로 성장한 그녀를 우리는 전혀 알지 못합니

앤디 워홀, 「오렌지 메릴린」, 캔버스에 합성 중합
체와 실크스크린 잉크, 50×40.5cm, 1962

1953년 메릴린 먼로가 출연한 20세기 폭스사
의 영화 「나이아가라」 홍보사진

다. 그리고 워홀의 이미지는 백치미를 상징하는 먼로의 대표적인 이미지가
되었고, 우리는 그녀를 섹시하고 멍청한 금발 미녀로만 기억합니다. 보드
리야르는 이러한 이미지를 시뮬라크르simulacre라고 부르면서 이 원본 없는
이미지가 그 자체로서 현실을 대체하고, 현실은 이 이미지에 의해서 지배
받게 되므로 오히려 현실보다 더 현실적인 것이 된다고 말합니다.[22] 이미지
가 편재하는 세상에서 이미지는 실재를 대신할 뿐 아니라 실재를 새롭게
창출합니다.

　　이런 사회에서 워홀은 "만약 당신이 앤디 워홀에 대해 알고 싶다면,
그저 내 그림과 영화와 나 자신의 표면을 보라. 거기에 내가 있다. 그 이면
에는 아무것도 없다"라고 말한 바 있습니다.[23] 그리고 다른 곳에서는 "이것
은 단지 외면에 있는 것을 떼어서 내면 위에 붙이거나 아니면, 내면에 있는
것을 떼어서 외면 위에 붙이는 것"이라고 말합니다.[24] 겉면과 내면의 사이

에는 어떤 깊이나 심층도 없습니다. 그래서 우리는 겉면과 내면이 서로의 등을 맞대고 있는 무한히 얇은 세상을 사는 한없이 얄팍한 존재입니다. 그런데 그의 이런 진술은 사실상 소비사회의 일상에서 우리가 겪는 현실이기도 합니다.

호텔의 도어맨은 누가 탔느냐를 보기 전에 어떤 차종이 오느냐에 따라서, 백화점의 점원은 고객의 옷의 차림새와 핸드백의 브랜드를 먼저 보고 응대합니다. 우리도 사람의 내면이 아닌 그의 지위와 부와 외모로 먼저 평가합니다. 그의 내면을 알기까지는 너무 많은 시간이 걸려서 바쁜 일상에서 내면까지 들여다볼 겨를이 없습니다. 이런 외모지상주의는 표면 밖에 존재하지 않는 사회의 모습이고, 워홀의 표면뿐인 작품은 바로 이런 소비사회의 현실을 그대로 보여 주고 있습니다.

워홀의 캠벨수프는 우리로 따지자면 라면과 같이 매일 먹는 인스턴트식품입니다. 그런데 문학평론가 김현은 『두꺼운 삶과 얇은 삶』에서 "라면을 먹으면서, 상실된 삶의 두께를 괴로워했다"라고 적고 있습니다.[25] 포장지를 뜯고 내용물을 냄비에 넣은 후 물을 넣고 끓이기만 하면 되는 라면이나 수프에서는 재료를 구하고, 그 재료를 가공해서 요리를 만드는, 김현이 말한 두께에 해당하는 과정이 빠져 있습니다. 더 나아가 그 옛날 고기를 구하기 위해 짐승을 사냥하던 시절로 거슬러 올라가 스페인의 철학자 호세 오르테가 이 가세트José Ortega y Gasset, 1883~1955가 다음에 적은 것과 같이 꽉 찬 시공을 체험하는 일은 이제는 상상조차 할 수 없습니다.

사냥을 할 때는 공기의 밀도가 높아진다. 공기가 살갗을 타고 폐 속으로 들어가는 게 뚜렷하게 느껴진다. 바위의 생김새가 더욱 확연해지고, 수풀은 의미로 가득해진다. 하지만 이 모든 것은 앞으로 나아가든 웅크리

고 기다리든 사냥꾼이 대지를 통해 그가 쫓는 사냥감과 연결되어 있다는 사실에서 비롯된다. 사냥감이 보이든 숨어 있든 아니면 아예 존재하지 않든 상관없다.[26]

분업화된 노동과정에서 소외된 노동을 하고 의식주를 인스턴트로 소비하는 오늘날의 우리들은 이처럼 흙의 자국, 풀잎의 방향, 바람의 냄새, 나무에 붙은 흙이나 털 한 올, 이런 모든 것이 의미를 지니면서 다가오는 주변의 세계를 느낄 수 없습니다. 워홀의 표면뿐인 작품은 이렇게 삶의 두께와 밀도를 상실한 현대인의 삶을 환기시켜 줍니다.

그의 작업은 상품이나 스타의 이미지를 예술이라는 전혀 다른 맥락에 위치시켜 낯설게 함으로써 너무 익숙해서 의식하지 못하는 현실에 대한 성찰을 유도합니다. 게다가 동일한 장면을 장시간 그대로 촬영한 그의 영화작업은 그가 회화작업을 통해서 보여 준 소비사회에 대한 일종의 해독제 역할을 합니다. 1964년 아방가르드 영화 잡지 『필름 컬처*Film Culture*』는 워홀에게 '제6회 독립영화상'을 수여했는데, 그 수상문에서 그의 영화를 이렇게 평가합니다.

우리는 워홀의 영화를 전혀 서두르지 않고 봅니다. 그의 첫 번째의 작업은 우리의 달리기를 멈추어 준 것입니다. 그의 카메라는 거의 움직이지 않습니다. 그것은 마치 거기엔 더 아름다운 것도 더 중요한 것도 없는 듯이 그 대상에만 고정되어 있습니다. 우리가 통상 머물곤 하던 것보다 훨씬 오래 머뭅니다. 우리가 이발, 식사 또는 엠파이어스테이트 빌딩에 대해서, 또는 영화에 대해서 생각했던 모든 것으로부터 우리를 자유롭게 하기에 충분할 만큼 오래 있습니다. 우리는 비로소 우리가 이발이나 식

사 장면을 정말로 본 적이 없다는 것을 깨닫게 됩니다. 우리는 머리를 자르고, 식사를 했지만, 그 행동을 진정으로 본 적이 없습니다. 우리 주위의 현실 전체는 또 다른 모습으로 흥미를 끌게 되고, 우리는 모든 것들을 새롭게 영화로 찍어야 할 듯이 느끼게 됩니다. 사물과 영화를 새롭게 보는 방식이 앤디 워홀의 개인적인 비전을 통해서 주어진 것입니다.[27]

워홀에게 회화가 그가 살던 사회의 모습을 예술작품이라는 거리감 속에서 객관적으로 바라보도록 했다면, 그의 영화는 자신이 보았던 껍데기만으로 구성된 동시대를 느리게 성찰하도록 합니다. 기호체계로 작동하는 소비사회의 물신화 현상을 간파해서 이미 일반에 널리 알려진 이미지를 작품에 활용했다는 이유로 워홀은 오랫동안 소비사회에 영합하는 작가로 여겨졌습니다. 그러나 그의 작업은 시대의 변화가 초래한 우리 삶의 모

조너스 메카스Jonas Mekas, 1922~2019
가 편집한 『필름컬처』 1964년 1월호
표지

워홀의 「잠」에서 존 조르노가 자고 있다.

습을 누구보다 빠르고 예리하게 포착해서 보여 준 것이었습니다.

봉건제 사회를 지나 자본주의적 생산체제가 도입된 이래로 왕이나 귀족이 아닌 부르주아 계급이 주요 수요층이 되고 아카데미 대신 화상과 시장이 미술의 주요한 제도로 자리매김했지만, 자본주의의 논리가 작업에 본격적으로 동원됨과 동시에 자본주의의 작동원리와 그것이 초래한 사회와 인간의 삶의 변화를 작품에 담아서 자본주의의 변화된 삶 자체가 예술에 내면화된 것은 워홀이 최초였습니다. 아마도 그것이 자본주의 시대에 그의 작업이 학술적으로나 시장에서나 동시대 최고로 평가받는 이유일 것입니다.

전후 유럽의 아방가르드

유럽의 모더니즘이 정점에 이른 후 아방가르드가 등장했듯이, 미국의 모더니즘, 즉 추상표현주의가 나타나자마자 네오다다Neo-Dada, 누보 레알리슴Nouveau Réalisme 등의 네오아방가르드, 그리고 이어서 포스트모더니즘 등이 등장했습니다. 이들을 쉽게 설명하자면, 네오다다는 다다를 새롭게 갱신한 운동, 누보 레알리슴은 대상을 그대로 재현하는 리얼리즘이 아니라 실제 현실의 오브제를 가지고 소비사회의 현실에 참여해서 현실에 대한 새로운 자각을 추구한 운동, 그리고 포스트모더니즘은 모더니즘 이후에 나타난 모더니즘을 탈피한 운동이라고 할 수 있습니다.

이들은 모두 아방가르드와 같이 모더니즘에 비판적인 입장 내지 지향을 가지지만, 서로 다른 장소와 시기에 나타나면서 그 방법론과 내용, 범위는 상이합니다. 미국의 추상표현주의가 모더니즘으로 정의·조명되면

서, 전쟁 전에 이미 전경화되어 있던 아방가르드가 새삼스럽게 다시 호출된 것이 미국에서는 네오다다, 유럽에서는 누보 레알리슴입니다. 그리고 근대사유에 대한 회의와 비판이라는 거시적인 관점에서 보면, 아방가르드의 모더니즘 비판이 전후 네오아방가르드를 거쳐서 완전히 전면화된 것이 포스트모더니즘이라고 할 수 있습니다.

결과적으로 전후미술의 주도권이 미국으로 넘어갔지만, 전쟁을 겪으면서도 파리는 여전히 세계 미술의 중심으로 기능했습니다. 전쟁 중에 나타났던 앵포르멜 미술은 역사적 아방가르드가 1차 세계대전을 겪은 뒤 서구 근대의 이성 중심주의에 대해서 회의하고 비판했던 것처럼 근대사유를 비판했고, 그 방법으로서 이번에는 우연과 무의식 대신 근대사유에서 폄하되던 물질matter과 신체적 행위gesture에 관심을 돌렸습니다.[28]

반면, 미국에서 앵포르멜과 마찬가지로 물질과 행위를 중시했던 추상표현주의는 회화의 평면성에 부응하는 모더니즘 추상회화로 정의되었습니다. 이와 더불어 추상표현주의 작가들의 행위는 저마다의 독특한 스타일을 강조하는 자필서명autography이 되면서, 근대적인 작가 주체가 다시 소환되었고, 로스코의 회화에서 보듯 예술은 숭고한 것이라는 근대적인 미적 가치도 회복되었습니다. 미국의 부상과 그린버그의 논리는 서로 매우 유사한 앵포르멜과 추상표현주의를 근대비판이 아니라 오히려 모더니즘 추상회화로 정의하면서 1차 세계대전 이후 사망선고를 받았던 모더니즘을 부활시켰습니다.

모더니즘에 대한 반발로 미국에서 존스와 라우센버그에 의해 네오다다가 등장했다면, 유럽에서는 이미 1940년대 중반 이시도르 이주Isidore Isou, 1925~2007를 중심으로 한 문자주의lettrism가 언어의 의사소통 기능을 무시하고 기표의 소리와 물질성을 강조하는 작업을 회화와 시, 영화 등에

서 실행했고, 1948년 결성된 코브라CoBrA 그룹은 원시적이고 동물적인 에너지를 통해서 '인간의 동물 되기'를 통한 피조물적인 삶을 추구해서 인간 중심적인 사유에 정면으로 대결했습니다.

1950년대 중반에는 일상의 벽보 등을 찢고 지우는 파괴적 행위를 통해서 우연적 효과를 얻고자 한 데콜라주décollage 작업이 나타나면서 다다가 복귀했습니다. 1960년 파리에서 비평가인 피에르 레스타니 Pierre Restany, 1930~2003는 누보 레알리슴 선언문을 발표하고 그해 말 그룹을 결성했습니다. 당시의 넘쳐나는 산업생산물을 집적했던 아르망 Armand, 1928~2005이나 식기류를 그대로 벽에 붙인 대니얼 스포에리Daniel Spoerri, 1930~ , 기계폐품으로 움직이는 조각을 만든 장 팅겔리Jean Tinguely, 1925~1991, 그리고 전시마다 언론을 떠들썩하게 했던 스펙터클의 연출가 이브 클랭Yves Klein, 1928~1962 등이 참여했던 이 운동은 실재를 자각할 수 있는 다양한 접근방식을 선보였습니다.

유럽의 전후미술은 이처럼 물질과 행위를 강조하는 앵포르멜 작업이 등장하고, 과거 다다의 기법을 더욱 개발하면서 인간과 동물의 동등성을 주장하는 데까지 나아가서 근대비판이라는 아방가르드의 강령이 일관되게 이어지고 있었습니다.

팝, 플럭서스, 상황주의

전후의 아방가르드 운동을 거쳐서 1960년대가 되면 모더니즘의 전제와 믿음은 완전히 무시되었습니다. 말하자면 미술작품은 작가 주체에 의한 창작의 산물이 아니라 재료의 성질에 의해 도출되고, 숭고한 미적 대상

이기보다 누구나 즐길 수 있게 평범하고 일상적인 것이 되었습니다. 이제 예술은 외부 사회와 분리되어 그 자신의 영역에 따로 보전되어야 한다는 모더니즘의 믿음은 철 지난 구호가 되었습니다.

그래서 이 시기에 새롭게 등장한 예술을 '모더니즘 이후'이면서 '모더니즘을 탈피한' 예술이라는 의미에서 포스트모더니즘이라고 합니다. 뉴욕을 기준으로 한다면 1960년대에 등장하는 팝과 미니멀리즘에서 포스트모더니즘은 시작되며, 유럽에서 1960년대에 나타났던 플럭서스Fluxus와 상황주의 인터내셔널Situationist International도 모더니즘을 비판하고 벗어난 운동이라는 점에서 같은 맥락에 포함시킬 수 있습니다.

팝아트는 통상 미국에서 시작한 미술로 알고 있으나 처음 시작된 곳은 영국이었습니다. 영국의 인디펜던트 그룹Independent Group은 파리의 모더니즘을 쇄신하기 위해 미국의 소비문화와 대중문화를 수용하여 순수미술과 대중문화의 결합을 시도했습니다. 이들은 유럽의 몰락과 미국의 부상을 지켜보면서 순수미술에 과학과 첨단기술, 그리고 디자인과 대중문화를 가져와서 복합적인 전시를 기획했습니다.

1951년 첫 전시 〈성장과 형태〉로부터, 1953년 〈삶과 예술의 평행선〉, 1955년 〈인간, 기계, 운동〉을 거쳐 1956년 〈이것이 내일이다〉까지 이들의 전시는 장르와 매체의 관습적인 경계를 완전히 허물었을 뿐 아니라 당시의 상품물신주의, 성적 물신주의, 기술물신주의를 전면에 드러냈습니다.[29] 팝아트라는 명칭은 이들 전시가 열린 ICA에서 1955년부터 조감독으로 전시기획을 도왔던 영국의 큐레이터 로런스 앨러웨이Lawrence Alloway, 1926~90가 대중매체와 소비주의 이미지에 영향을 받은 새로운 형식의 '대중미술Popular Art'을 지칭하며 처음 사용했습니다.[30]

그리고 마지막 전시에 출품되었던 리처드 해밀턴Richard Hamilton,

1922~2011의 「오늘의 가정을 그토록 색다르고 멋지게 만드는 것은 무엇인가?」는 최초의 팝아트 작품으로 알려져 있습니다.[31]

추상표현주의와 네오다다가 등장한 이후 1958년, 미국에서 해프닝의 창시자 앨런 캐프로Allan Kaprow, 1927~2006는 「잭슨 폴록의 유산」이라는 글에서 예술의 매체로서 세상의 모든 것을 사용할 수 있는 가능성과 숭고한 것과 천박한 것, 고급미술과 대중미술 등의 위계 및 가치체계의 와해, 장르 구분과 매체특정성의 무시, 그리고 삶의 모든 영역이 미학적 영역으로 편입된 지각의 변화 등을 예고했습니다.[32]

반면 클래스 올덴버그Claes Oldenburg, 1929~ 의 전시 〈거리〉(1960)와 〈가게〉(1961)는 거리에서 주워온 골판지와 판자들에 칠을 해서 거리의 모습과 잡화 따위를 만들어놓고 자칭 '레이건'이라는 일종의 '화폐'를 주어서 물건을 구매할 수 있도록 했습니다. 그의 작품은 쓰레기로 만들어 싸구려 잡화처럼 파는 상품이고자 했고, 동시에 화폐로 기능해서 이것을 하나의 일반적 등가물로 교환할 수 있도록 했습니다. 워홀과 만화 이미지를 그대로 그린 로이 리히텐스타인Roy Lichtenstein, 1923~97 등과 함께 팝아트로 분류된 그의 작업은 이와 같이 아방가르드의 연장선상에 위치한 것이었습니다.

한편 1960년대 초반부터 중반까지 활동했던 국제적인 플럭서스 운동은 예술을 삶 속으로 가져온다는 점에서 가장 급진적인 아방가르드 운동이었습니다. "모든 것이 예술이고 누구나 예술을 할 수 있다"라는 아방가르드의 이상을 담은 문장이 실린 조지 머츄너스George Maciunas, 1931~78의 1965년 선언문은 이렇습니다.

……예술-오락은 단순하고, 재미있으며, 꾸밈이 없어야 하고, 하찮은 일에 관여해야 하고, 아무런 기술도 수많은 리허설도 필요로 하지 않아야

리처드 해밀턴, 「오늘의 가정을 그토록 색다르고 멋지게 만드는 것은 무엇인가?」, 콜라주, 24.8×
25.0cm, 1956, 튀빙겐 쿤스트할레

하며, 어떠한 상품가치나 제도적인 가치도 갖지 않아야 한다. 제한을 없
애고, 대량생산하고, 모두가 가질 수 있는 것으로 만들어 결국에는 누
구나 생산할 수 있도록 함으로써 예술-오락의 가치를 떨어뜨려야 한다.
플럭서스 예술-오락은 그 어떤 가식도 없고, 아방가르드전위, avant-garde와
'한발 앞선 전략' 경쟁을 하고 싶은 충동도 없는 후위rear-garde다.[33]

이런 의도를 달성하기 위해서 이들은 장르와 예술이라는 제도적 틀 자체를 허물고자 했고, 예술생산을 사물이 아닌 연극과 음악성으로 이동하고자 했습니다. 그들은 작품을 싸구려 상품처럼 만들어서 유통시키고자 했고, 움푹 팬 중절모를 「정통 갤러리」라고 부르고 그 안에 전시할 작품을 넣은 채 파리 시내를 돌아다니며 전시를 하는 등 예술을 일상에 위치시키고자 했으며 급기야 이런 오브제를 넘어서 이벤트라는 일시적인 행위로 이행했습니다. 이들의 이벤트는 일종의 놀이처럼 이벤트 스코어라는 카드에 적힌 문장의 행위를, 그 카드를 뽑은 관객이 수행하는 것이었습니다.

팝아트가 문화산업을 예술 영역으로 다시 가져와서 예술이라는 제도적인 틀 속에 다시 위치시켰다면, 이들은 거꾸로 예술작품을 오락과 같은 일상으로 가져왔습니다. 이들의 행위는 예술가 주체를 집단화했고, 예술의 숭고함을 평범함으로 대체했으며, 영원한 예술적 대상을 일시적 이벤트로 탈바꿈해 상품화에 거부해서 일견 그들의 이상을 실현한 것처럼 보입니다.

그러나 이들의 오브제는 소비사회의 욕망의 대상이기를 거부함으로써 관심의 대상조차 되지 못했습니다. 또한 그들의 이벤트는 문화산업의 스펙터클한 오락산업만큼 흥미롭지도 못했습니다. 소비사회를 상징하는 문화산업의 이미지를 예술의 틀 속으로 가져온 워홀은 세계적인 작가가 될 수 있었지만 결과적으로 예술을 문화산업의 영역인 일상으로 가져온 이들의 작업은 문화산업의 경쟁 상대가 될 수 없었습니다.

워홀이 소비사회에서 표면, 즉 이미지밖에 없다는 사실을 최초로 언급했다면, 상황주의 인터내셔널의 기 드보르Guy Debord, 1931~94는 1960년대의 사회를 '스펙터클의 사회'라고 부르면서 삶 전체가 스펙터클의 거대한 축적물로 나타나고, 삶에 속했던 모든 것이 이미지로 물러난다고 진단했습

기 드보르의 『스펙터클의 사회』 표지

니다.[34] 드보르는 소비사회의 스펙터클이 소외된 사회경제적 관계의 물리적 대상화, 즉 허위적인 대상화이므로 이를 그 스스로의 악취와 대면시켜서 그 이데올로기적 기능을 전복하는 '전용détournement'이라는 기법을 사용해서 기존의 이미지를 훼손했고, 도시 공간의 새로운 발견을 위해 '표류하기dérive'와 같은 혁신적인 기법을 도입했습니다.

그러나 드보르는 스펙터클의 수동적 사유를 그치게 할 자율적인 노동자 평의회에 의한 비국가통제적인 사회를 꿈꾸면서, 결국 예술만의 독자적인 영역을 넘어서야 한다고 보았습니다. 그는 다다는 예술을 실현하지 않고서 예술을 억압하고자 했고, 초현실주의는 예술을 억압하지 않으면서 예술을 실현하고자 했다고 하면서 상황주의자에게 예술의 실현은 예술의 부정을 통해서, 즉 이미지의 지배를 받는 사회적 관계의 재조직에 의해서 이루어진다고 보았습니다.[35]

실제로 구축주의는 예술을 포기하고 생산현장으로 이행했고, 초현실주의의 초기 기관지 『초현실주의 혁명』의 편집자 피에르 나빌Pierre Naville, 1903~93이 회화의 종말을 선언한 것처럼 사회와 삶의 문제에 우선적으로 복무했던 아방가르드 예술은 하나같이 예술을 지양해서 직접 현실

참여로 나갔습니다. 이들은 예술제도 속의 비판과 혁명은 기껏해야 찻잔 속의 폭풍일 뿐이어서 사회의 개조를 위해서는 예술보다 사회운동이 우선시되어야 한다는 입장입니다.

미니멀리즘과 포스트미니멀리즘 경향

미니멀리즘은 미국 추상표현주의를 옹호한 그린버그의 평면성 주장에 대한 반발로 나타났습니다. 예를 들어 미니멀 아티스트 도널드 저드Donald Judd, 1928~94는 회화가 3차원의 환영일 뿐이라면, 아예 3차원 사물을 제시하면 환영을 피할 수 있는 것이 아닌가라고 반문합니다. 당시 프랭크 스텔라Frank Stella, 1936~ 의 검은 회화는 회화 캔버스 지지대의 두께 너비로 화면에 검은색 줄을 반복적으로 칠한 작업으로, 마치 말레비치의 「검은 사각형」(1915)이나 로드첸코의 「타원형의 매달린 구축물 12번」(1920년경)과 같이 작품의 내용이 물질적 조건에서 도출되는 '연역적 구조'를 취하고 있습니다.[36]

스텔라는 곧이어 「모양이 있는 캔버스Shaped Canvas」 연작을 그리면서 1965년 『아트 뉴스』와의 인터뷰에서 "당신이 보는 것이 전부이다What you see is what you see"라고 말한 바 있습니다.[37] 이때 그는 자신의 화면에 그려진 것 너머 어떤 의미도 없으며, 그 자체가 하나의 사물일 뿐이라고 주장합니다. 당시 그와 함께 인터뷰에 참석한 저드 역시 자신의 작업이 데카르트적인 유럽의 합리주의 철학 및 과학과 대치되는 것으로서 관계적이지 않은 사물을 그대로 보여 주고자 하는 것이라고 말합니다.[38]

당시 미니멀리즘 작가들은 대부분 강재·판재·철판·벽돌·형광등 등

프랭크 스텔라, 「깃발을 높이!」, 캔버스에 에나멜페인트, 308.6×185.4cm, 1959, 휘트니
미술관

의 산업생산품을 그대로 사용했고, 저드의 말처럼 관계적으로 구성하는 등의 작가 주체의 개입을 최소화했습니다. 저드가 '특수한 사물', 그리고 로버트 모리스Robert Morris, 1931~2018가 '단일한 형태'라고 부르는 이들의 작품은 전체적이고, 한눈에 알아볼 수 있으며, 동일한 형태가 반복되는 등의 특성을 공유하고 있습니다.

미니멀리즘이 이미 널리 알려진 1966년 모더니즘 진영의 평론가였던 마이클 프리드Michael Fried, 1939~ 는 「미술과 사물성」이라는 글을 발표했습니다. 이 글은 저드의 「특수한 사물」(1965)과 모리스의 「조각의 노트」(1966)에서 작가들이 밝힌 미니멀리즘 작업에 대한 자신의 입장 표명입니다. 그는 이들의 미술이 작품의 현존성을 강조함으로써 연극적이 되고, 그래서 연극은 미술이 아니라고 반박하며 모더니즘 미술을 옹호했습니다.

프리드는 장르의 구분과 경계가 엄존하는 모더니즘적 잣대로 평가했지만 미니멀리즘 작가들은 프리드가 지적한 현존성과 연극성을 오히려 환영했고, 미니멀리즘은 이렇게 모더니즘의 안티테제로서 예술제도에 수용되었습니다.

이와 같이 모더니즘의 매체와 장르의 구속을 벗어던지면서 미니멀리즘이 제도화되자 이들을 계승하거나 이들의 한계를 극복하려는, 포스트미니멀리즘 또는 포스트미니멀 경향이라고 부르는 다양한 시도가 본격화되었습니다. 이들은 미니멀리즘이 미술의 논리와 영역을 확장하는 작업의 연장선상에 위치하지만, 미니멀리즘의 형태가 여전히 작가의 관념에 의해 결정되고, 크기나 형태에 있어서 다분히 남성적이며, 저드의 철제 구조물이나 댄 플래빈Dan Flavin, 1933~96의 형광등처럼 여전히 고급미술인 듯한 태도를 비판했습니다.

그래서 최종 결과물이 아닌 작업과정 자체를 작품으로 하는 프로세

스 미술과 미니멀리즘의 물질을 탈물질화하고자 했던 개념미술, 그리고 이런 개념적인 작업 대신 신체를 이용하는 신체미술, 대상이 아니라 외부 공간을 작업에 끌어들인 대지미술, 그리고 이 과정을 영상으로 담으면서 등장한 비디오 미술 등 다양한 미술양식을 낳았습니다. 이들의 작업에서 기존의 매체나 장르의 구분은 완전히 무시되었고, 이제 미술은 자신의 매체와 관습을 스스로 규정해 나가는 자기실현적 활동이 되었습니다.

1970년대에 이와 같이 새로운 예술실천이 무수히 등장하면서, 모더니즘 이후에 모더니즘과 다르게 등장한 새로운 양상을 진단하고 정의하려는 사상적 논의가 비로소 등장했습니다. 장 프랑수아 리오타르Jean-François Lyotard, 1924~98는 『포스트모던의 조건』(1979)이라는 책에서 근대를 정당화한 거대서사들, 과학을 통한 인류의 진보적 해방, 그리고 객관적 지식을 제공하는 철학에 대한 믿음을 비판했습니다. 이처럼 근대의 총체화하는 이성을 부정하는 포스트모더니즘 논의는 당시 유행하던 구조주의와 그 뒤를 이은 후기구조주의자들에 의해서 담론화되었습니다.

이들은 근대를 지탱해 온 이성의 담지자인 주체란 단지 언어에 의해 구조화된 것에 불과하다고 보았고, 의미란 언어적 구성물일 뿐 아니라 지시대상과 고정적 관계를 지니지 않아서 단지 부유하는 기표의 체계만이 존재한다고 보았습니다. 그들에게 작품은 텍스트이며, 이때 그 텍스트의 배후에는 객관적 진리가 존재하는 것이 아니라 읽는 자의 수행적 행위에 의해서 그때마다 의미가 생산된다고 보았습니다.

포스트모더니즘에 대한 논의가 본격화되면서 문학평론가인 프레드릭 제임슨Frederic Jameson, 1934~ 은 이를 후기자본주의 사회라는 새로운 유형의 사회적 삶과 경제적 질서의 출현과 관련지으면서, 후기자본주의의 우세한 문화논리로 정의했습니다.[39] 그는 포스트모더니즘이라는 개념을 양

식이 아니라 시대를 구분짓는 개념으로 보았으며, 후기자본주의나 소비사회, 다국적 자본주의와 함께 이 사회체계의 내적 논리를 표현하는 문화로서 나타났다고 본 것입니다.

　모더니즘 100년의 역사를 통해 새로운 것이 소진된 동시대 상황에서 그는 과거의 것을 무감각하게 차용하는 패스티시pastiche와, 역사와 미래라는 시간의 연속성에 대한 감각을 상실하고 현재만을 과도하게 생생하게 느끼는 정신분열증적 상황을 포스트모더니즘의 특징으로 정의합니다.

　포스트모더니즘은 근대를 비판하며 등장했다는 점에서 사실상 아방가르드와 동일한 입장임에도 불구하고, 제임슨에 의하면 후기자본주의 체제에 부응하는 문화로 등장해서, 그 체제의 논리를 되풀이하거나 강화할 뿐입니다. 예를 들어 워홀과 팝아트는 소비사회의 상품논리를 내면화하고 미니멀리즘은 수열적인 산업생산방식을 내면화하는 것입니다. 그래서 제임슨은 포스트모더니즘 시대에 예술은 다국적 자본의 활동과 같은 자본주의의 새로운 양상을 이해하기 위한 인식적 지도를 그릴 필요가 있다고 주장했습니다.[40]

　그러나 포스트모더니즘 예술의 성과는 서구 근대사유와 그 사유가 지탱하는 자본주의를 직접 비판하는 것이 아니라 서구 근대가 전제하고 있던 또 다른 권력관계, 예를 들면 성적 차별, 지역적·인종적 차별, 젠더적 편견 등을 겨냥한 것이었습니다. 근대를 지탱해 온 이데올로기는 가진 자와 가지지 못한 자의 이분법으로 간단히 환원되지 않는다는 인식하에 이 시기에 페미니즘, 탈식민주의, 그리고 젠더의 문제를 다루는 예술작업이 대거 등장했습니다. 말하자면 이제 모더니즘에 대항했던 아방가르드의 싸움은 계급관계 이외의 근대를 지배했던 다양한 권력관계 각각에 대해 새롭게 전선을 형성하면서 확전의 양상으로 발전한 것입니다.

도입의 역사를 명작의 역사로

국립현대미술관에서 한국근대미술에 관한 전시를 개최하면 일단 고희동과 김관호, 김찬영 등이 동경예술학교 졸업작품으로 그린 「자화상」과 나혜석의 작품으로 시작합니다. 그리고 거의 단골로 등장하는 작품이 구본웅具本雄, 1906~53의 야수파 작품 「여인」(1930년대)과 김환기의 추상화인 「론도」(1938)입니다. 두 작품 모두 작가들이 일본에서 공부를 마치고 귀국하기 전후의 작품입니다. 이들 작품은 각각 우리나라 작가에 의해 그려진 매우 이른 시기의 야수파 회화와 추상 회화라는 역사적 의미를 갖습니다.

그러나 이들 작품을 명작이라고 말하기는 어렵습니다. 구본웅의 「여인」은 일본 야수파 작가 사토미 가츠초里見勝藏, 1895~1981의 1928년작 「여인」과 너무 유사해서 이 작품을 모본으로 방작한 것으로 추정되며, 김환기의 「론도」는 추상화가로서 대성한 그가 색면의 구성작업을 통해 추상 회화의 원리를 학습한 작품으로 볼 수 있습니다.

한 나라의 미술사는 그 나라의 모든 작가와 모든 작품의 역사로 기술되는 것이 아니라 뛰어난 소수의 거장과 걸작의 역사로 기술됩니다. 우리는 일제강점기를 거치면서 하루빨리 서구문물을 배워서 부국강병을 이

구본웅, 「여인」, 캔버스에 유채, 50.0×38.0cm, 1930년대, 국립현대미술관

루겠다는 생각으로 서양미술을 배웠습니다. 자연스럽게 서구의 새로운 신사조를 최대한 이른 시기에 도입하는 것이 미덕이었고, 그런 이유로 우리의 미술사는 일정 부분 서구사조의 수용사로 기술되었습니다.

우리는 서구의 신사조를 일본의 미술학교에서 배웠고, 이른 신사조의 도입 사례는 학생 시절의 모작이거나 이제 갓 졸업한 이후 습작기의 작품이기 마련입니다. 따라서 후발국에서 자국의 미술사를 도입의 역사로 기술하면, 이는 필연적으로 습작 내지 범작의 역사가 될 수밖에 없습니다.

그동안 한국 미술사는 우리 미술의 역사적 발전과정을 파악하고 기록하는 데 주력했고, 오랜 식민의 세월과 전쟁으로 인해 사라진 자료를 발굴하고 모아서 복원하는 작업이 무엇보다 시급했습니다. 그러나 이제 한국 미술사는 우리 미술의 미적 우수성과 독창성을 대내외적으로 알리고 설명하는 데 사용되어야 합니다. 그리고 미술사 기술의 목적이 바뀌면 작품의 선정기준도 변해야 합니다.

해방 이전 작품은 시기적으로 오래되기도 했고, 그 희소성으로 인해 역사적 가치가 높습니다. 그러나 1920년대 말에서 1930년대에 주로 서양미술을 배운 우리 작가들이 고유의 원숙한 작품을 완성하는 것은 대부분 해방 이후의 일이어서 우리의 예술적 역량을 유감없이 보여 주기에 그 이전 시기의 작품만으로는 한계가 있습니다.

만약 우리가 해방 전에 활동했던 근대 초기 작가들의 작품을 역사적 가치가 아니라 예술적 가치로 선별해서 미술사를 기술하자면 이들의 해방 이후 작업을 보여 줄 필요가 있습니다. 김환기의 추상화는 「론도」가 아니라 1970년대의 전면점화에서 그만의 독창성과 진가를 느낄 수 있고, 해방 전 한국적 인상주의를 주장한 오지호吳之湖, 1905~82는 1970년대에 와서 원숙한 붓터치와 맑은 색감을 구사했습니다. 야수파 그림을 그렸

던 이대원李大源, 1921~2005은 1970년대 이후 우리의 점과 선으로 된 준법을 응용한 과수원 풍경에서 자신의 고유한 화풍을 완성합니다. 이인성李仁星, 1912~50과 같은 예외를 제외하면 대부분의 작가들은 1950년대에서 1970년대 사이에 전성기를 맞습니다.

서구의 미술사는 새로운 사조의 생성의 역사로 기술되는 것이 옳지만, 우리의 미술사는 그것을 학습해서 우리 것을 만든 역사로 기술되어야합니다. 그런데 한국 미술의 통사에서 근대 초기 작가들의 해방 이후 작품은 찾을 수가 없습니다.

한국전쟁이 끝난 후 우리나라는 전 세계에서 가장 가난한 나라 중하나였고, 선진문물을 하루빨리 도입해서 빈곤에서 벗어나기에 바빴습니다. 당시 미술대학을 갓 졸업한 젊은 화가들은 일제강점기에 권력을 쥐었던 원로 작가들이 다시 화단을 장악해서 과거의 고루한 화풍으로 심사하는 국전에 반발했습니다. 이들은 당시 일본에서 크게 유행했던 앵포르멜양식을 최신 서구사조로 도입하면서 기성화단의 낡은 양식을 전복했고, 우리 미술사는 서구의 전후미술을 들여온 이때를 기점으로 근대와 현대를구분합니다.

그런데 막상 이들은 앵포르멜 작품을 직접 배운 바 없이 외국 화보를 통해서 작품 이미지를 접한 것이 고작이었습니다. 말하자면 배워보지도못한 상태에서 사진만 보고 흉내를 내보았던 겁니다. 우리 미술은 해방과더불어 이렇게 근대에서 현대로 한 단계 도약했지만, 미술사에 기록된 작품의 수준은 전혀 나아지지 않았습니다.

그런데 젊은 세대들이 앵포르멜을 도입하기 이전에 근대 초기 작가들인 박수근·김환기·장욱진 등의 작품에는 이미 서구 앵포르멜의 주요 특징인 마티에르와 제스처가 나타나고 있었습니다.❶ 예를 들어 1950년대

경주 석굴암

야나기 무네요시柳宗悅, 1889~1961가 수집·보관해
온 청화백자추초문항아리, 18세기 전반

초 박수근은 일본인들도 감탄했던 석굴암과 같은 신라 석물의 아름다움
을 작품으로 구현하고자 했습니다. 그의 화면에 나타나는 석물의 화강암
질감은 10여 회의 바닥칠과 다시 10여 회의 밑칠 작업을 통해서 만들어진
것이어서 마티에르와 제스처라는 앵포르멜의 특징을 공유합니다.

　　보통학교 출신의 박수근朴壽根, 1914~65은 서울 화단에 아무런 연줄
이 없었지만, 그의 이런 동시대적 특징을 알아본 당시 앤더슨 부인이나 밀
러 부인 등의 외국인들은 자신의 집에서 박수근의 개인전을 열어주고, 심
지어 미국에서의 전시를 주선하는 등 그의 작품을 높게 평가했습니다. 박
수근 외에도 당시 김환기는 조선 백자와 같은 화면 질감을 구사했고, 장욱
진張旭鎭, 1917~90은 오일 물감이 마른 후 나이프로 이를 다시 긁어내는 방

김정희, 「부작란도不作蘭圖」, 종이에 수묵,
54.9×30.6cm, 국립중앙박물관

식으로 조선 문인화의 갈필의 느낌을 표현했습니다.

이들의 작품에서 보이는 마티에르와 제스처는 당대성과 국제성을 지닌 것이었고, 이들이 표현하고자 했던 석불과 도자기, 갈필의 느낌은 한국적이어서 그들의 작업은 '한국적 모더니즘'이라고 부르기에 부족함이 없습니다. 이처럼 근대 초기의 작가들은 해방 이후가 되면 원숙한 자기 화풍을 보이기 시작했으나 한국 미술이 근대에서 현대로 업그레이드하면서 이루어진 세대교체로 이들은 발언권을 상실했습니다.

게다가 여전히 배워야 할 서구의 새로운 사조들은 넘쳐나서, 서구의 단선적인 미술사를 기준 삼아서 그 수용의 증거로서 우리의 미술을 줄 세우는 미술사 기술방식에서는 지나간 근대 작가들을 다룰 공간이 마련될 수 없었습니다. 결국 해방 이후의 역사마저 한동안 새로운 서구 사조의 이른 도입의 역사로 기록되었고, 근대 초기에 활동했던 작가의 무르익은 성취는 기록되지 못했습니다.

최근 단색화가 대표적인 '한국적 모더니즘'으로 세계시장에서 좋은 평가를 받고 있습니다. 박수근이 앵포르멜의 한국적 변종이었다면, 단색화는 미니멀리즘 또는 모노크롬 회화의 한국적 변종이라고 볼 수 있습니다. 우리는 서구의 미술사를 이해하고 따라가기 바빴던 반면, 서구는 오히

려 한국적 차이에 주목합니다. 우리의 미술이 서구의 미술을 도입한 역사로만 기술될 때, 우리의 미술은 세계 미술을 풍요롭게 만드는 데 기여할 수 없습니다.

후발국의 미술사는 필연적으로 도입의 역사로 기술되며, 그리고 그렇게 기술된 미술사는 자연스럽게 서구 미술은 우수한데 우리 미술은 서구의 모방에 불과하다는 자조감과 더불어 서구 중심주의 내지 서구우월주의를 강화하고 우리 스스로에게 이를 내면화합니다. OECD가 공인하는 선진국이 된 지금 경제 기적의 역사는 과거의 자랑이지만, 문화적 우수성은 미래의 자랑이 됩니다. 그래서 우리의 근현대 미술사는 도입의 역사가 아닌 명작의 역사로 다시 쓸 필요가 있습니다.

신자유주의의 두 가지 미술
: 데미안 허스트와 펠릭스 곤잘레스토레스

ART CAPITALISM

5장

위홀이 활동했던 전후 미국 사회는 유례없는 자본주의의 호황기였습니다. 비교적 안정된 고용과 상대적으로 높은 임금, 그리고 건실한 연금과 복지 정책으로 국민의 삶은 전반적으로 풍요로웠습니다. 그런데 프랑스의 경제학자 피케티는 이 시기를 자본주의의 일반원칙에서 하나의 예외였다고 주장합니다. 『21세기 자본』(2013)에서 그는 자본이익률과 경제성장률의 비교를 통해서, 자본주의는 부의 양극화가 필연적이라는 사실을 과거 데이터를 통해서 실증한 바 있습니다. 그의 말대로 그 시기가 예외인지 여부는 이 책에서 다룰 내용은 아닙니다. 중요한 것은 그가 예외라고 규정한 시기가 지나면서 세계경제는 곧바로 심각한 불황을 겪게 되었고, 그 불황을 극복하기 위해 신자유주의라는 시장우호적인 정책이 취해졌으나, 상황은 더욱 나빠지기만 했다는 사실입니다.

그리고 세계경제는 결국 2008년 대공황에 버금가는 세계 금융위기를 겪었습니다. 이렇게 변화한 자본주의 지형 속에서 나타난 미술의 상반되는 두 가지 모습을 데미안 허스트와 펠릭스 곤잘레스토레스의 두 작가의 사례를 통해서 살펴보고자 합니다.

돈이라는 상상의 질서

세계경제의 위기는 제일 먼저 국제 통화질서의 변화에서 시작되었습니다. 1944년 7월 체결된 이후 30년간 지속된 브레튼우즈 체제가 붕괴했습니다. 국제거래에서 미국의 달러화를 기축통화로 하고 그 대신 금으로의 교환(금 1온스, 35달러)을 보장했던 일종의 고정환율 체제하에 서구 우방국 간의 국제무역이 활성화되며 세계경제는 유례없이 번영했습니다. 그러나 1960년대 말부터 전쟁으로 파괴된 산업시설이 복구되면서 공급과잉에 의한 불황의 망령이 되살아났습니다.

미국 경제는 저임금의 서독과 일본 제품과의 경쟁에 뒤지면서 경쟁력이 약화되었습니다. 거기에다 베트남과의 전쟁으로 비용 조달을 위한 통화량 증가로 달러 가치가 급락하자 일부 국가들이 달러의 금태환을 요구했고, 결국 1971년 닉슨 대통령이 금태환 정지를 선언했습니다.

이로 인해 국제통화제도는 변동환율제로 전환되었고 세계무역은 축소되었습니다. 더 중요한 변화는 국제거래에 있어서 아무런 담보 없이 "사람들이 공유하는 상상 속에서만 존재하는 새로운 상호주관적 실체"로서의 화폐가 등장한 것입니다.[1] 기축통화 국가로서 미국은 이론적으로 달러를 무제한 찍어낼 수 있게 되면서 금융에서 압도적인 경쟁우위에 서게 되었고, 이 시점을 경계로 점차 제조업에서 금융업으로 무게중심이 이동하게 됩니다.

이스라엘의 역사학자 유발 하라리Yuval Harari, 1976~ 는 인간이 만들어낸 상상의 질서는 언제든 붕괴의 위험을 안고 있으며, 이를 보호하기 위한 노력은 종종 폭력과 강요의 형태를 띤다고 말했습니다.[2] 그리고 실제로 산유국들이 모여 있는 중동에서는 세계 교역의 30퍼센트를 차지하는 원

유의 결제통화라는 이권을 둘러싸고 전쟁이 지속되고 있습니다.

1973년과 1978년 두 차례에 걸친 유가파동으로 배럴당 3달러 이하에 머물던 유가는 열 배 이상 올랐고, 그로 인해 물가는 상승하고 성장률은 하락하는 스태그플레이션이 발생했습니다. 1970년대 미국은 스태그플레이션을 잡기 위해 금리를 살인적으로 인상하면서 달러 가치가 급등했고, 그로 인해 수출경쟁력이 약화되었습니다. 미국은 과거 20여 년간 재정적자와 무역적자라는 쌍둥이 적자에 시달리며 1983년에 채무국 신세로 전락했고, 때마침 일부 아시아 국가가 엔화를 국제결제 통화로 사용하기 시작한 것은 달러의 기축통화로서의 지위를 위협했습니다.

이에 미국은 변동환율제로 바뀐 환율을 무기화했습니다. 1985년 미국·영국·프랑스·서독·일본 등 G5 재무장관들은 미국의 무역적자를 해소하기 위해 엔과 마르크화의 가치를 올리는 데 합의했습니다. 일본과 독일의 반대에도 미국의 의지로 관철시킨 이 합의로 240엔이던 엔·달러 환율은 지속적으로 절상되어 1987년 말엔 120엔 대까지 올랐습니다. 그런데 국제통화인 달러가치의 하락은 여타 화폐의 가치가 상대적으로 높아지는 것을 의미했습니다.

일본 입장에서는 달러 표시 자산의 엔화 가격이 불과 2년 만에 절반으로 하락한 것이어서 일본은 이 시기에 대거 미국의 부동산과 제품을 사들이기 시작했습니다.[3] 1989년 미쓰비시는 미국의 록펠러센터를 인수했고, 1987년 고흐의 「해바라기」(1888)를 야스다 화재해상보험이 3,990만 달러에 사면서 미술품 경매 최고가를 기록했습니다.

1990년에는 다이쇼와 제지의 명예회장 사이토 료에이[齊藤了英, 1916~96]가 「가셰 박사의 초상」(1890)을 8,250만 달러에 사들이면서 미술품 경매 사상 최고가 기록을 경신했습니다. 대략 1987년부터 1990년까지 일본인

빈센트 반 고흐, 「가셰 박사의 초상」, 캔버스에 유채, 67.0×56.0cm, 1890, 개인 소장

이 사들인 해외 미술품은 당시 전 세계에서 거래된 미술품의 절반 이상이었다고 합니다. 이런 일본의 구매력에 힘입어 세계 미술시장에서 미술품의 최고가는 단숨에 1,000억 원 수준으로 상승했습니다.

 이 시기 오일쇼크와 인플레이션 등으로 투자처가 마땅치 않게 되면

서 1974년 영국철도연금기금은 최초의 공식적인 아트펀드를 운영했습니다. 당시 1조 파운드를 운영하던 기금은 분산투자를 위해 4,000만 파운드를 1974년에서 1980년까지 미술품에 투자했습니다.[4] 이들은 미술품 가격이 급등한 1987년부터 매각을 시작하여 최종적으로 2000년 겨울 모든 매각을 완료했습니다. 구매에 7년, 거치기간 7년, 매각에 14년으로 총 투자기간은 최단 14년에서 최장 28년에 이릅니다. 1980년대 말 인상주의 회화를 중심으로 한 미술품 가격의 급등으로 투자시점으로서는 최적이었으나, 2,400점이나 되는 작품 숫자로 인해 이의 관리와 처분에 엄청난 시간과 비용을 수반해서 기금은 결과적으로 연 11.3퍼센트의 수익을 냈습니다. 그러나 공식적인 기금이 미술품 투자에서 꽤 괜찮은 실적을 거둠으로써 미술품은 투자자산으로서 가능성을 확실히 보여 주었습니다. 그리고 이즈음이면 단순히 일부 미술품이 비싸다는 생각은 점차 미술이 '돈이 된다'는 생각으로 변하게 됩니다.

신자유주의의 도래

자본주의 역사에서 세계경제에 결정적인 질적 변화를 가져온 사건은 무엇보다 수정자본주의에서 신자유주의로의 정책적 전환이었습니다. 1970년대 세계경제는 불황임에도 불구하는 물가는 상승하는 스태그플레이션 상황에 빠졌습니다. 기존의 케인스학파 경제학은 경제 불황에 대해서 총수요를 증가시키는 방식, 즉 조세 삭감과 국채 발행을 통해서 정부지출을 늘리거나 금리 인하와 통화량을 증가하는 방식으로 대응합니다.

그런데 이 정책은 경기 활성화에는 도움이 되지만 인플레이션을 오

히려 악화시키는 문제를 안고 있습니다. 게다가 전후 지속적인 정부의 개입으로 정부가 과다하게 비대해지면서 수요를 늘려도 민간의 투자가 늘지 않았고, 경기 활성화도 이루어지지 못한 채 물가만 오르는 최악의 상황을 초래한 것입니다.

이에 대한 대안으로 등장한 공급 측면 경제학은 정부지출을 억제하는 대신 감세정책을 통해 민간투자를 활성화시킵니다. 이때 긴축적 통화정책을 함께 펼쳐서, 경기는 부양하면서 물가도 안정시킬 수 있었습니다. 과거 세계 최대의 부국이었던 영국이 1976년 IMF의 금융지원을 받게 되면서 1979년 당선된 마거릿 대처Margaret Thatcher, 1925~2013는 위기를 타파하기 위해 그동안의 케인스주의를 폐기하고 통화주의를 받아들였습니다. 이어서 노조와의 대립, 복지국가의 해체, 공기업 민영화, 조세 감면, 기업선도 고취, 외국인 투자 유도 등의 조치들이 이어졌습니다. 그리고 1981년 당선된 미국의 로널드 레이건Ronald Reagan, 1911~2004 역시 오랜 불황을 극복하기 위해 대처와 동일한 정책을 채택했습니다.

수정자본주의의 비대한 정부에 비해 작은 정부를 지향함으로써 시장의 보이지 않는 손이 작동하게 하는 이 새로운 정책을 통상 신자유주의 정책이라고 부릅니다. 신자유주의는 인간의 존엄성과 개인의 자유에 관한 정치적 이상을 핵심가치로 설정합니다. 자유라는 이념은 모든 사람에게 호소력을 지니지만 여기서 개인의 자유는 시장과 무역의 자유를 통해서 보장되었습니다.

폴란드 출신 사회학자 지그문트 바우만Zygmunt Bauman, 1925~2017은 이 시기 정치윤리가 '정의로운 사회'에서 '인간의 권리'라는 구조로 전환되었으며, 자신의 행복과 자신에게 적합한 삶의 양식을 마음대로 선택할 수 있는 개인의 권리에 대한 담론이 강조되었다고 말합니다. 그러나 법률상

주어진 자유와, 이를 행사할 수 있는 실제적인 자유 사이의 간극은 점점 더 벌어지고 있습니다. 피케티에 의하면, 자본주의는 부의 불평등이 가속화하는 속성이 내재하므로 이를 해소하기 위해서는 누진세제와 같은 재분배정책의 실행이 필요했지만 수정자본주의에서 신자유주의로 전환되면서 이 기능이 작동하지 못한 것입니다.

한편 시장의 자율을 중시하는 분위기 속에서 오늘날의 거대 화상 대다수가 이 시기에 갤러리를 오픈했습니다. 1980년이 되면 아르네 글림처Arne Glimcher, 1938~ 의 페이스 갤러리는 카스텔리의 경쟁 상대로 성장했고, LA에서 판화상을 하던 래리 가고시안Larry Gagosian은 카스텔리에게 고객을 소개받아 1985년 뉴욕에 갤러리를 오픈했습니다. 1992년에는 취리히에서 이완 워스Iwan Wirth, 1970~ 가 그의 아내와 함께 하우저 앤 워스 갤러리를 열었고, 1993년에는 독일의 갤러리스트 2세인 데이비드 즈워너David Zwirner, 1964~ 가 뉴욕에 갤러리를 열었습니다. 특히 이들은 2000년부터 2008년까지 즈워너 앤드 워스 갤러리를 공동 운영하면서 함께 성장했습니다. 런던에서는 1993년 제이 조플링Jay Jopling, 1963~ 이 화이트 큐브를, 그리고 파리에서는 에마뉘엘 페로탱Emmanuel Perrotin, 1968~ 이 각각 갤러리를 오픈했습니다.

거대한 자본이 미술시장에 들어오면서 미술시장과 순수미술계의 구분이 점차 흐려졌습니다. 구찌 등의 명품 브랜드를 보유한 PPR그룹의 오너이면서 유명한 컬렉터이기도 한 프랑수아 피노François Pinault, 1962~ 회장은 1998년 세계 최대의 미술품 경매회사인 크리스티를 인수하고, 2007년에는 초대형 다국적 갤러리인 헌치 오브 베니슨을 인수하는 한편, 베네치아에 궁전을 개조한 팔라초 그라시Palazzo Grassi와 옛 세관건물을 개조한 초대형 미술관인 푼타 델라 도가나Punta della Dogana라는 두 곳의 현대미술관

팔라초 그라시 미술관

푼타 델라 도가나 미술관

을 운영함으로써 미술제도에 있어서 작가의 발굴 및 육성, 전시, 판매, 유통, 컬렉션에 이르는 모든 채널을 수중에 갖고 있습니다. 마음만 먹는다면 자신의 컬렉션을 그의 미술관에서 전시하고, 경매회사에서 가격을 높인 후, 그의 화랑에서 판매하는 것이 가능합니다.

그는 미술관과 상업 갤러리 사이의 엄연한 구분을 무시했을 뿐 아니라, 1차 시장인 갤러리와 유통채널인 경매회사의 구분이라는 시장질서도 무시했습니다. 기존 제도와 질서를 파괴하는 일이 아방가르드와 좌파의 과제라고 생각하지만, 일단 이익이 된다는 사실만 확인되면 기존의 질서에

탈주선을 그으며 지속적으로 삶을 변화하는 역량은 자본이 훨씬 탁월합니다. 이제 자본과 시장이 미술 창작에 미치는 영향은 훨씬 지배적이 되었습니다.

세계화와 미술지형의 변화

폴란드의 민주혁명을 시작으로 헝가리·동독·체코 등에 이어 1989년 베를린장벽이 무너지면서 독일이 통일되었고, 1991년 소련 연방이 해체되었습니다. 2차 세계대전 이후 반세기를 끌어왔던 냉전은 자본주의의 완전한 승리로 끝났습니다. 그리고 냉전 이후의 후속조치로서 체제 이행 중인 국가의 발전모델로 미국식 시장경제체제를 채택하자는 '워싱턴 컨센서스Washington Consensus'가 이루어졌습니다.[5] 이는 곧 자본주의, 그리고 신자유주의의 전 지구화로 요약할 수 있습니다.

실제로 1990년대의 세계화는 냉전에 따른 불안감을 해소하면서 하나의 지구라는 유토피아적인 전망을 제공했고, 구공산권 국가들이 새롭게 시장에 편입하면서, 값싼 노동력의 공급과 수요 증가라는 양 측면에서 세계자본주의에 활력을 불어넣으며 장밋빛 전망을 고취했습니다. 그러나 2001년 노벨경제학상을 받은 조지프 스티글리츠Joseph E. Stiglitz, 1943~ 는 1990년대 초까지 세계화는 선진국과 개발도상국 모두가 승자가 될 수 있을 것이라는 희망에 큰 환영을 받았으나, 1999년 12월 시애틀에서 세계화에 대한 거센 항의시위가 일어난 것에서 보듯이 이후 세계화에 대한 우려와 반발이 거세졌다고 평가했습니다.[6]

이런 세계화 분위기 속에서 1989년 5월 18일 퐁피두센터와 라빌레

트 그랜드홀Grande halle de la Villette에서 아시아·아프리카·오세아니아 등 제 3세계 지역까지 아울러 전 대륙의 현대미술 작가 100여 명의 작품을 한자리에 선보인 〈지구의 마술사〉 전이 열렸습니다. 그동안 세계미술계는 사실상 서구 미술계와 동의어였고, 비서구의 전통 미술은 서구에서는 '민속 미술indigenous art'이라고 불리는, 미술이라기보다 민속학의 대상이었습니다. 당시 이 전시는 여전히 서구 중심적 관점에서 타자의 미술을 재타자화하고 기존의 질서와 지배담론을 강화했다는 비판을 받았지만, 현대미술의 경계를 서구 외부까지 확장하면서 소외되었던 다양한 타자의 목소리를 아우른 최초의 대형 전시라는 데 의의가 있습니다. 그리고 이 전시를 시작으로 이후 서구에서 비서구의 미술을 다루는 전시가 늘어난 것은 미술계 역시 전반적인 세계화의 흐름에 동참하고 있음을 시사하는 것이었습니다.

세계화 속에서 그동안 세계 주류 미술의 변방인 나라에도 현대미술 갤러리가 생겼습니다. 홍콩 한아트 TZ 갤러리의 존슨 창Johnson Chang, 1951~ 은 미국의 윌리엄스 칼리지 출신으로 1989년 베이징에서 전시가 금지되었던 중국 작가들을 모아 홍콩에서 〈스타즈: 10년〉이라는 전시를 열었습니다. 1993년에는 〈1989년 이후 중국의 새로운 예술〉 전을 열어서 이를 1998년까지 미국 전역에 순회전시했습니다. 사실상 그는 중국 현대미술의 세계화에 일등공신이라고 할 수 있습니다.

그리고 중국 미술사를 공부하던 스위스 유학생 로렌츠 헬블링Lorenz Helbling은 1996년 상하이로 다시 돌아와서 상아트 갤러리를 오픈하고, 스위스의 유명한 컬렉터인 울리 지크Uli Sigg와 베이징의 따산즈 大山子 예술지구에 UCCA 미술관을 지은 울렌스Ullens 부부 등에게 중국의 현대미술을 소개하면서 중국 미술과 서구 미술계 사이의 가교 역할을 담당했습니다.

멕시코의 세계적인 작가 가브리엘 오로즈코Gabriel Orozco, 1962~ 는

1987년 동료들과 금요모임을 만들어 현대미술에 대한 의견을 나누었고, 이 모임에 참여했던 호세 쿠리Hose Kuri와 그의 여자 친구 모니카 만수토 Monica Manzutto는 1999년 멕시코에서 쿠리만수토 갤러리를 오픈했습니다. 이들은 1997년 미술을 배우러 뉴욕에 와서 오로즈코의 소개로 뉴욕미술 계의 다수의 작가 및 큐레이터들과 만나면서 관계를 넓혀나갔고, 그 관계 를 바탕으로 멕시코의 젊은 작가들을 세계미술계에 소개했습니다. 신자유 주의 시대에 주변 미술의 세계화도 이처럼 미술관 전시보다 주변국의 경제 성장을 지켜보면서 해당 국가의 미술작품을 선점하려는 수요와 이를 소개 한 발 빠른 상업 갤러리의 세일즈 노력에 의해서 먼저 이루어졌습니다.

1990년대 세계화의 바람을 타고 전 세계 주요도시에서 국제적인 미 술 견본시장인 아트페어와 국제적인 현대미술 전람회인 비엔날레가 우후 죽순처럼 생겨났습니다. 이런 미술행사의 세계화 분위기 속에서 1995년 베네치아 비엔날레에 한국관이 설립되었고, 그해에 광주비엔날레를 시작 했으며, 2002년에 한국국제아트페어KIAF가 설립되었습니다. 그런데 아트 바젤이 2000년 언리미티드라는 대형 설치작업 전시를 함께 개최하면서 실험적인 작업을 전시하는 비엔날레와 작품 판매를 위한 상업적인 판매전 시인 아트페어의 경계도 모호해졌습니다.

이렇게 자본주의가 보편화되고, 심화되고, 세계화됨으로써 적어도 지구상에 자본주의의 출구가 더 이상 남아 있지 않아 보이는 시기에 선택 가능한 미술은 과연 무엇인가? 이 물음에 대해 가차없고 노골적인 신자유 주의 자본주의 시대에 이를 대변한 허스트와 지적이고 수행적인 작업으 로 그에 대항했던 곤잘레스토레스의 서로 상반되는 두 방향의 사례를 보 여 주고자 합니다.

1995년 개관할 당시의 베네치아 비엔날레 한국관

투명창으로 전면을 두른 건물 얼개가 전시공간에 맞지 않아 미술계에서는 건물을 리모델링해야 한다고 요구해 왔다.

죽음의 작가 허스트와 YBA

근대 부르주아 혁명의 핵심가치 중 하나인 자유의 극단적인 부상은 의외로 행복이 아니라 고통을 초래했고, 신자유주의가 지속될수록 부의 양극화와 사회적 불평등은 심화되었습니다. 1960년대 후반부터 독일과 일본에 의해 유발된 경쟁은 이제 아시아의 한국과 대만 등이 가세하면서 더욱 치열한 상황으로 변했고, 그로 인해 산업생산의 효율성 추구가 요구되면서 기업들은 모든 잉여 자산과 인력을 정리하면서 생산과정을 슬림화했습니다. 서구 주요국들이 신자유주의 정책을 채택하면서 노동운동이 억압된 상황에서, 임금은 삭감되고, 다양한 업무에서 노동의 외주화가 이루어졌습니다. 이처럼 신자유주의의 도래와 함께 고용불안과 고용의 유연화로 생계 문제가 취약해졌고, 사회학자 지그문트 바우만에 의하면, 오늘날 우

리는 가장 근원적인 공포인 죽음의 공포를 정리해고와 실직이라는 인간관계의 상실을 대리물로 해서 항상 대면합니다.[7] 그리고 불안과 죽음은 동시대 미술에서도 주요한 주제로 다뤄졌습니다.

오랜 수정자본주의를 끝내고 새롭게 도래한 신자유주의 시대에, 마치 소비사회의 도래를 작품으로 그려낸 워홀처럼 그 시대를 담아낸 작가는 영국 출신의 허스트입니다. 그는 죽음이라는 주제를 일관되게 탐구했습니다. 대학 시절 발표한 약장작업에서부터 「천년」(1990)에서는 죽은 소의 머리를 잘라 바닥에 놓고, 거기서 구더기가 자라 파리가 되고, 그 파리가 다시 살충제에 의해 죽는, 삶과 죽음의 순환을 보여 주었습니다. 「올라간 것은 반드시 내려온다」(1994)에서는 헤어드라이어 바람의 힘으로 허공에 떠 있는 탁구공이, 「고통의 역사」(1999)에서는 칼날들이 무수히 허공을 향해 꼽혀 있는 커다란 박스 위에 하얀 공이 떠 있는 모습을 보여 주고 있습니다. 이와 같은 작품에서 허스트는 신자유주의 시대의 삶의 취약성과 나아가 사회의 취약성을 표상하고 있습니다.

워홀이 유명상표와 유명인사의 이미지로 자신의 작품을 동어반복적으로 광고했다면, 허스트는 도처에 널려 있는 죽음의 공포에서 죽음의 상품가치와 광고가치를 읽어냈습니다. 죽음이라는 주제는 불안의 시대를 사는 현대인의 주된 관심사였고, 동물의 사체와 같은 파격적인 작품은 늘 세간의 뉴스거리가 되었습니다.

죽음의 흥행은 군터 폰 하겐스Gunther von Hagens, 1945~ 가 1995년 처음 선보인 후에 전 세계적으로 수천만 명의 관객을 동원했던 〈인체의 신비전Body Worlds〉의 성공을 통해서도 증명됩니다.[8] 이 전시는 피부가 벗겨진 상태의 해부된 인체를 전시한 것으로, 그 원조는 당연히 허스트라고 봐야 할 겁니다.

〈인체의 신비전〉, 1995

허스트의 작업은 일반적으로 미국 미술, 즉 미니멀리즘이나 팝아트, 개념미술 등의 영향과 전후 프랜시스 베이컨 Francis Bacon, 1909~92에 의해 형성된 영국적 리얼리즘의 영향으로 읽습니다.[9] 미니멀리스트의 무관심한 외양과 팝아트의 적극적으로 세일즈하는 태도가 미국적이라면, 베이컨의 괴물같이 일그러진 인물상이나 금장 테두리를 한 유리 프레임의 고딕적인 요소는 영국적이라고 볼 수 있습니다.

신자유주의가 자본주의의 포화상태이듯이 포스트모더니즘 미술도 일종의 포화상태에서 나타난 것입니다. 모더니즘이 남긴 과다한 유산은 포스트모더니즘 작가들을 한편으로는 과거의 죽은 양식을 가져와서 다시 사용하게 하거나 또는 설치, 영화, 퍼포먼스, 사회 참여 등 미술 외부의 광범위한 영역으로 내몰았습니다. 실제로 허스트가 1988년 기획한 〈프리즈Freeze〉전에서 그의 골드스미스 동기들이 중심이 된, 이후 YBAYoung British Artists라고 불리게 되는, 그의 동료들은 코끼리 똥, 자신의 피로 만든 두상, 작가의 잠자리 사생활, 머리에 뚫린 총탄구멍 따위를 예술로 가지고 왔고, 이들은 미술계에 '충격가치'라는 새로운 시각언어의 가능성을 제시했습니다.

그와 그의 친구들, 즉 YBA가 성장하는 데에는 이 전시를 관심 있

게 지켜보았던 세계적인 광고회사의 주인이자 컬렉터인 찰스 사치Charles Saatchi, 1943~ 의 도움이 절대적이었습니다. 허스트는 상어를 포름알데히드 용액 속에 통째로 담아둔 「살아 있는 사람의 머릿속에 있는 죽음의 물리적 불가능성」(1991)이라는 작업을 사치에게 1991년 한화 1억 원에 매각했고, 사치는 홍보의 귀재답게 그 작품을 계약하고 인도받기까지 1년가량 언론에 노출시켜서 허스트와 작품을 널리 알린 이후 2005년 헤지펀드 매니저인 스티브 코언Steve Cohen, 1956~ 에게 그 100배가 넘는 금액(약 130억 원)에 되팔았습니다. 그리고 1997년 사치의 후원으로 왕립 미술 아카데미 Royal Academy of Arts에서 〈센세이션〉 전이 개최되면서 허스트를 비롯한 YBA 작가들이 전 세계적으로 널리 알려지게 되었습니다. **참고도판**

죽음의 공포는 신자유주의 시대 우리의 일상이고, 허스트는 죽음을 소재로 작업을 했습니다. 그런데 서구 역사에서 죽음에 대한 인식을 연구했던 중세학자 필리프 아리에스Philippe Ariès, 1914~84는 15세기의 무시무시한 죽음이나 16세기의 벌레 먹은 시체의 조상은 16세기 말경이 되면 깨끗하게 소독되어 어떤 불쾌감도 자아내지 않는 해골로 대체되어 바로크의 대표적인 죽음의 도상이 되었다고 말합니다.[10] 램브란트의 「니콜라스 튈프 박사의 해부학 강의」(1632)에서 보듯이, 해부학의 발전과 함께 당시에 죽음은 호기심의 대상이었습니다.

죽음을 볼거리로 전시했던 허스트는 죽음을 익숙한 현상으로 만들어서 오히려 죽음에 둔감해지도록 만듭니다. 그리고 17세기 네덜란드 상인들이 자신들의 부를 과시하기 위해 귀중품을 그리면서 기독교의 검약 교리에 따라 재물의 무상함을 나타내는 해골을 함께 그려 넣은 바니타스 회화처럼 허스트는 보석으로 해골을 치장한 신자유주의 버전 바니타스의 제작에 착수합니다.

렘브란트, 「니콜라스 튈프 박사의 해부학 강의」, 캔버스에 유채, 169.5×216.5cm, 1632, 마우리츠
호이스 왕립미술관

미술이라는 또 다른 상상의 질서

집이든, 차든, 옷이든, 값이 비싼 것은 그보다 값이 싼 것보다 그만큼
좋기 때문이라고 생각합니다. 미술품에 대한 취향은 사람마다 다르며 따
라서 미술품의 절대적 가치의 기준은 일률적으로 정하기가 어렵습니다. 특
히나 난해한 현대미술 작품이라면 뭐가 좋고 나쁘다고 말하기도 겁이 납
니다. 그래서 그냥 값이 비싼 그림은 이유는 모르지만 좋은 그림일 거라고
믿습니다. 과거 귀족계층처럼 어려서부터 좋은 그림을 보면서 안목을 키우
며 자란 것이 아니라 자수성가한 17세기 네덜란드와 19세기 프랑스 및 미
국의 부르주아 계층이 가장 선호하는 그림은 실재와 똑같이 그린 사실적

인 그림이거나 당대의 유명 작가 작품이었습니다. 그리고 미술품에 대한 전문적인 감식안을 키우지 못한 오늘날 자본가 컬렉터의 취향도 그와 크게 다르지 않습니다.

　　좋은 그림은 값이 비싸고, 비싼 그림은 좋은 그림이라는 이 평범한 인식이 그의 작업을 시작하게 한 허스트의 통찰이었습니다. 2007년에 발표된 그의 「신의 사랑을 위하여」는 신자유주의 시대 예술과 비즈니스가 중첩되는 범위와 수준을 선명하게 보여 주고 있습니다. 생산중심사회에서는 인간의 노동력이 중시되고, 소비사회에서는 인간의 구매력이 중시됩니다. 따라서 소비사회는 자연스럽게 금전을 중시하게 되고, 가치는 점점 더 화폐, 즉 가격에 의해 평가받게 됩니다. 그래서 '최고'의 화가가 되기 위해서 허스트는 가장 비싼 작품을 만드는 것에서부터 시작했습니다. 그리고 '최고가'의 작품을 만드는 작가 되기는 예술작품도 제조원가가 있는 하나의 상품이라는 단순한 발상에서 출발합니다. 참고도판

　　허스트는 약 200억 원에 육박하는 원가를 들여서 다이아몬드와 백금으로 인간의 두개골을 화려하게 장식하여 생존 작가 최고가의 작품을 만들었습니다.[11] 비용은 대부분 다이아몬드와 백금을 구입하는 데 들어갔으므로, 유사시 해체하여 다이아몬드와 백금을 바로 현금화할 수 있습니다.[12] 따라서 이 작품은 최소한 200억 원의 현금 가치를 가지며, 허스트를 현존 작가 중 최고가의 작가로 만들어줄 수 있습니다. 게다가 판매가격은 당시 역대 미술품 거래 최고가에 맞추어 책정되어서 판매 시 역사상 최고의 화가 반열에 바로 오르도록 구상되었습니다.[13] 그리고 실제로 2007년에 대략 한화 1,000억 원(5,000만 파운드)가량에 자신과 자신의 전속 화랑인 화이트 큐브 등이 참여한 컨소시엄을 통해 이를 실질적으로 본인이 재구입함으로써 거래를 성사시켰습니다.[14]

허스트의 브랜드 가치는 순식간에 역대 최고가의 작가 반열로 올라서게 되었고, 그 유명세를 바탕으로 그는 1년 후 소더비 런던에서 전속화랑을 거치지 않고 특별경매를 통해 신작 223점을 공개 매각합니다. 단 이틀간의 경매로 팔린 금액은 약 2,300억 원(1억 1,100만 파운드)가량입니다.[15] 자본주의가 생존을 위해서 성장해야만 하는 것처럼, 그의 작품을 산 컬렉터들은 자신들의 보유자산 가치를 보전하기 위해서 그의 작품을 비싼 값에 사주어야 했던 것입니다.

제도비판은 당시 미술의 주요한 분야로 자리매김하고 있었지만 결과적으로 작가의 제도편입을 도와주었을 뿐, 제도 자체에는 아무런 변화도 가져오지 못했습니다. 그러나 자본의 논리를 간파했던 그는 작가가 상당한 수수료를 지불하고 화랑을 통해서 판매하는 미술계의 오랜 관행을 보란 듯이 바꾸면서 작가 위에 군림하는 화랑과 컬렉터들의 지위를 단숨에 역전시켰습니다.

「신의 사랑을 위하여」의 명성을 바탕으로 곧바로 그의 복제품 제작과 판매가 본격화됩니다. 「신의 사랑을 위하여」하나의 원본으로 다양한 이미지의 판화를 제작하면서, 허스트는 제작 첫 해에 제작원가에 해당하는 판화를 복제했고, 이후 몇 차례에 걸친 추가 제작으로 2012년 말까지 당시 발표된 판매금액에 해당하는 판화를 제작하여 판매하고 있습니다.[16]

그 후 10년간 동일 원본을 기초로 한 복제판화는 수차례 더 제작되었고, 따라서 복제판화의 판매총액은 이미 원본의 판매금액을 크게 넘어섰을 것으로 추정됩니다.[17] 그는 워홀이 그랬듯이 자신의 작품을 나비 페인팅, 점 페인팅, 스핀 페인팅 등 시리즈별로 계열화해서 제작했으며, 이들 이미지를 이용해서 다시 대량의 복제판화를 제작했습니다. 그의 작품은 '데미안 허스트' 브랜드의 옷, 찻잔, 액세서리, 우산 등 다양한 제품군을 장

〔 표 1 〕 데미안 허스트의 「신의 사랑을 위하여」를 이용한 연도별 판화 제작 내역

연도	제목	부제	가로	세로	No.Ed.	가격	달러화	원화
2007	For the Love of God	The Diamond Skull	1,000	748	250	8,400	2,100,000	3,570,000
2007		Pray	675	520	750	5,250	3,937,500	6,693,750
2007		Laugh	1,004	750	250	10,500	2,625,000	4,462,500
2007		Believe	324	240	1,700	950	1,615,000	2,745,500
2007		Shine	1,005	750	250	6,250	1,562,500	2,656,250
							11,840,000	20,128,000
2009			330	240	1,000	2,500	2,500,000	4,250,000
2011			584	450	1,000	1,800	1,800,000	3,060,000
2011			585	490	1,000	2,250	2,250,000	3,825,000
2011			585	489	1,000	1,800	1,800,000	3,060,000
2011			585	450	1,000	2,250	2,250,000	3,825,000
2011			585	450	1,000	1,800	1,800,000	3,060,000
2011			585	435	1,000	2,250	2,250,000	3,825,000
							12,150,000	20,655,000
2012		Enlighten ment	1,000	750	250	9,000	2,250,000	3,825,000
2012		Devolition	1,000	750	250	5,000	1,250,000	2,125,000
2012		Wonder	1,000	750	250	7,000	1,750,000	2,975,000
2012		Lenticular, Large	1,800	1,200	1,000	9,000	9,000,000	15,300,000
2012		Lenticular	600	400	5,000	2,400	12,000,000	20,400,000
							26,250,000	44,625,000
총계					16,950		52,740,000	89,658,000

자료: www.othercriteria.com

식할 디자인이자 브랜드 아이콘으로서의 기능도 수행합니다.

　그는 세계 최고가 작가로서의 명성과 권위를 바탕으로 마치 은행에서 화폐를 찍듯이 동일한 이미지를 복제하여 고가에 팔고 있으며, 이는 실질적으로 허스트의 명성과 권위를 신뢰하는 일종의 공동체를 대상으로 고액권 화폐를 발권하는 것과 동일합니다. 그런데 공교롭게도 소더비에서 허스트의 경매가 진행되던 날 리먼브라더스가 파산을 선포하면서 2008년 세계 금융위기가 터졌습니다.

　당시 미국의 금융기관은 부동산 가격의 상승 기조 속에서 주택담보대출을 거의 주택 구입금액까지 허용했고, 부동산 시장의 하락과 함께 담보가치가 하락하면서 해당 채권을 기초자산으로 하는 금융기관 간의 파생상품 거래는 사실상 원본 없는 거래를 한 것과 다름이 없었습니다. 그리고 이는 허스트가 원본 없는(본인이 제작한 것을 스스로 매수한 사실상의 허구적 거래를 바탕으로 이루어진) 복제품만으로 원본가격을 상회하는 금액의 복제물 시장을 조성한 것과 절묘하게 닮아 있습니다.

　허스트는 2011년의 인터뷰에서 돈과 예술의 관계에 대한 물음에 대해 "예술은 정말 비싼 가격에 팔린다면서, 자신은 세상에서 예술이 화폐보다도 가장 힘센 통화라고 생각한다"라고 답한 바 있습니다.[18] 그리고 그의 이러한 행보는 2008년의 세계 금융위기 이후 전 세계적으로 통화 공급이 급격히 늘고 통화가치가 하락하면서 실제로 미술작품이 가치저장수단으로서의 화폐의 기능을 수행하는 상황을 예고하는 것이었습니다. 공동의 믿음에 기초한 돈과 금융이라는 상상의 질서가 2008년 허구의 질서로 판명이 났다면, 허스트 역시 허구에 기반하는 상상의 질서로서 자신의 시장을 조성해 놓고 있습니다. 그런 측면에서 그는 오늘날 우리가 살고 있는 신자유주의 시대를 가장 잘 대변하는 작가라고 할 수 있습니다.

깨어지기 쉬운 일시적 휴전 a fragile truce

마네의 「올랭피아」가 대중으로부터 인정을 받기까지는 거의 반세기의 시간이 걸렸고, 「올랭피아」뿐 아니라 피카소의 「아비뇽의 여인들」, 그리고 뒤샹의 변기를 보면서 사람들은 매번 경악했지만, 이제 작품을 쓰레기로 만들거나 상점으로 만들거나 워홀이 광고사진을 그대로 가져와서 복제하거나 저드가 산업용 강재를 주문제작하거나 더 이상 아무도 그것이 예술이냐고 경악하거나 야유하지 않습니다.

그래서 뷔르거는 네오아방가르드를 역사적 아방가르드를 반복하는 공허한 제스처일 뿐이라고 비판한 바 있습니다. 그러나 이에 대해 할 포스터는 사실상 이들 네오아방가르드가 뒤샹과 아방가르드를 다시 소환하면서 아방가르드의 의의인 예술제도가 인식될 수 있었으며, 그 제도에 대한 탐구가 비로소 본격화되었다고 반박했습니다.[19]

예를 들어서 다니엘 뷔랭 Daniel Buren, 1938~ 은 모노크롬과 레디메이드를 결합한 표준화된 줄무늬를 고안해서 길거리에 전시함으로써 미술의 생산과 수용이 예술제도의 영역 바깥에서 가능함을 보여 주고자 했습니다. 또한 한스 하케 Hans Haacke, 1936~ 는 주요 미술관의 이사진이나 재정적 지원이 현실사회에서 어떤 방식으로 축적되었는가를 추적해서 사진과 자료를 전시하는 작업을 했습니다.

그러나 뷔랭은 1971년 구겐하임미술관의 중앙 로툰다를 꽉 채우는 현수막을 전시하려 했다가 철거당했고, 같은 해 구겐하임미술관에서 열리기로 했던 하케의 회고전은 당시 구겐하임미술관에 재정적 지원을 했던 샤폴스키 가문과 관련된 건물 142개의 현황을 적은 142개의 문서로 이루어진 「샤폴스키와 그 밖의 여러 명의 맨해튼 부동산 소유권」(1971)의 전시

펠릭스 곤잘레스토레스, 「무제」(완전한 연인들), 1991

제외 요구를 작가가 거부함으로써 역시 취소되었습니다.

뒤샹의 변기 작업이 예술의 관례를 비판했다면, 뷔랭과 하케는 예술 제도 자체를 정확하게 겨냥해서 비판한 것이었습니다. 그러나 예술제도와 시장의 권력을 비판하고자 등장했던 개념미술은 1970년대와 1980년대를 거치면서 예술계 바깥에서의 대중적 호응을 얻지 못했고, 그들의 특권이었던 비판적인 위상은 자기패배적인 제스처로 전락하고 있었습니다. 이런 좌파 진영의 분위기 속에서 곤잘레스토레스는 1990년대 '관계의 미술'이라고 불리는 수행적인 미술이 등장하는 계기를 제공하면서, 아방가르드의 새로운 가능성과 지평을 열었습니다. 서구 백인 이성애자인 허스트와 달리 미국인이면서도 쿠바에서 태어난 흑인 동성애자라는 비주류 타자로서의 정체성을 다양하게 구비하고 있던 그는 체제와 권력의 내부로 들어가 "제도에 속하는 바이러스처럼 되고자" 했습니다.[20]

기존의 비판적 아방가르드 작업이 제도 외부에서, 즉 미술관 밖에서

이루어지거나 내부에 들어왔다가 물의를 일으킨 후 뒤늦게 제도에 편입되는 것과 달리 곤잘레스토레스의 작업은 제도 내에서 사회를 재조직하는 작업을 직접 수행합니다. 권력에의 비판과 저항을 숨기고 권력 내부로 진입하기 위해서 그가 사용한 전략은 은유와 의미의 재코드화, 그리고 병치에 의한 의미의 발생 등이었습니다. 예를 들어 두 개의 동일한 시계를 나란히 벽에 걸어두어서 동성애를 표현했던 「무제」(완전한 연인들)(1991)에서는 직설적이지 않고 은유적인 표현방식을 사용했습니다. 나체의 두 남성이나 동성애 장면을 찍었던 사진작가 로버트 마이클 메이플소프Robert Michael Mapplethorp, 1946~89의 적나라한 사진작품은 동성애 반대자들에 의해 전시가 취소될 수 있지만, 그가 벽시계 두 개를 나란히 걸어둔 작품에 동성애 옹호의 혐의를 부여할 수는 없습니다.[21]

비판을 위해서는 자신의 작품이 그 제도 안에 이식되어야 하며, 그러기 위해서는 비판적인 의도가 적나라하게 드러나지 않도록 숨겨야 하는 상황, 만약 의도가 드러나게 되면 앞에서 본 뷔랭이나 하케의 사례와 같이 언제든지 적과의 암묵적인 휴전은 깨지고 제도 내부에의 이식에 실패할 수 있습니다. 그래서 곤잘레스토레스는 친구 부부의 사진 뒤에 '깨어지기 쉬운 일시적 휴전a fragile truce'이라는 메모를 남겼습니다.[22] 이 문구는 자신과 자신의 비판적 작품이 처한 위태로운 상황을 표현한 것입니다.

그런 조건 속에서 그 휴전을 안전하게 지속하려면 재코드화는 좀 더 우회적이고 은유적이 되어야 했을 것이며, 그 경우 원래의 비판적 의미의 전달이 불가능하거나 외면적으로만 읽힐 위험이 있는 것입니다. 이 메모는 곤잘레스토레스가 자신의 작품의 비판성이 갖는 이러한 한계를 스스로 인지했다는 사실을 반증합니다.

예술은 도끼다

비판적 작업을 하는 곤잘레스토레스의 작업은 다른 아방가르드 작업과 달리 아름답습니다. 그러나 그의 아름다움은 시각적이기보다는 다분히 지적입니다. 그도 허스트와 마찬가지로 소비사회를 살았지만 그들과 달리 그는 소비사회에 순응하지 않았습니다. 그는 동성애자로서 에이즈로 먼저 사망한 그의 동성 연인 로스 레이콕Ross Laycock을 주제로 많은 작품을 남겼습니다. 그가 자신의 연인을 떠올리며 사용한 사탕이나 전구가 매달린 전선과 같은 관습적이지 않은 작품의 재료는 관람자로 하여금 저마다의 다양한 상상을 가능케 합니다.

예를 들어 「무제」(Lover Boys)(1991)와 「무제」(L.A.에서의 로스의 초상)(1991)에서, 전자는 곤잘레스토레스와 레이콕을 합친 몸무게인 355파운드의 사탕을 쌓아서 두 사람을 형상화한 것으로 종종 이해되며, 후자는 레이콕의 몸무게만큼 사탕을 쌓아서 만든 것으로 읽힙니다. 이들 작품은 그해에 죽은 연인 레이콕에 대한 개인적 슬픔을 담고 있습니다. 사람들은 달콤한 사탕을 가져갈 수 있고, 이를 빨아먹으면서 에로틱한 사랑의 행위를 떠올리기도 하고, 애도의 느낌이 몸으로 스며드는 것을 공감하게도 됩니다.[23]

반면 다수의 전구들이 일정한 간격으로 매달린 전선줄을 늘어뜨려 놓은 「무제」(Tronto)(1992)와 「무제」(Last Light)(1993)는 토론토, 즉 미국보다 북쪽에 살았던 연인 레이콕을 연상하면서 그와의 기억을 마치 어젯밤의 일처럼 생생하게 떠올리는 듯합니다. 중간중간 불빛이 꺼진 전구와, 관절이 아무런 힘도 지탱하지 못하고 무너져 내린 인체를 연상케 하는 늘어진 전선의 모습은 관객 각자의 기억과 무력감, 그리고 안타까움에 바로 호소합니다.

관객의 체험은 어느 시점에 개입하느냐에 따라 제각각이며, 각자가

펠릭스 곤잘레스토레스, 「무제」(재향군인의 날)과 「무제」(전몰장병기념일) 전시 장면, 1989, 마시모 오디엘로 갤러리(뉴욕)

처한 환경과 지식, 이해 정도, 그리고 각자의 기억과 연상과 감정에 따라 모두 다릅니다. 그의 작품은 스스로 죽음을 시연함으로써 죽음이라는 화두를 던지며, 관람객 각각의 개별성을 모두 포용하지만, 죽음을 위협의 도구나 유혹의 도구로 사용하지 않습니다.

　　그의 두 점의 작품 「무제」(재향군인의 날 세일)(1989)과 「무제」(전몰장병기념일)(1989)은 그가 전몰장병기념일에 우연히 집어든 신문에서 대대적인 세일광고를 보고 떠오른 단상을 작품화한 것이라고 합니다.[24] 이 작품은 죽음과 소비라는 신자유주의의 주요한 개념을 모티브로 합니다. 죽음을 추모하기 위해서 마련된 여가(공휴일)마저도 소비사회는 소비를 위해 사용하기를 다그칩니다. 곤잘레스토레스는 이 두 작품을 함께 놓아둠으로써 소비사회의 아귀 같은 맨 얼굴을 스스로 드러내게 합니다. 그 순간 관객은 그 부조리함을 보며 오히려 소비를 재고하게 됩니다.

이 작품에서와 같이 그의 작품은 각 단계가 인식의 단절과 봉합의 연쇄로 구성되어 있습니다. 작가는 항상 한 호흡 늦게 이해의 실마리를 던져주고, 그 시간적 간극은 관람자의 상상과 사유를 위한 거리감을 확보해 줍니다. 그가 관객에게 제공하는 것은 사유의 모티브와 사유를 위한 비판적 거리일 뿐입니다. 따라서 그의 작품이 놓인 공간에 저자의 훈계 따위는 존재하지 않습니다. 그가 평소에 영향을 많이 받았다고 한 베르톨트 브레히트Bertolt Brecht, 1898~1956의 "대중이 성찰과 사유의 시간을 가지도록 거리를 두라"는 교훈은 그의 작품에서 일관되는 특징입니다.[25] 이런 점에서 그가 생각하는 예술은 "책이란 우리 내부의 얼어붙은 바다를 깨는 도끼가 되어야만 한다"라는 카프카의 말처럼, 우리의 사고를 깨우는 일종의 도끼입니다.

자본의 논리로 자본의 논리에 대항하다

미술관에 전시된 작품 앞에는 으레 '손대지 마시오'라는 푯말이 있기 마련이고, 없다 해도 작품에 손을 대서는 안 된다는 정도는 기본 상식입니다. 그런데 곤잘레스토레스의 작품 전시에서는 관객이 종이더미에서 한 장씩 집어서 가져가는 진기한 풍경이 벌어집니다. 이렇게 관람객에게 종이를 한 장씩 나누어줌으로써 매우 다층적인 효과를 거둡니다. 먼저 미술사적으로 그의 작품에서 작품을 구성하는 종이나 사탕을 가져가는 행위는 1960년대 뷔랭 갤러리 안에서부터 갤러리 창문을 통해 바깥으로 작품을 잇달아 전시했던 「프레임의 안과 그 너머에서」(1973)에서 제도의 경계를 문제시한 제도비판의 맥락을 공유합니다.[26]

다니엘 뷔랭, 「프레임의 안과 그 너머에서」 전시 장면, 1973, 존 웨버갤러리

　즉 그의 작품은 미술관이라는 제도 내에서 전시하지만 이를 관람객이 가지고 나갈 수 있습니다. 그래서 각자의 집이나 업무공간에 놓아둠으로써 일상에서도 감상하며, 사유를 되새길 수 있도록 합니다. 따라서 예술을 삶 속으로 가져가고자 했던 아방가르드의 오랜 요청에 부응합니다. 또한 미학적으로 그의 작품은 종이와 그 위에 인쇄된 이미지나 문구 사이, 즉 종이를 쌓아 만든 조각과 종이 속의 내용을 드러내는 사진, 내지 판화(인쇄된 글자) 사이의 장르 구분을 모호하게 하며, 또한 전체 더미로서의 작품과 낱개의 한 장씩으로서의 작품이 모두 성립함으로써 안정적이고 단일한 예술작품으로서의 지위를 의문시합니다.[27]

　게다가 작가가 무상으로 증여하는 종이는 소유에 집착하는 미술기

관에 대한 일종의 해독제이면서, 무엇보다 이미 과잉상태에 있는 자본주의 교환경제의 대안으로서 선물증여로 필요를 충족하는 포틀래치Potlatch 경제를 시연합니다.[28] 이 경우 그의 작업은 형식적으로 일종의 퍼포먼스로 읽는 것도 가능합니다. 그런데 바로 이 지점에서 그의 작업은 미술관 속의 예술작품에서 기능 전환을 시도하면서 자본주의를 비판하는 도구로 기능합니다.

작품의 상품화에 대항하기 위해서 많은 작가들이 일시적인 퍼포먼스 작업과 같이 비물질적인 작업을 한 반면, 곤잘레스토레스는 작업을 구상만 할 뿐 아예 작업을 제작하지 않았습니다. 워홀이나 허스트가 조수와 공장을 두어 작품을 제작했다면 그는 작품의 제작권한까지 소장자에게 넘겨주었고, 이는 작품의 소유권을 증명하는 작품증명서의 형식으로 이루어졌습니다. 곤잘레스토레스는 자신의 작품에서의 진품성은 진품증명서에 있으며, 그 증명서가 있으므로 작품은 계속 존재할 수 있음을 역설합니다.[29]

진품보증서에는 작품의 원래 상태에 대한 묘사와 관객이 종이를 가져가도록 하는 작품의 의도, 작품을 다시 채워 넣을 수 있고 이 한 작품으로 동시에 여러 곳에서 보여 주는 것이 가능하다는 소장자의 권리 등이 명시되어 있습니다.[30] 그런데 이 보증서는 소유자에게 사실상 관객이 가져가는 양만큼의 종이를 계속해서 채워 넣을 의무를 부과하고 있습니다. 그의 작품의 소유와 전시는 소비사회의 작동과정 위에서 성립 가능하며, 작가의 작품을 소유하고 전시하는 이들, 미술관이나 컬렉터, 다시 말해 제도권과 권력의 틀 안에 있는 사람들은 작품의 소유와 전시를 위해 무한공급(소비)의 의무(권리)를 기꺼이 감당하게 됩니다.[31]

그가 사용한 제도의 자기복제 방식은 바로 소비사회가 고도화되면

서, 이제 소비가 새로운 소비를 유발하는 단계에 이르렀다는 인식에 따른 것입니다. 자동차 주인은 형식상으로는 자기 소유인 차에 대해 소유자로서의 관계가 아니라 연료, 부품, 수리의 구매를 위한 사용자, 소비자로서의 관계를 갖게 됩니다. 오늘날 소비에 따른 소비자의 종속성은 단순한 소모성 소비재에까지 전면적으로 확장되어 나타나고 있습니다.

이제 특정 복사기나 면도기를 구입한다는 것은 복사기 자체보다 비싼 토너, 면도기보다 비싼 면도날을 계속 구입해야 한다는 구속을 의미할 뿐입니다. 작품이 자본주의 체제 내부에서 자동적으로 자기복제되면서 바이러스로서 체제를 공격하도록 만들기 위해서 그도 워홀이나 허스트 못지않게 이 사회의 작동원리를 정확하게 파악했던 겁니다.

허스트가 일관되게 탐구해 온 죽음이라는 화두를 곤잘레스토레스도 주목했지만, 그는 전혀 다른 각도에서 다루었습니다. 커다란 옥외광고판에 하얀 침대와 두 개의 베개 사진이 들어 있는 그의 작품 「무제」(1991)는 당시 뉴욕현대미술관MoMa을 비롯해서 뉴욕 시내 24곳에서 동시에 전시되었고, 2012년 플라토미술관에서의 회고전에서는 삼성태평로빌딩, 명동 중앙우체국 등 서울 시내 6곳에서 전시된 바 있습니다.

그 침대는 곤잘레스토레스가 그의 죽은 애인 레이콕과 함께 쓰던 침대입니다. 옥외광고판은 사적 기업이 돈으로 자리를 사서 설치하는 것인데, 그곳이 어떻게 공적일 수 있느냐고 그는 반문한 바 있습니다. 이러한 그의 발언을 감안해서 그의 작품을 다시 보면, 우리는 통상 핸드폰이나 화장품과 같은 상업광고를 위해 마련된 도시 속의 공간에 그가 애인의 죽음이라는 내밀한 사건을 던져놓은 것임을 알 수 있습니다.[32]

소비상품 영역에 죽음을 위치시킨 것은 허스트가 그의 죽음의 브랜드로 거대한 복제상품을 마련했던 것과 동일한 방식이었습니다. 그러나 허

펠릭스 곤잘레스토레스, 「무제」, 1991
2012년 플라토미술관에서 회고전 당시 중앙일보사 외벽에 전시한 바 있다.

스트의 죽음이 소비되고자 하는 '판매용 죽음'이라면, 곤잘레스토레스의 죽음은 소비를 부추기는 자리를 대신 점유하면서 소비를 억제하고자 하는 죽음입니다. 허스트가 죽음을 거부할 수 없는 공포로 전시했다면, 그는 사적인 죽음을 공공의 장소에 위치시켜서 그 슬픔과 공포를 함께 나누고 사유하게 했습니다. 그리고 대면하고 직시하는 감수성은 두려움이 아니라 딛고 일어서는 긍정의 힘을 단련시킵니다. 따라서 그의 죽음은 이러한 공공의 감수성을 회복하는 기능을 수행합니다.

그의 작품에서 보이는 하얀 침대의 이미지는 브레히트의 초기 단편 희곡 「한 밤의 북소리」(1919)에 나오는 대사 "이제 침대로 가자, 커다랗고 하얗고 넓은 침대로!"라는 문구를 연상시킵니다.[33] 브레히트는 혁명의 현장으로 가는 도중 사랑하는 여인과 침대로 달려가는 주인공의 모습에서 소시

민계급의 한계와 혁명의 미명 아래 쉬이 가려지는 인간의 기본 조건을 중의적으로 표현하고 있습니다. 반면 곤잘레스토레스는 침실이라는 사적이고 은밀한 사랑의 공간조차 법적 보호를 받지 못했던 동성애자였습니다.

그런 그에게는 침대가 바로 투쟁의 현장이었다는 사실을 고려할 때 의미는 다시 역전되고, 길거리 건물 위의 거대한 광고판은 체제와의 싸움을 독려하는 선동의 광고판이 됩니다.[34] 이와 같이 그가 선택하는 이미지의 함의는 다층적이고, 그러한 의미의 지평은 관객에게 다시금 열려 있습니다. 단순히 외부 공간에 놓여 있기 때문이 아니라 모두를 위한 이 개방성에서 그의 작품은 공공미술로서의 진정한 위상을 갖습니다.[35]

새로운 아방가르드의 가능성: 관계의 미술

허스트가 신자유주의 시대를 생생하게 대변한다면, 곤잘레스토레스는 아방가르드 미술의 새로운 가능성을 확인시켜 주었다는 점에서 신자유주의에 대한 대항예술로서 의미를 지닙니다. 뷔르거는 『아방가르드의 이론』에서 역사적 아방가르드 이후 가능한 아방가르드적이고 앙가주망적인(참여적인) 예술의 사례로 브레히트를 지목한 바 있습니다. 그는 브레히트가 아방가르드와 같이 유기적인 작품의 통합성 대신 개별 구성요소의 독립성을 중시하면서도 아방가르드와는 달리 예술제도의 파괴를 노리지 않고 현실적으로 가능한 것에 의지하는 어떤 기능 전환의 구상을 발전시킨다고 말한 바 있습니다.[36]

브레히트는 연극이 초래하는 현실 기만을 피하기 위해서 내용의 독립적 부분이 그때그때 곧장 현실에 상응하는 사건과 대결하도록 해야 한

다고 주장했습니다. 그리고 이때 정치적 내용은 사전적으로 정의되지 않으며, 개별적인 관객이 각자의 사건과 대결하는 과정에서 생성됩니다. 곤잘레스토레스는 평소에 브레히트에 큰 관심을 보였으며, 그래서 그의 작업은 뷔르거가 말한 대로 미술관에 종이더미나 사탕더미라는 전체 작품으로 전시된 이후, 낱장의 종이와 각각의 사탕을 관객이 가져가면서 각자의 경험 속에서 이를 음미할 수 있도록 기능 전환을 수행합니다. 관람자 각자가 자기만의 체험에 비추어 자신만의 사유를 전개하도록 한다는 점에서 그의 작업은 철저하게 민주적입니다.

역사적 아방가르드가 활동했던 1910~20년대는 러시아 혁명이 성공했고, 뷔르거가 『아방가르드의 이론』를 쓰기 직전에는 68혁명이 있었습니다. 그리고 1990년대에 뷔르거에 대해서 반론을 펼쳤던 할 포스터는 "우리의 현재는 임박한 혁명에 대한 이런 감각을 잃었다"며, "오히려 혁명적 언어를 비판하는 페미니즘에 단련을 받으며 제도뿐 아니라 비평담론의 배타성에 대한 탈식민주의적 비판에도 직면하고 있다"라고 말한 바 있습니다.[37] 바우만은 신자유주의는 인간 간의 유대가 급격히 약해진 가운데 각자가 개별적으로 죽음의 공포를 직면하고 있는 사회이므로 대화의 장이 필요하다고 보았습니다.[38] 그리고 곤잘레스토레스는 관객의 사유를 유발하면서 그의 작업을 중심으로 일시적인 공감의 연대 내지 공동체를 형성하면서 정치적 미술의 새로운 가능성을 보여 주었습니다.

평론가이자 큐레이터인 니콜라 부리오 Nicolas Bourriaud, 1965~ 는 지난 2세기 동안의 모더니티의 한 국면인 개인주의는 이제 완성되었다고 말하면서, "개인의 해방이 아니라 인간 상호간의 소통의 해방, 즉 관계적 차원에서의 존재의 해방이 더 위급하다"라고 말합니다.[39] 그러면서 그는 곤잘레스토레스를 평가하면서 1990년대 새로운 형식의 미술을 따로 분류하고

설명할 수 있게 해준 『관계의 미학』(1998)을 썼습니다. 그가 제안한 관계의 미술은 시대적 상황과 예술적 실천을 정확하게 반영한 것이었고, 그로 인해 미술계에 관계미술 '붐'이라 할 만한 커다란 반향을 일으켰습니다.

그 후 관계의 미술을 추종한 수많은 작가의 작품들이 단순히 인위적으로 사람들을 동원하거나 작위적인 파티와 식사에 초대한 것과 달리, 곤잘레스토레스의 작품은 관람자 각각의 참여행위가 수많은 관람자와 비록 똑같은 행동을 하더라도 완전한 특이성과 개인적인 의미를 유지합니다.[40] 공산국가인 쿠바에서 미국으로 이주한 그에게 혁명은 임박하지 않을 뿐 아니라 올바른 해답도 아니었을 것입니다. 오히려 각자가 스스로의 상황을 사유할 수 있도록 하는 것이야말로 진정으로 정치적인 것이었고, 그의 작품은 이를 가능케 함으로써 아방가르드 예술이 지향한 사회적 기능을 예술제도 내에서 심지어 체제의 논리를 빌려서 수행할 수 있었습니다.

그는 자기 자신을 나타낸 작품 「무제」(1989)에서 그의 삶을 천장 아래 긴 띠 모양으로 몇 개의 파편화된 문구를 적어나감으로써 형상화했습니다. 거기서 사건의 시간적 순서는 위반되고, 외부의 정치적 사건이 사적인 이야기에 개입합니다. 그는 생전에 이들 문구를 6번 변형해서 전시했고, 이후에 전시하는 사람에 따라 추가적인 변형을 허락했습니다. 그것은 개인의 삶이 사회적인 영향과 분리될 수 없을 뿐 아니라 시대의 변화에 따라서 그 영향은 변해야 한다는 그의 인식을 보여 줍니다.[41] 그의 삶은 전시기획자에 의해 임의로 조각내고 변형되어 매 전시마다 새로운 의미의 지평으로 만들어지며, 이를 통해 관람객은 이러한 사건 속에서 자신의 삶을 되돌아보거나 벤야민이 말한 자신만의 '성좌'를 구성해 볼 수 있습니다.

벤야민은 『독일 비애극의 원천』에서 "한 이념의 재현에 사용되는 일군의 개념은 이념을 그 개념의 성좌로서 현현한다"라고 정의합니다. 그리

고 철학자의 경우에 "경험세계가 스스로 이념세계에 들어가서 그 속에 용해되는 방식"으로 연구한다면, "예술가는 이념세계의 작은 이미지를 구상하는데, 이때 바로 그것을 비유로서 구상하기 때문에 각각의 현실 속에서 궁극적인 이미지를 만들어낸다"고 보았습니다.[42] 따라서 현상이 거짓 통일성을 벗어던지고 진리를 드러내기 위해서는 사물이 각자 요소로 해체될 필요가 있으며, 이것의 현존, 공통점, 차이를 통해서, 그 공속성으로서 진리를 나타낸다는 벤야민의 인식론이 그의 작품 속에 녹아 있습니다. 보편성이나 동일성을 우선시하지 않고 개별성, 즉 개개의 사물과 사건을 우선시한다는 점에서 그의 작품은 다음 장에서 다룰 오늘날의 실재론적 사유와 상통합니다.

에피소드 5

격차가 해소되면 비로소 차이가 보인다

"누가 나이키를 신는가?" "왜 나이키를 찾는가?"

예나 지금이나 나이키의 메시지는 간결하고 명료합니다. 1970년대가 되어서야 고무신 대신 시장에서 파는 말표, 기차표 운동화가 국민의 신발로 보편화되었는데, 1980년 즈음 우리는 보통 운동화 가격의 다섯 배가 넘는 나이키 운동화를 사면서 이 광고문구의 의미를 비로소 알게 되었습니다. 나이키 운동화에 이어서 바로 값비싼 죠다쉬 청바지가 유행하면서 나이키 운동화에 죠다쉬 청바지, 그리고 소니의 워크맨은 그 시절 멋을 아는 젊은이들의 상징이 되었습니다. 필요에 의한 소비가 충족되면서, 나만의 개성과 차이, 그리고 브랜드가 중시되는 소비사회는 그렇게 도래했습니다.

1980년대는 36년간의 일제의 식민지배와 미군정, 그리고 군사정권으로 이어진 오랜 억압이 마침내 종지부를 찍은 시기이기도 합니다. 한편으로는 1960년대 이후 단기간에 압축적으로 성장한 경제발전으로 나이키 운동화가 팔리고 88서울올림픽이 열리기도 했지만, 오랜 세월 억눌렸던 억압에 대한 반발 또한 거세서 유신정권 이후 다시 새로운 군사정권이 집권

누가 나이키를 신는가?

왜 나이키를 찾는가?

1980년대 초반 나이키 운동화가 한국에 진출했을 당시의 광고들

했어도, 광주민주화운동을 비롯해서 이후로 전국적으로 민주화운동이 지속되었습니다. 그리고 마침내 1987년 직선제 개헌을 골자로 하는 민주화선언을 이끌어냈습니다.

서구가 200년에 걸쳐서 이룬 자본주의와 민주주의라는 이중혁명의 결실을 우리는 이처럼 1980년대를 경과하면서 온전하게 누릴 수 있게 되었고, 1988년 서울올림픽과 1989년 해외여행 자유화에 이어 1990년대가 되면 비로소 서구와 같은 사회적 조건에서 생활하는 동시대성을 획득하게 됩니다. 미술에 있어서도 1980년 정치적이고 사회참여적인 미술을 주장하며 '현실과 발언'이 결성되고 첫 전시를 열면서 전국적으로 민중미술이 확산되었고, 1994년 국립현대미술관에서 〈민중미술 15년: 1980-1994〉 전이 열리면서 비판적인 민중미술도 제도 안으로 수용되었습니다. 그리고 우리 사회의 근대화에 대한 열망과 그에 대한 반발의 열망은 이 과정을 통해서 상당 부분 해소되었습니다.

일본은 메이지 유신 이후 줄곧 추구했던 근대의 초극이라는 과제를 1968년 서구 2위의 경제대국으로 성장하면서 이루었고, 미술에 있어서도 이때 모노하라는 일본 독자의 사조를 발표하며 서구 미술의 단선적 도입

의 역사를 탈피했습니다. 모노하의 영향을 받아 우리도 1970년대 중반에 단색화라는 독자적인 미술을 선보였지만, 당시에는 여전히 경제발전은 완수되지 않았고, 서구 미술에 대한 동경도 그대로였습니다. 그러나 1990년 대 서구와의 동시성을 갖추면서, 그동안 우리의 시간과 서구의 시간의 차이를 객관적으로 인식하게 됩니다.

서구의 모더니즘은 근대사회가 완전히 도래한 상태에서 기하학적 원근법이라는 근대적 원리를 비판하면서 시작했고, 아방가르드는 모더니즘에 대한 비판으로 등장했습니다. 반면 우리는 오로지 서구의 근대를 추격하려는 열망으로 서양화를 배웠습니다. 우리는 서구의 모더니즘이 이미 추상에 도달한 1910년대에 일본에서 서구 미술을 처음 배웠고, 1920년대 말경 서양화 화단이 생겼을 때는 이미 모더니즘과 아방가르드의 모든 사조가 등장한 뒤였습니다.

고전주의적 형태와 인상주의적 붓질이 절충된 외광파를 처음 배우면서 접한 원근법과 해부학은 서구의 실증과학적 태도를 배우는 것이었지만 이런 과학적 방법론을 거부하는 모더니즘이나 아방가르드는 당연히 수용하기가 쉽지 않았습니다.

20세기 초 이미 서구와 어깨를 나란히 했던 일본이 미래파와 다다, 그리고 구축주의와 초현실주의를 모두 수입했던 것에 비해 우리가 배운 아방가르드는 1920년대 프로미술에서 그 영향이 잠깐 삽화나 포스터, 연극무대 등에서 나타났다가 탄압으로 사라진 후, 1930년대 중반 이후에 이미 아방가르드로서의 동력을 잃은 후기의 초현실주의를 시도했던 것이 전부였습니다.

우리는 아방가르드가 나타나기 위한 조건으로서의 근대화도 이루지 못했지만, 체제에 반하는 행위는 식민치하에서도, 전후 분단국의 엄중한

반공주의와 군사정권 아래에서도 철저하게 억압되었습니다.

서구와의 양식적 괴리가 심화되면서 1967년 12월에 드디어 오브제와 행위예술작업을 선보인 〈청년작가 연립전〉이 열렸고, 1970년에는 미술뿐 아니라 연극·음악·영화·패션·종교 등 다양한 분야의 전문가들이 함께 설립한 '제4집단'이라는 모임이 결성되었습니다. 그러나 삼선개헌 직후 김지하가 시 「오적五賊」을 발표하고 반공법 위반으로 구속되어 사형 언도를 받던 시국에 "기성문화를 장례 지내자"라며 히피 스타일로 거리에 나선 이들은 바로 경찰에 검거되어 심문을 받았고 결국 결성 두 달 만에 해체되었습니다.

사실상 1920년대 아방가르드부터 서구에서 축적되어 왔던 반예술적인 매체와 행위 등은 반세기 이상이 지연된 이후 민중미술에 와서야 해소되었습니다. 서구의 도입은 이처럼 지연되기도 했지만, 사회경제적인 수준이 다른 상태에서 도입되면서 서구와는 전혀 다른 이해 속에 다른 순서와 조합으로 도입되기도 했습니다.

소비사회를 경험하지 못한 상태에서 서구 팝아트가 제기한 이미지의 실재성이란 문제의식을 우리는 초현실주의 작가 마그리트의 회화에서 보이는 환영의 문제로 이해했고, 워홀의 복제방식은 전통 초상화의 전신사조 기법에서 보이는 정밀한 묘사로 구현해서, 한국의 극사실 회화는 팝아트의 문제의식을 초현실주의로 이해해서 전통양식으로 해결한 후, 다시 서구의 최신 사조인 하이퍼리얼리즘hyperrealism으로 불리게 되었습니다.

한국 최초의 팝아트 작품이라고 알려진 1974년 고영훈이 그린 코카콜라병을 늘어놓은 작품은 워홀의 코카콜라 작품의 이미지를 차용했지만, 병을 서로 다른 크기의 세 겹으로 중첩시켜서 앞으로 돌출하는 듯, 혹은 뒤로 후퇴하는 듯 보이도록 한 것은 당시 유행했던 옵아트optical art의

고영훈, 「획일성과 자아의식」, 161.0×130.0cm, 1974, 개인 소장

기법이며, 「획일성과 자아의식」이라는 제목과 윗줄 가운데 병 하나가 옆으로 기울어진 것에서 당시의 획일적인 군사정권에 저항하는 사회비판적 메시지를 읽을 수 있습니다.

경제발전으로 소비사회에 도달하면서 모더니즘 비판으로서의 포스트모더니즘으로 도약할 수 있는 사회경제적 조건이 마련되었고, 민중미술은 자율적인 모더니즘의 틀을 깨고 예술의 사회적 기능에 대한 인식을 제고하고, 그와 함께 콜라주와 오브제, 차용 등과 같이 서구의 아방가르드에서 네오아방가르드, 그리고 포스트모더니즘에 걸친 다양한 사조의 양식을 동원했습니다. 우리는 그동안 서구의 새로운 사조를 최대한 빨리 도입해서 서구와의 격차를 없애고 동시대성을 이루고자 노력해 왔으나, 동시대성을 이루었다고 서구의 역사를 그대로 반복한 것도 아니었고, 그럴 수도 없었습니다.

고영훈의 사례에서 팝아트의 문제의식은 초현실주의의 허상 이미지를 가져와 표현했고, 팝아트의 외양은 사회비판적 내용을 비유적으로 표현하는 데 차용되어서, 내용과 형식이 각각 따로 수용되었습니다. 이처럼 서구사조는 문제의식과 외형, 그리고 방법론이 각각 별도의 조각들로 해체되어서 우리 전통의 조각과 서로 뒤섞인 채, 우리의 조건과 문화적 배경에서 가능한 방식으로 조합되어 수용되었습니다.

따라서 서구와 전혀 다른 경로를 통해서 동시대성에 도달했고, 그 과정에서 우리가 도입한 서구사조는 서구의 원본과 전혀 상이했습니다. 그리고 세계미술이라는 넓은 지형에서 한국 미술의 성취와 기여는 서구사조의 도입이 아니라 바로 이 조합과정에서 나타난 우리의 차이로만 설명이 가능합니다.

나쁜 새 날들
: 21세기의 상황

ART CAPITALISM

6장

새로운 천년은 세계경제의 위기와 함께 시작했습니다. 경제뿐 아니라 산업혁명 이후 지난 200여 년의 환경파괴로 인해 기후온난화와 인류세 등의 생태위기가 본격화되고, 기술발달과 디지털화가 가속화되면서 세상은 과거와는 전혀 다르게 변화하고 있습니다. 무엇보다 오늘날 젊은 세대는 내일이 오늘보다 나을 것이라는 근대의 믿음을 더 이상 신뢰하지 않습니다. 그들은 시간이 갈수록 상황이 나빠지는 것을 체험하고 있는 근대 이후 최초의 세대입니다. 미래에 대한 비관적인 전망으로 이들은 연애와 결혼, 출산을 포기하고, 이어서 인간관계와 내집 마련을 포기하고, 이제는 취업과 희망마저 포기하고 있는 실정입니다.[1]

이와 같이 사람들이 가지고 있던 미래에 대한 낙관적 전망이 차츰 비관적인 방향으로 바뀌면서 그동안 우리가 당연시했던 믿음 전반에 대해 새로운 성찰이 이어지고 있습니다. 세상이 변화하고 사람들의 생각이 바뀌면 자연스럽게 미술도 그에 따라 변하기 마련입니다. 이 장에서는 새로운 천년에 나타난 경제와 과학, 기술, 사상 등에서의 급진적인 변화와 동시대 미술의 새로운 상황을 살펴보겠습니다.

위기의 자본주의

새로운 밀레니엄은 세계경제의 붕괴와 함께 시작했습니다. 1997년의 아시아 금융위기를 시작으로 2008년에는 세계 금융위기가 터졌고, 급기야 2020년 팬데믹으로 인해 또 다른 위기가 반복적으로 발생하면서 위기가 예외가 아닌 정상인 상태, 그래서 자본주의 자체가 위기인 상태를 맞고 있습니다. 세계경제의 위기는 1995년 인터넷이 상용화되면서 관련 산업에 엄청난 규모의 투기자금이 몰린 인터넷 붐에서 시작됩니다.

아시아와의 경쟁으로 제조업의 이윤율이 하락하면서 제조업 경쟁력이 취약했던 미국의 금융자본은 인터넷 혁명 이후의 새로운 세상을 선도할 기업에 투자하면서, 신생기업의 기업가치를 급격하게 상승시켰습니다. 바로 그즈음에 아시아 금융위기가 발생했습니다.

아시아 금융위기는 과다한 단기 외채와 급작스러운 자본유출로 인해 발생했습니다.[2] 당시 IMF는 구제금융을 신청한 국가들에게 대출을 제공하면서 뼈를 깎는 구조조정을 요구했고, 그에 따라 한국의 금리는 25퍼센트 이상, 환율도 1,900원 이상으로 각각 두 배 이상씩 단기에 급등했습니다.

국가부도로 주식시장과 부동산 가격이 폭락한 상황에서 한국의 기업과 금융기관, 빌딩 등의 알짜 자산이 해외투자가에게 헐값으로 팔려나갔고, 기업에 대한 혹독한 구조조정 요구로 모든 기업에서 대규모 감원이 시행되며, 당시 우리 주변의 수많은 가장이 직장을 잃었습니다. 그동안의 경제발전으로 한국 사회에 형성되었던 두터운 중산층은 이를 계기로 다시 무너지기 시작했습니다.

동아시아의 경제침체는 1998년 러시아, 브라질, 아르헨티나의 국가

IMF 구제금융 공식요청

정부 어제 발표…美·日지원금 포함 최소 200억弗 규모

올 정리해고 9만명 넘어

9월말 총퇴직자의 6%…신고규모의 2배 달해

한보철강 부도처리

(주)한보도…21개계열사·하청업체 연쇄도산 불가피

기아 은행관리 추진

채권단 자금지원 유보·내달까지 부도유예 확정

IMF 구제금융 신청 시
신문 헤드라인

부도를 유발했고, 마침 러시아 채권을 대거 보유하고 있던 미국의 유명 헤지펀드 LTCM이 파산했습니다.[3] 미국의 연방준비제도는 미 대륙으로 파급되는 위기를 차단하기 위해 금리인하를 단행했고, 이는 주식시장으로의 자금유입을 가속화했습니다.

당시 이들 기술기업 대부분은 수익이 없었고, 투자자들은 투자기업이 빠른 성장을 통해서 시장점유율을 확보하면 최종적으로 새롭게 성장하는 거대 시장의 지배적 사업자가 될 것이라는 희망이 있었습니다. 1995년부터 2000년까지 나스닥 종합주가지수는 다섯 배로 상승했지만 이후 이른바 닷컴버블이 꺼지며 2002년에 지수는 1/5로 내려서 오르기 전의 수준으로 다시 돌아왔습니다.[4]

아시아 금융위기와 세계 금융위기는 공통적으로 상환능력이나 담보능력을 고려하지 않은 금융기관의 무분별한 대출관행에 기인했고, 사실상

닷컴버블 당시 나스닥과 코스닥 주가 추이

아시아 위기는 세계 위기의 단초를 제공했습니다. 1998년 아시아 위기의 확산을 막기 위해 시행되었던 완화적인 통화정책은 닷컴버블 붕괴와 그 직후에 발생한 9·11테러의 여파로 얼어붙은 경기를 살리기 위해서 다시 지속되었습니다. 그로 인해 주택담보대출 금리는 하락하고 주택가격은 상승했습니다.

부동산 가격이 급등하면서 아무런 신용도 없는 사람들에게 거의 주택만을 담보로 제공되었던 주택담보대출은 부동산 거품이 꺼지면서 부실화되었고,[5] 이 대출을 기초로 만들어진 수많은 파생상품이 연쇄적으로 부실화되었습니다. 미국의 주택담보대출에서 시작된 미국 금융기관의 부실화는 파생상품 거래로 복잡하게 얽혀 있는 선진국 금융기관 전반으로 확산되면서 전 세계적인 금융위기로 번지게 되었습니다.

그런데 선진국들의 금융위기에 대해서 이번에는 가혹한 구조조정이 아닌 무제한 구제금융이 이루어졌습니다. 각국 정부는 최악의 상황을 막

기 위해 대대적인 구제금융과 한계기업에 대한 지원, 긴급 세금감면 등을 시행했습니다. 2008년 위기에 대한 대응은 서구 선진국들이 출자한 세계은행과 IMF를 중심으로 하는 국제금융질서의 냉혹한 현실을 적나라하게 보여 주었습니다. 그 질서는 규칙을 정하는 심판이 다른 참가자들과 함께 게임에 참여하면서 심판에게 불리한 경우에는 심판의 재량으로 게임의 규칙을 바꾸거나 다르게 적용할 수 있는 공평하지 않은 질서였습니다.

사실상 이 기울어진 운동장에서 서구에 의해 서구의 근대를 도입해야 했던 비서구 모든 나라가 경제뿐 아니라 문화와 예술 및 사회 각 분야에서 지난 200년 동안 서구와 '공정하게' 경기를 해왔습니다.

양적 완화와 플랫폼 자본주의

기축통화인 달러화의 발권력을 보유한 미국은 화폐를 발행하여 양적 완화를 실시했고, 달러화의 방출로 자국 통화가치가 상승해서 수출경쟁력이 하락할 것을 우려한 주변국 역시 이 방식에 동참했습니다. 이런 조치로 인해 각국 정부는 모두 막대한 규모의 부채를 짊어지게 되었지만, 한국에서와 같은 한계기업의 파산과 살인적인 금리 인상, 환율 폭등 등은 전혀 일어나지 않았습니다.

당시 이런 선진국 정부의 조치로 전 세계적으로 금리가 급격하게 인하되어서, 미국 연방자금의 금리는 2007년 8월 5.25퍼센트에서 2008년 12월까지 0~0.25퍼센트까지 떨어졌고, 영국은행도 주요 금리를 2008년 10월 5퍼센트에서 2009년 3월 0.5퍼센트까지 인하하는 등 주요국 금리가 모두 제로금리에 수렴했습니다.[6]

경제가 성장하면 그 경제 규모에 맞추어서 통화도 함께 추가로 공급되어야 합니다. 그러나 양적 완화가 일반화된 2000년대 이후 그 순서는 역전되었습니다. 일단 돈이 풀리고, 그 돈이 공급을 정당화할 수 있는 경제의 양적 성장을 만들어냅니다. 닷컴버블은 한편으로는 기술기업 주가의 버블이 붕괴하면서 경제에 악영향을 끼쳤지만 사실상 오늘날의 디지털 사회를 가능케 한 기술적·사회적 인프라가 이 거품 속에서 구축되었습니다.

이 기간 중 인터넷 사업에 쏟은 막대한 투자로 인해서 수백만 킬로미터의 광섬유와 해저 케이블이 깔렸고, 소프트웨어와 네트워크 장비의 발전, 기업과 정부의 컴퓨터 시설 구축이 이루어졌습니다.[7] 뿐만 아니라 당시 투자자들이 기대한 바대로 살아남은 극소수의 기업은 새로운 시장을 독점하면서 단기간에 거대기업으로 성장했습니다.

당시 아마존은 설립 이후 8년간 적자였고, 이후에도 적자와 흑자를 오가며 이렇다 할 수익을 내지 못했지만 공격적인 투자를 지속해서 결국 오늘날 세계 최대의 플랫폼 사업자로 군림하고 있습니다. 전기자동차와 자율주행자동차를 만드는 테슬라가 최근 시가총액 세계 1위의 자동차 회사가 된 것 역시 미래 전기차와 자율주행차 시장의 성장성을 고려한 사전 투자가 만들어낸 결과입니다.

한국에서도 2010년 설립된 이후 10년째 적자인 쿠팡은 막대한 적자를 감수하면서도 그보다 더 큰 규모의 투자를 지속하면서 마침내 거의 100조 원에 달하는 기업 가치를 인정받은 바 있습니다. 아이러니하게도 회사는 이런 투자로 성장하고, 매출이 성장할수록 적자는 오히려 커집니다. 실적이 있는 기업에 투자가 이루어지는 것이 아니라 시장지배적 사업자가 될 때까지 막대한 투자를 집행해서 결국 실적을 끌어내는 경영방식은 양적 완화로 풀린 거대한 여유자금이 만들어낸 변화입니다.

CCTV를 설치하고 그 사실을 알리는 경고 포스터
조지 오웰의 『1984년』에 나오는 빅 브라더가 지켜보고 있다는 문구를 인용하고 있다.

디지털 경제를 연구하는 캐나다의 사상가 닉 서르닉Nick Srnicek은 『플랫폼 자본주의』(2016)에서 빅데이터의 활용도 제고와 함께 소비자로부터의 데이터 추출을 독점하는 기업이 경제활동의 디지털 플랫폼으로 진화하고 있는 오늘날의 자본주의를 플랫폼 자본주의라고 부릅니다.[8] 특히 최근의 팬데믹 상황으로 비대면 활동이 크게 증가하면서 그가 말한 플랫폼 비즈니스는 급속도로 성장하고 있습니다. 제품이 아니라 소비자에 대한 정보가 경쟁력의 원천이 되면서, 이제 특정 산업에 국한되었던 거대 다국적 기업의 독점적 지배력은 전 산업으로 확장이 가능하게 되었습니다.

현재는 애플, 마이크로소프트, 아마존, 구글, 페이스북, 우버와 같은 회사가 각자의 사업영역을 지키고 있으나, 이들 모두 데이터의 확보가 중요한 경쟁요인이어서 조만간 직접적인 경쟁은 불가피할 것으로 보입니다. 카카오가 금융서비스를 제공하며 금융기관과 경쟁관계에 놓이고, 애플은 전기자동차 사업진출을 발표하면서 자동차 업체와 경쟁하면서, 이론적으로 향후 이 경쟁의 승자는 우리 삶의 모든 영역을 지배하게 됩니다. 조지 오웰

George Orwell, 1903~50이 소설 『1984년』에서 예상했던 빅브라더는 21세기에 사실상 빅데이터를 독점한 소수의 플랫폼 기업에서 현실화되고 있습니다.

양극화가 초래하는 계급사회

서구 주요국 정부는 이미 과도한 재정적자를 안고 있어서 경제침체에 대응해서 케인스가 제안한 재정지출을 통한 제조업 경기부양은 불가능한 상황이었습니다. 서르닉은 아시아 경제위기로부터 시작되어 닷컴붕괴, 세계 금융위기에 대응해서 이루어진 일관된 통화방출정책은 1990년대에 경제를 활성화하기 위해 미국에서 개발된 정책이라면서, 이를 '자산-가격 케인스주의'라고 부릅니다.[9] 중앙은행을 통한 통화공급, 즉 양적 완화가 반복되면서 각국의 금리는 제로금리 수준에서 고정되고, 시중에 과다하게 풀린 자금은 이런 초저금리 상황에서 고수익을 찾아 위험자산으로 이동하면서 주식이나 주택과 같은 자산 가격이 상승합니다. 그러면 이들 자산을 소유한 기업과 중산층 가계의 명목자산을 끌어올려 소비와 투자를 촉진하게 됩니다. 그래서 이 정책은 중산층의 구매력을 지렛대로 경제의 양적 성장을 도모하는 정책이라고 할 수 있습니다.

최근 유행하는 현대통화이론은 화폐에 대한 상이한 전제, 즉 국가의 권위에 의해서 화폐가 가치를 가진다는 전제하에 중앙은행의 발권을 통한 재정지출을 정당화합니다. 그러나 주류 경제학자들은 이런 현대통화이론을 주변적 가설 정도로만 치부하고 있습니다. 양적 완화는 세계 금융위기와 팬데믹과 같은 예외적인 상황에서 단지 일시적인 조치로서만 인정할 뿐입니다.

그러나 이미 금융위기로 대거 풀린 통화에 대한 출구전략조차 시행하지 못한 상황에서 그 몇 배에 달하는 통화방출이 추가적으로 이루어지면서, 이 일상화된 예외의 회복 가능성은 의심받고 있습니다. 이는 자본주의가 위기라는 사실과 더불어 변화된 경제 패러다임을 설명할 수 있는 새로운 경제이론이 요구된다는 사실을 일깨워 줍니다.

경제위기는 결국 정부의 시장개입을 다시 불러왔으나 케인스가 주장한 수정자본주의적 개입이 부를 재분배했다면, 신자유주의 시대에 케인스의 이름만 빌린 자산가격 케인지언 정책은 중산층에 부를 몰아주면서 부의 양극화를 가속화했습니다. 실제로 서르닉의 주장은 2020년 팬데믹으로 인한 세계경제위기에서 대부분 현실화되었습니다. 각국 정부는 이번에도 엄청난 양적 완화로 대처했고, 그로 인해 급락했던 주식시장은 양적 완화에 대한 학습효과로 시행과 동시에 곧바로 급등했습니다. 그리고 이들 주식을 보유한 소수의 부유층의 부가 크게 증가하면서 경제의 양극화는 더욱 심화되고 있습니다.

반면 연속적인 위기를 겪으며 기업이 비용절감에 나서면서 노동수요는 감소했고 그마저도 시간제 노동으로 전환되면서 노동의 안정성은 극단적으로 악화되었습니다. 기업들이 정규직을 채용하는 대신, 필요할 때마다 필요한 사람과 임시로 계약을 맺고 고용하는 이른바 긱Gig 경제는 디지털 경제와 함께 확산되고 있습니다.[10] 빠르게 진화하고 있는 긱 경제는 새로운 일자리 창출과 성장률 제고, 인플레이션 상승 압력 완화 등 긍정적인 효과도 있지만 긱 경제가 전통산업을 대체하면서 온라인 사업에 적응하지 못한 수많은 자영업자를 도태시키고 무엇보다 고용의 질, 즉 고용의 안정성을 심각하게 떨어뜨리고 있습니다.

위기가 반복될수록 취약한 주변부에서는 정상적인 수입을 창출하

Figure 6.7 | Number and Wealth of Billionaires 2008–2020

아트바젤이 발표한 『2021년 미술시장 보고서』 표지와 내부에 실린 부자의 부 관련 그래프

는 경제활동에서 도태되는 숫자가 증가하는 반면, 양적 완화에 의한 자산 가격의 상승으로 중산층의 부는 오히려 빠르게 증가하면서 사회적 양극화는 심화되고 있습니다. 팬데믹을 겪은 2020년 세계경제의 성장률은 대략 마이너스 3.5퍼센트 정도로 추정되는 가운데 2021년의 한 미술시장 보고서에 의하면 현금성 자산 1,000억 원 이상을 보유한 억만장자의 숫자는 오히려 7퍼센트가 늘고, 그들의 부는 32퍼센트가 증가했습니다.

이는 세계 금융위기 직후인 2009년 경제성장률이 0퍼센트로 정체하는 수준이었음에도 한 해 동안 억만장자들의 숫자가 30퍼센트나 줄고 그들의 부가 45퍼센트나 감소한 것과 대조적입니다.[11]

유동성에 의한 자산가격 상승은 이미 2000년 닷컴버블 시기에 경험했으며, 당시 풀린 유동성으로 부동산 가격이 무차별적으로 상승한 이후 거품이 꺼지면서 세계 금융위기를 초래한 바 있습니다. 이처럼 비싼 수업료를 치르고 난 뒤부터 자산의 가격은 모두가 무차별하게 동반 상승하는 것이 아니라 선별적으로 상승했습니다.

예를 들면 모든 아파트 가격이 함께 오르는 것이 아니라 부유층이 주로 거주하는 강남 아파트만 오르는 식입니다. 공급에 제한이 있고, 부유

한 사람들이 소유하고 있어서 값이 하락할 때는 굳이 팔 이유가 없어 자연스럽게 매물이 감소하는 자산과 그렇지 못한 자산 사이에 차별화가 극명하게 이루어졌습니다. 미술품 시장에서도 부유한 사람들이 소유한 고가 미술작품의 가격은 더 오르고, 그렇지 못한 미술작품의 가격은 오히려 하락했습니다. 부의 양극화가 자산의 양극화를 가져온 것입니다.

팬데믹으로 인해 사람들이 백화점에 가지 못하는 상황에서도 백화점의 매출은 사상 최대를 기록했습니다. 경제적 어려움으로 대다수가 소비를 줄였지만 해외여행을 못 가게 된 부유층의 고가 명품 소비가 대신 이루어진 것입니다. 이처럼 소수 부유층의 부가 급증하는 것에 비례하여 이들이 구매하는 초고가 명품의 가격이 함께 상승하면서 양적 성장은 유지되고 있습니다.[12]

사실상 기능이 아닌 브랜드와 외양에 부여된 프리미엄으로서의 이들 명품의 가격상승은 과잉 공급된 통화가치의 하락에 상응하는 명목가격의 상승이라고 볼 수 있습니다. 따라서 양적 완화 상황에서의 양적 성장은 사실상 실질성장은 정체된 명목성장일 뿐입니다. 그리고 일반물가 수준은 정체된 상태에서 고가 사치품의 가격이 급등하면서 의상, 식품, 주거지와 문화에 이르기까지 모든 면에서 계층 간의 차이 표시가 크게 가시화되고 있습니다.

이런 상황은 글로벌 금융위기 당시 부를 독점한 1퍼센트 부자들에 저항해 미국 월가를 점령했던 '우리가 99퍼센트다' 시위를 되새기게 해줍니다. 2018년 영국 하원도서관의 보고서는 상위 1퍼센트 부자들이 2030년에는 전 세계 부의 64퍼센트를 차지한다고 전망했습니다.[13] 단순계산으로 상위 1퍼센트와 나머지 99퍼센트의 부는 200배 차이가 나며, 상위 1퍼센트가 아닌 0.1퍼센트 내지 0.01퍼센트로 좁혀서 볼 때는 이들과 나머

2011년 미국을 휩쓴 '월가를 점령하라Occupy Wall Street' 시위 모습

지 부의 괴리는 극단적으로 벌어집니다.

　게다가 팬데믹으로 인한 양극화의 심화를 고려한다면 이는 사실상 새로운 계급과 계급사회의 탄생을 의미합니다. 따라서 이중혁명을 통해 이룬 자본주의와 민주주의라는 서구 근대의 양대 축은 자본주의의 위기와 함께 새로운 사회의 탄생을 예고하고 있습니다. 그리고 최근 사회주의가 시급하다는 피케티의 주장이나 새로운 미국 대통령이 발표한 향후 10년간 4,000조 원에 달하는 부자증세정책 등은 이에 대한 우려를 드러내고 있습니다.[14]

은행이 필요없는 통화, 비트코인

　통화가치의 하락으로 명목가치의 성장을 지탱하던 자본주의에 세계 금융위기가 닥친 2008년 10월 사토시 나카모토라는 이름으로 인터넷 상에 「비트코인: 개인 간 전자결제시스템Bitcoin: A Peer-to-Peer Electronic Cash System」이라는 백서가 공개되었습니다.[15] 백서는 개인 간 현금거래에 있어

정부나 중앙은행, 금융기관 등과 같은 제3의 공인기관을 거치지 않고 안전하게 실행할 수 있는 전자화폐의 구현방법을 담고 있었습니다.

그의 제안은 세계 금융위기에 직접적인 책임이 있었던 금융기관을 대신하는 탈중앙화된 개인 간 직접금융과, 전 세계 각국의 중앙은행이 독점하고 있는, 특히 기축통화인 달러화 공급을 독점한 미국의 연방준비제도의 발권력에 대항해서 통화발권의 민영화 및 다원화를 제안한 것이었습니다.

당시 세계 금융위기는 금융기관의 잘못된 거래관행에 의해 촉발되었지만, 양적 완화조치로 금융기관은 건재했을 뿐만 아니라 고위 임원들은 거액의 보너스를 받아 파티를 즐겼습니다. 결과적으로 위기의 고통은 고스란히 금융서비스에 접근조차 쉽지 않았던 사회적 약자의 몫이었습니다. 그 과정에서 전 세계적으로 엄청난 규모의 통화가 풀리면서 주요국 통화의 가치하락이 우려되었으나 그가 제안한 비트코인은 발행량이 사전에 정해져 있었습니다. 이와 같이 그가 탈중앙화된 금융을 위해 제시한 전자화폐는 시의성과 명분을 모두 갖춘 기술적 해결책이었으나 당시에는 아무도 큰 관심을 두지 않았습니다.

2010년 비트코인이 처음 실물결제에 사용되었을 때, 가격은 한화로 2.7원 정도에 불과했다고 합니다.[16] 그런데 2013년 당시 열아홉 살의 비탈릭 부테린Vitalik Buterin, 1994~ 은 기존의 비트코인과 같은 가상화폐 채굴과 스마트 계약이라는 소프트웨어 개발 툴이 함께 들어 있는 이더리움Ethereum이라는 플랫폼 백서를 발표했고 2015년에는 이를 실제로 구현했습니다.

이더리움은 핵심 기술인 블록체인blockchain을 기반으로 거래나 결제뿐 아니라 계약서, SNS, 이메일, 전자투표 등 다양한 애플리케이션을 투명

블록체인 기술을 소개한 『이코노미스트』 표지, 2015. 10. 31

하게 운영할 수 있게 확장성을 제공했고, 이더리움의 높은 활용성 덕분에 이더리움 플랫폼에 기반한 다양한 토큰이 만들어지게 되었습니다. 그리고 그해 10월 『이코노미스트 *Economist*』는 '신뢰기계 The trust machine'라는 제목의 기사를 싣고, 블록체인 기술이 상거래에서 필수적인 신뢰를 만들 수 있어서 전자화폐뿐 아니라 부동산, 보석이나 미술품의 소유권과 각종 공증문서 등에도 사용이 가능할 것으로 예측했습니다.

그러나 2017년 12월 비트코인의 가격이 거의 2만 달러, 한화로 2,000만 원이 넘게 오르고 여타 코인의 가격도 함께 오르며 투기조짐을 보이자, 2018년 7월 『이코노미스트』는 아직 실제 용도를 찾지 못한 코인가격 상승이 과대평가되었다고 입장을 바꾸었습니다.

그렇게 또 잊힌 듯했던 비트코인이 팬데믹으로 각국 정부의 양적 완화가 대규모로 시행되자 다시 급등세를 보이며 주목을 받고 있습니다. 그런데 이번에는 블록체인이나 비트코인만이 아니라 메타버스 Metaverse라는 새로운 영역이 함께 주목을 받고 있습니다. 메타버스는 디지털 기술을 이용해서 만들어진 현실세계와 연결된 가상세계로 포트나이트 Fortnite나 로블록스 ROBLOX, 마인크래프트 Minecraft 등의 게임 사이트, 그리고 네이버

포트나이트에서 BTS의 다이너마이트 콘서트와 제페토에서 블랙핑크의 의상 시연

K팝 걸그룹 블랙핑크가 제페토와 콜라보를 통해 버츄얼 의상을 선보였다.

의 제페토ZEPETO 등과 같이 자신의 아바타를 기반으로 스스로 만드는 가상세계 플랫폼 사이트 속에 존재하는 디지털 세계입니다. 사람들은 그 안에서 각자의 캐릭터로 게임을 하거나 친구를 만나고 공연을 보는 등의 활동을 하며 가상의 세상을 만들어냅니다.

최근 이 메타버스에서 BTS, 블랙핑크와 같은 K팝 스타들이 콘서트를 열거나 팬사인회를 하고, 대학의 비대면 입학식과 졸업식이 열리고, 루

이뷔통이나 구찌, 나이키와 같은 기업이 아이템을 만들어 판매하는 등, 현실세계에서 이루어지던 활동이 급속하게 늘고 있습니다. 이미 로블록스 내에서 게임을 만들어서 사업을 하는 전업 개발자가 수십만 명에 이르며, 포트나이트에서 열린 미국 유명 래퍼 트래비스 스콧Travis Scott의 가상 라이브 공연은 총 2,770만 명이 접속하면서 오프라인 공연의 열 배가 넘는 약 2,000만 달러(한화 약 216억 8,800만 원)의 매출을 올려서 메타버스의 경제적 잠재력을 확실하게 보여 주었습니다.[17] 특히 이 메타버스 이용자의 대다수가 2000년대 중반 이후에 출생한 10대라는 사실은 향후의 성장성을 높게 보는 요인이 되고 있습니다.

그동안 마땅한 용도를 증명하지 못했던 블록체인 기술은 메타버스 상에서의 상거래 증가에 대비해서 프로그램 코드 몇 줄로 이루어진 디지털 자산의 원본을 보증하는 NFTNon Fungible Token, 대체 불가능한 토큰라는 툴을 개발하면서 새로운 사용처를 발견했습니다. 전 세계가 하나의 시장으로 통합된 이후 공간적인 확장이 불가능해진 가운데 위기를 반복하던 자본주의는 메타버스라는 무한히 확장이 가능한 시장에서 새로운 돌파구를 마련했으며, 이런 이유로 최근 비트코인과 각종 NFT, 그리고 메타버스에 대한 관심과 투자는 과거 닷컴버블을 이끌었던 인터넷 혁명에 빗대어 블록체인 혁명 또는 메타버스 혁명이라고 불립니다.[18]

블록체인 혁명은 애초에 금융기관을 거치지 않는 개인 간의 신뢰할 수 있는 전자화폐로 고안되었던 비트코인의 원 취지에 부응해서 탈중앙화 금융(또는 간단히 디파이DeFi)에서 대출, 거래소 등의 기능을 중심으로 부분적으로 실제 상용화가 이루어지고 있습니다.

이는 블록체인 금융 애플리케이션의 생태계로서 제3자 기관이 없이 작동하는, 누구나 이용 가능한, 사용자 간의 직접적인 금융 서비스 생태계

를 지향합니다. 만약 인터넷 혁명을 통한 버블이 오늘날의 디지털 인프라를 구축한 것과 같이 현재의 버블이 디파이 인프라를 안정적으로 구축할 수 있다면, 현 금융 시스템에서 배제된 다수의 실수요자가 금융 서비스를 쉽게 이용할 수 있는 완전히 새로운 금융시장과 상품, 그리고 서비스를 만들어낼 것이라는 기대를 낳고 있습니다.

미국 정부에 대한 믿음에 기초한 현재의 달러화 기축통화 체제는 16세기 말 네덜란드에서 1,000여 종의 주화를 은행권으로 교환하면서 국제 결제통화가 단일화된 이후 브레튼우즈 체제까지 국제결제 통화의 가치를 금과 은으로 담보했던 시대의 종말을 의미합니다.

최근의 과다한 통화방출과 블록체인 기술에 의한 다양한 코인의 등장은 달러화 기축통화 체제와 각국의 발권력에 큰 위협으로 작용하고, 그 때문에 각국 정부의 거센 반발에 부딪힐 것입니다. 그러나 구매력, 즉 부가 모든 것을 결정하는 오늘의 금권만능주의 사회에서 아무런 기능도 없고 공급에 제한도 없는 도지코인에 대해 관심이 지속되는 것은 완전히 새로운 개념의 통화에 대한 다수의 열망을 시사합니다.[19]

케인스와 같은 시대에 기본소득을 주장해서 큰 호응을 얻었던 영국의 클리퍼드 더글러스Clifford Douglas, 1879~1952는 화폐의 기능을 재화와 용역의 생산과 분배를 위한 정보를 제공하는 것이라고 정의한 바 있습니다.[20] 그는 오늘날과 같이 생산된 재화가 넘쳐나는데 이를 구하지 못하는 것이 단지 돈이 없기 때문이라면 그 경제사회의 통화량은 경제의 실제에 대한 정보를 정확하게 반영하지 못한다고 보았습니다.

따라서 팔리지 않은 생산금액만큼 정부통화를 발행해서 기본소득을 제공하는 해결책을 내놓은 바 있습니다. 민간금융을 없애고 정부를 통한 통화방출과 기본소득을 주장한 그의 주장은 공교롭게도 오늘날 각국

정부의 무제한 통화방출과 무상지원금 지급을 통해서 사실상 부분적으로 실현되고 있습니다. 케인스에 의한 자본주의의 수정이 피케티가 말한 자본주의의 예외적 시대를 열었듯이, 20년째 양적 완화로 명목상의 양적 성장을 이루며 버티고 있는 현재의 자본주의는 비트코인이나 사회신용론과 같은 급진적인 상상력을 요구합니다.

미술시장의 양극화와 문화적 기축통화

양적 완화가 지속되는 상황에서 고가의 일부 미술품은 통화가치의 하락을 상쇄할 가치저장수단 내지는 가격상승에 따른 이윤을 기대하는 실물자산으로 기능합니다. 미술시장이 세계화되면서 아트페어의 중요도가 증가하고 서구 메이저 갤러리가 대형화되었습니다. 이들을 중심으로 세계미술시장이 재편되면서 서구 유명 작가들의 작품은 화폐와 같이 거래되는 반면 중소 갤러리와 대다수 작가들, 특히 주변국 작가들과 젊은 작가들의 입지는 더욱 좁아지고 있습니다.

미술품도 하나의 투자 가능한 자산이라는 인식이 생기면서 금융시장에서의 투자도구, 예를 들어 가격지수나 펀드, 시장분석보고서 등이 미술시장에서도 나타났습니다. 2001년에 금융시장과 유사한 방식으로 미술시장을 분석하는 아트택틱ArtTactic이라는 미술시장 리서치회사가 설립되었고, 아트택틱은 2005년 1월 보고서에서 그해가 미술품이 대체자산으로서의 위치를 확고히 한 해라고 하면서 파인아트펀드Fine Art Fund가 이 분야의 선구자라고 보도해서 공식적인 아트펀드의 출범을 알렸습니다.[21] 게다가 미술시장의 객관적인 성과지표를 제공하기 위해서 세계적인 경매회사

인 소더비는 2016년 메이-모제스 미술가격지수를 인수해서 발표하고 있습니다.[22]

　　그러나 미술시장은 금융시장에서 통상 제공되는 가격정보가 부재하고 각각의 작품이 균질적이지 않으며, 내부자 거래가 일반화되어 있고 거래비용이 극도로 높은 등, 금융시장과는 비교할 수 없을 정도로 불투명합니다. 이런 이유로 2007년 이후 한국에서도 10여 개의 아트펀드가 출범했으나 실제로는 실적배당펀드가 아니라 확정금리를 보장하고 약간의 이익을 제공하는 금리보장형 펀드의 형식이었고, 그나마 초라한 실적으로 인해 대부분 사라졌습니다. 그 이후로 공식적인 펀드보다는 사적 관계에 의한 공동투자 형식이 활성화되고 있으며, 최근에는 블록체인을 이용한 고가 작품의 공동투자 등이 확산되고 있습니다.

　　서구 미술과 서구 메이저 갤러리의 전 세계적인 확산의 첨병은 무엇보다 최근 그 기능이 강화되고 있는 아트페어입니다.[23] 과거에는 주로 새로운 고객을 만나는 장소로서 활용되었던 아트페어가 최근에는 갤러리의 주요한 판매 창구가 되면서 서구 메이저 갤러리의 영향력도 함께 강화되고 있습니다. 아트페어를 주관하는 입장에서는 매출 규모를 키우기 위해서 고가의 미술품을 거래하는 서구 메이저 갤러리의 참여가 필수적입니다. 따라서 아트 바젤을 비롯한 프리즈, 테파프, 아모리쇼 등 유명 아트페어의 참여 갤러리는 거의 대동소이합니다.

　　가고시안이나 화이트 큐브 등의 갤러리 전시공간은 웬만한 미술관보다 오히려 더 크고, 세계 각국의 고객을 겨냥해서 지점망도 확장하고 있어서 현재 가고시안은 전 세계 주요 도시에 17곳의 갤러리를 운영하고 있으며, 다른 메이저 갤러리도 그에 못지않게 다수의 지점을 운영하고 있습니다. 이들 대형 갤러리는 사실상 세계미술시장을 과점하면서, 그 영향력을

확대하고 있습니다.

하우저 앤 워스 갤러리의 경우, 영국의 서머싯Somerset이라는 시골에 위치한 18세기에 지어진 농장을 개조해서 전시와 함께 각종 교육 프로그램을 운영하고 있습니다. LA에서는 100여 년 전에 지어진 밀가루 공장과 은행건물 등 7개의 건물을 포함한 약 3,000평에 달하는 거대한 '미음' 자 공간을 활용해서 이중 30퍼센트는 전시장으로, 나머지 공간은 마치 공공 미술관처럼 교육 및 여타 공간으로 활용하고 있습니다. 실제로 이 갤러리는 그 건물 규모가 뉴욕의 휘트니미술관이나 LA 현대미술관보다 커서 갤러리보다 미술관에 가깝습니다.

최근에는 스페인의 유명한 휴양지인 메노르카Menorca의 작은 부속섬에 갤러리를 오픈해서, 사실상 자체 갤러리만으로 미술관급 전시로 구성된 전 세계 아트투어 상품을 기획할 정도입니다.[24] 이런 행보는 대형 갤러리가 단순한 외형의 확장을 넘어 미술관과 유사한 기능을 함께 제공하면서 미술계 전반으로 영향력을 확대하고 있음을 시사합니다.

시장의 극단적인 양극화로 인해서 메이저 갤러리가 취급하는 고가 유명 작가들의 작품가격이 수억 원에서 수십억 원대로 오르면서, 최근 이들 갤러리는 미술시장에 처음 진입하는 신규 고객을 겨냥해서 수백만 원에서 수천만 원대에 소속 유명 작가의 복제판화를 한정판으로 제작해서 판매하고 있습니다.

양적 완화로 국제 기축통화인 달러화를 비롯한 각국 통화의 가치가 하락하는 상황에서 미술작품은 통화가치 하락을 헤지할 수 있는 문화적 기축통화로서 인식되고 있습니다. 그리고 세계미술시장을 과점하고 있는 서구 메이저 갤러리는 그들이 전속한 세계적인 작가들과 자신의 권위로 마치 중앙은행과 같은 발권력을 행사하고 있는 양상입니다.

2021년 스페인 휴양지
메노르카섬의 옛 해군병
원 자리에 개관한 하우저
앤 워스 갤러리

　　그런데 통상 수백만 원에서 수천만 원 대의 시장은 대다수 현역 작
가들의 작품이 거래되는 곳으로, 이들을 대표하는 각 지역의 중소 갤러리
가 점유하고 있습니다. 그런데 해외 복제판화의 시장진입은 이들 로컬 갤러
리의 입지를 위협하고, 결국 이들이 전속한 대다수 작가들의 생계마저 위
협하는 상황을 초래하고 있습니다. 사실상 시장에서 판매 창구를 마련하
지 못한 젊은 작가들 대부분은 공적 지원에 의존하거나, 작가들 간의 협동
조합을 구성하는 등 활로를 모색하고 있으나, 이런 상황이 지속된다면 건
강한 미술 생태계의 훼손은 불가피합니다. 일부 예술작품이 예술적 가치
를 넘어 과도하게 화폐화되면서, 오히려 예술 자체를 위축시키는 역효과를
낳고 있습니다.

세계경제의 탈서구화와 동아시아 미술 지형의 변화

세계경제에서 서구의 경제적 비중은 지속적으로 감소한 반면, 중국을 중심으로 하는 아시아의 비중이 크게 증가하면서, 중국 미술시장의 규모가 단기간에 급격히 성장했습니다. IMF에서 발표한 2020년 국가별 GDP 통계에 의하면 미국이 세계경제의 1/4을 차지하고 한·중·일 삼국이 1/4을 차지해서 합치면 절반에 해당합니다. 20위권 내의 EU 국가를 합산하면 그 비중은 20퍼센트에도 미치지 못해서 유럽의 비중은 과거에 비해서 크게 감소했고, 20위권의 절반은 비서구 국가들이 차지하고 있어서 이제 세계 자본주의의 경제구도는 서구 일변도에서 크게 벗어나 있습니다.

2005년 이후 중국 미술시장은 눈부신 성장을 거듭해서 현재는 미국, 영국에 이어서 세계 3위의 시장으로 성장했습니다. 중국의 개방 이후 경제성장이 가파랐던 만큼, 급격히 상승한 중국의 구매력을 겨냥해서 크리스티와 소더비는 홍콩에서 중국 미술품의 경매를 진행했고, 이후 중국 현대미술 작가들의 작품가격이 단기간에 폭발적으로 상승하면서 세계 3위의 시장으로 성장한 것입니다.[25]

이와 함께 베이징의 예술특구 따산즈 지역을 중심으로 해외 갤러리들이 진출하기 시작했고,[26] 이어서 세계 최고의 갤러리들이 홍콩에 지점을 개설하면서 중화권의 구매력을 겨냥한 세일즈를 본격화했습니다.[27] 이런 여세를 몰아서 세계 최대의 아트페어 주관사인 아트바젤은 2013년 아시아 컬렉터를 위해서 홍콩에서 열리던 홍콩 아트페어를 인수해 매년 봄에 홍콩 바젤을 운영하고 있습니다.[28]

중국과 아시아의 구매력을 겨냥해서 서구의 미술자본이 홍콩과 상하이 등에 거점을 마련하며 시장의 규모를 키우고 있는 반면, 중국은

M+미술관 외관

2019년 건립한 웨스트분드미술관을 파리 퐁피두미술관과 5년간 전시협약을 통해 운영하는 등 상하이에만 이미 수십 개의 대형 미술관이 활발하게 국내외 작가의 전시를 이어가며 서구 주류 미술계와의 네트워크를 확장하고 있습니다.

이어 2021년에는 홍콩에 서구 미술관 출신의 디렉터와 큐레이터들을 영입해서 세계적인 규모와 수준의 미술관으로 준비 중인 M+미술관을 개관합니다. 그간 일본과 한국의 국공립미술관과 리움, 모리 등의 민간 미술관 등에서 서구 주류 미술을 소개하는 창구 역할을 담당해 왔다면, 최근 중국에 대형 미술관이 가세하면서 동아시아 내에 서구 주류 미술계에 버금가는 규모와 권위의 전시역량을 확보할 수 있게 되었습니다.

경제대국으로 성장한 중국 미술의 급부상을 시작으로 주변에 위치해 있던 동구권 미술, 인도 미술, 그리고 중동 미술 등이 차례로 서구 주류

미술계에 소개되기 시작했습니다. 그리고 그동안 주류 미술계에서 소외되었던 일본의 현대미술이 본격적으로 재조명되었고,[29] 그 영향을 받은 한국의 실험미술이 테이트갤러리와 같은 서구 주류 미술관에 소개되는 등 중국 미술에서 시작된 서구의 신규시장 개척은 경제대국인 일본을 거쳐 한국까지 이어졌습니다. 그러나 여전히 주류 미술계에 소개되는 주변국의 작가들은 극소수의 선별된 작가에 그치며, 주류 미술시장에서 거래되는 작품들 역시 대다수는 서구의 작가들입니다.

시장 중심의 세계 주류 미술계는 그 중심에 위치한 서구 주요 미술관과 큐레이터들이 일종의 인증기관 기능을 담당하고, 서구의 메이저 갤러리와 경매회사가 그 작가들의 작품을 유통시키면서 작동합니다. 미술계와 시장이 긴밀하게 연계되어서 자연스럽게 작가의 예술성을 사전에 검증할 수 있고, 갤러리의 작가 및 작품관리가 철저하며, 컬렉터의 기반도 탄탄해서 서구의 미술시장은 매우 안정적입니다. 반면 역사가 일천한 주변국의 미술시장은 아직 시장의 부침이 극심한 취약성을 보이고 있어서, 경제력 비중이 약화되고 있음에도 세계미술계와 미술시장은 여전히 서구가 독점하고 있습니다.

유명 아트페어에 참가하는 주변국의 갤러리는 대부분 서구 메이저 갤러리의 작가들을 지역 내에서 선보이고 판매하는 갤러리로 한정되어 왔습니다. 그러나 아트페어가 주요한 판매 창구가 되면서 메이저 갤러리와 그들의 작가를 자국 내에서 판매하던 지역 갤러리 사이에 이해의 충돌이 발생하고 있으며, 이런 상황은 메이저 갤러리가 전 세계 주요 거점 도시에 직접 지점을 개설하면서 더욱 심화되고 있습니다. 그동안의 국제금융질서가 심판과 선수들이 함께 경기를 벌이는 기울어진 운동장이라면 세계미술계는 서구 유명 미술관과 메이저 갤러리가 나눠주는 한정된 초대권을 받아

야 그나마 함께 겨룰 기회라도 잡을 수 있는 그들만의 리그입니다. 그러나 세계경제의 지역별 격차가 해소되면서 서구 중심 미술계와 미술시장은 중장기적으로 지역별 경제력에 부응하는 권한과 시장의 배분이 불가피할 것으로 보입니다.

기술과 인간의 하이브리드와 공생

기술은 이제 인간의 외부가 아니라 인간의 확장이라는 사실을 주변에서 쉽게 접할 수 있습니다. 알츠하이머 환자는 노트북을 이용해서 자신의 손상된 기억력을 보완합니다. 원자, 분자와 같은 미시세계나 수억 광년씩 떨어진 거대한 우주에 대한 사유는 기술의 도움이 없이는 아예 가능하지도 않습니다. 장애인을 위한 보철기구로부터, 무거운 물건을 들 수 있는 인공 팔과 같은 인간의 기능 증강이 기계를 통해 가능해지고 있습니다. 행위자 네트워크 이론을 제창한 프랑스의 과학기술 철학자 브뤼노 라투르Bruno Latour, 1947~ 는 기계 같은 비인간이 인간처럼 행위능력agency를 가지고 있으며, 따라서 인간과 비인간을 동일한 행위자로 동등하게 대해야 한다고 주장합니다.

사람들의 온라인 활동이 많아질수록 그에 비례해서 사람들에 대한 데이터는 증가합니다. 이미 중국의 도시에는 촘촘하게 설치된 CCTV 카메라로 인해서 사람들의 위치가 거의 실시간으로 파악된다고 합니다. 그런데 실은 그의 온라인 접속 데이터를 통해서 어떤 음식을 좋아하고, 어떤 여가활동을 즐기며, 무슨 생각을 하는지도 파악 가능하고, 심지어 이 데이터의 분석을 통해 향후의 행동을 예측하는 것도 가능합니다. 디지털상의

활동이 많아질수록 인간의 활동과 생각은 점점 더 투명하게 공개되고 예측 가능해지면서 기계를 닮아갑니다.

2019년 구글은 양자컴퓨터 개발에 있어서 양자우월성에 도달했다고 발표했고, 2021년에는 중국 연구진이 양자컴퓨터 시제품 개발에 성공했다고 발표했습니다. 실제로 양자컴퓨터의 실용적 개발이 성공할 경우, 컴퓨터 연산능력의 천문학적인 증대는 암호해독과 시뮬레이션 등 수많은 연산을 요구하는 처리에 있어서 획기적인 기능 향상을 가져올 것입니다. 그러면 우리는 적어도 특정 분야에 있어서 인간보다 월등한 능력을 지닌 알파고와 같은 인공지능의 등장을, 즉 인간을 닮은 기계를 일상에서 쉽게 마주칠 것으로 예상됩니다.

팬데믹으로 비대면 비중이 높아지면서, 미술·음악·영화 등 현재의 예술이 디지털화되면, 시각·청각·촉각 등 특정 감각에 특화된 표면효과를 구동시키는 것은 모두 동일하게 하나의 컴퓨터 프로그램이 됩니다. 다시 말해서 우리가 디지털로 보고 즐기는 화려한 표면효과의 이면에서 일차적으로 만나게 되는 것은 이 효과를 실행시키는 프로그램 언어입니다. 그리고 이들은 서로 다른 디지털 오브젝트와 디지털 온톨로지가 복잡하게 얽혀 있는 자기들만의 독자적인 생태계를 구성하고 있습니다.[30] 그래서 디지털 대상에 대한 이해는 단순히 인간적 크기 척도를 벗어나는 것이 아닌 또 다른 차원의 문제를 제기합니다.

중국의 기술철학자 육후이許煜는 『디지털 대상의 존재에 대하여』에서 기계가 인간의 언어를 이해하고 처리하는 지능형 웹인 시맨틱 웹 Semantic Web 환경에서 디지털 대상의 존재에 대한 철학적 정초작업을 진행한 바 있습니다.[31] 그런데 그는 디지털 대상이 인간과 공생하는 관계에 있다는 점을 강조합니다.

중국이 개발한 양자컴퓨터 주장九章
(위)
구글이 개발한 양자컴퓨터 시커모
어Sycamore(왼쪽)

미국과 중국의 양자컴퓨터 개발 경
쟁. 2019년 구글은 '시커모어'라는
54큐 비트 프로세서를 구축했다고
발표했고, 2029년까지 양자컴퓨
터를 제작할 것이라고 한다. 2021
년 중국은 고전 컴퓨터를 100조
배 능가하는 광光 기반 양자컴퓨터
photonic quantum computer를 구축
하고 테스트했다.

　　우리는 표면적으로 디지털 게임을 하거나 디지털 공연을 관람하지
만, 그 행위는 새로운 디지털 오브젝트를 생성하면서 이 하위 차원의 생태
계에 개입하고 작용합니다. 우리가 화면을 보는 행위는 그 화면의 실시간
조회순위정보에 바로 영향을 주며, 태깅이나 공유한 화면은 그 즉시 접근
가능한 외연이 확장됩니다. 우리의 행위는 다음번 초기 화면의 내용에 영
향을 미치며, 검색 화면의 결과값과 그 순서를 정합니다.

뉴럴링크 코퍼레이션의 원숭이 실험(일론 머스크 트위터 캡처)

머스크는 원숭이가 조이스틱 등 게임 조작 도구 없이 생각만으로 간단한 비디오 게임을 하는 장면을
담은 뉴럴링크의 실험 동영상을 트위터에 올렸다.

최근 일론 머스크 등이 설립한 뉴럴링크 코퍼레이션Neuralink Corporation은 초소형 AI 칩을 인간 뇌의 대뇌피질에 이식한 뒤 이 칩을 이용해 생각을 컴퓨터에 직접 업로드하거나 다운로드할 수 있는 기술을 개발하며 최근 원숭이를 대상으로 한 실험에 성공했습니다. 이 기술이 실용화되면 인간은 생각만으로 기계와 소통 가능하며, 사실상 인간은 기계와의 하이브리드 상태가 됩니다.

이와 같이 인간이 기계를 닮아가고, 기계가 인간의 지능을 능가하며, 우리의 삶이 근본적으로 디지털 대상과의 공생이 되고, 인간과 기계의 하이브리드화가 진전되면서 기술에 대한 우리의 사고는 급진적인 변화가 요구됩니다.

기술에 관한 그동안의 인문학적 사고는 주로 부정적인 측면에만 초

점이 맞추어져 왔습니다. 스마트폰의 도입은 인간의 사고능력 상실이라는 우려를 낳았고, 온라인 게임은 중독성이 과도하게 부각되면서 다른 게임과 달리 죄악시되었습니다. 그러나 모바일 환경 속에서 스마트폰은 오히려 우리의 기억용량을 실시간으로 확장시켜 주면서 심도 있는 사유의 순발력 있는 전개를 가능케 해주며, 오늘날의 게임 세계는 메타버스라는 형식으로 우리의 일상을 구성하는 실재로 귀환했습니다.

이제 검색과 게임의 능력은 우월한 생존의 기술입니다. 기존의 사고는 여전히 인간의 사고능력을 절대화하면서 기계의 역량을 인정하지 않는 인간 중심주의에 얽매어 있습니다. 그러나 오늘날 기술의 폐해를 줄이고 통제하는 길은 기술의 부정과 폐기가 아니라 더 나은 기술의 개발을 통해서 가능합니다.

디지털화와 NFT의 가능성

미술계에서도 온라인화는 미술관의 가상전시장 구축이나 아트시Artsy와 같은 온라인 플랫폼의 등장으로 점진적으로 진행되고 있었으나 팬데믹으로 인해 아트페어, 미술관, 갤러리 등 모든 미술기관에서 비대면 채널의 중요도가 급격히 증가했습니다. 당장은 얼마나 편리하게 잘 보여 줄 것인가라는 기술 부문에 주로 치중하고 있지만 결국 비대면 채널의 비중이 커지면, 전시에 대한 설명이나 가이드, 작가와 작품에 대한 보다 설득력 있는 설명 등 추가적인 노력이 요구될 것으로 보입니다. 또한 음악공연의 흥행사례에서 보듯이 메타버스의 모객능력은 미술에도 영향을 끼칠 것이어서, 유통 내지 전시공간을 메타버스상에 마련하는 것과 더불어 메타버

스에 적합한 새로운 매체와 형식의 작업을 유도할 것으로 보입니다.

　시작은 그간 미술계에서 크게 주목하지 않았던 컴퓨터상에서 그림을 그리거나 영상을 만드는 디지털 아트라는 상업미술의 NFT 거래에서 먼저 나타났습니다. 2021년 3월 크리스티의 뉴욕 경매에서는 NFT 기술을 적용한 디지털 아트 작품이 생존 작가 작품가로 3위에 해당하는 높은 가격에 거래되며 크게 화제가 된 바 있습니다.[32]

　그러나 2021년 3월 허스트는 자신의 창고에서 보관 중인 종이에 그린 회화 1만여 점을 NFT로 만들어서 판매하는 '통화 프로젝트Currency Project'를 지난 5년 동안 준비해 왔다고 발표했습니다. 그는 자신이 직접 그리는 작업만이 아니라 작품을 NFT로 변환하고 그것을 구매하는 행위까지 자신의 새로운 프로젝트 자체가 하나의 예술작품이라고 말하며, 새롭게 열리는 디지털 세계의 예술가로서 발 빠른 변신을 시도하고 있습니다.

　2021년 5월 세계적인 경매회사인 크리스티는 워홀 사후에 발견된, 그의 1980년대 디지털 아트 작품 다섯 점을 워홀재단과 함께 NFT로 제작했고,[33] 백남준의 비디오 작업 「Global Groove」(1973)의 앞 38초 분량을 NFT로 만들어서 함께 온라인 경매에 출품했습니다.[34] 메이저 경매회사의 이런 행보는 앞으로 순수미술의 NFT 거래도 본격화될 것임을 예고합니다. 백남준의 비디오 작품을 NFT로 만드는 작업에서 보듯 NFT는 기존 작품에 대한 의미의 재해석과 더불어 작품의 현존방식을 새롭게 추가하는 수단이 될 것으로 예상됩니다. 그리고 무엇보다 앞에서 살펴본 서구 메이저 갤러리와 유명 작가의 발권형식을 다변화하면서 이들의 지위를 영구화하고 양극화를 가속화시키는 데 기여할 것으로 보입니다.

　팬데믹으로 미술관과 갤러리의 전시공간이 온라인으로 이동하면서 그동안 모니터 설치를 통해 보여 주던 미디어 작품을 비롯해서 대다수 작

품을 온라인상으로 보여 주게 될 경우, 작품 소유의 개념이 바뀔 가능성이 있으며, 이런 관점에서 NFT에 대한 요구는 매우 실질적인 사안이 될 것입니다

그런데 애초에 디지털 작업으로 제작되지 않은 미술작품에 있어서 NFT는 미술시장에서 도대체 어떤 의미와 가치를 가질까요? 예를 들어서 3D스캐닝과 정밀 촬영 등 복제기술과 출력기술이 발달해서 워홀의 회화를 원본과 완벽하게 똑같이 파일에 데이터화해서 이를 출력할 수 있다면, 사실상 미술품은 탈물질화되며 그 경우 작가의 저작권과 복제원본 파일만이 가치의 근거가 될 겁니다. 이때, 디지털화를 통한 작품의 탈물질화는 다른 예술과 달리 작품의 배타적 소유와 향유를 가능케 했던 미술 장르의 성격을 근본적으로 변화시킵니다. 즉 이제 문학이나 음악처럼 미술작품도 얼마든지 공유가 가능해집니다.

따라서 이와 같이 탈물질화된 미술작품을 NFT로 만드는 행위는 사실상 탈물질화된 작품을 재물질화시킨 것입니다. 미술작품은 현행법상 저작권이 작가에게 귀속되므로, 단지 원본 파일을 NFT로 만들었을 때 그 가치는 제한적일 수 있습니다. 그러나 디지털 파일을 저작권과 함께 NFT

로 만들면, 이는 이론적으로 언제든지 동일한 원본을 만들어낼 수 있는 도깨비 방망이가 될 수 있습니다. 그러면 수천만 원씩 하는 워홀의 복제판화는 난센스가 아닐 수 없으며, 수백억 원을 호가하는 원본의 재화로서의 가치도 설명하기 어려워집니다. 그리고 블록체인기술이 원본을 완전히 보장하고, 네트워크상에서 사본의 복제가 완전히 통제가 되는 등 주변적인 기술적 여건이 모두 충족된다면, NFT는 아마도 현재의 원본의 지위를 넘어설 수 있을 것입니다.

다만 현재로서는 아직 이런 기술적 수준이 충족되지 못한 실정입니다. 그래서 NFT 아트로 직접 도약하기보다 이미 상용화된 책이나 음원의 온라인 판매와 같이 디지털 작품을 중심으로 작품 감상을 공유하는 플랫폼 같은 중간기술 내지 적정기술의 구상이 먼저 상용화될 필요가 있습니다. 그러나 현실에서는 허스트나 워홀의 사례에서 보듯, 먼저 투기적인 NFT 시장이 활성화되고 이런 생산적인 논의는 오히려 사후적으로 이루어질 전망입니다.

미적 가치와 투자가치의 전도

오늘날 수십억, 수백억 원 하는 고가의 작품은 예술적 가치에 더해서 그 가격이 작품의 가치를 정당화시켜 줍니다. 우리는 이미 뒤샹과 워홀의 사례에서 보듯이 아름다움이란 유행의 주기에 따라 상대화되는 가치라는 것을 확인한 바 있습니다. 그렇다면 작품의 예술적 가치는 그 작품의 미술사적 위상에 주로 의존해서 정해진다고 추정할 수 있습니다.

그런데 4장에서 부클로는 뒤샹과 워홀이 모두 이후 한 세대를 지배

하는 영향력을 발휘한 유사한 미술사적 가치를 갖는다고 보았습니다. 그렇다면 뒤샹과 워홀의 작품가 사이의 엄청난 차이는 이들의 기호가치의 차이로만 설명이 가능합니다. 그런데 워홀의 작품이 나타내는 사회적 지위와 뒤샹의 작품이 나타내는 사회적 지위의 차이는 바로 가격 차에서 비롯됩니다.

하라리가 지적했듯이, 통화란 사람들이 공유하는 믿음 속에서 가치를 지니고 작동하는 질서입니다. 비트코인이 수천만 원의 가치를 갖는 것도, 심지어 장난처럼 시작한 도지코인이 가치를 갖는 것도 사람들이 그 순간 공유하는 가치에 대한 믿음에 근거합니다. 광고가 자기실현적 동어반복이듯, 미술품의 가격 또한 자기실현적인 동어반복입니다. 워홀 작품의 가치는 고가에 거래되었던 과거의 기록, 즉 과거 사람들이 이 작품의 가치로 믿어왔던 금액의 기록에 근거합니다.

아마존이나 테슬라, 그리고 쿠팡의 사례에서 보듯이, 기업의 내재가치가 높아서 투자를 하는 것이 아니라 투자를 해서 가치를 만든 것처럼, 미술품의 예술적 가치에 의해 가격이 정해진 것이 아니라 가격을 지불함으로써 미술품의 가치가 만들어집니다. 그래서 구매자는 구입한 작품을 바라보며 본인이 보유한 자산의 가치, 즉 정확히 지불한 금액만큼의 예술적 만족을 얻습니다. 허스트가 파악한 바와 같이 모두가 기꺼이 비싼 가격을 지불하는 작품은 좋은 작품입니다.

다만 허스트는 원가 200억 원어치 보석으로 일종의 담보를 넣고서 최고가 작가가 되었다면, 최근 NFT나 한정판 복제판화는 원본이 갖는 내재가치는 없이 그냥 구매자가 지불하는 가격이 유명세를 만들고 그 유명세가 가치를 만드는 경향이 있습니다. 그래서 심지어 테슬라 최고경영자 일론 머스크Elon Musk, 1971~ 의 아내이자 캐나다 가수인 그라임스Grimes는

「전쟁 요정War Nymph」이라는 제목의 디지털 그림 열 점을 온라인 경매에 부쳐 20분 만에 65억 원을 벌어들이기도 했습니다.

미술시장에서의 양극화는 비싼 유명 작가 작품의 선별적인 상승을 초래했고, 저가의 작품보다 수십억 원, 수백억 원 대의 작품가가 오히려 안정적으로 상승하는 것이 확인되면서, 최근 블록체인 기술을 이용해서 고가 미술품을 공동구매하는 사례가 급증하고 있습니다. 이 경우 작품은 감상의 대상이 아닌 투자의 대상일 뿐입니다.

다른 모든 재화와 마찬가지로 미술품의 가격도 수요와 공급에 의해 정해지며, 이런 고가 미술품에 대한 수요는 예술적 가치가 아닌 투자가치에 의해 전적으로 결정됩니다. 그 가치가 과거에 그 작품의 가격이 안정적으로 상승했다는 사실에 고무되는 신규 수요자에 의해 정당화되면서 시장은 예술적 가치와 평가의 영역을 벗어나 독자의 길을 향하게 됩니다.

만약 양적 완화가 중단되고 통화가치의 추가적인 하락이 이루어지지 않아서 미술품이 더 이상 가치 저장수단으로서, 또는 통화가치 하락을 상쇄할 자산으로서 요구되지 않으면, 미술품 가격에 다시 예술적 가치와 예술적 효용이 차지하는 비중은 높아질 것입니다. 현재의 양극화는 극단적으로 적은 수의 작품 가격을 과도하게 높게 만든 반면, 예술적 가치가 뛰어난 수많은 작품의 가격을 과도하게 낮게 만들어놓았습니다.

이러한 과도한 양극화와 가치의 전도는 NFT 시장의 투기적 조성으로 확장되지만, 실상 작품의 탈물질화와 가상세계의 무한한 생성 가능성은 가격의 이런 과도한 상승을 설명하기 어렵습니다. 다만, 자산의 유지와 증대에 별 관심이 없고, 굳이 미술작품으로 사회적 지위를 드러낼 생각이 없다면, 지금의 이 과대평가와 과소평가가 공존하는 미술시장은 뛰어난 예술작품을 좋은 가격에 장만해서 즐길 수 있는 다시없는 기회임에 틀림

없습니다.

거대서사의 귀환: 기후위기와 인류세

서구 근대의 밑바탕에는 세상을 인간 주체와 인간의 대상으로 구분하는 이분법이 자리 잡고 있습니다. 그리고 만물의 영장인 인간과 그 밖의 것들이라는 구분은 결국 오늘날 인류가 과연 이대로 지속가능할까라는 물음에 직면하게 했습니다. 1800년에 10억 명가량의 인구는 산업혁명 이후 급격히 증가해서 2021년 세계 인구는 79억 명입니다. 대략 매 12여 년마다 10억 명씩 늘고 있는 현재의 증가 추세가 지속된다면, 2000년대 중반을 넘어서면서 세계 인구는 100억 명을 돌파할 것으로 예상됩니다. 자원고갈과 환경파괴에 대한 우려와 숱한 논의, 대책에도 불구하고 지구행성에 과밀화된 인간 종의 숫자와 그 증가 속도는 이런 논의 자체를 무의미하게 만듭니다.

인간의 환경파괴는 아예 지구지층에 인류의 흔적이 새겨지는 인류세 논의를 낳고 있습니다. 그럼에도 불구하고 여전히 한 해에 1,000억 벌의 옷이 만들어져서 그중 330억 벌은 그냥 버려집니다.[35] 한편에서 미세플라스틱의 피해는 연일 미디어를 장식하지만, 다른 한편에서는 팬데믹에 의한 비대면 배달 수요로 플라스틱의 생산과 소비는 사상 최대를 기록하고 있습니다. 세계적인 진화생물학자인 최재천에 의하면,[36] 2021년 현재 지구의 포유류와 조류 중에서 인간과 인간의 가축이 차지하는 무게의 비중은 대략 96~99퍼센트 정도라고 합니다. 바이러스가 숙주로 삼을 동물이 인간과 가축뿐이어서 과거에는 20~30년에 한 번씩 나타났던 전염병

북태평양의 플라스틱섬

대서양·인도양·북극에도 쓰레기섬이 존재하며, 북태평양 쓰레기섬의 면적이 가장 크다. 2011년경에는 한반도 면적의 절반 정도였지만, 최근 조사에 따르면 한반도 면적의 일곱 배인 115만 ㎢에 달하는 크기로 무섭게 늘어났다. 이곳의 쓰레기는 대부분 중국과 일본 등 아시아에서 흘러들어온 것으로 파악된다.

바이러스가 최근에는 2~3년에 한 번씩 나타나고 있다고 합니다. 결국 지금의 팬데믹도 인간이 초래한 것입니다.

　　최근 세계 각지에서는 이상기후로 인해 몸살을 앓고 있습니다. 우리는 온실가스를 더 배출할수록 지구온도는 오르고, 온도가 오르면 기후시스템에 이상이 생겨 기후도 더욱 나빠지게 된다는 사실을 잘 알고 있습니다. 2021년 기후변화에 대한 정부간 협의체IPCC에서 발표한 제6차 보고서에 의하면 이번 세기 중반까지 현 수준의 온실가스 배출량을 유지한다면 2021~40년 중 평균기온 상승의 임계치인 1.5도를 넘을 가능성이 높다고 합니다. 산업화 이전에 비해 현재의 기온은 이미 1.09도 상승해서 2014년 제5차 보고서에서의 0.78도보다 불과 7년 사이에 크게 상승했습니다.[37] 지구온난화로 인해서 돌이킬 수 없는 기후 대재앙이 발생하는 티핑포인트

가나 해변에 버려진 옷

2021년 현재 아프리카 가나의 인구는 약 3,100만 명인데, 매주 수입되는 헌옷은 1,500만 개에 달하며, 그중 약 40퍼센트의 옷은 그대로 버려진다.

는 대략 1.5도에서 2도 상승 사이로 보고 있는데, 지난 발표 때보다 1.5도 상승 시점도 10년가량 앞당겨졌습니다.

지구상의 숱한 폭우와 폭염피해의 기사를 연일 접하면서 대재앙은 더 이상 다음 세대가 아니라 지금 세대가 직면할 개연성이 높아졌습니다. 이런 직접적인 위협을 통해 인간은 뒤늦게 인간의 대상에 불과했던 여타의 사물을 주목하며 인간 중심주의로부터 궤도이탈을 모색하고 있습니다. 그 시작은 인간 이외의 모든 사물의 실재성을 인정하고, 이들에게 인간과 동등한 주체로서의 자격을 돌려주는 것입니다.

동시대 철학과 현대물리학이 바라보는 인간과 세상

서구 근대의 사상은 데카르트가 "나는 생각한다. 고로 존재한다"라는 발견을 통해서 인간 이성의 존재를 정초한 이후, 칸트에 의해서 세상은 그 자체로서 인간에게 주어지는 것이 아니라 인간의 이성에 의해서 오히려 구성되는 것이라는 코페르니쿠스적인 전회를 통해서 인식론적으로 정의되었습니다. 칸트에게 인간의 이성 너머의 물자체는 인식할 수 없는 관심 밖의 영역입니다. 그런데 2006년 프랑스의 철학자 캉탱 메이야수Quentin Meillassoux, 1967~ 는 『유한성 이후』에서 칸트가 대상인식의 기초를 인간의 이성으로 정초한 이후의 서구 사유를 상관주의라고 비판하면서 사변적 실재론이라는 새로운 사상적 움직임을 촉발시켰습니다.[38]

그 이후 젊은 사상가들에 의해 사변적 실재론, 신실재론, 신유물론, 객체지향존재론 등의 이름으로 활발하게 전개되고 있는 사유는 하나같이 대상이 주체의 상관물이거나 사회적 구성물, 또는 언어적 구성물이 아니라 그들 각자가 독자적으로 실재하는 존재라고 말합니다. 이들은 담론과 텍스트, 표상이 실재reality를 구성했던 포스트모더니즘은 상관주의를 그대로 답습하는 것이며, 칸트 이후의 서구 사상은 현상학과 분석철학, 포스트모더니즘, 후기구조주의까지 모두 세계를 우리 의식의 상관물로서만 인식하고, 세계 자체의 실재에 접근하지 않는다고 비판합니다. 그래서 우리는 새롭게 실재를 부여받은 숱한 사물의 세계를 대면하게 되었습니다.

인간과 생물뿐 아니라 무생물과 인간에 의한 인공물, 그리고 상상의 산물과 개념적 구성물 모두가 동등하게 실재하며, 모두 인간과 동일한 주체로서의 지위를 부여받습니다. 이는 필연적으로 인간적 규모에 고착되었던 우리의 시야를 다양한 스케일과 크기 정도로 확장하기를 요구합니다.

자연스럽게 우리의 상식적인 삶의 공간을 지배했던 뉴턴의 고전역학 외에 미시세계를 설명하는 양자역학과 우주적 차원의 거시적 세계를 설명하는 상대성 이론 등 20세기 초 물리학의 새로운 발견이 인문학에서도 비로소 진지하게 고려되기 시작했습니다.

그런데 양자역학과 아인슈타인이 발견한 중력이론의 통합을 연구하는 이탈리아의 물리학자 카를로 로벨리Carlo Rovelli, 1956~ 는 현대 물리학의 관점에서 볼 때 세상은 사물이 아닌 사건의 총체라고 말합니다.[39] 예를 들어 우리가 돌이라고 부르는 사물은 다시 먼지로 분해되기 전 자체적으로 균형 상태를 유지하는 과정에서 잠시 지금의 형상을 유지하고 있는 장기적인 사건의 일부일 뿐입니다. 따라서 사물로서의 돌이란 기껏해야 100년의 수명을 지닌 인간적 척도가 만들어낸 허상에 불과합니다.

또한 세상은 서로간의 관계 속에 존재하는 관점의 총체여서 세상을 벗어난다는 것은 불가능하고 '외부에서 본 세상'이란 것도 난센스라고 말합니다.[40] 그의 주장에 따르면, 사물과 세상이 먼저 있고 내가 그들과 관계를 맺는 것이 아니라 내가 그들과 관계를 맺으면서 그들과 내가 존재하는 시공간이 열리는 것입니다.

그리고 이러한 물리학자의 사유는 오늘날 다양한 실재론 논의와 상통하는 면이 있습니다. 과거의 낡은 실재론이 외계에 존재하는 대상이나 대상의 성질을 실재한다고 정의한 것과 달리 프랑스의 철학자 트리스탄 가르시아Tristan Garcia, 1981~는 오늘날의 존재론적 실재론은 가능하든 불가능하든, 구체적이든 추상적이든 다양한 양태로 대상들은 존재하며, 우리의 행동과 사고가 이들을 실재화한다고 말합니다. 그래서 그는 이를 동사적 실재론이라고 부릅니다.[41] 그리고 라투르의 경우에 이는 행위소 간의 외교 내지 협상, 즉 정치적인 과정으로 정의되고 있습니다.[42]

이분법에 근거한 서구 근대의 전형적인 물음은 주체의 동일성identity 을 정의하면서 항상 타자의 문제를 초래했습니다. 고전역학에 기반을 둔 근대의 사유는 결정론에 근거해서 보편자를 파악하는 사유였습니다. 그 런데 고전역학의 물리세계와 달리 생명현상은 동일성으로 환원되지 않는 우연으로 이루어져 있습니다. '동일자와 타자'라는 구도에 입각할 때, 우연 과 무질서와 예외, 일탈 등 동일자의 '잔여'로서의 개별자들은 항상 배제 됩니다.

그래서 독자적인 사유를 전개하고 있는 국내 철학자인 이정우는 일 본의 근대 철학자 구키 슈조九鬼周造, 1988~41의 우연에 대한 사유를 분석 하면서 개별자를 보편자(동일성)의 하위개념으로 포섭하는 것이 아니라 거 꾸로 차이 나는 개별자(우연)를 중심으로 사유해야 한다고 말합니다.[43]

또한 근대의 절대적인 진리와 거짓, 선과 악의 이분법은 오늘날 타협 이 불가능한 사회적 갈등을 낳았습니다. 객체지향 존재론의 주창자인 그 레이엄 하먼Graham Harman, 1968~ 은 근대의 자유주의자들은 나의 생각이 진리이고 선이기에 나와 생각이 다른 상대는 절멸해야만 할 거짓이고 악으 로 간주한다고 말합니다.[44] 오늘날 진보진영과 보수진영, 좌파와 우파의 입 장은 이처럼 타협의 여지가 없는 진리와 거짓, 선과 악의 대립 관계에 있습 니다. 그리고 이런 대립 상황은 오히려 객관적인 사실보다 개인적인 신념과 감정에 치우쳐서 인지편향을 드러내는 포스트 트루스Post Truth 상황을 초 래하고 있습니다.[45]

그러나 일본의 소장 철학자 치바 마사야千葉雅也, 1978~ 는 오늘날의 포스트 트루스 상황이란 상대주의가 아니라 상대의 실재를 인정함으로써 상대주의를 벗어나고자 하는 것이라고 주장합니다. 그동안 칸트가 말했던 물자체나 자크 라캉Jacques Lacan, 1901~81이 말한 실재계와 같은 영역은 존재

를 인간이 인식하거나 사유할 수 없는 저편에 두었습니다. 따라서 확인이 불가능한 실재의 영역에 진리를 설정함으로써 독선에 흐르거나 저마다 다른 진리주장으로 상대주의를 초래했습니다. 따라서 치바 마사야는 칸트의 물자체나 라캉의 실재계와 같이 불가능하지만 사실상 무한히 다의적인, 그래서 실제로는 "의미가 있는 무의미"와 달리 "의미가 없는 무의미"를 역설합니다.[46]

치바 마사야에 의하면 우리가 접하는 현실은 국소적이고 유한하며 구체적인 의미를 지니는 실재로 이루어져 있으며, 우리의 신체로 경험하는 세계에서는 모든 것이 우연적이며 일의적입니다.[47] 그 우연적인 현실의 표상과 언설과 현상 각각에 구체적인 실재의 지위를 부여하는 것은 일종의 객체들의 민주주의를 구현하는 것입니다. 상관주의의 관점에서는 무엇이 진리인가라는 사변적이고 결론 없는 다툼이 이어지지만, 실재하는 각자의 현실세계에 근거한 사실과 또 다른 사실과의 다툼에서는 이해와 협상, 조정과 배신이 모두 존재하는 현실적이고 구체적인 정치와 사교의 과정이 존재합니다.[48]

서구 근대의 인간 중심주의는 동시대 철학과 현대물리학이 바라보는 인간과 세상 나와 타자의 구분, 그리고 이들 간의 타협 불가능한 적대관계를 낳고 있습니다. 반면 오늘날의 사상가와 과학자들의 해법은 모두 인간이 아닌 모든 개별적인 대상을 존중하고 그 실재를 인정하는 데서 출발합니다.

그리고 주체와 객체, 인간과 비인간, 진리와 거짓, 선과 악과 같은 이분법적 사유를 배제한 이들의 사유는 이런 대립항들이 서구와 달리 연속성을 지닌 동아시아의 사유와 유사합니다. 육후이는 서구의 비극과 중국의 산수화에서 발견하는 미적 사유가 공히 이러한 대립의 해소를 향하고

있다고 보았습니다. 그런데 그리스 비극에서는 이 해소가 영웅의 의지나 용기로 이루어지는 것에 반해서, 중국의 산수화에서 대립의 편재는 회화의 역동성을 산출해서 오히려 도를 현시한다고 말합니다.[49] 그래서 지난 백여 년의 서구의 근대비판이 도달한 곳은 공교롭게도 동아시아의 사유와 맞닿아 있습니다.

동시대 미술에 대한 하나의 입장:
나쁜 새 날들Bad New Days

시장에 의한 미술제도가 발달하면서 일부 갤러리의 대형화와 일부 유명 작가 작품가의 급등은 미술작품과 전시의 과잉자본화를 초래했습니다. 그로 인해서 설치든, 회화든, 영상이든 매체와 내용을 불문하고 전시 공간 전체를 작품으로 도배해서 모두 단일한 볼거리로 만들어버립니다. 단번에 관객의 눈길을 사로잡는 거대한 크기와 눈에 띄는 외관은 관객의 예민한 감수성을 활성화시키기보다 충격에 의한 감각과 사고의 마비를 초래합니다.

서구 유명 작가들의 경우, 갈수록 작품의 생산량이 많아지면서 한 해에 다수의 미술관 전시를 거뜬히 소화해 내고 있습니다. 그리고 이렇게 집단 마비상태를 반복 연출하면서 형성된 취향의 단일화, 즉 취향의 공동체를 향해서 복제판화의 발권과 유통이 이루어집니다. 그렇게 번 자본은 다시 더 많은 곳에서 더 크고 자극적인 볼거리에 투자되고, 이런 식으로 오늘날 미술자본은 순환합니다.

앞의 하우저 앤 워스 갤러리의 사례에서 보듯, 오래된 교외의 농원,

유서 깊은 건물, 외딴 섬 등은 그 장소 자체가 볼거리이면서, 그 내부 전시 공간을 거대한 볼거리로 다시 채움으로써 이중으로 볼 만한 투어코스를 연출합니다. 그리고 이런 대형 갤러리와 유명 작가의 전시관행은 미술관이나 비엔날레의 전시에도 영향을 끼쳐서 관객에게 볼거리 제공을 우선시합니다. 따라서 오늘날 주류 미술계의 전시는 상당 부분 값비싼 쇼비지니스와 다르지 않습니다. 최근 전시와 작품의 이런 식의 일종의 평준화는 동시대 미술에 식상하고 피로감을 느끼도록 만드는 주된 요인입니다.

후기자본주의 사회에 미술도 산업화되면서 나타나는 이런 현상을 일단 논외로 하면, 지난 한 세대를 대표하는 미술사학자 할 포스터는 2015년에 1989년 이후 25년간의 미술을 회고하면서 『나쁜 새 날들―예술, 비평, 비상상태』라는 제목의 책을 출간했습니다. 그에게 1989년은 신자유주의가 완전히 세계를 지배한 해이며, 그 이후로 9·11테러에서 보듯이 비상상태는 예외가 아니라 일상이라고 말합니다. 그래서 마치 젊은 세대가 내일이 오늘보다 나쁘다고 느끼듯이 그는 이 시기를 '나쁜 새 날들'이라고 부릅니다.

책에서 그는 이 시기의 미술을 외상적으로 실재적인 '비천한abject' 작업, 다소간 인류학적인 '기록하는archival' 작업, 최근의 정치사회를 패러디하는 '모방적mimetic' 작업, 신자유주의 사회의 삶의 조건을 그대로 드러내는 '위태로운precariois' 작업, 그리고 수행적이고 참여적인 '퍼포먼스'의 다섯 가지의 범주로 구분하고 있습니다. 이와 더불어 이 시기에 미술이 '탈비판적post-critical'이 되었다고 진단하면서 이 위기의 시기에 아방가르드가 다시 제 기능을 발휘하기를 기대하고 있습니다.[50]

그에게는 이 위기의 상황에 감시와 비판의 시선마저 거두어버린 이 시대의 미술이 그저 불안하기만 합니다. 1996년 그는 '세기말의 아방가르

드'라는 부제를 단 『실재의 귀환』을 발표했고, 당시 그가 제기한 우려는 전혀 해소되지 않은 채 악화되기만 했기에, 그의 동시대 미술에 대한 분류나 그의 논조는 크게 변하지 않은 채 유지되고 있습니다.

예를 들어 그에게는 1962년 위르겐 하버마스Jürgen Habermas, 1929~ 가 주창한 민주적인 공론장의 확보와 최근 이슈가 되고 있는 난민을 포함해서 법적 보호를 받지 못하는 약자를 위한 세계시민권의 마련 등, 지난 세대에 해결하지 못하고 남겨놓은 과제가 막중합니다.[51] 그에게는 여전히 신자유주의 아래 자본주의가 문제이고 타자를 구분하는 이분법적 동일시, 그리고 기술발전에 의한 미디어 조작이 주된 문제였습니다.[52]

이와 같이 해결하지 못한 숙제의 부담이 여전해서 그는 이후 새롭게 도출된 문제와 변화된 사상적 지형까지 챙길 여유가 없습니다. 그래서 모든 사물에 행위자의 지위를 부여하는 프랑스 과학철학자 라투르의 시도는 상품 물신주의에 버금가는 또 다른 물신주의이고, 예술은 훈계가 아니라 감각의 분배라고 말하는 철학자 자크 랑시에르Jacques Rancière, 1940~ 의 주장은 냉정한 현실세계를 모르는 강단 철학자의 소박한 희망사항일 뿐, 비판적 예술에 대한 희망의 끈을 놓을 수가 없습니다.[53]

게다가 최근 부각되고 있는 사물의 이론과 정동의 담론이 사물에게 행위자성을 부여하려는 태도는 마르크스가 말했던 세상을 인간적으로 만들고자 하는 인간화의 의미와 오인되어서는 안 된다고 주장합니다.[54] 그 대신 마르크스가 상품의 물신화를 비판하고, 프로이트가 성적 페티시즘을 경계했던 것처럼, 오늘날 미디어 조작과 같은 사물의 행위성에 대한 반물신주의적 비판의 중요성이 제기된다고 말합니다.

그러나 다국적 자본주의의 흩어진 경계와 뒤섞인 공간으로 포스트모더니즘의 혼성모방을 설명했던 제임슨의 그림과는 달리 오늘날 우리가

대면하는 현실의 자본주의는 편협한 자국우선주의와 지역이기주의입니다. 포스터가 다루었던 주체와 타자의 구분은 인간과 인간 이외의 모든 객체를 전부 주체로 정의하면서 동일성 내지 정체성 문제를 원점에서 다시 생각케 합니다.

그리고 기술은 더 이상 미디어에 의한 인지나 심리적·정서적 문제가 아니라 인간과 중첩되면서 긴밀하게 공생하는 행위의 주체입니다.[55] 과학기술의 변화가 추동하지만 그것만으로는 온전히 설명되지 않는 이유로, 세상은 너무나 급격히 변화하고 있습니다. 그리고 이제는 팬데믹 이전이 마치 먼 옛날 일로 느껴지는 만큼, 포스터로 대변되는 지난 세대의 관점은 변화된 오늘의 세상을 다루기에 충분치 않아 보입니다.

동시대 미술에 대한 새로운 논의:
객체지향 존재론과 가속주의의 입장

할 포스터는 『실재의 귀환』의 한국어판 서문에서 지난 30년간 가장 의미심장한 미술 및 비평의 두 모델인 네오아방가르드와 포스트모더니즘을 재고찰하기 위해 그 책을 저술했다고 밝히고 있습니다.[56] 그런데 모더니즘이 회화와 조각이라는 전통적인 장르를 벗어나 사물과 신체적 행위를 적극적으로 수용하며 진행한 근대사유 비판의 긴 여정에서 우리는 마침내 인간과 다른 모든 사물이 동등한 자격과 권리로서 공존하는 사물의 지평에 도달했습니다.

우리는 이제 우리 주변을 가득 메우고 있는 수많은 사물의 존재를 실감하지 않을 수 없습니다. 그런데 객체지향존재론의 주창자인 하먼에 따

르면, 대상의 깊은 실재는 감각적으로 지각할 수 없고 따라서 접근할 수 없으며,[57] 단지 미적 경험을 통해서 감각되는 대상의 실재를 추체험할 수 있을 뿐입니다.

그래서 그는 미학Aesthetics, 즉 감성학을 제일철학이라고 부릅니다.[58] 그는 아름다움이란 접근할 수 없는 숨겨진 실재 대상과 그 대상의 감지할 수 있는 감각적 성질 사이의 긴장이며 따라서 예술은 이 양자 간의 간극을 활성화해서 긴장을 생산하는 행위로 정의합니다.[59]

문학평론가인 티모시 모턴Timothy Morton, 1968~ 은 오늘날 우리가 지구온난화, 진화, 생물권 등과 같이 인간의 지성과 통제를 초과하는 거대한 대상hyper object을 대면하고 있다고 말합니다. 이들은 우리가 개념을 만들어서 사용하고는 있지만 사실상 우리 손에 잡히지 않아서 파악이 불가능합니다. 모턴 역시 사물이란 그 실재와 그것이 감각되는 모습 사이의 근원적인 갭이 있는 하나의 오작동malfunctioning이라고 말합니다.[60] 그에게 예술은 사물을 오작동하게 만드는, 그래서 그들 자신이게 하는 행위이며, 그런 의미에서 진정한 인과작용이 작동하는 영역입니다.[61] 따라서 예술은 사물의 진정한 인과성을 보여 주는, 과거 과학이 한다고 믿었던 역할을 담당합니다.

이들이 말하는 예술은 미술사학자 프리드가 자신의 유명한 글 「예술과 대상성」(1967)에서 인용한 조각가 토니 스미스Tony Smith, 1912~80의 체험을 생각나게 합니다. 그는 한밤중에 차를 타고 공사 중인 고속도로 턴파이크를 지나면서 예술이 해내지 못했던 어떤 계시적인 체험을 했다고 말한 바 있습니다.[62] 사물의 겉으로 보이는 감각적인 모습이 아니라 내면의 실재를 만나는 수단으로서 정의되는 이들의 예술은, 따라서 우리의 일상 도처에서 나타날 수 있습니다.

이때 예술을 삶과 통합하려는 아방가르드의 오랜 열망은 자연스럽게 실현됩니다. 과거 초현실주의에서의 낯선 사물의 병치를 확장한 버전이라고 말할 수 있는 이 사물의 예술은 심지어 제일철학과 과학의 위상으로까지 격상됨에도 불구하고 너무 느슨하고 포용적이어서 뭐든지 가능하다는 식이 되어버립니다.

그래서 2013년 런던에서 열린 사변적 미학에 관한 토의 참가자들은 그들의 논의가 "사변적 미학의 구축을 위해서 자료를 더 창조하거나 또는 사변적 예술 실천이라는 매너리즘에 기여하기를 거부하는" 것이어야 한다고 밝힙니다.[63] 상관주의를 거부하는 이들은 실재에 대해 이처럼 모호하고 불확실한 감응을 느끼는 것에서 그치는 것이 아니라, 어떻게 인식이 스스로 만들어내지 않은 실재를 파악해서 이를 다시 형상화할 것인가 하는 물음에 관심이 있습니다.

당시 논의에 참여했던 작가 아만다 비치Amanda Beech, 1972~ 는 포스터가 주장하는 비판적인 미술은 실은 비판적인 것이 아니라 '비극적'이라고 설명합니다. 통상 예술은 현실과 동떨어져 있어서 현실의 부정으로서 현실을 변화시킬 수 있다고 생각됨에도 불구하고, 바로 그 때문에 현실의 외부에 있는 것으로서 틀지워져 있어서 현실에 영향력을 발휘하지 못합니다.[64] 비치에 따르면, 예술은 바로 이 딜레마에 의해 구성되는 것으로서 자신을 이해하면서, 자신의 태생적인 한계와 실패를 성찰하면서 스스로를 비극적으로 정당화합니다.

예를 들어 포스터가 옹호했던 네오아방가르드의 제도비판은 예술이 하나의 제도라는 것을 비판함으로써 그 사실을 스스로 시인하는 실패의 드라마이며, 그 비극을 기꺼이 감수함으로써 실패의 책임을 사면받습니다.

그래서 서르닉을 비롯한 일부 참가자들은 이와는 상이한 과학주의

에 기대를 겁니다. 인간의 감각이 그 안에 존재하는 거대한 행성 규모의 미디어 네트워크와, 이것들이 단지 하나의 지류에 불과한 거대한 우주를 매개하는 과학적·수학적 추상화의 도구인 통계분석, 수학적 모델링, 신경심리학, 뇌과학, 빅데이터 등에 의존하고자 합니다.

복수의 추상 수준에서 작동하는 지구사회의 정치적 현실은 인간의 현상학적 경험 수준에서는 파악이 불가능합니다. 따라서 이러한 현실을 단순히 기술적 숭고로 얼버무리는 작업은 과학의 물신화이면서 체념의 미학일 뿐입니다.

이들에게 사변적 미학은 기술적 장치를 통한 새로운 양상의 집단적 인식의 실행입니다. 프레드릭 제임슨이 주장한 인식적 지도 그리기의 21세기 버전에 해당하는 이들의 입장은 사실상 미적·감성적인 것에 대한 믿음을 포기하고 기존의 예술이라는 범주를 폐지하는 것입니다. 그 대신 간학제적이고 기술적인 실천을 통해 인지경험의 새로운 영역을 열고자 합니다.

이들은 하먼이나 모턴과 같은 사변적 사상가와 달리 기술적 도움을 통해서 실재를 드러낼 수 있다고 믿습니다. 이들에게 예술은 거의 과학 그 자체와 유사한 활동이며, 따라서 개념적인 사유의 틈새로 예술이 개방하는 사고와 취향의 다양성을 다시 닫습니다.

한편에서 우리는 쇼비니지스로 변질된 거대 자본이 추구하는 집단 마비의 미술을 마주하고 있으며, 다른 한편에서는 이 자본의 실재를 정확히 파악하기 위한 기술적 매개를 통한 집단인식의 미술이 논의되고 있습니다. 그런데 상반되는 두 종류의 미술은 공통적으로 도구적이며, 무엇보다 취향의 다양성을 위한 여지를 남겨두지 않습니다.

에피소드 6

흔들리는 기존 미술시장의 지형도

"국내화가 그림 부르는게 값."

"나와 같은 캐리어의 누가 호당 얼마 받는데 나도 그 정도는 받아야……."

"3년 전에 얼마 받았으니 지금은 얼마 이상은 받아야……."❶

우리 미술시장이 처음 신문에 실렸을 때의 기사로, 미술에 대한 당시의 일반적 관심을 보여 줍니다. 도대체 미술품 가격의 기준이 무엇인가? 88서울올림픽이 열린 직후, 당시 월급이 고작 50만 원 내외이던 대기업의 간부 직원들이 일이천만 원의 거금을 작품을 구매하는 데 투자했습니다. 좋은 작가의 수작은 소수의 애호가들이 이미 선점한 상태에서, 이런 투기적인 눈먼 수요로 주변 작가의 작품까지 덩달아 값이 올랐고, 시장의 열기가 식으면서 30년이 지난 현재에도 이들 주변작가 작품의 가격은 당시의 십분의 일 수준입니다.

우리는 1962년에 1인당 국민소득이 100달러를 겨우 넘긴 이후 1977년에 1,000달러에 근접했고, 1994년에 1만 달러가 되었습니다. 그리

고 12년 후인 2006년 2만 달러, 다시 그 12년 후인 2018년에 3만 달러에 각각 도달했습니다. 선진국들과 비교하면, 일본이 전체 GDP 기준 서구 2위에 도달한 1968년에 일본과 미국의 1인당 GDP 차이는 3배 이내로 좁혀졌고, 일본은 우리의 7배가 넘어서 우리와 미국과는 20배 이상 차이가 났습니다. 미술품 가격이 크게 올랐던 1990년과 2006년의 경우, 우리의 국민소득은 미국, 일본 등과의 격차가 각각 4배 전후와 2~3배 수준으로 크게 좁혀졌고, 지금은 두 배수 안으로 더욱 근접해 있습니다.

〔 표 2 〕 한국/일본/미국 1일당 GDP 추이 (단위: 달러)

연도	한국	일본	미국
1962	120	610	3,280
1968	190	1,430	4,740
1977	960	5,910	9,610
1987	3,480	18,020	21,460
1990	6,360	27,900	24,150
1994	9,910	37,040	27,750
1997	13,230	40,040	31,390
2000	10,740	36,230	36,070
2006	19,950	39,930	48,080
2010	21,260	43,440	48,950
2012	24,550	49,480	52,540
2016	26,180	38,000	56,180
2021	34,870	42,930	68,310

자료: 2017년 11월 세계은행이 발표한 1962~2016년 국가별 데이터와 2021년 4월 IMF가 발표한 2021년 추정치를 사용하여 작성.

2005년경 전 세계적인 자산 가격 상승에 동반해서 우리 미술시장도 다시 급등했고, 마침 중국 현대미술품의 가격이 크게 상승하면서 크리스티, 소더비 등의 국제적 경매회사들이 한·중·일 삼국을 중심으로 동북아 동시대미술의 시장을 조성하기 위해 젊은 작가들의 경매를 경쟁적으로 기획하면서 거의 무명의 젊은 작가들이 홍콩에서 수억 원대에 팔리는 해프닝이 벌어졌습니다. 당시 고가에 낙찰되었던 작가들 대다수의 작품가도 15년이 경과한 지금 최고가 대비 크게 하락한 상태에서 회복하지 못하고 있습니다.

이제 우리도 광주비엔날레를 비롯한 다양한 비엔날레를 통해서 세계미술의 장에 주도적으로 참여하고, 일부 갤러리는 아트바젤에 참여할 정도의 규모와 국제 수준의 운영체계 및 역량을 갖추었습니다. 경제력의 상승으로 세계 최고의 권위를 가진 테이트 모던 터빈홀의 전시를 현대자동차 그룹이 후원을 하고, 1인당 국민소득이 3만 달러를 돌파하면서 작품의 구매여력도 이전보다 크게 확충되었습니다. 마침 양적 완화로 풀린 돈이 미술시장에 유입하면서 시장은 이제 세 번째 활황 국면으로 진입하고 있습니다. 그래서 지금 우리 미술시장에서 눈에 띄는 장면들을 한번 살펴보았습니다.

첫 번째 모습은 전반적인 탈서구화 추세와 역행하는 서구 메이저 갤러리의 한국 시장에 대한 포지션 확대입니다. 마치 한국의 경제력이 상승하면서 그 상승의 결실을 금융시장 개방과 금융시장 투자를 통해 상당 부분 흡수해 갔듯이, 문화 수준과 구매력 상승을 겨냥해서 세계 미술시장을 움직이는 메이저 갤러리들이 한국의 돈 되는 고가의 작가를 전속하거나 한국에 지점을 여는 등 한국 진출이 본격화되는 양상입니다. 최근 유럽의 메이저 갤러리인 타데우스 로팍과 쾨니히가 새로 지점을 오픈했고, 프리즈

가 2022년부터 서울에서 아트페어를 열기로 하면서 올해 KIAF에 해외 메이저 갤러리들이 대거 참여하는 등, 바뀐 분위기를 실감할 수 있습니다. 이들은 수억 원에서 수십 억 원 대에 작품이 거래되는 작가들을 전속하고 신규 컬렉터를 위해서 수천 만 원대에 이들 작가의 복제판화를 함께 판매하면서 한국의 고가 미술품 시장을 잠식하고 있지만, 주류시장 참여에 교두보가 필요한 한국의 유명 작가나 갤러리의 입장에서는 불가피한 양보이기도 합니다. 이들은 이미 100여 년 전에 현재의 세계미술시장을 만들고 지금까지 지배해 왔지만 궁극적으로 미술시장을 움직이는 구매자금은 점점 더 비서구의 비중이 커지면서 시장의 판도는 변할 수밖에 없습니다. 그래서 지금의 상황은 말하자면 그들이 주도하던 시장에 대한 일종의 권리금을 받고 있는 모습이라고도 볼 수 있습니다.

두 번째 풍경은 전 세계적인 NFT 열풍입니다. NFT 미술시장은 디지털 아트 작가들과 일부 순수미술 작가들이 동참하고 있으며, 간송미술관이 소장하고 있는 『훈민정음』 해례본을 NFT로 판매하면서[2] 논란을 일으키는 등 빠른 행보로 자금을 끌어들이고 있습니다. 본문에서 NFT에 대해서 살펴보았지만, NFT 미술시장은 일론 머스크와 같이 기술발전에 대한 무한신뢰가 있거나, 여유자금이 넘쳐나는 발 빠른 투자자이거나, 아니면 첨단기술에 적응력이 있으면서 어차피 출구가 없는 젊은 세대에게는 한번 해볼 만한 베팅 대상일 수 있습니다. 그러나 현재 수준의 생활을 유지하는 생애 설계하에 빠듯한 일상을 살아가는 대부분의 사람들에게는 아직 너무 앞선, 무모한 베팅으로 보입니다. 여기서 관건은 기술의 발전 속도와 미술품과 비물질적 자산에 대한 소유 개념의 변화, 그리고 기존 시장의 저항 등이며 이 모두는 결국 시간문제로 보입니다.

세 번째는 두 번째와 일정 부분 관련이 있는 현상으로 최근 우후죽

『훈민정음』 해례본, 1446, 간송미술관(국
보 제70호)

순처럼 생겨나고 있는 미술품 거래 사이트들입니다. 미술시장의 활황은 통상 미술계 외부의 자금에 의해서 촉발되는데, 단기적인 투기성 자금은 전속제도와 같은 구조적 요인으로 미술시장의 주요 작가에 접근이 어렵습니다. 따라서 이런 자금은 접근 가능한 주변의 작가들 중에서 소위 차선을 선별하여 시장을 조성하기 마련이고, 그로 인해 그동안 우리 시장은 가격의 단기급등 이후 급락이라는 동일한 패턴의 실패를 반복해 왔습니다. 그런데 과거와 달리 최근에는 온라인 사이트를 중심으로, NFT 거래, 블록체인기술을 이용한 고가 미술품의 공동구매 등을 새롭게 시도하고 있습니다. 이런 온라인 사이트는 본문에서 언급한 바와 같은 온라인상에서뿐 아

니라 오프라인에서도 원본 작품의 무제한 출력을 통해서 작품을 공유할 수 있고, 유망한 작가를 다수가 함께 지원할 수도 있는 이상적인 플랫폼으로 발전할 가능성이 있습니다.

한편으로는 세계경제 지형의 변화와 다른 한편에서는 기술적 지형의 변화로 인해서 지난 150여 년의 서구 중심 미술시장체제와 현재의 시장 판도는 더 이상 안정적이지 않습니다. 그리고 이런 변화와 동요는 주도권의 변화뿐 아니라 현행의 양극화를 해소하고 다수가 승자가 되는 유통구조를 발명하는 기회가 될 수도 있을 것입니다.

서구 근대 이후의 미술을 위한 단상

오늘날 미술에 가장 큰 영향을 미치는 요인이 자본이고 시장이라는 사실은 명백한데, 의외로 그 제도의 기원이나 메커니즘, 그리고 실제로 미술에 미치는 영향관계를 정리한 글을 찾을 수 없었습니다. 그 궁금증을 풀기 위해서 하나 둘 찾아나가면서 앞뒤를 짜맞추다 보니 이렇게 책 한 권이 되었습니다. 그래서 이 책은 시장 중심 미술제도의 성립과 발달, 그리고 오늘의 상황까지를 추적한 서구미술의 역사입니다. 그러나 한편으로는 순전히 제 개인적인 궁금증을 풀기 위한 추적이기도 해서 저와 동시대에 살며 저와 유사한 의구심을 가졌던 분들에게는 구미에 맞는 미술사 입문서가 될 수 있습니다.

그런데 최근의 경제와 기후, 환경, 그리고 동시대 과학, 기술의 발달은 우리의 일상과 의식에 근본적인 균열과 변화를 초래하면서 대략 지난 200년간의 서구 근대와 단절된 새로운 시대의 도래를 시사하고 있습니다. 따라서 동시대의 상황과 주요한 이슈를 마지막 장에 따로 담았습니다. 역사가 과거와 현재와의 대화라면, 현재에 대한 정확한 이해 없이 과거에 대한 의미 있는 기술과 해석도 불가능하기 때문입니다.

애초의 질문에 답을 찾아서 먼 과거로부터 구석구석을 훑어서 마침내 현재에 도달하고 나니 이제 그 현재가 크게 모습을 바꾸며 의문으로 다가온 것입니다. 도대체 이 급변하는 동시대 상황을 어떻게 대처할 것인가? 저뿐 아니라 이 글을 읽는 동시대의 독자 여러분도 아마 동일한 의구심이 들 거라 싶습니다. 그래서 이 글을 쓰는 과정에서 서구 근대 이후의 미술을 위해 필요하다고 느낀 단상 몇 가지를 적는 것으로 책을 마무리하고자 합니다.

글을 쓰면서 맨 먼저 든 생각은 우리가 접근 가능한 서양미술사가 의외로 일면적이라는 발견이었습니다. 우리는 세계미술사는 곧 서양미술사이고 동양이나 중국미술사는 따로 배워야 할 주변의 미술사로 보는 데 이미 익숙합니다. 그런데 서양미술사만을 놓고 보았을 때도 중심과 주변이 여전히 존재했습니다. 2차 세계대전 이후 세계미술의 주도권은 파리에서 뉴욕으로 넘어갔고, 따라서 2차 세계대전 이후 미술은 미국을 중심으로 발전했습니다. 자연스럽게 그 이후 미술에 대한 글은 주로 미국에서 미국의 관점으로 기술되어 있습니다.

본문에서 유럽의 앵포르멜과 동일한 특성을 지닌 미국의 추상표현주의를 그린버그가 모더니즘으로 정의하면서 모더니즘이 후기 모더니즘이란 이름으로 재소환된 내용을 다룬 바 있습니다. 이는 당시 세계미술의 주도권 다툼이 낳은 결과입니다. 그러나 그 이전의 미술사에 있어서도 냉전 시절 적국이었던 러시아 미술은 주변적으로 다뤄집니다. 우리는 러시아 혁명과 연계해서 당시 러시아 미술을 대표적인 아방가르드로 인식하고 있지만 막상 그에 대해 우리가 아는 것은 매우 단편적이어서, 혁명 이후 구축주의나 생산주의의 성과를 제대로 평가할 수 없습니다. 오히려 최근 보리스 그로이스Boris Groys, 1947~ 등이 적극적으로 소개하는 당시 러시아 우주

론을 통해서 러시아 지식인과 예술가의 혁명적 이상과 열정을 훨씬 더 강하게 느낄 수 있습니다.

또한 인상주의에서 후기 인상주의에 이르는 시기에 유럽 전역에 널리 유행했던 소위 절충주의라고 불리는 다국적 미술은 대개 생략된 채로 인상주의에서 후기 인상주의, 거기서 야수파와 큐비즘을 거쳐 추상에 도달한 프랑스 미술의 흐름을 중심으로 기술되어 있습니다. 또한 이러한 모더니즘에 대한 강조에 비해서 그 이후 동시대 미술을 이끌었던 미래주의, 다다, 초현실주의 등의 아방가르드에 대한 소개는 또 다시 충분치 않습니다. 1차 세계대전과 2차 세계대전 사이의 소위 간전기 동안 동시대 젊은 작가들에게 주류 내지 리더는 이들이었으나, 이 시기 미술은 오히려 피카소, 마티스, 몬드리안 등의 주요 모더니즘 작가들의 작가론으로 채워지고 있습니다. 따라서 아방가르드의 심화 내지 연장으로 쉽게 설명 가능한 앵포르멜과 추상표현주의를 시작으로 하는 전후미술은 오히려 과거와의 단절과 불연속성으로 기술되어 있습니다.

그런데 범위를 서양에서 세계미술로 확대하면 이야기는 훨씬 복잡합니다. 근대를 서구 근대라고 부르는 데서 알 수 있듯이 서구에서는 전근대-근대-탈근대로 이어지는 시간축이 상당 부분 동일하게 적용될 수 있지만, 여타 지역의 경우에는 근대가 도래하는 시기와 조건이 모두 상이합니다. 아인슈타인은 중력과 속도에 의해서 시간은 다르게 흐른다는 것을 밝혔지만, 우리는 근대라는 시간이 나라마다 다른 시기에 다른 속도로 흘렀다는 사실을 알고 있습니다. 이를 감안할 때, 서양미술사뿐 아니라 아시아를 포함한 여타 주변국을 포괄하는 미술의 역사는 탈중심화된 각각의 미술사 기술을 기반으로 다층적이고 입체적인 방식으로 재기술될 필요가 있습니다.

두 번째 떠오른 생각은 최근의 급격한 변화 일반과 관련해서 우리 사회의 구분선이 변화했다는 인식입니다. 인간 중심적인 서구 근대 200년의 진보의 결과, 현재 세계 인구는 80억 명에 육박하며, 근대화의 과정이 초래한 기후위기와 인류세, 팬데믹 등이 동시대의 거대서사로 새롭게 등장했습니다. 이런 상황변화에 대해 진보진영에서는 정치적 올바름이라는 잣대에 의거해서 사회정치적 비판을 하고 있지만, 6장에서 할 포스터의 비판을 비극적이라고 말한 아만다 비치의 말처럼 바른 말은 무력하며 현실적인 대안이 되지 못한다는 사실을 이제는 진보진영 스스로도 잘 알고 있습니다. 게다가 오늘의 젊은 세대는 변화된 세상의 도덕적 요구에 대해서 관행과 관습으로 변명을 일삼는 구세대의 바른 말을 더 이상 신뢰하지 않습니다.

보수란 기존의 체제에 만족하고 이를 유지하고자 하므로 원래 변화를 위한 노력을 기울이지 않고, 오늘날의 진보 역시 변화된 현실을 적극적으로 설명하고 대응하기보다 기존의 도그마에 안주합니다. 이와 같이 진보와 보수가 좌우합체가 된 구세대와 더 이상 내일이 오늘보다 낫다고 생각하지 않는 젊은 세대 사이에는 확실한 구분선이 그어집니다. 베이비부머 세대는 이제 대부분 60대입니다. 평균연령이 크게 늘어서 80대까지 산다고 해도 이제 불과 10~20년이어서 십수 년 뒤에나 닥칠 기후위기는 이들의 근심거리가 아닙니다.

이에 반해서 오늘날 새로운 거대서사로 등장한 기후위기나 환경오염의 직접적인 피해당사자이면서, 출산율 저하와 고령화로 인해 노년층에 대한 과도한 부양의 의무를 짊어지면서도 부의 소유에 있어서는 철저하게 소외된 젊은 세대는 구세대와 차별화된, 다분히 상반된 이해관계를 갖습니다. 지속적인 양적 완화에 따른 미래의 부채상환 부담까지 떠안은 이들 젊은이는 양적 완화로 연명하는 자본주의에 대한 대안으로 제시된 비트코

인에 환호하고, 새로운 성장동력으로 부상하는 메타버스를 비롯한 신기술에 적응력이 뛰어납니다.

이를 달리 말하자면 오늘날 베이비부머로 대표되는 구세대는 동시대의 핵심 이슈에 무지하거나 무관심하고, 그에 반해 젊은 세대는 민감하고 높은 이해도를 갖추고 있습니다. 그렇다면 동시대에 요구되는 어젠다를 정확하게 설정하고 발 빠르게 대응하기 위해서는 이미 한편인 진보와 보수, 좌와 우의 무의미한 말다툼으로 힘과 시간을 낭비할 것이 아니라, 젊은 세대에게 보다 많은 발언권을 주고 이들의 목소리를 경청하는 것이 미술 뿐 아니라 사회전반에 무엇보다 시급합니다.

세 번째는 서구의 탈중심화에 대비한 우리의 역량 제고에 관한 생각입니다. 세계 10위권의 경제력으로 이제 구매력과 화랑의 규모 등 한국 미술시장의 기초체력은 크게 향상되었습니다. 그럼에도 불구하고 우리는 우리 미술품을, 특히 우리 젊은 작가들의 작품을 구매하지 않습니다. 한국미술의 성장성을 미리 예견하고 서구의 메이저 화랑들이 속속 국내에 지점을 내고 있지만 이들도 한국 작가의 발굴이 아니라 소속작가들의 작품 판매가 우선입니다.

그렇다면 한국미술을 어떻게 키워야 할까요? 한편에서는 작가 수와 전시의 양적 증가를 말하고 있는데 한국미술의 질적 성장이 왜 이렇게 더딘 것일까요? 이에 대해서 "미술은 그것을 미술로 간주하는 것, 바꿔 말해 그것에 대한 담론 없이는 불가능하다"라는 일본의 사상가 가라타니 고진의 지적을 참고할 필요가 있습니다. 한편에서는 서구미술의 도입의 역사로 기술된 우리 미술사를 우리 독자적인 성취의 역사로, 즉 명작의 역사로 다시 써야 합니다. 그리고 다른 한편에서는 우리도 자체적인 담론 생성의 역량을 키워야 합니다.

1980년대부터 비평잡지 『옥토버』를 중심으로 미술과 철학이론 사이에 교차인용을 통한 일종의 공생관계가 형성된 이후로 오늘날 미술에 대한 예술적·학술적 검증을 담당하는 비평은 동시대의 담론에 기대고 있습니다. 그런데 본문에서 살펴본 바와 같이 최근 새롭게 등장하는 사유는 근대의 인간 중심적인 사유를 비판하면서 비인간 대상에 대한 접근을 중시하고 있으며, 이를 위해 하나같이 예술의 중요성을 강조합니다.

　　통상 예술가의 예민한 촉으로 세상의 변화를 감지해서 이를 작업으로 표현하면 사상가가 뒤늦게 그 내용을 담론화하는 것이 일반적입니다. 그런데 최근의 사상가들은 탈인간중심주의적인, 세계에 대한 전혀 새로운 해석을 도모하면서 예술도 새롭게 정의하고 있습니다. 하먼과 육후이 등 다수가 이미 예술에 관한 저술을 출간했고, 라투르의 경우에는 벌써 십수 년째 작가들과 함께 전시를 기획하면서 자신의 이론을 직접 실험하는 등 담론과 예술의 접점이 넓어지고 있어서, 예술과 담론이 동시에 진행되거나 심지어 예술이 현실이 아니라 담론을 구현하는 행보를 보이기도 합니다.

　　그런데 최근 국내에서는 아직 이들 새로운 사상이 국내 학계에 제대로 도입되지도 않았는데, 서구주류 미술계의 움직임을 따라 젊은 기획자와 작가들을 중심으로 인류세, 물질, 사물 등을 주제로 한 작업과 전시 기획이 줄을 잇고 있습니다. 동시대 이슈에 대한 어젠다를 이미 서구에서 선점한 상태에서 그나마 담론의 내용을 제대로 배우지도 못한 채, 젊은 작가와 기획자들 사이에서 외국 서적이나 소수의 번역서를 통해 단편적으로 파악한 내용을 작업에 반영하거나 이를 전시의 주제로 삼고 있는 것입니다. 담론이 아니라 새롭게 변한 세상의 이슈를 각자 몸으로 느끼고 파악해서 작업하는 것이 정답이지만, 일단 서구 미술계에서 담론을 선점하면 이처럼 서구의 담론을 배우고 익혀야 하는 악순환은 되풀이 될 수밖에 없습니다.

갈수록 세상의 변화속도가 빨라지면서 담론의 진부화도 빨라지고 담론의 갱신이 지속적으로 요구됩니다. 그런데 동시대의 담론은 미국의 명문 아이비리그 대학에서 논의되는 게 아닙니다. 그레이엄 하먼은 지난 10여 년간 이집트의 카이로에 있는 대학에서 가르쳤고, 신실재론에 대한 국제학회는 불가리아의 소피아 대학에서 열리는 등, 이들 논의는 주변국, 비명문대학 등 탈중심적인 영역에서 이루어지고 있으며, 블로그와 자료공유 사이트, 전자출판 등을 활발하게 이용하면서 소위 논휴먼적 속도로 진행되고 있습니다. 한번 들어가면 정년까지 거의 임기가 보장되는 현행의 대학시스템에서는 이렇게 빠르게 변화하는 이론의 지형을 쫓아갈 수 없습니다.

어떤 면에서 이런 상황은 인문학의 뿌리가 깊지 못한 우리의 입장에서는 기회이기도 해서 아직 형성과정에 있는 새로운 담론의 장에 우리도 활발히 참여하면서 지분을 확보할 필요가 있습니다. 작품이든 전시든, 비평이든 동시대를 바라보는 독자적인 관점을 통해서만 독창성과 설득력을 확보할 수 있습니다. 그렇지 않다면 늘 해왔듯이 서구의 시도에 뒷북을 치며 따라갈 수밖에 없습니다. 자동차와 반도체가 과거에 했고, 대중음악과 드라마, 영화가 지금 하고 있듯이 이제 아무도 가지 않은 길을 우리가 먼저 가야만 합니다. 선진국을 위한 마지막 관문인 인문학과 순수미술은 이렇게 함께 풀어야 할 과제입니다.

육후이는 인도의 역사학자 디페시 차크라바티Dipesh Chakrabarty, 1948~의 탈식민주의 저서 『유럽을 지방화하기』가 서구 근대를 역사의 중심축으로 기술하는 입장을 철저하게 비판하고 있다고 높이 평가하면서도, 새로운 세계사의 새로운 구성은 단지 새로운 서사뿐만 아니라 더 이상 서구의 근대라는 시간 축으로 총체화될 수 없는 실천과 지식으로 이루어져야 한

다고 주장합니다. 그리고 그 작업은 전통을 재해석하고, 그것을 새로운 에피스테메, 즉 지식으로 변형시키는 작업이라고 말합니다.

　　세계를 사물이 아닌 사건의 총체로 바라보고, 시간, 공간, 사물이 미리 존재하는 것이 아니라 내가 주변 사물과 관계를 맺으면서 나의 시공간이 열린다고 설명하는 현대 물리학, 대상의 다양한 양태가 우리가 그것을 알아차리고 설명하면서 그것이 "있음"을 가능케 한다는, 즉 실재화한다는 동시대의 새로운 사상적 경향, 그리고 주식, 미술품, 비트코인, NFT 등의 다양한 영역에서 내재가치가 원래 있는 것이 아니라 투자 내지 구매행위를 통해 가치를 만들어 나가는 오늘날 경제논리, 공교롭게도 동시대 과학과 철학과 현실경제 사이에는 의외로 하나의 일관된 흐름이 있습니다. 그리고 이렇게 과학과 사상과 현실경제가 한결같이 과거의 상식 너머로 나아가는 것을 확인하며 마지막으로 한 가지 생각을 갖게 됩니다. 서구 근대가 저물고 새롭게 펼쳐지는 세상의 변화는 우리가 그동안 익숙했던 많은 고정관념과 습관들에 대해서 과감한 판단정지를 요구한다는 생각입니다.

여는 글

1 하이브의 시가총액은 BTS 외에 음원 플랫폼 사업에 대한 가능성을 염두에 둔 것이지만, BTS의 성공 없이는 그 사업도 불가능한 일이라는 점을 감안해서 현재의 수익기여를 기초로 추정을 다소 단순화했다.

1장 미술과 미술제도의 등장: 길드, 아카데미, 시장

1 니콜라우스 펩스너, 『미술 아카데미의 역사』, 편집부 옮김, 다민, 1992, 45쪽 참조.

2 카를 마르크스, 『자본론 I』상, 김수행 옮김, 비봉출판사, 2001, 113쪽.

3 "대부분의 도시들은 자유롭게 생활할 권리를 인정받기 위해 50년이나 100년을 계속해서 싸워야 했고, 도시의 자유가 굳건해지는 데 또 100년이라는 시간이 필요했다." 크로포트킨, 『만물은 서로 돕는다』(1902), 김영범 옮김, 르네상스, 2005, 242~52쪽 참조.

4 배가 항구를 떠나면 선장은 선원과 승객을 모두 갑판에 불러서 모두가 평등함을 선언하고 선상에서의 단결과 질서 유지를 위해 재판장과 네 명의 배심원을 선출해서 공정하게 처리할 수 있도록 했다. Fichard, J. D. Wunderer, "Reisebericht", *Frankfurter Archiv*, 245; Johannes Janssen, *Geschichte des deutschen Volks*, I. Herdersche Verlagshandlung, 1889, p. 355; 크로포트킨, 앞의 책, 2005, 210쪽에서 재인용.

5 Charles Gross, *The Gild Merchant: A Contribution to British Municipal History I*, Oxford, 1890, p. 135; 크로포트킨, 앞의 책, 2005, 223쪽에서 재인용.

6 크로포트킨, 앞의 책, 2005, 225쪽에서 인용.

7 악화가 양화를 구축한다는 말은 이런 일이 흔히 발생하면서 결국 악화만 유통되게 된 상황을 지칭한다.

8 마르크스는 상품거래는 서로 이익의 충돌이 있는 독립된 인격체 사이에서 이루어지는

것이라고 보았기 때문에, 서로 간에 완전히 타인이 될 수 없는 공동체 내가 아니라 그 바깥에서 상품거래가 이루어진다고 보았다. 공동체 내에서는 개인의 이익이 공동체 전체의 이익과 동일하지만 공동체 외부에서는 각자의 이익은 첨예하게 대립한다. 그래서 공동체 외부의 개인을 토머스 홉스(Thomas Hobbes, 1588~1679)는 만인의 만인에 대한 투쟁 상태, 즉 서로에게 늑대가 되는 야만상태라고 본 것이다. 사회는 공동체가 해체된 이후 이처럼 늑대가 된 개인들이 필요에 의해서 계약을 통해서 출현한 것이다. 고병권, 『자본 3: 화폐라는 짐승』, 천년의상상, 2018, 36~27쪽, 42~43쪽 참조.

9 자크 르 고프, 『서양 중세문명』, 유희수 옮김, 문학과지성사, 2008, 17쪽.

10 William Whewell, *History of the inductive sciences: from the earliest to the present times*, London: J. W. Parker, 1837, p. 252; 크로포트킨, 앞의 책, 2005, 257쪽에서 재인용.

11 크로포트킨, 같은 책, 2005, 255~56쪽 참조.

12 장인은 독립적 상인이나 수공업자인 시민들로서 각기 도시 내의 일정한 장소에 자기의 점포와 작업장을 소유했고, 수공업 장인의 경우 그 밑에 도제와 출퇴근하는 직인을 두었다. 도제의 수업 기간은 대륙에서는 3~8년, 영국에서는 7년 정도가 걸렸다. 도제의 수업을 마쳐야 임금을 받고 일하는 직인이 되었다. 직인은 독일에서는 수년간 도시에서 도시로 이동하면서 기술을 연마하는 관행이 있었고, 어느 정도 자본을 축적하고 기술을 인정받아서 가입금을 지불하면 장인이 될 수 있었다.

13 크로포트킨은 초기 덴마크 길드의 규약집의 내용을 사례로 들어서 주장을 전개한다. 크로포트킨, 앞의 책, 2005, 211~12쪽.

14 'Bank'는 당시 유대인들이 작은 탁자를 놓고 의자에 앉아 돈놀이했는데, 이때 의자라는 이탈리아어 'Banco'에서 유래했다. 당시에는 교회법에서 고리대금업을 금지했는데, 이로 인해서 대출업무를 정식으로 취급할 수는 없었으나 환어음에 처음부터 환율을 일반 환율보다 조금 높게 적용한다든지 해서 실제 이자를 지불하는 것과 같은 방식의 편법을 쓰는 방식이 발달하게 되었다.

15 아르놀트 하우저, 『문학과 예술의 사회사』 2(1953), 백낙청·반성완 옮김, 창비, 2016, 101쪽 참조.

16 아르놀트 하우저, 같은 책, 2016, 105~106쪽 참조.

17 니콜라우스 펩스너, 앞의 책, 1992, 45쪽.

18 자크 르 고프, 앞의 책, 2008, 419~20쪽.

19 임영방, 『이탈리아 르네상스의 인문주의와 미술』, 문학과지성사, 2003, 33쪽에서 재인용.

20 니콜라우스 펩스너, 앞의 책, 1992, 38쪽.

21 아르놀트 하우저, 앞의 책, 2016, 115~16쪽 참조.

22 니콜라우스 펩스너, 앞의 책, 1992, 37쪽.

23 아르놀트 하우저, 앞의 책, 2016, 56쪽.

24 니콜라우스 펩스너, 앞의 책, 1992, 87쪽.

25 Martin Jay, *Downcast Eyes*, Berkeley and Los Angles: University of California Press, 1994, p. 79.

26 Martin Jay, 같은 책, 1994, pp. 57~59 참조.

27 Martin Wackernagel, *Der Lebensraum des Künstlers in der Florentiner Renaissance*, Leipzig: E. A. Seemann, 1938, pp. 289~90; 아르놀트 하우저, 앞의 책, 2016, 86쪽.

28 John Evelyn, The Diary of John Evelyn, 1641년 8월 13일자; 이재희, 「17세기 네덜란드 미술시장」, 『사회경제평론』 제21호, 2003, 255~56쪽에서 재인용.

29 17세기 네덜란드와 르네상스 시대 이탈리아의 인구 대비 미술가의 숫자에 대한 내용은 다음을 참조. 이재희, 같은 글, 2003, 260쪽.

에피소드 1

❶ 南泰膺, 畫史雜錄(上), 聽竹畫史; 유홍준, 「南泰膺의 聽竹畫史의 회화사적 의의」, 『미술 자료』 45 (1990. 6), 81쪽 참조.

❷ 辛敦復, 『鶴山閑言』; 최완수, 「겸재 정선 연구」, 『겸재정선 진경산수화』, 범우사, 1993, 334~35쪽 참조.

❸ 근년의 경제사 연구가 재확인하거나 새롭게 밝혀낸 주요 사실은 이영훈의 요약에 의하면 다음과 같다. 첫째, 인구의 대다수를 포괄하는 농촌사회에서는 자급경제, 재분배경제 등 여러 형태의 비시장경제가 상당한 비중으로 강고히 존속하였다. 둘째, 그 요인이 무엇인가에 대해서는 아직 명확히 이야기할 수 없는 단계이지만, 17세기 후반에서 18세기 말까지 조선의 경제는 완만한 성장과 안정의 추세에 있었다. 셋째, 대조적으로 19세기부터는 인구와 시장이 정체하거나 감소함에 따라 경제도 혼란을 거듭하였다. 19세기 중반부터는 초유의 인플레이션이 시작되면서 경제는 큰 위기 속으로 빠져들었다. 그리고 이러한 발견은 1880년대 풍미하던 자본주의 맹아론이 전제하였던 농업에 있어서의 대단위 지주제의 보급, 생산성의 꾸준한 증가 등 이전의 논의를 뒤집는 것이기도 하였다. 이영훈 편, 『수량경제사로 다시 본 조선 후기』, 서울대학교출판부, 2004, 372쪽.

❹ 이헌창, 「시장경제」, 한국고문서학회 엮음, 『조선시대 생활사 2』, 역사비평사, 2000, 210~22쪽 참조.

❺ 자세한 사례는 다음을 참조. 박효은, 「18세기 조선 문인들의 회화수집활동과 화단」, 『미술사학연구』 234권, 2002, 153~54쪽.

❻ 1900년 전후와 1910년대에 서화를 거래했던 곳은 정두환 서화포, 한성 서화관, 고금 서화관, 수암 서화관 등 다수가 있었다.

❼ 『매일신보』 1913년 12월 2일자 3면; 이성혜, 「20세기 초, 한국 서화가의 존재 방식과 양상—해강 김규진의 서화 활동을 중심으로」, 『동양한문학연구』 28권, 2009, 225~86쪽 참조.

2장 아카데미를 대체한 거대화상의 네트워크: 세계 미술시장의 형성

1 다카시나 슈지, 『예술과 패트론』, 신미원 옮김, 눌와, 2003, 121~24쪽.

2 Harrison C. White and Cynthia A. White, *Canvases and Careers*, Chicago and London: The University of Chicago Press, 1965, pp. 78~79 참조.

3 Robert Jensen, *Marketing Modernism in Fin−de−Siécle Europe*, Princeton, NJ: Princeton University Press, 1996, p. 25.

4 센서스 수치와 살롱 출품작가 수 등의 데이터를 기초로 당시 파리의 화가 수를 추정한
 해리슨과 신시아 화이트 부부는 여성 작가와 아마추어 작가의 존재까지 감안할 때, 당
 시 화가의 숫자는 이보다 훨씬 많을 것으로 추정했다. Harrison C. White and Cynthia
 A. White, 앞의 책, 1965, pp. 44~54.

5 로버트 젠슨(Robert Jensen)은 경제적으로 풍요로운 엘리트 화가들에 대해 생계유지조
 차 어려운 대다수의 화가들을 예술노동자(art proletariat)라고 정의하고 있다. 이들을 프
 롤레타리아 계급 내지 무산계급으로 본 젠슨의 구분은 오늘날 다시금 그 숫자가 크게
 늘어난 작가들의 척박한 현실을 감안할 때 여전히 유효하다.

6 독일, 오스트리아, 스위스의 예술협회(Kunstverein), 영미권의 예술협회(Art Union)와 같
 이 프랑스에서도 1844년에 작가들의 모임이 설립되어서 회원들을 위해 공동으로 구매
 자를 확보하고, 연회비를 거둬서 작가와 그 가족들에 대한 지원금 및 노령연금을 제공하
 고자 했다. Robert Jensen, 앞의 책, 1996, p. 26 참조. 이때 설립된 조합은 프랑스와 영국,
 미국에서는 모두 단명했으나, 독일, 오스트리아, 스위스에서는 지역 작가들과 잠재적 후
 원자로 구성된 지역별 예술협회가 오늘날까지도 남아 있다.

7 아카데미 줄리앙에서의 자유로운 학업 분위기에 대해서는 다음에 자세히 설명되어 있
 다. 존 리월드, 『후기인상주의의 역사』, 정진국 옮김, 까치, 2006, 177~204쪽.

8 이들이 종사한 직업이 총 151종이었으며, 그중 14퍼센트만이 미술 작가였고, 11퍼센
 트는 국가의 미술 관련 기관 관료, 전문 언론인 20퍼센트, 전문 문필가(소설가, 수필가)
 28퍼센트, 역사, 철학, 과학자가 13퍼센트, 동시대 미술과 무관한 공무원 10퍼센트 등
 으로 전문 문필가와 언론인 등 전문 필진의 비중이 훨씬 컸다. Harrison C. White and
 Cynthia A. White, 앞의 책, 1965, p. 10, pp. 95~96 참조.

9 1860년대 들어 상대적으로 새로운 작가협회의 조직이 유행했다. 이들은 엘리트 청중을
 겨냥한 덕에 작가이자 엘리트 구성원으로 이루어져 있었다. 마르티네의 국립미술협회
 는 프랑스의 주요 작가를 포함한 200여 명으로 구성되었다. 그러나 이 협회는 1863년
 들라크루아의 사망 이후 그의 회고전을 끝으로 더 이상 전시를 열지 못했다. 이외에
 도 당시에 조르주 프티의 아버지인 프란시 프티는 예술협회의 서클(Cercle de l'union
 artistique)이라는 조직을 구성했고, 판화 출판업자인 알프레드 카다트(Alfred Cadart)와
 판화작가인 펠릭스 브라크몽(Félix Bracquemond, 1833~1914)은 에칭조각가협회(Societe
 des aquafortists)를 조직하여 판화작가들의 작품뿐 아니라 사실주의 계열의 마네나 코로
 등과 같은 작가와 함께 판화를 제작하기도 했다. 특히 이들은 최초로 미술잡지를 발행
 하여 마르티네와 뒤랑-뤼엘도 이를 따라 잡지를 간행한 바 있었다. Robert Jensen, 앞의
 책, 1996, pp. 84~87 참조.

10 국가는 프랑스예술가협회에 살롱의 운영권을 양도하는 대신 과거 3년간의 살롱에서
 최고의 작품만을 골라서 보여 주는 트리엔날레를 개최하기로 했으나 이 전시는 첫 회만
 개최되고 화가들의 반발로 무산되었다. 그러다가 1889년 만국박람회 개최를 계기로 작
 가들이 운영하는 민주적으로 운영되는 살롱과 별도로 유명 화가만의 전시를 열기 위해
 '나쇼날'을 분리·개최하게 되었다. Robert Jensen, 같은 책, 1996, pp. 159~60.

11 한국의 경우에는 프랑스의 살롱과 같이 국가적인 미술행사로 개최되었던 국전에 대한
 반발과 다양한 민전의 도입으로 인해 1981년 국전이 해체되고 대한민국미술대전으로
 재출범한 이후 운영권이 미술협회로 이양된 바 있다. 그리고 프랑스에서와 같이 미술협

회가 운영하는 국전은 더 이상 엘리트 작가의 등용문이 아니라 아마추어 작가들의 경연장으로 기능하고 있는 실정이다.

12 Harrison C. White and Cynthia A. White, 앞의 책, 1965, pp. 9~10 참조.

13 Harrison C. White and Cynthia A. White, 같은 책, 1965, p. 124에서 인용.

14 미술사가 앨버트 보아임이 이 용어를 처음 사용했다. "Entrepreneurial Patronage in Nineteenth-Century France", in *Enterprise and Entrepreneurs in Nineteenth-and Twenties-Century France*, Edward Carter et al.(eds), Baltimore and London: Johns Hopkins University Press, 1976, pp. 331~50; Robert Jensen, 앞의 책, 1996, p. 34.

15 미술사가인 로버트 젠슨은 '기업가적' 화상과 차별화된 '이데올로기적 화상'을 정의했다. 해리슨과 신시아 화이트 부부의 선행연구에서 딜러-비평가제도가 아카데미의 공백에 기인해서 자발적으로 생긴 것으로 단순하게 추정한 것에 반하여, 젠슨은 '오텔 드루오' 라는 경매회사에서의 경험이 계기가 되어 화상과 비평가들의 적극적인 연계가 이루어진 것으로 논리를 보완·심화했고 이 과정에서 '이데올로기적' 화상을 정의했다. Robert Jensen, 같은 책, 1996, pp. 49~52.

16 역사적으로 가장 오래된 경매 하우스는 1674년에 업무를 시작한 스톡홀름 옥션 (Stockholms Auktionsverk)이며, 두 번째로 오래된 예테보리 옥션(Göteborgs Auktionsverk) 은 1681년에, 세 번째로 오래된 웁살라 경매(Uppsala Auktionskammare)는 1731년에 시작되어 모두 스웨덴에서 설립되었다. 그러나 통상 오늘날 대표적인 경매회사인 소더비의 전신인 베이커 경매회사가 1744년 런던에서 설립된 것을 경매사의 원조로 칭한다.

17 이러한 구필과 감바트의 독점을 통한 시장의 통제는 당시 산업계에서 이미 널리 확인된 전략이었다. Robert Jensen, 같은 책, 1996, pp. 34~35.

18 젠슨에 따르면, 에밀 졸라는 자신의 소설에서 당시의 화상에 대해서 자세히 다루는데, 이중 브람은 더 비싸게 되사주기로 약정하고 작품을 계속 거래해서 인위적으로 작품가를 올리는 투기적인 화상으로 묘사하고 있다. Robert Jensen, 같은 책, 1996, p. 61. 졸라의 다음 소설에서 화상 노데로 나오는 인물이 이에 상응한다. 에밀 졸라, 『작품』, 권유현 옮김, 을유문화사, 2019, 497쪽.

19 Robert Jensen, 앞의 책, 1996, p. 86.

20 마르티네는 1861년부터 1863년까지 국립미술협회를 설립·운영했고, 미술잡지 『쿠리에 아르티스티크(*Courrier artistique*)』를 발간했다. 당시 이 잡지는 1863년 낙선전을 여는 데 기여했다.

21 Robert Jensen, 같은 책, 1996, p. 64.

22 마크 트웨인은 소설 『도금시대: 오늘날의 이야기』에서 당대를 풍자하고 있다.

23 당시 헤브마이어 부부와 함께 인상주의 작품을 모았던 호텔 갑부 포터 팔머 부부의 컬렉션은 후에 시카고 아트 인스티튜트에 기증되었다.

24 당시 베를린 아카데미를 책임지던 베르너(Werner)는 위대한 작가가 아니라 대다수 작가들의 삶의 조건을 개선하는 데 더 관심이 있었다. 프랑스에서처럼 그의 개혁은 작가 공동체의 점증하는 물질적 요구에 부응하는 포상제도와 작품구입제도를 지향했다. Robert Jensen, 같은 책, 1996, pp. 72~73.

25 독일에서의 인상주의 수용은 Philip Hook, *The Ultimate Trophy*, Munich, Berlin, London and New York: Prestel, 2009, pp. 91~119 참조.

26　Philip Hook, 같은 책, 2009, pp. 97~99 참조.

27　다카시나 슈지, 앞의 책, 2003, 160~66쪽.

28　졸라는 이런 주장에 기반하여 아카데미의 획일적인 규범에 반대하고 이에 맞선 마네 등
　　의 새로운 화가들을 옹호했다. Charles Harrison, Paul Wood, and Jason Gaiger(eds.),
　　Art in Theory 1815~1900, Malden, Massachusetts: Blackwell, 1998, pp. 552~61.

29　Robert Jensen, 앞의 책, 1996, pp. 40~41.

30　1878년 러스킨이 휘슬러의 「검은색과 금색의 녹턴: 떨어지는 불꽃(Nocturne in Black
　　and Gold: The Falling Rocket)」을 비판한 글에 대해 휘슬러가 명예훼손에 대한 손해배상
　　소송을 제기하여 발생한 법정소송에서 러스킨과 휘슬러 간에 오간 내용이다.

31　"당신은 물론이고 우리의 관심도 우리가 제작한 것들을 팔아야 하는 데 필요한 만큼만
　　그림들을 전시해야 한다는 것입니다. 이런 결과를 얻으려면 각자가 잘 선택한 소수의 작
　　품만으로 단체전을 여는 것이 더 효과적이며 확실한 성공을 기약할 수 있지 않겠습니
　　까?" 존 리월드, 『인상주의의 역사』, 정진국 옮김, 까치, 2006, 332~33쪽.

32　그리고 오늘날 인상파 작가의 회고전은 뒤랑-뤼엘과 같이 특정 작가의 작품을 일생을
　　통해서 다루어왔던 화상의 기록에 의해서 가능하다. 뒤랑-뤼엘은 그의 작품뿐 아니
　　라 서신을 교환한 내용(1881년부터)까지 철저하게 기록하고 관리했으며 그의 화랑을 거
　　쳐간 모든 작품의 사진기록(1891년부터)을 관리했다. 실제로 리오넬로 벤투리(Lionello
　　Venturi, 1885~1961)의 『인상주의 아카이브(*Les Archives de l'mpressionnisme*)』(1939)를 비
　　롯해서 프랑스 19세기 작가들에 대한 최상의 카탈로그 레조네는 모두 그의 기록에 빚
　　을 지고 있다. 미술사가 로버트 젠슨은 뒤랑-뤼엘 외에도 화가 반 고흐의 동생인 테
　　오 반 고흐(Theo van Gogh, 1857~1891)의 딜러로서의 활동에 대한 논문에서 그가 일했
　　던 구필, 부소 & 발라동의 거래원장 등 당시 화랑들이 남긴 관련 자료를 상세하게 조
　　사하고 있음을 밝히고 있어서, 이 시기 화상들은 작품의 이력을 포함해서 작가와 관
　　련된 모든 내용을 철저하게 관리했음을 알 수 있다. Robert Jensen, 앞의 책, 1996, pp.
　　58~59; Robert Jensen, "Theo van Gogh as Art Dealer", *Studies in Post—Impressionism*,
　　London: Thames and Hudson, 1986, pp. 7~115.

에피소드 2

❶　이 글들은 다음 블로그에 낙랑파라에 대해 실린 내용을 참조했다. https://gubo34.
　　tistory.com/120.

❷　오윤정, 「1930년대 경성 모더니스트들과 다방 낙랑파라」, 『한국근현대미술사학』 33, 한
　　국근현대미술사학회, 2017, 40쪽 참조.

❸　손영옥, 「한국 근대 미술시장 형성사 연구」, 서울대학교 미술경영 박사논문, 2015,
　　183~95쪽 참조.

3장 모더니즘과 아방가르드의 변증법

1 샤를 보들레르, 『현대의 삶을 그리는 화가(*Le peintre de la vie modern*)』(1863), 정혜용 옮김, 은행나무, 2014, 30~31쪽.

2 게오르그 짐멜, 『짐멜의 모더니티 읽기』, 김덕영 · 윤미애 옮김, 새물결, 2005, 36쪽, 41~43쪽 참조.

3 Martin Jay, 앞의 책, 1994, pp. 154~55.

4 보들레르는 이 글에서 유행에 대해 다음과 같이 적고 있다. "자연은 인간의 머릿속에 조잡하고 추한 지상의 것들을 쌓아올렸는데, 유행이란 그 모든 것 위로 떠오른 이상을 향한 취향의 징후로, 또 자연의 숭고한 변형으로, 아니 차라리 영구히 지속적으로 자연을 개선하려는 시도로 여겨져야 한다. 각각의 유행이 미를 향한 새롭고 제법 행복한 노력인 만큼, 만족할 줄 모르는 인간 정신에게서 끊임없는 갈망의 대상이 되는 이상과 그 어떤 식으로든 가까워지는 것인 만큼, 모든 유행은 매혹적임을, 그러니까 상대적으로 매혹적임을 지적했던 것은 이치에 맞다. Martin Jay, 같은 책, 1994, p. 30, pp. 70~71에서 인용.

5 발터 벤야민, 『보들레르의 작품에 나타난 제2제정기의 파리』, 김영옥 · 황현산 옮김, 도서출판 길, 2010, 108쪽.

6 1856년경 프랑스의 판화가 브라크몽이 가쓰시카 호쿠사이(葛飾北斎)의 만화 스케치 복사본을 마네 · 드가 등의 친구에게 보여 주었고, 1861년에는 보들레르가 편지에서 우키요에 몇 점을 구해 친구들에게 나누어주었다고 기술하고 있다. 그리고 1867년 파리박람회에 전시되면서 널리 알려지게 되었다.

7 Henry Houssaye, *L' Art français depuis dix ans*, Paris: Didier, 1882, p. 35; Robert Jensen, 앞의 책, 1996, p. 139에서 재인용.

8 Albert Boime, *The Academy and French Painting in the Nineteenth Century*, 2nd ed., London and New Haven: Yale University Press, 1986, p. 16.

9 대표적인 절충주의 화가로는 미국의 존 싱어 사전트(John Singer Sargent, 1856~1925), 게리 멜처스(Gari Melchers, 1860~1932), 독일의 프리츠 폰 우데(Fritz von Uhde, 1848~1911), 프랑스의 에르네스트 앙게 두에즈, 알프레드 롤(Alfred Roll, 1846~1919), 알베르 베스나르(Albert Besnard, 1849~1934), 앙리 제르벡스, 스웨덴의 안데르스 소른(Anders Zorn, 1860~1920), 덴마크의 페데르 크뢰예르(Peder Kroyer, 1851~1909), 이탈리아의 조반니 볼디니(Giovanni Boldini, 1842~1931), 주세페 데 니티스(Giuseppe de Nittis, 1846~84), 스위스의 조반니 세간티니(Giovanni Segantini, 1858~99), 스페인의 라이문도 데 마드라조(Raimundo de Madrazo, 1841~1920), 호야킨 소로야, 그리고 조각가로서 오귀스트 로댕(Auguste Rodin, 1840~1917), 콩스탕탱 뫼니에르(Constantin Meunier, 1831~1905), 막스 클링거(Max Klinger, 1857~1920) 등이 속한다.

10 久米桂一郞, 「佛國の現代美術(三)」, 『美術新報』 第一卷七号(1902. 6), 4面; 이애선, 「아나키즘과 생명의 발현으로서의 일본 후기인상파」, 『미술사학보』 제43집, 2014, 153쪽에서 재인용.

11 카시러는 1900~10년 르누아르 23점(1901), 피사로 50점(1904), 반 고흐 32점(1904), 모네 26점(1905), 쿠르베 38점(1906), 마네와 모네 72점(1906) 등의 프랑스 작가의 개인전을 열었고, 세잔의 개인전 네 차례, 1914년에는 반 고흐의 열 번째 전시회를 열었다.

12 마이클 피츠제럴드, 『피카소 만들기』, 이혜원 옮김, 다빈치, 2001, 40쪽.

13 마이클 피츠제럴드, 같은 책, 2001, 60쪽.

14 마이클 피츠제럴드, 같은 책, 2001, 69쪽, 각주 1 참조.

15 당시 칸바일러는 러시아의 피카소 컬렉터였던 슈우킨과 모로조프에게도 이 경매에
 참여할 것을 권유했다. 그는 1913년 이 그림의 절반 크기인 「공 위에 서 있는 곡예사」
 (1905)를 1만 6,000프랑에 팔았으므로 당시 낙찰가격은 이 그림가격보다도 쌌다. 그래
 서 당시 이 그림을 샀던 탄하우저는 두 배의 금액을 주고 샀더라도 만족했을 것이라고
 밝혔다. 마이클 피츠제럴드, 같은 책, 2001, 60쪽, 79쪽, 각주 55 참조.

16 이 경매에는 루브르의 큐레이터 폴 자모와 레옹 자크가 참석하고 있어서 당시 미술계에
 서 아방가르드 미술에 관심을 보이고 있음을 보여 주었다. 마이클 피츠제럴드, 같은 책,
 2001, 60쪽, 78~79쪽, 각주 54 참조

17 페터 뷔르거, 『아방가르드의 이론』, 최성만 옮김, 지식을만드는지식, 2013, 36쪽, 121쪽
 참조.

18 페터 뷔르거, 같은 책, 2013, 37쪽, 각주 20 인용.

19 페터 뷔르거, 같은 책, 2013, 89쪽, 각주 51 참조.

20 페터 뷔르거, 같은 책, 2013, 36~37쪽, 각주 20 인용.

21 페터 뷔르거, 같은 책, 2013, 194쪽 인용.

22 Hal Foster et al.(eds.), *Art Since 1900*, New York: Thames & Hudson, 2011, p. 177.

23 Hal Foster et al.(eds.), 같은 책, 2001, p. 178.

24 페터 뷔르거, 앞의 책, 2013, 236쪽.

25 Hal Foster et al.(eds.), 앞의 책, 2011, p. 127.

26 페터 뷔르거, 앞의 책, 2013, 236~37쪽.

27 이 운동은 원래 서민들을 위해 시작했으나 수공품이 비싸다 보니 부유한 사업가들만
 구입할 수 있었고, 산업생산품의 디자인이 개선되면서 수공업 공방은 경쟁력을 상실하
 게 된다.

28 페기는 젊은 시절 뉴욕에서 291갤러리를 운영하며 피카소·세잔·마티스 등의 모더니즘
 작가들을 미국에 처음으로 소개한 사진작가 앨프리드 스티글리츠와 그의 아내인 화가
 조지아 오키프(Georgia O'Keeffe, 1887~1986)와의 친분으로 처음 뒤샹을 만났는데, 뒤샹
 의 도움으로 1938년 런던에서 1년간 '구겐하임 죈느(Guggenheim Jeune)'를 운영했다. 이
 후 1939년 파리로 이주한 이후 거의 매일 작품을 살 정도로 본격적인 컬렉터가 되었다.

에피소드 3

❶ 오르한 파묵, 『내이름은 빨강』, 이난아 옮김, 민음사, 2004, 190쪽.

❷ 박지원, 『열하일기』, 이가원 옮김, 올재, 2016, 472~74쪽.

❸ "정약용의 카메라 옵스큐라에 대한 지속적인 관심은 이기양(李基讓, 1744~1802)이 정
 약용의 형인 정약전(丁若銓, 1758~1816)의 집에 '칠실파려안(漆室玻瓈眼)'이라고 불린 카
 메라 옵스큐라를 설치하고 어떤 화가로 하여금 자신의 초상화 초본을 그리게 한 사실
 을 기록한 「복암이기양묘지명(伏菴李基讓墓誌銘)」에서도 확인된다"라고 적고 있어서 당

시에 실제로 카메라 옵스큐라를 사용한 그림이 존재했음을 알 수 있다. 장진성, 「사실주의의 시대: 조선 후기 회화와 '즉물사진(卽物寫眞)'」, 『미술사와 시각문화』 제14호, 2014, 6~7쪽.

❹ 그래서 그는 회화뿐 아니라 근대문학의 기원도 내면적 주체에 의한 풍경(객관)의 발견이라는 관점에서 생각해야 한다고 말한다. 가라타니 고진, 「풍경의 발견」, 『일본근대문학의 기원』, 박유하 옮김, 도서출판 b, 2010, 19~47쪽.

4장 앤디 워홀은 왜 비싼가?: 소비사회와 포스트모더니즘

1 이즈음 미국의 중산층 가정에는 전기냉장고, 진공청소기, 식기세척기 등을 갖추고 있었고, 1920년대 말이 되면 전국의 차량 대수가 3,000만 대를 웃돌았다. 라디오가 대중음악인 재즈를 널리 유포시키면서 1920년대 재즈의 시대가 도래했다. 1921년 찰리 채플린(Charlie Chaplin, 1889~1977)이 최초의 장편영화 「키드」를 제작했고, 1926년에는 최초로 유성영화가 도입되면서 1930년이 되면 영화관객 수가 1억 명이 넘게 된다.

2 프랑스의 경제학자인 장 바티스트 세(Jean-Baptiste Say, 1767~1832)의 주장이다. 생산된 재화의 가격은 거기에 투입된 생산요소 가격의 합과 같기 때문에, 어떤 재화가 생산되었다는 것은 그것을 생산하기 위해 필요한 요소에 대한 수요가 있다는 것을 말한다. 따라서 경제 전체로는 공급이 수요에 후행하므로 유효수요의 부족에 따른 공급과잉이 발생하지 않는다는 것이다. 그의 주장에 대해서 당시 경제학자들은 수급 차이가 단기적으로는 발생하지만, 장기적으로는 사라진다고 보았다.

3 이때, 한편으로는 이미 필요수요가 충족되어 더 이상의 수요가 존재하지 않는다. 다른 한편으로는 생산품을 소비할 경제의 구매력도 함께 감소하는데, 이는 생산성 증가로 인해 생산이 더 이상 고용 증가를 유발하기보다 오히려 고용을 감소시키고, 상품가격이 낮아지면서 노동자의 임금을 압박함으로써 전체적으로 노동소득을 감소하는 데서 비롯된다. 앙드레 고르에 의하면, 미국에서는 1920년부터, 서유럽에서는 1948년부터, 일차적 필요만으로 형성된 시장은 자본주의 체제가 생산할 수 있는 상품의 양을 모두 흡수하였고, 이후부터는 필요를 충족시키기 위한 생산이 아니라 차별화된 개인적 욕망을 겨냥해서 생산하는, 소비사회로 진입하였다고 보았다. 앙드레 고르, 『에콜로지카』, 임희근·정혜용 옮김, 생각의 나무, 2008, 28쪽, 146~54쪽 참조.

4 앙드레 고르, 같은 책, 2008, 29~30쪽 참조.

5 보드리야르에 의하면, 소비를 지속적으로 유발하는 욕망은 이제 상품에 대한 개인적인 이해, 즉 필요가 아니라 생산체계의 산물로 만들어지며, 소비욕구는 더 이상 나의 욕망이 아니라 시스템의 욕망으로 생겨난다. 장 보드리야르, 『소비의 사회』, 이상률 옮김, 문예출판사, 2004, 108~21쪽.

6 1946년 설립된 파슨스 갤러리는 1948년 1월 폴록의 개인전을 개최함으로써 미술계 바깥으로 그 명성이 알려지게 되었다. 이후 사업가이자 컬렉터로 뉴욕현대미술관(MoMA) 이사회의 자문역이자 작품구입위원장에 선임되기도 했던 재니스가 1948년 갤러리를 열어서 자신의 유럽 모더니즘 소장품과 추상표현주의 작가들을 함께 소개했다.

7 2012년 뉴욕의 구겐하임미술관에서는 〈Art of Another Kind: International

Abstraction and the Guggenheim, 1949-1960〉라는 전시회를 열어서 당시 유럽과 미국의 미술이 동일한 특성을 지닌 것을 보여 준 바 있다.

8 타피에는 앵포르멜이 프랑스 또는 유럽에 국한된 현상이 아니라 당대 서구 미술계 전반에 나타나는 현상으로 인식했다. 그가 1951년 11월과 1952년 말에 폴 파세티(Paul Facchetti) 화랑에서 열린 〈앵포르멜이 의미하는 것(Signifiants de l'informel)〉 전과 〈또 다른 예술(Un Art Autre)〉 전에는 뒤뷔페, 포트리에, 마티유, 미쇼, 아펠, 프란시스, 아르퉁, 술라주, 마타, 폴록, 토비 등 다양한 국적의 작가가 참여했다. 그리고 전시도록인 『또 다른 예술』의 구성에서 뒤뷔페, 포트리에, 불스의 작품을 첫 부분에 배치해서 이들의 선구자적 위치를 상징적으로 드러냈다. 그는 "미술은 다른 곳에서, 그 바깥에서, 우리가 다르게 지각하는 실재의 또 다른 측면에서 이루어진다. 미술은 다른 것"이라고 주장한다. 그 '다름'을 위해 미술의 기존 전통을 모두 거부하고 니체와 다다이즘의 유산 위에 또 다른 미학을 제시했다. 타피에는 물질과 제스처를 강조하며 물질과의 씨름 속에서 새로운 길을 모색할 수 있다고 보았다. Michel Tapié, *Un Art Autre où il s'agit de nouveaux dévidages du réel*, Paris: Gabriel Giraud et Fils, 1952 참조.

9 카스텔리는 일리애나 소나벤드(Ileana Sonnabend, 1914~2007)와 결혼한 후 부유한 양가의 도움으로 1939년에 파리에서 건축가인 르네 드루앵(René Drouin, 1905~79)과 함께 초현실주의를 주로 취급하는 갤러리를 열었다. 그 후 전쟁과 함께 유대인 박해를 피해 미국으로 이주한 후에는 뉴욕에서 칸딘스키의 유작을 팔면서 존 그레이엄(John Graham, 1881~1961)—소나벤드의 어머니와 재혼했다—을 통해 폴록, 빌럼 데 쿠닝(Willem de Kooning, 1904~97), 아실 고르키(Arshile Gorky, 1905~48) 등 뉴욕의 젊은 화가들과 어울렸다. 소나벤드와 카스텔리는 1933년 결혼해서 1959년에 이혼했지만 결별 후에도 파트너 관계를 유지했다. 1957년 뉴욕에서 레오카스텔리 갤러리를 열고 카스텔리는 칸딘스키와 추상표현주의 작가로 시작해서 네오다다와 팝아트, 미니멀리즘, 개념미술 순으로 전후미술의 주요 계보를 잇는 작가들을 발굴했다. 소나벤드는 1962년 파리에 소나벤드 갤러리를 오픈한 후 팝아트를 시작으로 뉴욕의 새로운 작가들을 유럽에 소개하여 미국 미술의 세계화에 기여했다. 특히 소나벤드의 팝아트 컬렉션은 워낙 방대해서 2007년 그가 사망하자 소장품에 대한 유족의 상속세만 5,000억 원이 넘었고, 이 세금을 납부하기 위해 6,000억 원이 훨씬 넘는 역사상 가장 큰 규모의 미술품 거래가 이루어지면서 세간에 화제가 되었다.

10 카스텔리는 그해에 네오다다의 주요 작가인 존스와 라우센버그를 영입했다.

11 산업생산성의 향상은 원가절감을 가져오고, 경쟁적인 시장상황에서 이는 가격의 인하로 이어져서 이윤이 하락한다. 제조회사는 이렇게 이윤 확보를 위해 부여된 가치, 즉 새로움, 희소성, 배타성에 기인하는 지대(rent)를 확보하게 되어 단가 하락에 따른 생산물의 가치하락을 은폐하고 보상받는다. 이러한 지대이윤을 위해서 회사들은 계획적 진부화와 끊임없이 필요와 새로운 욕망을 만들어내야만 하고, 개인화, 특이화, 경쟁관계, 질투 등에 호소하는 '소비문화'를 퍼뜨리지 않을 수 없게 된다. 앙드레 고르, 앞의 책, 2008, 33~36쪽 참조.

12 Benjamin Buchloh, "Introduction", *October, Andy Warhol special issue*, Vol. 132, Spring, 2010.

13 워홀은 1962년부터 순수미술 작가로 데뷔한 후 1963년부터는 영화도 찍었다. 1966년

에는 록밴드 벨벳 언더그라운드의 첫 앨범 「벨벳 언더그라운드 앤 니코」를 프로듀싱했고, 영화 잡지 『인터뷰』를 발간해서 사교계 인사들과의 외연을 넓혔다. 동성애자였던 그는 일상생활에서도 영수증 한 장 그냥 버리지 못하는 수집벽과 모든 상황을 녹음하고 촬영하는 강박이 있던 기인이었다.

14 "예를 들어 어떤 남성이 양복을 구입한다고 가정해 보자. 그는 자신의 취향과 개성에 따라 자신이 선호하는 옷을 고른다고 생각한다. 하지만 실제로는 런던의 어느 이름 없는 멋쟁이 재단사의 명령에 따르고 있을 확률이 높다." 에드워드 버네이스, 『프로파간다』(1928), 강미경 옮김, 공존, 2009, 99쪽.

15 상품광고와 마케팅의 차이는 초기 자동차산업에서 포드와 GM의 사례가 잘 보여 준다. 포드는 필요에 의한 차를 만들었고, 1908년 선보인 기본 기능에 충실한 값싼 모델 T는 자동차가 대중화하는 데 결정적인 공헌을 하면서 포드의 위치를 확고히 해주었다. 그런데 뒤늦게 여러 회사가 합병해서 출발한 GM의 사장 앨프리드 슬론(Alfred Sloan, 1875~1966)은 1919년 자동차 할부금융을 도입하여 목돈 없이도 자동차 구입이 가능케 해주었다. 동시에 합병 전의 여러 회사가 내부에서 서로 경쟁하던 체제를 브랜드별로 시장을 취향과 소득에 따라 세분화하고, 해마다 새로운 스타일의 차를 출시하면서 시장 세분화와 차별화를 통해 포드를 따라잡았다. 당시 포드는 자동차의 사용가치에 기반해서 필요에 부응하는 차를 만든 반면 GM은 소비자의 욕망을 만들어냈다.

16 재난 연작을 비롯해서 그가 소비사회의 표면뿐 아니라 그 내면과 이면을 함께 보여 주었다고 주장한 것은 그가 사망한 해인 1987년에 발표한 다음 논문에 자세히 기술되어 있다. Thomas Crow, "Saturday Disasters: Trace and Reference in Early Warhol", *Art in America*, 1987.

17 다니엘 부어스틴, 『이미지와 환상』, 정태철 옮김, 사계절, 2004, 97쪽, 114쪽.

18 장 보드리야르, 『기호의 정치경제학 비판』, 이규현 옮김, 문학과 지성사, 1992, 78쪽에서 인용.

19 피에르 카반의 질문에 답한 이 내용은 다음을 참조. Pierre Cabanne, *Entretiens avec Marcel Duchamp*, Paris, 1967: Martin Jay, 앞의 책, 1994, pp. 162~63.

20 "확실히 외광파는 '모더니즘 회화'의 역사 저변에 위치한 수작업과 산업화 사이에서 최초로 투쟁한 사례다. 이는 더 이상 기술적으로나 경제적으로 산업과 경쟁할 수 없음을 깨달은 작가들이 고안한 아방가르드 전략이었다. 그들은 자신들의 작업을 위협하는 기술의 특성과 과정의 일부를 '내면화'하고 자신들이 작업하는 신체를 '기계화'함으로써 수작업에 집행유예를 선언한다. Yve-Alain Bois, *Painting: The Task of Mourning*, *Endgame*, MIT & ICA, 1986, pp. 29~49에서 재인용.

21 Gene Swenson, "What is Pop Art?", *Art News 62*, November 1963, p. 26: Hal Foster, "Death in America", *Andy Warhol—October files 2*, Cambridge: The MIT Press, 2001, p. 71.

22 그는 1970년 『소비의 사회』에서 이러한 시뮬레이션 과정을 '네오-리얼리티'라고 일컬은 후 1981년 『시뮬라크르와 시뮬라시옹』에서는 '시뮬라크르'로 정의한다. 장 보드리야르, 앞의 책, 2004, 203~204쪽.

23 Gretchen Berg, "Andy: My True Story", *Los Angeles Free Press*, March 17, 1963, p. 3: Hal Foster, 앞의 글, 2001, p. 71에서 재인용.

24 Gretchen Berg, "Andy: My True Story", *I'll Be Your Mirror: The Selected Andy Warhol Interviews*, 1962-1987, ed., Kenneth Goldsmith, New York: Caroll & Graf, 2004, p. 3; Hal Foster, "Death in America", October Vol. 75, Winter, 1996, p. 48; Hal Foster, "Test Subjects", October Vol. 132, Spring, 2010, p. 39에서 재인용.

25 소설가 김훈이 다음 책에서 인용한 내용을 다시 옮긴 것이다. 김훈, 『라면을 끓이며』, 문학동네, 2015, 16~17쪽에서 재인용.

26 José Ortega y Gasset, *Meditations on Hunting*, Howard B. Westcott(trans.), New York: Scribner's, 1972; 마이클 폴란, 『잡식동물의 딜레마』, 조윤정 옮김, 다른 세상, 2008, 433쪽에서 재인용.

27 Douglas Crimp, 'Epilogue: Warhol's Time', *"Our kind of Movie" The Films of Andy Warhol*, Cambridge: MIT Press, 2012, pp. 137~45.

28 서구 철학에서 모든 존재(being)는 신의 피조물로서 동등했으나 '나는 생각한다. 고로 존재한다'라는 말로 유명한 데카르트 이후부터 '나'라는 인간주체가 중심으로 나오면서 인간과 인간 아닌 대상의 구분이 이루어졌다. 그리고 생각하는 주체로서의 인간을 정의하는 '형식(form)'으로서의 의식과 '질료(matter)'로서의 신체의 구분도 함께 이루어졌다. 이런 이원론적 구분 아래 인간과 이성적 의식이 중시된 반면, 인간 아닌 것과 물질 또는 신체가 폄하된 것이 근대사유였다. 앵포르멜과 추상표현주의에서 나타난 물질과 신체의 복권은 따라서 근대의 부정이자 비판으로 볼 수 있다.

29 1951년 첫 전시 〈성장과 형태〉 전은 생물수리학의 고전인 『성장과 형태에 대하여』(1917)에 나오는 형태학상의 변형이론을 모델로 영사기와 스크린을 이용한 멀티미디어와 비미술적 이미지를 도입했다. 이후 1953년의 〈삶과 예술의 평행선〉, 그리고 1955년의 〈인간, 기계, 운동〉 전은 원시미술과 상형문자, 기계와 변형된 인간 이미지를 확대해서 전시장을 하나의 콜라주처럼 구성했는데, 이런 전시 방식은 12개 팀에게 각각 하나의 부스를 제공한 1956년 〈이것이 내일이다〉 전에서 절정에 달한다. 모래정원에 별도의 별채를 지었던 6번 그룹은 내부에 기계인간의 모습을 한 두상을 걸어놓고 그 앞으로 날것 그대로의 사물을 전시했다. 2번 그룹은 영화 「금지된 세계(Forbidden Planet)」(1956)의 로봇 로비가 여배우를 안고 있고 그 옆에 먼로의 「7년 만의 외출」(1955)에서 치마가 위로 휘날리는 장면을 병치한 거대한 포스터를 중심으로 그 바로 옆에는 반 고흐의 「해바라기」를 복제해 두었다. 심지어 전시장 바닥에 깔린 스펀지를 밟으면 딸기향이 올라왔다.

30 앨러웨이는 『아키텍처 디자인(*Architectural Design*)』 1958년 2월호에 「예술과 매스미디어(The Arts and the Mass Media)」라는 제하의 팝아트에 관한 글을 실었다. 이 글에서 그는 그린버그가 「아방가르드와 키치」에서 대중미술과 고급·순수미술을 구분한 이분법을 반박했다.

31 실내에는 폴록의 드립페인팅이 양탄자가 되어 바닥에 깔려 있고, 진공청소기, 텔레비전, 릴테이프 레코더 등 미국 중산층의 가정에나 있을 법한 새로운 기술의 산물들이 놓여 있다. 벌거벗은 근육질 남성이 들고 있는 팝이라고 쓰인 커다란 막대사탕과 전등갓을 쓴 여성의 시퀀으로 장식된 풍만한 가슴은 성의 상품화를 보여 주고, TV 속에서 전화를 받고 있는 여성, 창밖으로 보이는 영화간판, 만화의 한 컷이 그려진 액자, 그리고 포드 자동차의 로고가 그려진 스탠드 갓과 햄 통조림 등은 광고와 미디어 이미지에 노출된 생활환경을 드러낸다. 여기서도 폴록의 드립페인팅과 영화 포스터, 상표는 서로 동등하게

연결되어 예술과 상품이 동등해진 소비사회의 상황을 잘 보여 주고 있다.

32 "우리는 물감을 통해 우리의 다른 감각을 제시하는 데 만족할 수 없기 때문에 광경, 소리, 율동, 사람, 냄새, 감촉 등과 같은 특정 재료를 사용할 것이다. …… 그들은 평범한 사물을 특별하게 만들려고 노력하지 않을 것이며, 단지 그것들의 실제적인 의미를 진술할 것이다." Allan Kaprow, "The Legacy of Jackson Pollock", *Essays on the Blurring of Art and Life*, University of California Press, 2003, pp. 7~9.

33 Hal Foster et al.(eds.), 앞의 책, 2011, p. 496.

34 기 드보르, 『스펙타클의 사회』, 이경숙 옮김, 현실문화연구, 1996, 10쪽.

35 기 드보르, 같은 책, 1996, 153쪽.

36 마이클 프리드가 「흑색 회화」에 대해 쓴 글에서 언급한 용어다. 여기서 도출된 형상의 배치와 형태론 같은 회화 내부의 유기적 구조는 회화 지지체의 지표적 기호, 회화 지지체의 형상과 비례관계에 있다. 사실 이런 연역적 구조는 1920년대 국제구축주의 미술가 분파의 주장을 믿은 폴란드의 예술이론가 블라디슬라프 스트르제민스키(Władysław Strzemiński, 1893~1952)가 주창한 유니즘(unism)에서 이미 구현된 바 있다. Hal Foster et al.(eds.) 앞의 책, 2011, p. 132, pp. 229~30.

37 이 인터뷰는 1965년 브루스 글레이저(Bruce Glaser)가 질문하고 저드와 스텔라가 답변하는 형식으로 진행되었다. 1966년 루시 리파드가 다시 정리하여 1966년 『아트 뉴스』 9월호에 실었다. Lucy R. Lippard, "Interview by Bruce Glasser", *Art News*, September 1966; Gregory Battock(eds.), *Minimalism*, Berkeley, Los Angeles, London: University of California Press, 1968, p. 158에서 재인용.

38 Gregory Battock(eds.), 같은 책, 1968, p. 151 참조.

39 에르네스트 만델, 『후기자본주의』, 이범구 옮김, 한마당, 1985; 프레드릭 제임슨, 「포스트모더니즘과 소비사회」, 『반미학』, 할 포스터 편저, 윤호병 외 옮김, 현대미학사, 1993, 176~97쪽.

40 소비사회라는 동시대의 모습을 어느 사상가보다 더 빠르고 정확하게 포착해서 보여 준 워홀의 작업은 제임슨의 요구에 정확히 부응한다.

에피소드 4

❶ 근대 화가들의 앵포르멜 양식의 작업에 대해서는 다음에서 밝힌 바 있으므로 박수근 외에 김환기, 장욱진, 그리고 주호회 멤버 등 당대 박수근과 유사하게 앵포르멜의 특징을 드러낸 작가들에 대해서는 이를 참조하기 바란다. 이승현, 「물질과 행위로 읽는 한국 앵포르멜」, 『미술사학보』 53, 2019, 35~58쪽.

5장 신자유주의의 두 가지 미술: 데미안 허스트와 펠릭스 곤잘레스토레스

1 유발 하라리, 『사피엔스』, 조현욱 옮김, 김영사, 2015, 254쪽.

2 유발 하라리, 같은 책, 2015, 167쪽.

3 당시 일본중앙은행(BOJ)은 엔고에 따른 경기둔화를 우려해 정책금리를 2.5퍼센트로 내리면서 니케이는 3년 동안 세 배, 부동산은 한 해 70퍼센트씩 폭등하는 등 부동산과 증시가 오르면서 일본의 거품경제를 형성했다. 일본의 잃어버린 20년은 이 거품에서 시작했고, 미국의 강압에 의한 플라자 합의는 세계 2위의 일본 경제를 결과적으로 벼랑으로 내몰았다.

4 이 펀드는 소더비 경매에 매각을 위탁하는 조건으로 소더비의 자문을 받아 고전 거장의 판화, 일본판화, 인상파 및 모던회화, 중국 도자기와 빅토리아 시대 회화, 영국 은제품, 아프리카 부족미술, 금세공품, 프랑스 가구 등을 구입하여 총 2,400여 점을 구입했다.

5 냉전 붕괴 이후 미 행정부와 국제통화기금(IMF), 세계은행(WB) 등 워싱턴의 정책 결정자들 사이에서 '위기에 처한 국가' 또는 '체제 이행 중인 국가'에 대해 미국식 시장경제를 이식하자는 것이 '워싱턴 컨센서스'다. '워싱턴 컨센서스'는 미국의 정치경제학자 존 윌리엄슨이 1989년 중남미 정책개혁을 위한 글을 쓰면서 만들어낸 용어다. 이는 사유재산권 보호, 정부규제 축소, 국가 기간산업 민영화, 외국자본에 대한 제한 철폐, 무역 자유화와 시장개방, 경쟁력 있는 환율제도의 채용, 자본시장 자유화, 관세 인하와 과세 영역 확대, 정부예산 삭감, 경제 효율화와 소득분배에 대한 정부지출 확대 등을 내용으로 한다. John Williamson, "What Washington Means by Policy Reform", Chapter 2 in *Latin American Adjustment: How Much Has Happened?*, Washington D. C.: Institute for International Economics, 1990; 장 지글러, 『왜 세계의 절반은 굶주리는가?』, 유영미 옮김, 갈라파고스, 2007, 16~17쪽.

6 그는 "세계화는 몇몇 국가에는 도움이 되었지만―GDP와 상품 및 서비스 생산 총계는 증가했을 수도 있다―대부분의 사람들, 심지어 일부 국가에게는 아무런 도움이 되지 못했다"라고 지적하면서, "세계화가 국가는 부유하지만 국민들은 가난한 국가를 만들 가능성이 있다"라고 진단했다. 세계화가 숨기고 있는 칼날을 우리의 경우 1998년 아시아 금융위기에 휩쓸려 국가부도사태를 직면하면서 온 국민이 겪었으며, 아이러니하게도 IMF 구제금융을 요청하는 과정에서 세계표준(Global Standard)의 강요된 도입과정을 통해 세계화를 완수하게 되었다. 조지프 스티글리츠, 『인간의 얼굴을 한 세계화』, 홍민경 옮김, 21세기북스, 2008, 68~76쪽.

7 바우만은 이 원초적 공포인 죽음의 공포에 대한 대용물을 우리가 일상에서 마주하는 인간관계에서 찾아냈다. 죽음의 공포란 곧 추방당할 공포다. 죽음 자체는 이런 대리과정을 통해 평범화, 진부화되고, 죽음의 경험은 무한 반복된다. 지그문트 바우만, 『유동하는 공포』, 함규진 옮김, 산책자, 2009, 77~92쪽.

8 한국에서도 〈인체의 신비전〉이라는 이름으로 두 차례 소개된 바 있으며, 당시 170만 명이라는 기록적인 관객이 몰려 흥행에 대성공했다. 당시 언론소개에 의하면, 세계적으로 3,000만 명 이상이 이 전시를 관람했다고 한다.

9 허스트에 대한 이러한 일반적 해석은 테이트 모던의 데미안 허스트 전시도록에 실린 토머스 크로의 다음 글에 상세히 설명되어 있다. Thomas Crow, 'In the Glass Menagerie: Damien Hirst with Francis Bacon' in *Damien Hirst*(exh.cat.), London: Tate Publishing, 2013, pp. 191~201.

10 필리프 아리에스, 『죽음 앞에 선 인간』 하, 유선자 옮김, 동문선, 1997, 344~416쪽.

11 『가디언』지의 일요판 신문인 『옵서버』는 허스트가 실물 크기의 인간 두개골에 백금으로 만든 틀을 씌우고 다이아몬드 8,500개를 박은 작품을 제작 중이라고 보도했다. 「신의 사랑을 위해서」라는 제목의 이 작품은 '화이트 큐브 3' 미술관의 개관 전시회를 통해 선보이게 된다. 치아를 제외한 두개골 전체에 다이아몬드를 박아 넣었기 때문에 제작비는 대략 800만 파운드(한화 약 142억 8,000만 원)에서 1,000만 파운드(한화 178억 6,000만 원)로 예상된다. 특히 이마에 박아 넣을 50캐럿짜리 다이아몬드는 약 300만 파운드(한화 53억 6,000만 원)에서 500만 파운드(한화 89억 3,000만 원)를 호가한다. 허스트는 런던의 보석상 벤틀리 앤드 스키너와 공동작업 중이다. 물론 거액의 보험에 들 예정이다. 작품 제작비를 감안한다면 판매가는 최대 5,000만 파운드(한화 892억 8,000만 원)에 달할 것으로 보인다. 「英 데미안 허스트, 제작비 178억 최고가 작품 만든다」, 『경향신문』 2006년 5월 22일자(https://m.khan.co.kr/world/europe-russia/article/200605221826571#c2b, 검색일: 2021년 7월 25일).

12 보석시장에서의 다이아몬드와 백금의 시세가 있는데, 이 시세보다 낮게 팔릴 경우, 그 값에 싸게 사서 보석시장에서 바로 되팔아 시세차익을 노리는 차익거래가 가능하므로, 이 작품은 제조원가 아래로 팔릴 위험이 없는 안전자산으로 제작된 셈이다.

13 당시 역대 미술품 경매가 최고가 기록은 1990년 뉴욕 크리스티 경매에서 반 고흐의 「가셰 박사의 초상」이 8,250만 달러(한화 984억 원)에 매각된 것이다. 2010년 런던 소더비 경매에서 자코메티의 「워킹맨」이 한화로 1,197억 원가량에 판매되어 그간의 피카소, 폴록, 클림트 등의 거래가격을 비롯하여 약 20년간 한화 1,000억 원 근방에서 최고가 거래가 형성되었다. 따라서 허스트의 작품이 한화로 1,000억 원가량(5,000만 파운드)에 판매되었다는 것은 대략 이러한 최고가 가격대로 볼 수 있다. 그런데 존스의 「가짜 시작(False Start)」(1959)이 1988년 경매에서 1,700만 달러에 팔려서 한화 약 200억 원의 당시 생존 작가 최고가 기록을 세운 바 있고, 2006년에 동일 작품이 경매에서 8,000만 달러에 팔려서 한화 약 1,000억 원에 육박하는 기록을 세웠으므로, 허스트는 아마도 존스의 기록을 염두에 두고 가격을 책정한 것으로 보인다.

14 포스터는 당시 다이아몬드의 원가가 당시 약 1,400만 파운드, 거래가는 5,000만 파운드였으며, 구입자는 본인이 2/3의 지분을 갖고, 컨소시엄이 1/3의 지분을 가진다고 기술하고 있다. 여기서는 제조원가를 약 200억 원으로 보았다. Hal Foster et al.(eds.), 앞의 책, 2011, p. 737.

15 당시 경매에서 소더비 측은 크리스티와의 유치경쟁 끝에 매도자 수수료를 면제하기로 했다.

16 그는 작품을 발표한 2007년 다섯 종의 판화를 에디션 250개에서 1,700개까지 다양하게 정하여 시가 약 1,200만 파운드(한화 200억 원)에 달하는 복제품을 제작하였다. 이후 2009년에 다시 에디션 1,000개짜리 판화 일 종, 2011년에 에디션 1,000개짜리 여섯 종, 2012년에 다시 에디션 250개에서 5,000개짜리 판화 다섯 종을 제작하여, 현재 제작한 복제품의 시가만 약 5,274만 파운드(한화 약 900억 원)에 달한다(Othercriteria, https://www.othercriteria.com/browse/hirst/prints/, 검색일: 2013년 11월 25일). [표 1] 참조.

17 위 사이트에 공개하던 복제판화 내역을 이제는 더 이상 제공하지 않아서 정확하게 파악할 수 없다.

18 테이트의 관장 니컬러스 세로타(Nicholas Serota, 1946~)와의 인터뷰 내용은 다음을 참

조. Nicholas Serota, Interviews Damien Hirst 14 July 2011, in *Damien Hirst*(exh.cat.), p. 99.

19 이 논의는 다음 논문에서 밝히고 있다. Hal Foster, "Who's Afraid of the Neo-Avant-garde?", *The Return of The Real*, Cambridge, Massachusetts: MIT Press, 1996, pp. 1~34.

20 "나는 제도에 속하는 바이러스처럼 되고 싶습니다. 왜냐하면 그 문화가 작동하는 방식이기 때문에 모든 이데올로기적인 장치를, 다른 말로 복제하면서. 그래서 내가 바이러스처럼 기능해서, 사칭하고, 스며들면, 나는 항상 나 자신을 그 제도와 같이 복제할 것입니다. 그리고 그것이야말로 내가 이전에 거부한 제도를 내가 품어 안는 것이라고 생각합니다. 돈과 자본주의는 적어도 당분간 여기에 거주하는 권력입니다. 변화가 일어날 수 있고 일어날 곳은 바로 그 구조 속에서입니다." Gonzalez-Torres, Felix and Joseph Kosuth: A Conversation(interview) in A. Reinhardt, J. Kosuth, F. Gonzalez-Torres, *Symptoms of Interference, Conditions of Possibility*(exh.cat.), London: Camden Arts Center, 1994, p. 76; Dietmar Elger, 'Minimalism and Metaphor', Dietmer Elger(ed.), Felix Gonzalez-Torres(exh.cat.), Vol. I, Stuttgart: Cantz Verlag, 1997, pp. 79~78.

21 곤잘레스토레스는 자신의 「무제」(완전한 연인들)에 대해 이렇게 쓰고 있다. "나란히 있는 두 개의 시계는 두 남자가 서로 상대방의 성기를 빨고 있는 이미지보다 훨씬 권력에 위협적이다. 그들은 의미를 지우기 위한 싸움에서의 귀결점으로 나를 지목할 수 없기 때문이다. 미 의회에서 국회의원이 두 개의 플러그가 나란히, 또는 두 개의 거울이 나란히, 두 개의 전구가 나란히 있는 것밖에 보여 주지 못하면서, 동성애를 옹호하는 미술에 돈을 낭비하고 있다고 설명할 수는 없기 때문이다." 그의 이 지적은 당시 메이플소프의 순회전 〈완전한 순간(Perfect Moment)〉(1989)에 포함된 동성애를 비롯해 가학·피학증적 사진 전시가 물의를 일으켰던 것을 빗대어서 언급한 것이었다. Nancy Spector, Felix Gonzalez-Torres, *Felix Gonzalez-Torres*(cat.), NY: Solomon R. Guggenheim Museum, New York, 1995, p. 73.

22 미술사학자 권미원은 논문 제목으로 인용한 곤잘레스토레스의 끄적거린 세 개의 문구들, 즉 '부활의 가능성, 나눌 수 있는 기회, 깨어지기 쉬운 일시적 휴전(a possibility of renewal, a chance to share, a fragile truce)' 가운데 하나인 '깨어지기 쉬운 일시적 휴전'이라는 문구에 대해 그 의미를 결론내리지 못하겠다면서, 그가 사랑을 말하고자 했다고 생각하고 싶다고 적고 있다. Kwon Miwon, "The Becoming of a Work of FGT and a Possibility of Renewal, a Chance to Share, Fragile Truce", Julie Ault(ed.), *Felix Gonzales-Torres*, New York and Göttingen: Steidldangin, 2008, pp. 308~309.

23 작가는 자신의 작품이 관객의 신체 일부가 됨으로써 죽음으로 해체되는 삶의 슬픔을 함께 나누게 된다고 보았다. "그것은 은유다. …… 나는 당신에게 이 달콤한 것을 준다. 당신은 그것을 입안에 넣고 다른 누군가의 몸을 핥아먹는다. 그리고 이 과정에서 내 작품은 그 모든 사람의 신체의 일부가 된다. …… 단 수초간이라도 나는 누군가의 입속에 달콤한 무언가를 넣은 셈이고 이것은 아주 야한 것이다." Nancy Spector, Felix Gonzalez-Torres, 앞의 책, 1995, pp. 149~50; Rainer Fuchs, "The Authorized Observer", in Dietmer Elger(ed.), *Felix Gonzalez-Torres*(exh.cat.), Vol. I, Stuttgart: Cantz Verlag, 1997, p. 92.

24 "어느 날 『뉴욕 타임스』를 펼치니 재향군인의 날 기념 세일이라는 대대적인 광고가 눈

에 들어왔다. 이제 더 이상 역사적인 사건을 기념하지 않고, 이 기념을 위한 휴일에 맞추어 쇼핑을 가는구나 하는 생각을 하게 되었다." Rainer Fuchs, 앞의 글, 1997, p. 73; Nancy Spector, Felix Gonzalez-Torres, 앞의 책, 1995, p. 22.

25 브레히트는 관람자, 대중이 성찰과 사유의 시간을 갖도록 거리를 두라고 했다. "당신이 극장을 나서면서 카타르시스를 느껴야 하는 것이 아니라 사유의 경험을 가져야 하는 것이다. 무엇보다도 재현의 기쁨과 나무랄 데 없는 이야기의 기쁨을 깨부숴라. 이것은 삶이 아니다. 그저 영화일 따름이다." 나는 그 부분을 특히 좋아한다. 이것은 삶이 아니다. 단지 예술작품일 뿐이다. 나는 당신이 관람자로서 지적으로 도전받고, 감동받고, 일깨워지기를 바란다. Gonzalez-Torres, Felix and Tim Rollins(interview) in *Felix Gonzalez-Torres*, Los Angeles: A.R.T. Press, 1993, pp. 10~11; Roland Waspe, "Private and Public", Dietmer Elger(ed.), *Felix Gonzalez-Torres*(exh.cat.), 1997, p. 21.

26 뷔랭은 "작품이 놓인 장소가 그것이 어떤 식으로 그 작품을 표시하거나 특징짓거나, 또는 그 작품 스스로—의식적이든 아니든—직접적으로 미술관을 위해 생산되었던 간에, 이러한 범주 안에 제시된 어떠한 작품이든 그것이 놓인 틀의 영향이 충분히 점검되지 않으면 자기충족성이나 이상주의의 환상에 빠질 수 있다"라고 경고했다. Daniel Buren, "Function of the Museum", *Artforum* Sep. 1973; Kwon Miwon, "One Place After Another: Notes on Site Specificity", *October*, No. 80, Spring, 1997, p. 88.

27 여기서 조각과 사진의 경계를 허문다는 것은 곤잘레스토레스의 종이더미 작품 중 하늘이나 구름, 새, 모래 위의 발자국 등을 찍은 사진을 종이 위에 인쇄하여 쌓은 작업을 염두에 둔 것이다. 이 주장은 다음 논문의 내용을 일부 참고하였다. Suzanne Perling Hudson, "Beauty and the Status of Contemporary Criticism", *October*, Vol. 104, Spring, 2003, pp. 126~27.

28 인류학자 루스 베네딕트(Ruth Benedict)는 『문화의 패턴』에서 밴쿠버섬 원주민인 콰키우틀족 사이에서 추장이 자신의 권위와 지위를 드러내기 위해 선물을 하는 풍습인 포틀래치에 대해 기술했다. 이러한 문화인류학에서의 논의를 배경으로 생겨난 포틀래치 경제라는 용어는 교환경제에 대비되는 개념으로, 가진 자가 필요로 하는 자에게 재화를 선물하거나 상호간에 재화를 선물로 주고받음으로써 물질적 필요를 충족하는 경제를 의미한다. 할 포스터는 곤잘레스토레스가 소비뿐 아니라 선물교환에도 참여하기를 권고한다면서 '무한공급'되는 사탕은 대량생산이 한때 민주적 가능성을 지녔던 이상적 측면이 있었음을 상기한다고 지적한다. Hal Foster et al.(eds.), 앞의 책, 2011, p. 654.

29 "이 모든 것은 끊임없이 복제할 수 있기 때문에 파괴할 수 없다. 그것은 실재로는 존재하지 않고, 또는 항상 존재할 필요가 없기 때문에 항상 존재할 것이다. 원본은 없고, 유일하게 원본의 진품증명서가 있을 뿐이다." Gonzalez-Torres, Felix and Tim Rollins(interview), *Felix Gonzalez-Torres*, Los Angeles: A.R.T. Press, 1993, pp. 22; Roland Waspe, 앞의 글, 1997, p. 104에서 재인용.

30 "원래 사용된 종이와 종이의 무게, 그리고 각 페이지에 무엇이 인쇄되어 있고, 어떻게 인쇄되어 있는지" 등 원래의 상태가 적혀 있다. "작품의 의도 중 일부는 제3자가 그 종이더미에서 개별 종이를 가져갈 수 있도록 하는 것이며, 이렇게 가져간 종이 또는 집합적으로 그 종이 전체는 독자적으로 하나의 작품이거나 작품의 일부를 구성하지 않는다. 소유자는 그 종이더미를 이상적인 높이로 다시 유지하기 위해서 필요할 때마다 일정량의

종이를 다시 인쇄하고 대체할 수 있는 권리를 갖는다." "작품의 독자성은 소유권에 의해서 정의되므로 동시에 물리적으로 한곳 이상의 장소에서 보여 주는 것은 작품의 독자성을 해치지 않는다. Dietmer Elger(ed.), 앞의 글, 1997, p. 14.

31　권미원은 곤잘레스토레스의 증명서에 대한 논문을 통해서, 그는 작품이 언제라도 문화적으로 유의미하지 않다면 아무 가치가 없으며, 미래에는 지금과는 환경이 전혀 다르게 변할 것임을 인지하고 있었으므로, 작품이 지속적으로 변화하는 것만이 창작물을 영구적이고 유의미한 것으로 만드는 유일한 방법이라고 생각했고, 따라서 그 변화가 가능하도록 소유자와 관리인에게 권한과 책임을 위임한 것으로 보았다. 그러나 권미원의 이러한 지적에 더해서 나는 소유자에게 재생과 보충의 권리(의무)를 제공(부여)함으로써 곤잘레스토레스의 작품은 고도화된 소비사회에서 소비가 또 다른 소비를 유발하는 체제의 작동구조를 표상하는 동시에 이를 노출함으로써 비판적 기능을 수행한다고 생각한다. 곤잘레스토레스가 '제도에 속하는 바이러스'가 되어 자기복제를 수행하도록 한 체제의 작동원리가 바로 소비가 소비를 유발하는 소비사회의 구조이기 때문이다. Kwon Miwon, 앞의 글, 2008, p. 308.

32　Roland Waspe, 앞의 글, 1997, p. 18.

33　곤잘레스토레스는 브레히트의 희곡을 인용했는지 여부를 밝힌 바 없고, 의도적으로 밝히지 않았을 것이다. 그러나 스스로 브레히트의 영향을 많이 받았다고 술회한 것과 동성애자로서 당시 처한 상황으로 보아 이 내용을 알고 있었을 것이다. 브레히트의 널리 알려진 이 장면은 도시의 광고판에 놓인 하얗고 넓은 침대를 보면서 사람들이 쉽게 연상할 수 있었고, 그것을 깨닫는 순간 의미의 층이 한 겹 더 확장되는 동시에 그 파장은 더욱 증폭될 것이다. 베르톨트 브레히트, 「한밤의 북소리」, 『브레히트 희곡선집 12: 도살장의 요한나』, 이재진 옮김, 한마당, 1998, 163쪽.

34　1986년 미 대법원은 정부가 동성애자들의 애정표현 방식을 관리할 필요가 있기에 그들의 행동을 점검하고 처벌하기 위해 무단으로 그들의 침실에 들어갈 권리가 있다는 판결을 내렸다. 그 판결 이후 적어도 동성애자들에게 사적인 영역이란 존재하지 않는다.

35　권미원은 곤잘레스토레스의 작품을 스스로 공공조각이라고 보는 이유를 다음과 같이 보았다. 관객이 종이 한 장을 가져가면서 참여한다는 의미에서가 아니라 그러한 참여가 초래하는 결과 때문인데, 즉 공중을 개인의 자기 구성적 행위 속에서 존재하는 것으로 보고 있다고 설명한다. Michael Werner, *Publics and Counterpublics*, New York: Zone Books, 2002, p. 75, pp. 165~66; 권미원, 「공적 발언으로서의 미술」, 『한국근현대미술사학』 제20집, 2009, 188~91쪽.

36　페터 뷔르거, 앞의 책, 2013, 228~29쪽.

37　Hal Foster, 앞의 책, 1996, p. 25.

38　Zygmunt Bauman, *Liquid Modernity*, Cambridge: Polity Press, 2000(2012판), p. 51.

39　니꼴라 부리요, 『관계의 미학』, 현지연 옮김, 미진사, 2011, 107~108쪽.

40　부리오가 주로 언급하는 리크릿 티라바니야(Rikrit Tiravanija)의 태국 국수 접대나 필리프 파레노(Phillippe Parreno)의 파티와 같은 작품이 사람 간의 의사소통을 공개·전시하는 것은 관객의 집단적 참여를 연출하는 것이라는 비판을 받았다. Kwon Miwon, 앞의 글, 2008, pp. 286~88.

41　자화상 「무제」는 1989년 7개의 항목과 7개의 연도로 구성해서 만들어졌다. 2012년 서

울 전시를 기획한 안소연에 의하면, 작가 생전에 총 6개의 변형안이 제작된 바 있으며, 서울 전시에서는 생전 최종안을 기초로 5개의 항목을 교체한 22번째 버전을 전시했다고 한다. 『펠릭스 곤잘레스토레스』(ext. cat.), 플라토 미술관, 서울: 삼성문화재단, 2012, 10쪽, 135쪽.

42 곤잘레스토레스가 자신의 초상화를 자신과 관련된 몇몇 사건으로 나타내는 방식은 벤야민의 '성좌' 개념과 그 영향을 연상시킨다. 발터 벤야민, 『독일 비애극의 원천』, 최성만·김유동 옮김, 한길사, 2009, 42~46쪽.

6장 나쁜 새 날들: 21세기의 상황

1 2007년 우석훈의 『88만 원 세대』가 출간되면서 이 용어가 널리 퍼졌다. 2011년 『경향신문』에서 처음으로 '삼포세대'라는 용어를 널리 유포한 이후, 오포세대와 칠포세대를 거쳐 삶에서 점차 포기하는 것들의 수가 많아지면서 이제는 N포 세대라고까지 부른다.

2 축적된 자본이 없는 상태에서 한국을 비롯한 아시아 국가들은 외채를 도입해 산업투자를 한 후 수출을 통해 경제성장을 도모했다. 이는 외채 도입에 따라 자국통화가치를 평가절하하면서 수출경쟁력을 확보하는 선순환 구조의 전략이었으나, 성장이 정체되고 채무상환이 급작스럽게 일어나는 상황에는 매우 취약했다. 당시 한국은 1997년 경제성장이 다소 주춤해지면서 채권국들이 채무상환능력을 의심하며 갑작스럽게 자금을 회수하면서 국가부도사태가 발생했다.

3 당시 LTCM은 러시아 채권을 과다 보유한 상태에서 지급불능사태를 맞으면서 유동성 위기로 파산했다.

4 1995년부터 2000년까지 나스닥 종합주가지수는 400퍼센트 상승했지만 이후 버블이 꺼지며 2001년에는 시장이 붕괴되었고, 2002년 10월에는 역대 최고치에서 78퍼센트나 하락해서 상승 이전 수준으로 돌아왔다. 당시 한국의 코스닥 지수도 2000년 3월에 2834.40까지 오른 후, 그해 말 525.80까지 내려서 1/5로 주저앉았다.

5 미국은 처음 집값의 70퍼센트 정도까지만 대출을 시행하다가 집값이 상승하면서 집값 전액을 대출해 주었다. 따라서 나중에는 누구든지 집을 담보로 돈 한 푼 없이 또 다른 집을 살 수 있게 되었고, 그렇게 형성된 수요가 집값을 더욱 상승시키는 악순환의 고리가 되었다.

6 Mehreen Khan, "Mapped: Negative Central Bank Interest Rates Now Herald New Danger for the World", *The Telegraph*, 15 February 2016(http://www.telegraph.co.uk/finance/economics/12149894/Mapped-Why- negative-interest-rates-herald-new-danger-for-the-world.html(검색일: 2016년 5월 22일); Nick Srnicek, *Platform Capitalism*, London: Polity Press, 2017, p. 14에서 재인용.

7 "1995에서 2000년까지의 투자 수준은 오늘날까지 이례적인 것으로 남아 있다. 1980년 컴퓨터와 주변장비에 대한 연간 투자 수준은 501억 달러였다. 1990년이 되면 이는 1,546억 달러에 이르렀고, 2000년 거품의 정점에서 그 금액은 4,128억 달러라는 넘을 수 없는 정점에 도달했다. …… 기업들은 미국 정부가 도입한 일련의 규제 변화와 연동하여 그들의 컴퓨터 인프라를 현대화하기 위해서 엄청난 금액을 지출하기 시작했

다. 그리고 이것은 새로운 밀레니엄의 초기 연도에 인터넷이 주류화되는 기반을 마련해 주었다. 구체적으로 이 투자는 수백만 킬로미터의 광섬유와 해저 케이블이 설치되고, 소프트웨어와 네트워크 설계의 주요한 진전이 이루어졌으며, 데이터베이스와 서버에 대한 거대한 투자가 이루어졌음을 의미했다." Nick Srnicek, 같은 책, 2017, pp. 12~13.

8 그는 플랫폼 기업을 광고 플랫폼, 클라우드 플랫폼, 산업 플랫폼, 제품 플랫폼, 그리고 린 플랫폼의 다섯 가지 유형으로 구분했다. Nick Srnicek, 같은 책, 2017, pp. 27~28.

9 Nick Srnicek, 같은 책, 2017, p. 13, p. 53.

10 '긱 경제'는 초단기계약의 인력을 중심으로 경제활동을 영위하는 상황을 말한다. 1920년대 미국의 재즈 공연에서는 일정한 멤버를 두지 않고 주변의 연주자 중 몇몇과 단기계약을 맺고 팀을 꾸려 공연을 하는 일이 잦았고, 이때 단기 공연에 참여하는 연주자를 '긱(Gig)'이라 불렀다. 이처럼 매 공연 때마다 연주자 긱 중 일부와 새로 팀을 구성해서 진행한 과거 재즈 공연과 같은 방식이어서 긱 경제라고 한다.

11 2009년 세계 금융위기 이후 하락했던 억만장자들의 부는 단기간 내에 모두 회복되었다. 2021년 수치는 『아트 마켓(The Art Market)』(2021)에 수록된, 아트바젤과 UBS은행이 2021년 초에 발표한 내용에 근거한다. 이는 아트 이코노믹스(Art Economics)라는 회사에서 IMF의 세계경제 성장률 추정치와 크레디트 스위스(Credit Suisse)의 자료를 기초로 작성했다.

12 자본주의의 성장률을 계산하는 GDP의 계산은 매출액 수치를 사용한다. 매출액은 가격과 수량에 의해 정해지는데, 구매력이 소수에 집중되면서 구매수량이 정체하거나 감소하는 상황에서 가격인상분이 수량의 감소분을 커버할 정도로 커지면 매출액은 증가한다.

13 「세계 상위 1퍼센트 부자, 2030년에는 세계 부 64퍼센트 독식」, 『연합뉴스』 2018년 4월 8일자(https://www.yna.co.kr/view/AKR20180408040000009, 검색일: 2021년 7월 12일).

14 피케티 외에도 팬데믹 초에 경제사상가인 데이비드 하비(David Harvey, 1935~)는 이 위기에서 경제적·정치적으로 작동 가능한 유일한 정책은 사회주의적인 것이며, 과거 소련과 같이 지배계급에 의한 국가사회주의가 아니라 국민의 사회주의가 될 수 있도록 감시해야 한다고 밝힌 바 있다. David Harvey, "Anti-Capitalist Politics in the Time of COVID-19", March 19, 2020(http://davidharvey.org/2020/03/anti-capitalist-politics-in-the-time-of-covid-19(검색일: 2021년 7월 12일).

15 백서의 내용은 다음 사이트에서 확인할 수 있다(https://bitcoin.org/bitcoin.pdf). 그는 논문 발표 이전에 이미 'bitcoin.org'라는 도메인도 등록했고, 2009년 10월 비트코인 거래 사이트인 'New Liberty Standard'를 설립해서 1달러당 1,309.03BTC 가격으로 거래도 할 수 있게끔 치밀하게 준비했다.

16 당시 비트코인을 채굴하던 프로그래머 라스즐로 핸예츠(Laszlo Hanyecz)가 5월 19일 "피자 2판을 배달해 주면 1만 BTC를 지불"하겠다고 커뮤니티 게시판에 올렸는데, 실제로 사흘 뒤인 5월 22일 제르코스(Jercos)라는 닉네임을 사용하는 사람이 피자 2판을 배달하고 1만 BTC를 받아갔다고 한다. 당시 피자 두 판에 약 5만 원이 조금 넘는 가격이었고, 따라서 비트코인 한 단위는 2.7원가량의 가치로 거래된 것이다.

17 콘서트는 약 2,770만 명에 달하는 플레이어들이 관람했으며, 동시 접속자 수는 최대 1,230만 명이었다. 이 이벤트는 다시보기를 포함해 총 4,580만 뷰를 기록했으며, 트래비

스 스콧의 유튜브 공식 계정에 올라온 영상은 조회 수 7,700만 뷰를 기록했다.

18 메타버스 혁명은 다양한 메타버스 사이트의 등장과 함께 NFT의 거래를 활성화하고 있으며, 다양한 자산의 NFT 중에서 현재 가장 주목을 받고 있는 것은 NFT 미술품이다.

19 도지코인은 이름과 로고에서 알 수 있듯이, 영미권의 유명한 인터넷 밈인 일본의 시바견을 뜻하는 시베 도지(Shibe doge) 밈에서 유래한다. 시베 도지 밈이 가볍고 재미를 위한 밈이듯이, 도지코인도 비트코인을 비롯한 암호화폐 시장의 열풍을 풍자하기 위해 만들어진 장난식 화폐다. 특히 통상의 블록체인 코인이 공급이 제한된 것과 달리 도지코인은 공급이 무제한이다. 따라서 도지코인은 재미를 위해서 운영되는 커뮤니티형 코인으로, 이런 종류의 코인은 커뮤니티의 힘이 가격이나 가치에 영향을 준다.

20 "화폐제도의 적절한 기능은 재화 및 용역의 생산과 분배를 지휘하는 데 필요한 정보를 제공하는 데 있다. 그것은 보상체계가 아니라 명령체계이며, 또 반드시 그래야만 한다." 클리포드 더글러스, 『사회신용』, 이승현 옮김, 역사비평사, 2016, 80~81쪽.

21 2005년 KPMG 출신으로 소더비에서 오랫동안 일해서 금융과 미술시장을 모두 경험했던 필리프 호프만을 중심으로 출범한 이 펀드는 현재까지 1, 2, 3호의 펀드와 중국·중동 펀드를 각각 운영하여 5개의 펀드로 약 3억 5,000달러의 자금을 운영하고 있다.

22 뉴욕대 경영대학원의 교수인 지안핑 메이(Jianping Mei)와 마이클 모제스(Michael Moses)는 과거 미술품 경매기록을 조사해서 두 번 이상 거래된 작품의 가격정보를 기초로 메이-모제스 지수를 발표했고, 이를 소더비가 인수했다.

23 세계 최고의 미술품 견본시장인 아트바젤은 1970년 스위스 바젤에서 출범한 이후, 2002년 바젤 마이애미, 2013년 바젤 홍콩을 개설해서 현재 1년에 세 차례 아트페어를 열고 있으며, 그 외 프리즈와 테파프 등도 지역별로 날짜를 달리해서 아트페어를 열고 있다.

24 고객에게는 하우저 앤 워스만의 독특한 체험을 제공할 뿐 아니라, 미술품의 컬렉션과 전시를 기본으로 하는 갤러리 사업의 장점을 살려서 갤러리 공간 자체를 가볼 만한 여행지로 만들고, 이를 다시 미술관의 교육 프로그램과 결합하면서 시너지를 극대화하고 있다.

25 크리스티는 지난 10여 년간 두 자릿수 성장을 계속해 온 중국의 구매력을 미술시장에 끌어들이기 위해 홍콩에서 중국 현대미술품을 포함한 경매를 실시했다. 2004년 가을 200억 원의 경매실적을 거둔 후, 그 여세를 몰아서 2005년 봄에 800억 원, 가을에는 960억 원의 실적을 올렸다. 그러자 크리스티의 경쟁사인 소더비가 가세하면서 시장이 급격히 성장하여 크리스티와 소더비의 중국 미술품 세일이 이루어지는 홍콩은 뉴욕, 런던에 이어 3위 규모로 성장했다.

26 수도 베이징은 중국 미술이 서구에 알려지면서 가장 관심을 받았다. 중앙미술학원, 베이징대학, 칭화대학이 있는 베이징은 작가와 비평가, 학자 및 미술정책 담당자들이 포진해 있다. 작가들의 집단 거주지인 따산즈 미술특구를 중심으로, 한때 한국을 비롯해서 해외 갤러리가 대거 진출한 바 있다. 바이두, 쟈더와 같은 중국의 주요 경매회사의 메이저 경매가 주로 베이징에서 열리기 때문에 베이징은 현재 서구 중심의 현대미술보다는 중국의 자국 미술품 거래의 중심지라고 할 수 있다.

27 미국을 대표하는 가고시안과 페이스, 즈워너 앤드 워스, 스위스의 하우저 앤 워스, 영국의 화이트 큐브, 프랑스의 페로탱 등이 현재 홍콩에 지점을 두고 있다.

28 스위스 바젤과 마이애미 바젤에 비해서 홍콩 바젤은 참여 갤러리 중에서 아시아계 갤러

리가 차지하는 비중이 월등히 높다. 게다가 서구의 갤러리도 아시아 컬렉터가 선호하는 아시아계 작가들의 작품을 함께 들고 나와서 홍콩 바젤은 동서 미술이 만나고 겨루는 용광로서의 기능과 역할을 수행한다.

29 2012년 겨울에 뉴욕현대미술관에서 일본의 전후 도쿄의 아방가르드 미술을 소개하는 대형 전시가 열렸고, 이어서 2013년 봄에는 구겐하임미술관에서 구타이 미술전이 열렸다.

30 여기서 '온톨로지'란 컴퓨터 공간상에서 데이터 및 데이터들을 아우르는 개념에 관한 '존재론'이라고 할 수 있다. 사람들이 세상에 대하여 보고 듣고 느끼고 생각하는 것에 대해 서로 간의 상호 토론을 통하여 합의를 이룬 바를 개념적이고 컴퓨터에서 다룰 수 있는 형태로 표현한 모델이다. 개념의 타입이나 사용상의 제약조건을 명시적으로 정의한 기술 또는 합의된 지식을 나타내므로 어느 특정 개인에게 국한되는 것이 아니라 그룹 구성원이 모두 동의하는 개념이다. 프로그램이 이해할 수 있어야 하므로, 여러 가지 형식화가 존재한다.

31 1998년 월드 와이드 웹의 창시자 팀 버너스 리(Tim Berners Lee)는 시맨틱 웹을 인간의 정보를 읽고 처리할 수 있는 웹으로 정의했다. 이는 컴퓨터가 사람을 대신하여 정보를 읽고 이해하고 가공하여 새로운 정보를 만들어낼 수 있는 차세대 지능형 웹을 뜻한다. Yuk Hui, *On the Existence of Digital Objects*, Minneapolis, London: University of Minnesota Press, 2016.

32 비플(Beeple)의 「에브리데이즈: 첫 5000일(Everydays: The First 5000 Days)」가 6,930만 달러(약 785억 원)에 거래되었다. 작가는 루이뷔통과도 콜라보레이션 작업을 한 바 있는 디지털 아티스트로, 사실상 기존 미술계에서 전혀 주목을 받지 못했다. 그는 2020년 10월 처음으로 작품을 NFT로 제작해 판매한 것을 시작으로 여러 작품을 NFT로 만들었다. 이후 가격을 올려나갔고 2007년부터 5,000일 동안 매일 그린 그림을 모아서 하나의 파일로 만든 후 이를 NFT로 제작해 크리스티 경매에 올려서 이런 놀라운 가격을 형성했다.

33 이 작업은 1980년대 워홀이 자신 소유의 컴퓨터 '코모도어 아미가 1000(Commodore's Amiga 1000)'으로 디지털 작업을 한 적이 있는데, 2011년 작가 코리 아칸젤(Cory Arcangel)이 그중 한 세트를 찾아내 오래된 플로피 디스크에서 이를 복구한 것이다.

34 이 경매에서는 워홀의 다섯 점은 한화 40억 원(337만 7,500달러)에 낙찰되었고, 그 외에도 제니 홀저(Jenny Holzer)의 글자 작업이 NFT로 출품되어 약 4,000만 원(3만 7,500달러), 어스 피셔(Urs Fischer)의 NFT로 만든 작품이 약 7,000만 원(6만 달러)에 낙찰되었다.

35 「[TV 리뷰] KBS 2 TV 환경스페셜, '옷을 위한 지구는 없다' 편」, 『오마이 뉴스』 2021년 7월 11일자(http://star.ohmynews.com/NWS_Web/OhmyStar/at_pg.aspx?CNTN_CD=A0002758256, 검색일: 2021년 7월 27일).

36 최재천, "코로나 종식은 없다, 그러나 방법은 있다." 이 기사는 2021년 7월 21일 CBS 라디오 '김현정의 뉴스쇼'에서의 대담을 기사로 옮긴 것이다(https://news.v.daum.net/v/20210722111806414, 검색일: 2021년 9월 3일).

37 「최후 방어선 '1.5도 상승' 10년 못 버틴다」, 『에코타임즈』, 2021년 8월 10일자(http://m.ecotiger.co.kr/news/articleView.html?idxno=33918, 검색일: 2021년 9월 3일).

38 그의 저서가 출간된 이듬해인 2007년에 런던의 골드스미스(Goldsmiths) 대학에서 캉탱

메이야수, 레이 브래시어(Ray Brassier), 그레이엄 하먼, 이언 해밀턴 그랜트(Iain Hamilton Grant)의 사상가들이 처음으로 사변적 실재론에 관한 학술회의를 연 이후로 본격화되었다고 보는 것이 일반적이다. 그러나 과학기술학자인 브뤼노 라투르는 인간 이외의 모든 대상의 실재를 인정하여, 이미 행위자 네트워크 이론으로 정리·논의했고, 여기에 인류세로 대변되는 기후위기 등 환경문제가 확산되면서 본격적으로 이슈화되었다.

39 그는 이 양자를 결합한 '루프양자중력'이라는 개념으로 블랙홀을 새롭게 규명한 우주론의 대가이며, 아인슈타인의 상대성이론이 성립하는 한, 세상은 사물이 아닌 사건의 총체라고 주장했다. 카를로 로벨리, 『시간은 흐르지 않는다』, 이중원 옮김, 쌤앤파커스, 2019, 105쪽.

40 카를로 로벨리; 같은 책, 2019, 132쪽.

41 동시대 실재론을 동사적 실재론으로 파악하는 것은 다음 논문에 자세히 기술되어 있다. Tristan Garcia, 伊藤潤一郎 譯, 「槪念"7羅針盤」, 『現代思想』, Vol. 49(1), 2021, pp. 62~74.

42 브뤼노 라투르가 형이상학을 재정의하고자 했던 라투르의 저서 『존재양태 탐구 근대인의 인류학』에 대해 정리한 내용은 다음의 논문을 참조. Patrice Maniglier, 近藤和敬 譯, 「形而上學的轉回?」, 『現代思想』, Vol. 44(5), 2016, pp. 98~112.

43 그는 구키 슈조의 분석으로 드러난 우연으로서의 개별자에 대해 플라톤의 아페이론을 설명한 형이상학자 박홍규(1919~94)의 사유에서 존재론적 근거를 가져온다. 플라톤에 의하면 조물주는 이데아의 본을 떠서 물질에 해당하는 코라(아페이론)에 구현하며, 이때 아페이론의 물질성에 새겨진 이데아는 원래의 동일성을 유지하지 못하고, 100퍼센트의 이데아와 0퍼센트의 타자 사이의 연속성이 물질 속에 구현된다. 이때 베르그송의 사유를 접목해서 아페이론을 우선시하면 연속적인 물질과 연속적인 생명의 투쟁에 의해서 불연속적인 개체를 낳게 되며, 이때 개별자들은 불연속적이지만 이들 전체의 존재양상은 연속적이게 된다. 이정우, 「구키 슈조와 박홍규 – 우연의 존재론에서 타자-되기의 윤리학으로」, 『東洋哲學硏究』 제102권, 2020, 124~41쪽 참조.

44 그레이엄 하먼은 이 상황을 나치의 슈미트를, "우리는 단지 적을 제압해야 한다. 우리는 적을 무언가 사악하고 부도덕한 것으로 절멸할 필요는 없다"라고 한 반면, "자유주의자들은 적을 완전히 사악하다고 말하기 때문에 더 나쁘다고 말한" 것이 흥미롭다고 언급하면서 이런 상황을 그리고 있다. Graham Harman, *Artful Objects: Graham Harman on Art and the Business of Speculative Realism*, Stockholm School of Economics Sternberg Press, 2021, pp. 23~24.

45 2016년 "옥스퍼드 사전이 올해를 대표하는 단어로 사실보다 감정 호소가 더 잘 통하는 사회 현상을 의미하는 '포스트 트루스(탈진실)'를 선정했다. 도널드 트럼프가 미국 대통령으로 당선되고 영국이 유럽연합 탈퇴를 결정한 것 등이 영향을 끼쳤다는 분석이 나온다." 『매일경제신문』 2016년 11월 18일자(https://www.mk.co.kr/news/world/view/2016/11/801361, 검색일: 2021년 9월 3일).

46 치바 마사야는 라캉이 전형적으로 보여 준, '불가능한 것'을 둘러싸고 조직된 사고의 존재방식을 '부정신학시스템'이라고 부른 아즈마 히로키를 인용하면서, 이런 부정신학에서의 무의미는 실제로는 무한히 다의적일 수 있는 의미가 있는 무의미라고 부르며, 그것이 신앙주의와 상대주의를 낳는다고 주장한다. 千葉雅也, 「意味がない無意味–あるいは自

明性の過剰」,『意味がない無意味』, 河出西方新社, 2018, 15~16面, 18面.

47 "포스트 트루스는 하나의 진리를 둘러싼 제 해석의 다툼이 아니라 근저적으로 제각각 인 사실과 사실의 싸움이 전개되는 상황이다. 부연하면 그것은 다른 세계끼리의 싸움에 다름 아니다. 진리가 없어지면 해석이 없어진다. 바야흐로 싸움은 복수의 사실=세계의 사이에서 전개된다. 포스트 트루스란 진리가 이미 알 수 없게 된 상황이 아니다. '진리가 알 수 없기 때문에 그 주위에 제 해석이 증식한다는 상황' 전체의 종료인 것이다." 千葉雅也, 같은 글, 2018, 31~32面.

48 千葉雅也, 같은 글, 2018, 33~34面.

49 Yuk Hui, *Art and Cosmotechnics*, Minneapolis: University of Minnesota Press, 2021, p.45. 인용

50 Hal Foster, *Bad New Days*, London and New York: Verso, 2015, p. 1.

51 Hal Foster, 같은 책, 2015, pp. 122~24 참조.

52 당시 그는 「포스트모더니즘에 도대체 무슨 일이 일어났는가」라는 글에서 주체와 타자, 그리고 테크놀로지라는 세 가지 주제를 중심으로 이 질문에 답변하고 있다. 먼저 그는 '저자의 죽음'과 함께 소멸된 주체가 젠더와 인종 등의 맥락에서 보편적 주체성이 아닌 차이의 주체성으로 복귀하고 타자 역시 차이로 인정했다. 이 차이는 자본에 의해서 해 방되었으며, 차이로서 귀환한 타자 역시 서구적 합리성의 외부에서만 인지하고 있다고 비판했다. 테크놀로지에 대해서는 1960년대에 테크놀로지에 대한 드보르의 스펙터클 의 효과와 마셜 매클루언(Marshall Mcluhan, 1911~80)의 미디어 신경망이라는 상이한 이해방식이 모두 미디어를 통해서 단절과 연결이 중첩된 '전선으로 연결된 심리적이고 기술공학적인 전율'이라고 설명한다. Hal Foster, 앞의 책, 1996, pp. 205~26.

53 Hal Foster, 앞의 책, 2015, pp. 116~19.

54 Hal Foster, 같은 책, 2015, pp. 120~21.

55 팬데믹으로 인해 디지털 기술의 활용이 가속화하면서 지금의 10대들은 이제 메타버스 에서 일상생활을 보내고, 그간 대면활동으로만 가능하다고 여기던 회의와 강의 등 다양 한 활동이 온라인에서 이루어진다.

56 이 언급은 2003년 한국판 서문에서 밝힌 것이다. 할 포스터, 앞의 책, 2003, 8쪽.

57 Graham Harman, *Art and Objects*, Cambridge: Polity Press, 2020, p. 12.

58 Graham Harman, 같은 책, 2020, p. 31.

59 Graham Harman, 같은 책, 2020, p. 8, p. 24.

60 Timothy Morton, "Mal-Functioning", *The Yearbook of Comparative Literature*, Vol. 58, Toronto: University of Toronto Press, 2012, p. 100.

61 Timothy Morton, 같은 글, 2012, p. 108.

62 이 드라이브는 계시적인 경험이었다. 도로도 광경도 인공적이었지만, 그렇다고 예술작품 이라고는 말할 수 없다. 그렇지만 그것이 나에게는 무엇인가를 해내고 있었다. 예술이 결 코 해낼 수 없는 무엇인가를 말이다. 처음에 나는 그것이 무엇인지 잘 몰랐다. 그러나 거 기에는 내가 품어왔던 예술관의 많은 것으로부터 나를 해방하는 효과가 있었다. 거기 에는 예술에서는 결코 경험한 적이 없었던 리얼리티가 있는 듯했다. …… 도로에서의 그 경험은, 지도에 그 흔적을 찍은 무엇인가였지만 사회적으로는 인지도 승인되지도 않는 것이다. 그 경험을 하고 난 후에는 대부분의 회화가 꽤 회화적으로 보였다. 당신은 그 경

험을 프레임에 넣을 수 없다. 당신은 그것을 경험하는 수밖에 없다. 그 후 유럽에서 나는 폐기된 활주로를 발견했다. 그것은 폐기된 작품, 초현실적 광경, 어떤 기능과의 관계도 없는 무엇인가가 전통도 없이 창조된 세계였다. 문화적인 선례가 없는 인공적인 광경이 나에게 처음으로 보이기 시작했다. 이 글은 다음 인터뷰에 실렸다. "Talking with Tony Smith" by Samuel J. Wagstaff Jr., *Artforum*, Dec. 1966

63 Robin Mackay, et al.(eds.), *Speculative Aesthetics*, Falmouth: Urbanomic Media, 2014, p. 2.
64 Robin Mackay, 같은 책, 2014, p. 10.

에피소드 6

❶ 「국내화가 그림 부르는게 값」, 『매일경제신문』 1989년 3월 14일자(http://m.mk.co.kr/onews/1989/980942, 검색일: 2021년 7월 27일).

❷ "7월 간송미술재단이 토큰포스트와 협력해 국보 제70호인 훈민정음 해례본을 대체불가토큰(NFT)으로 만들어 팔기로 했다. 각각 100개인 영인본과 NFT의 개당 지정가는 1억 원이었다. 아직 100개를 완판하지 못했지만 대략 80개 정도가 팔린 것으로 보인다. …… 내친김에 노소영 관장이 운영하는 '아트센터 나비'와 손을 잡아 38종의 NFT 카드를 발행하기로 했다." 「간송미술관, NFT가 살렸다」, 『서울경제신문』, 2021년 8월 8일자(https://www.sedaily.com/NewsVIew/22Q3XALY4W, 검색일: 2021년 10월 27일).

닫는 글

1 가라타니 고진, 『네이션과 미학』, 조영일 옮김, 도서출판 b, 2009, 139쪽에서 인용.
2 육후이, 『중국에서의 기술에 대한 물음』, 조형준·이철규 옮김, 새물결, 2019, 381~82쪽 참조.

1. 단행본

가라타니 고진, 『네이션과 미학』, 조영일 옮김, 도서출판 b, 2009.
_____, 『일본근대문학의 기원』, 박유하 옮김, 도서출판 b, 2010.
게오르그 짐멜, 『짐멜의 모더니티 읽기』, 김덕영·윤미애 옮김, 새물결, 2005.
고병권, 『자본 3: 화폐라는 짐승』, 천년의상상, 2018.
기 드보르, 『스펙타클의 사회』, 이경숙 옮김, 현실문화연구, 1996.
김훈, 『라면을 끓이며』, 문학동네, 2015.
니콜라 부리요, 『관계의 미학』, 현지연 옮김, 미진사, 2011.
니콜라우스 펩스너, 『미술 아카데미의 역사』, 편집부 옮김, 다민, 1992.
다니엘 부어스틴, 『이미지와 환상』, 정태철 옮김, 사계절, 2004.
다카시나 슈지, 『예술과 패트론』, 신미원 옮김, 눌와, 2003.
마이클 폴란, 『잡식동물의 딜레마』, 조윤정 옮김, 다른 세상, 2008.
마이클 피츠제럴드, 『피카소 만들기』, 이혜원 옮김, 다빈치, 2001.
박지원, 『열하일기』, 이가원 옮김, 올재, 2016.
발터 벤야민, 『독일 비애극의 원천』, 최성만·김유동 옮김, 한길사, 2009.
_____, 『보들레르의 작품에 나타난 제2제정기의 파리』, 김영옥·황현산 옮김, 도서출판 길, 2010.
베르톨트 브레히트, 『브레히트 희곡선집 12: 도살장의 요한나』, 「한밤의 북소리」, 이재진 옮김, 한마당, 1998.
샤를 보들레르, 『현대의 삶을 그리는 화가』, 정혜용 옮김, 은행나무, 2014.
아르놀트 하우저, 『문학과 예술의 사회사』 2, 백낙청·반성완 옮김, 창비, 2016.
앙드레 고르, 『에콜로지카』, 임희근·정혜용 옮김, 생각의 나무, 2008.
에드워드 버네이스, 『프로파간다』, 강미경 옮김, 공존, 2009.
에르네스트 만델, 『후기 자본주의』, 이범구 옮김, 한마당, 1985.

에밀 졸라, 『작품』, 권유현 옮김, 을유문화사, 2019.

오르한 파묵, 『내이름은 빨강』, 이난아 옮김, 민음사, 2004.

유발 하라리, 『사피엔스』, 조현욱 옮김, 김영사, 2015.

육후이, 『중국에서의 기술에 대한 물음』, 조형준·이철규 옮김, 새물결, 2019.

이영훈 편, 『수량경제사로 다시 본 조선후기』, 서울대학교출판부, 2004.

임영방, 『이탈리아 르네상스의 인문주의와 미술』, 문학과 지성사, 2003.

자크 르 고프, 『서양 중세문명』, 유희수 옮김, 문학과지성사, 2008.

장 보드리야르, 『기호의 정치경제학 비판』, 이규현 옮김, 문학과 지성사, 1992.

_____, 『소비의 사회』, 이상률 옮김, 문예출판사, 2004.

장 지글러, 『왜 세계의 절반은 굶주리는가?』, 유영미 옮김, 갈라파고스, 2007

조지프 스티글리츠, 『인간의 얼굴을 한 세계화』, 홍민경 옮김, 21세기북스, 2008.

존 리월드, 『인상주의의 역사』, 정진국 옮김, 까치, 2006.

_____, 『후기인상주의의 역사』, 정진국 옮김, 까치, 2006.

지그문트 바우만, 『유동하는 공포』, 함규진 옮김, 산책자, 2009.

카를 마르크스, 『자본론 I』 상, 김수행 옮김, 비봉출판사, 2001.

카를로 로벨리, 『시간은 흐르지 않는다』, 이중원 옮김, 쌤앤파커스, 2019.

크로포트킨, 『만물은 서로 돕는다』(1902), 김영범 옮김, 르네상스, 2005.

클리포드 더글러스, 『사회신용』, 이승현 옮김, 역사와 비평사, 2016.

페터 뷔르거, 『아방가르드의 이론』, 최성만 옮김, 지식을 만드는 지식, 2013.

『펠릭스 곤잘레스토레스』(ext. cat.), 플라토 미술관, 서울: 삼성문화재단, 2012.

필리프 아리에스, 『죽음 앞에 선 인간』 하, 유선자 옮김, 동문선, 1997.

할 포스터 편, 『반미학』, 윤호병 외 옮김, 현대미학사, 1993.

할 포스터, 『실재의 귀환』, 이영욱 외 옮김, 경성대학교출판부, 2003.

Battock, Gregory(eds.), Minimalism, Berkeley, Los Angeles, London: University of California Press, 1968.

Bauman, Zygmunt, *Liquid Modernity*, Cambridge: Polity Press, 2000(2012판).

Boime, Albert, *The Academy and French Painting in the Nineteenth Century*, 2nd ed., London and New Haven: Yale University Press, 1986.

Crimp, Douglas, "Our kind of Movie", *The Films of Andy Warhol*, Cambridge: MIT Press, 2012.

Elger, Dietmer ed., *Felix Gonzalez-Torres*(exh.cat.), Vol. I, Stuttgart: Cantz Verlag, 1997.

Foster, Hal et al.(eds.), *Art Since 1900*, New York: Thames & Hudson, 2011.

Foster, Hal, *The Return of The Real*, Cambridge: MIT Press, 1996.

_____, *Bad New Days*, London and New York: Verso, 2015.

Graham, Harman, *Art and Objects*, Cambridge: Polity Press, 2020.

Harrison, Charles, Paul Wood, and Jason Gaiger(eds.), *Art in Theory 1815-1900*, Malden: Blackwell, 1998.

Hook, Philip, *The Ultimate Trophy*, Munich, Berlin, London and New York: Prestel, 2009.

Hui Yuk, *Art and Cosmotechnics*, Minneapolis: University of Minnesota Press, 2021.

_____, *On the Existence of Digital Objects*, Minneapolis, London: University of Minnesota Press, 2016.

Jay, Martin, *Downcast Eyes*, Berkeley and Los Angles: University of California Press, 1994.

Jensen, Robert, Marketing *Modernism in Fin-de-Sciécle Europe*, Princeton: Princeton University Press, 1996.

Mackay, Robin, et al.(eds.), *Speculative Aesthetics*, Falmouth: Urbanomic Media, 2014.

Nilson, Isak and Erik Wikberg, *Artful Objects: Graham Harman on Art and the Business of Speculative Realism*, Berlin: Sternberg Press, 2021.

Spector, Nancy and Felix Gonzalez-Torres, *Felix Gonzalez-Torres*(cat.), NY: Solomon R. Guggenheim Museum, New York, 1995.

Srnicek, Nick, *Platform Capitalism*, London: Polity Press, 2017.

Tapié, Michel, *Un Art Autre où il s'agit de nouveaux dévidages du réel*, Paris: Gabriel Giraud et Fils, 1952.

Whewel, William, *History of the inductive sciences: from the earliest to the present times*, London: J. W. Parker, 1837.

White, Harrison C. and Cynthia A. White, *Canvases and Careers*, Chicago and London: The University of Chicago Press, 1965.

2. 논문 및 신문

권미원, 「공적 발언으로서의 미술」, 『한국근현대미술사학』 제20집, 2009.

박효은, 「18세기 조선 문인들의 회화수집활동과 화단」, 『미술사학연구』 234권, 2002.

손영옥, 「한국 근대 미술시장 형성사 연구」, 서울대학교 미술경영 박사논문, 2015.

오윤정, 「1930년대 경성 모더니스트들과 다방 낙랑파라」, 『한국근현대미술사학』 33, 한국근현대미술사학회, 2017.

유홍준, 「南泰膺의 聽竹畫史의 회화사적 의의」, 『미술자료』 45, 1990. 6.

이성혜, 「20세기 초, 한국 서화가의 존재 방식과 양상―해강 김규진의 서화 활동을 중심으로」, 『동양한문학연구』 28권, 2009.

이승현, 「물질과 행위로 읽는 한국 앵포르멜」, 『미술사학보』 53, 2019.

이애선, 「아나키즘과 생명의 발현으로서의 일본 후기인상파」, 『미술사학보』 제43집, 2014.

이재희, 『사회경제평론』, 「17세기 네덜란드 미술시장」 제21호, 2003.

이정우, 「구키 슈조와 박홍규―우연의 존재론에서 타자-되기의 윤리학으로」, 『東洋哲學研究』 제102권, 2020.

이헌창, 「시장경제」, 한국고문서학회 엮음, 『조선시대 생활사 2』, 역사비평사, 2000.

장진성, 「사실주의의 시대: 조선 후기 회화와 '즉물사진(卽物寫眞)'」, 『미술사와 시각문화』 제14호, 2014.

최완수, 「겸재 정선 연구」, 『겸재정선 진경산수화』, 범우사, 1993.

「간송미술관, NFT가 살렸다」, 『서울경제신문』, 2021년 8월 8일자(https://www.sedaily.com/

NewsVIew/22Q3XALY4W, 검색일: 2021년 10월 27일).

「국내화가 그림 부르는게 값」, 『매일경제신문』 1989년 3월 14일자(http://m.mk.co.kr/onews/1989/980942, 검색일: 2021년 7월 27일).

「대재앙 시계 70년 빨라졌다, 기온 3도 오르면 생길 끔찍한 일」, 『중앙일보』 2021년 8월 1일자.

「옥스퍼드 사전이 선정한 올해의 단어 '포스트 트루스'」, 『매일경제신문』 2016년 11월 18일자.

「세계 상위 1퍼센트 부자, 2030년에는 세계 부 64퍼센트 독식」, 『연합뉴스』 2018년 4월 8일자.

「英 데미안 허스트, 제작비 178억 최고가 작품 만든다」, 『경향신문』 2006년 5월 22일자.

「최재천, 코로나 종식은 없다, 그러나 방법은 있다」, CBS 라디오 '김현정의 뉴스쇼' 2021년 7월 22일자.

「최후 방어선 '1.5도 상승' 10년 못 버틴다」, 『에코타임즈』 2021년 8월 10일자.

「[TV 리뷰] KBS 2TV 환경스페셜, '옷을 위한 지구는 없다' 편」, 『오마이 뉴스』 2021년 7월 11일자.

"Gonzalez-Torres, Felix and Joseph Kosuth: A Conversation(interview)", A. Reinhardt, J. Kosuth, F. Gonzalez-Torres, Symptoms of Interference, Conditions of Possibility(exh. cat.), London: Camden Arts Center, 1994.

"Gonzalez-Torres, Felix and Tim Rollins(interview)", *Felix Gonzalez-Torres*, Los Angeles: A. R. T. Press, 1993.

Berg, Gretchen, "Andy: My True Story", *I'll Be Your Mirror: The Selected Andy Warhol Interviews*, 1962-1987, ed., Kenneth Goldsmith, New York: Caroll & Graf, 2004.

Bois, Yve-Alain, "Painting: The Task of Mourning," *Endgame*, Boston: MIT & ICA, 1986.

Buchloh, Benjamin, "Introduction", *October, Andy Warhol special issue*, Vol. 132, Spring, 2010.

Buren, Daniel, "Function of the Museum", *Artforum* Sep., 1973.

Butler, Judith, "Merleau-Ponty and the Touch of Malebranche", Taylor Carman and Mark B. N. Hansen(eds.), *The Cambridge Companion to Merleau-Ponty*, Cambridge: Cambridge University Press, 2004.

Crow, Thomas, "Saturday Disasters: Trace and Reference in Early Warhol", *Art in America*, 1987.

_____, "In the Glass Menagerie: Damien Hirst with Francis Bacon", *Damien Hirst*(exh.cat.), London: Tate Publishing, 2013.

Foster, Hal, "Death in America", *Andy Warhol-October files 2*, Cambridge: The MIT Press, 2001.

_____, "Test Subjects", *October* Vol. 132, Spring, 2010.

Fuchs, Rainer, "The Authorized Observer", Dietmer Elger(eds.), *Felix Gonzalez-Torres*(exh. cat.), Vol. I, Stuttgart: Cantz Verlag, 1997.

Gross, Charles, *The Gild Merchant: A Contribution to British Municipal History I*, Oxford: Clarendon Press, 1890.

Harvey, David, "Anti-Capitalist Politics in the Time of COVID-19", March 19, 2020.

Houssaye, Henry, *L'Art français depuis dix ans*, Paris: Didier, 1882.

Hudson, Suzanne Perling, "Beauty and the Status of Contemporary Criticism", *October* Vol. 104, Spring, 2003.

Jensen, Robert, "Theo van Gogh as Art Dealer", *Studies in Post-Impressionism*, London: Thames and Hudson, 1986.

Kaprow, Allan, "The Legacy of Jackson Pollock", *Essays on the Blurring of Art and Life*, Berkeley, Los Angeles, London: University of California Press, 2003.

Lippard, Lucy R., "Interview by Bruce Glasser", *Art News*, September 1966.

Miwon, Kwon, "One Place After Another: Notes on Site Specificity", *October*, No. 80, Spring, 1997.

_____, "The Becoming of a Work of FGT and a Possibility of Renewal, a Chance to Share, Fragile Truce", Julie Ault(eds.), *Felix Gonzales-Torres*, New York and Göttingen: Steidldangin, 2008.

Morton, Timothy, "Mal-Functioning", *The Yearbook of Comparative Literature*, Vol. 58, Toronto: University of Toronto Press, 2012.

Serota, Nicholas, "Interviews Damien Hirst 14 July 2011", *Damien Hirst*(exh.cat.).

Swenson, Gene, "What is Pop Art?", *Art News* 62, November 1963.

Waspe, Roland, "Private and Public", Dietmer Elger(eds.), *Felix Gonzalez-Torres*(exh.cat.), 1997.

ガルシア, Tristian, 伊藤潤一郎 譯, 「概念"7羅針盤」, 『現代思想』, Vol. 49(1), 2021.

マニグリエ, Patrice, 近藤和敬 譯, 「形而上學的轉回?」, 『現代思想』, Vol. 44(5), 2016.

千葉雅也, 「意味がない無意味−あるいは自明性の過剰」, 『意味がない無意味』, 河出西方新社, 2018.

찾아보기

아트 캐피털리즘

서구를 넘어

ⓒ 이승현 2021

초판 인쇄	2021년 11월 15일
초판 발행	2021년 11월 25일
지은이	이승현
펴낸이	정민영
책임편집	이남숙 정민영
디자인	이보람
마케팅	정민호 김도윤
제작처	영신사
펴낸곳	(주)아트북스
출판등록	2001년 5월 18일 제406-2003-057호
주소	10881 경기도 파주시 회동길 210
전화번호	031-955-7977(편집부) 031-955-2696(마케팅)
전자우편	artbooks21@naver.com
트위터	@artbooks21
인스타그램	@artbooks21.pub
팩스	031-955-8855

ISBN 978-89-6196-403-6 03600

• 이 도서는 2021 경기도 우수출판물 제작지원 사업 선정작입니다.